LA MANUFACTURE NATIONALE DES GOBELINS

PAR

E. GERSPACH

ADMINISTRATEUR DE LA MANUFACTURE

PARIS

LIBRAIRIE CH. DELAGRAVE

15, RUE SOUFFLOT, 15

LA MANUFACTURE

NATIONALE

DES GOBELINS

COULOMMIERS. — IMPRIMERIE PAUL BRODARD

LA MANUFACTURE
NATIONALE
DES GOBELINS

PAR

E. GERSPACH

ADMINISTRATEUR DE LA MANUFACTURE

PARIS
LIBRAIRIE CH. DELAGRAVE
15, RUE SOUFFLOT, 15
—
1892

LES GOBELINS

CHAPITRE PREMIER

L'HISTOIRE ET L'ADMINISTRATION

I

« La manufacture des tapisseries a toujours paru d'un si grand usage et d'une utilité si considérable que les Estats les plus abondants en ont perpétuellement cultivé les établissements et attiré dans leurs pays, les ouvriers les plus habiles, par les grâces qu'ils leur ont faites. »

Cette déclaration porte la signature de Louis XIV et figure dans l'exposé des motifs de l'édit du mois de novembre 1667 pour l'*Établissement d'une manufacture des meubles de la couronne aux Gobelins* [1]. En fait l'établissement avait été fondé en 1662, Colbert étant contrôleur général des finances.

Pour apprécier l'importance de la fondation il est nécessaire de connaître les précédentes institutions créées par les

1. Voir aux Annexes.

rois de France pour acclimater dans notre pays l'art de la tapisserie décorative.

Non content de donner comme ses prédécesseurs des commandes aux ateliers particuliers, François Ier établit vers 1530 une manufacture royale de tapisserie au château de Fontainebleau; les œuvres très remarquables qu'elle produisit ne suffirent pas à lui assurer une existence de plus d'une trentaine d'années.

En 1550 Henri II installa dans l'hôpital de la Trinité à Paris[1] divers ateliers d'instruction pour les enfants pauvres et les orphelins; vraisemblablement la tapisserie fut enseignée aux élèves par les maîtres ayant précédemment exercé à Fontainebleau. D'école, la Trinité devint fabrique; elle travaillait sûrement encore en 1635; plusieurs de ses apprentis devinrent des tapissiers distingués, mais le nombre n'en fut pas assez grand, car Henri IV se vit obligé de faire appel aux Flandres lorsqu'il prit la résolution de fonder dans Paris des ateliers officiels de tapisseries.

Le roi commença en 1597 par installer ses tapissiers rue Saint-Antoine dans la maison professe des Jésuites[2], d'où ces religieux avaient été expulsés; à leur retour en 1603, les métiers furent transportés dans la galerie du Louvre. Mais déjà en 1601 Henri IV, malgré l'opposition de Sully, avait résolu de donner à la fabrication une plus grande extension et dans cette vue il avait fait opérer dans les Flandres un nouveau recrutement et mis les tapissiers dans les attributions du sieur de Fourcy, intendant de ses bâtiments. On pense que ces Flamands furent établis dans l'hôtel des Tour-

1. L'hôpital, avec son enclos privilégié, occupait la majeure partie de l'îlot compris entre les rues Saint-Denis, Grenetat et Guérin-Boisseau, vers les numéros 142 à 182 de la rue Saint-Denis actuelle.

2. Cette maison avait été fondée sur l'emplacement de la vieille enceinte de Philippe-Auguste; c'est aujourd'hui le lycée Charlemagne.

nelles[1]; ils n'y restèrent pas longtemps, la place faisant défaut à cause des fabriques d'étoffes de soie placées dans les mêmes bâtiments. En 1603 on les trouve au faubourg Saint-Marcel, dans une maison appartenant à la famille Gobelin.

Vers le milieu du xve siècle, Jehan Gobelin, originaire de Reims, avait fondé sur le bord de la Bièvre une teinturerie qui devint célèbre et conduisit ses propriétaires à la fortune, ce qui était fort juste vu la qualité des produits qui sortaient de leurs cuves, qualité due à l'habileté des teinturiers et non aux eaux de la Bièvre, qui jamais n'ont eu de vertus tinctoriales. La famille Gobelin exerça son industrie jusque vers 1655; par une singulière faveur du sort elle acquit l'immortalité sans avoir jamais fait tisser une aune de tapisserie, par le simple fait de l'installation d'habiles tapissiers dans ses anciennes propriétés.

Henri IV avait placé ses tapissiers sous la conduite technique de Marc de Comans et de François de la Planche, et en 1607 il accorda à ces « seigneurs » d'importants privilèges, à la charge par eux d'entretenir 80 métiers au moins dont 60 à Paris et d'enseigner la profession à 25 enfants français, dont le roi payait la pension et les parents l'entretien.

On a donné le nom de première Manufacture des Gobelins à cet établissement; il resta dans les mêmes mains jusqu'en 1629; le privilège fut alors transféré à Charles de Comans et à Raphaël de la Planche, fils des entrepreneurs; ne pouvant s'entendre, les deux associés se séparèrent. Raphaël de la Planche s'en fut au faubourg Saint-Germain[2] et Charles de Comans resta aux Gobelins; il mourut en 1634

1. Maison royale jusqu'à la mort de Henri II; elle s'étendait sur le terrain actuel de la place Royale.
2. Près de l'ancien hôpital des teigneux, et rue de la Chaise. La rue de la Planche tire son nom du tapissier.

et fut remplacé par un autre fils de Marc, Alexandre, qui lui-même eut pour successeur son frère Hippolyte.

La première Manufacture des Gobelins paraît avoir fonctionné jusque vers 1654; les ateliers du faubourg Saint-Germain subsistèrent plus longtemps.

Louis XIV trouva sans doute insuffisants ces divers établissements, car en 1648 il appela de Florence un maître tapissier, Pierre Lefebvre, lui confia un atelier et en 1655 établit son fils Jean « dans la place vuide qui reste, depuis et joignant les magasins des bois de Sa Majesté, au jardin des Tuileries le long du quai ».

En 1662, après que le roi eut acheté l'enclos des Gobelins et plusieurs maisons adjacentes, il y avait donc dans Paris des ateliers de tapisseries au Louvre, au faubourg Saint-Germain et aux Tuileries; une partie seulement des tapissiers fut transférée aux Gobelins, les autres y vinrent par la suite et successivement à des époques indéterminées; peut-être le dernier atelier existant est-il venu vers 1691.

Mais non loin et dans la zone d'influence de Paris, le surintendant Foucquet avait fondé pour son usage personnel à Maincy, près du château de Vaux-le-Vicomte, une importante manufacture de tapisserie sous la direction d'art de Le Brun; la fabrique travailla dix ans environ. Elle fut fermée à la fin de 1661 après l'arrestation du surintendant; un certain nombre de tapissiers de Maincy furent appelés aux Gobelins, et formèrent le noyau principal du nouvel établissement.

II

L'édit de Louis XIV reconnaît la fondation de Henri IV, mais il veut rendre les établissements « plus immuables en leur fixant un lieu commode et certain » et juge nécessaire

de leur donner « une forme constante et perpétuelle et les pourvoit d'un règlement convenable à cet effet ». L'édit détermine le recrutement des apprentis et leur condition, il facilite la naturalisation des ouvriers étrangers, exempte le personnel des ateliers de toutes tailles, impositions et logements de soldats, lui assure pour les procès une juridiction spéciale, lui donne des logis gratuits et autorise le directeur à établir dans les bâtiments une brasserie de bière qui ne paiera aucuns droits. De plus, apprentis et ouvriers seront, après un temps de stage déterminé, reçus maîtres en leur communauté sur la vue d'un simple certificat du surintendant des bâtiments; il semble que c'est là un premier pas vers la suppression des maîtrises et des jurandes, en tout cas c'est l'affranchissement d'une juridiction qui trop souvent s'exerçait avec jalousie et partialité. Quoi qu'on en dise aujourd'hui je ne pense pas qu'il faille attribuer aux corporations et à la maîtrise la supériorité des produits anciens; il suffit pour s'en convaincre de comparer la production des pays asservis aux corporations avec ceux des contrées où le travail était libre, comme à Nuremberg par exemple [1].

La Manufacture, il convient de le remarquer, n'était nullement pourvue du monopole de la fabrication des tapisseries; elle était seulement protégée au même titre que les autres fabriques du royaume, en ce sens que l'importation et la vente des tapisseries étrangères étaient défendues [2].

A côté des tapissiers, l'édit ordonne l'établissement aux Gobelins de peintres, orfèvres, fondeurs, graveurs, lapidaires, menuisiers en ébène et en bois et laisse au surintendant la faculté de prendre d'autres bons ouvriers en arts et métiers.

1. Du temps d'Albert Durer, il n'existait pas de corporation à Nuremberg; la première n'a été fondée que vers 1530.
2. Il y avait à Paris un commerce de tapisseries, assez étendu; voir aux Annexes.

La régie et l'administration de la Manufacture est confiée au surintendant des bâtiments, arts et manufactures de France, et la conduite particulière des ateliers, au premier peintre du roi.

Colbert était né à Reims en 1619; il fit sa carrière dans les bureaux de la secrétairerie d'État, sous Le Tellier et Mazarin; le cardinal, à son lit de mort, le recommanda à Louis XIV : « Sire, je vous dois tout, mais je crois m'acquitter en vous donnant Colbert. » En 1662, Colbert est nommé contrôleur général des Finances, deux ans plus tard il obtient la surintendance, qui, selon l'expression de Voltaire, « est proprement le ministère des arts ». L'éloge de Colbert est facile : il a été le plus grand administrateur de la monarchie française; toutes ses institutions portent l'empreinte du génie, il est toujours resté fidèle à sa devise : *Pro rege sæpe, pro patria semper.*

Il est vraisemblable que sans la fondation des Gobelins, inspirée par son patriotisme, l'art de la tapisserie décorative était perdu. La manufacture de Mortlake, en Angleterre, était sur le point de suspendre ses travaux. Florence déployait peut-être une certaine activité. Les Flandres, jadis si prospères, étaient en décadence. Si Tours et Amiens travaillaient encore, et le fait n'est pas prouvé, ce n'était que dans une mesure très restreinte. Les ateliers d'Aubusson, de Felletin et de Bellegarde, dont l'origine très ancienne n'est pas exactement déterminée, se plaignaient d'avoir beaucoup perdu de leur importance. Les ateliers de Paris, après diverses périodes très brillantes, restaient sans protection efficace; Colbert les sauva en les dégageant de toute préoccupation commerciale.

Si Colbert reste incontesté, Le Brun n'a plus, de notre temps, comme peintre du moins, le renom dont il a joui sous Louis XIV; il fut en effet, après la mort de Lesueur et

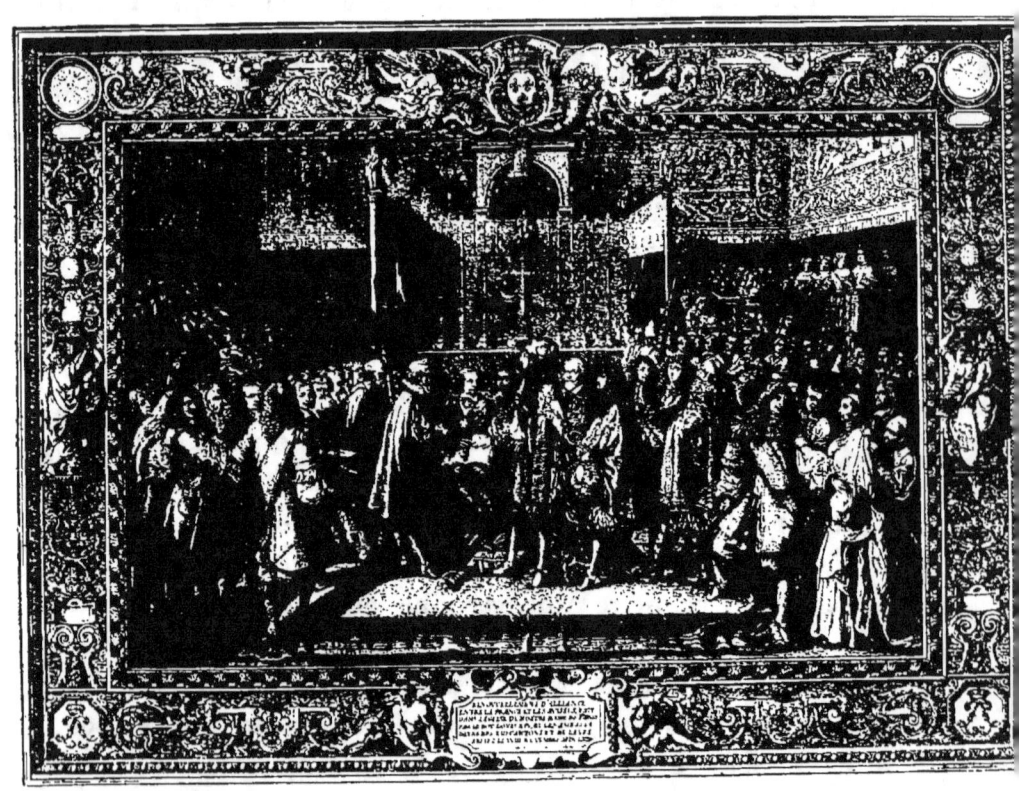

L'Histoire du Roi, par Le Brun, *Renouvellement d'alliance entre la France et les Suisses.*

La régie et l'administration de la Manufacture est confiée au surintendant des bâtiments, arts et manufactures de France, et la conduite particulière des ateliers, au premier peintre du roi.

Colbert était né à Reims en 1619; il fit sa carrière dans les bureaux de la secrétairerie d'État, sous Le Tellier et Mazarin; le cardinal, à son lit de mort, le recommanda à Louis XIV : « Sire, je vous dois tout, mais je crois m'acquitter en vous donnant Colbert. » En 1662, Colbert est nommé contrôleur général des Finances, deux ans plus tard il obtient la surintendance, qui, selon l'expression de Voltaire, « est proprement le ministère des arts ». L'éloge de Colbert est facile : il a été le plus grand administrateur de la monarchie française; toutes ses institutions portent l'empreinte du génie, il est toujours resté fidèle à sa devise : *Pro rege sæpe, pro patria semper*.

Il est vraisemblable que sans la fondation des Gobelins, inspirée par son patriotisme, l'art de la tapisserie décorative était perdu. La manufacture de Mortlake, en Angleterre, était sur le point de suspendre ses travaux. Florence déployait peut-être une certaine activité. Les Flandres, jadis si prospères, étaient en décadence. Si Tours et Amiens travaillaient encore, et le fait n'est pas prouvé, ce n'était que dans une mesure très restreinte. Les ateliers d'Aubusson, de Felletin et de Bellegarde, dont l'origine très ancienne n'est pas exactement déterminée, se plaignaient d'avoir beaucoup perdu de leur importance. Les ateliers de Paris, après diverses périodes très brillantes, restaient sans protection efficace; Colbert les sauva en les dégageant de toute préoccupation commerciale.

Si Colbert reste incontesté, Le Brun n'a plus, de notre temps, comme peintre du moins, le renom dont il a joui sous Louis XIV: il fut en effet, après la mort de Lesueur et

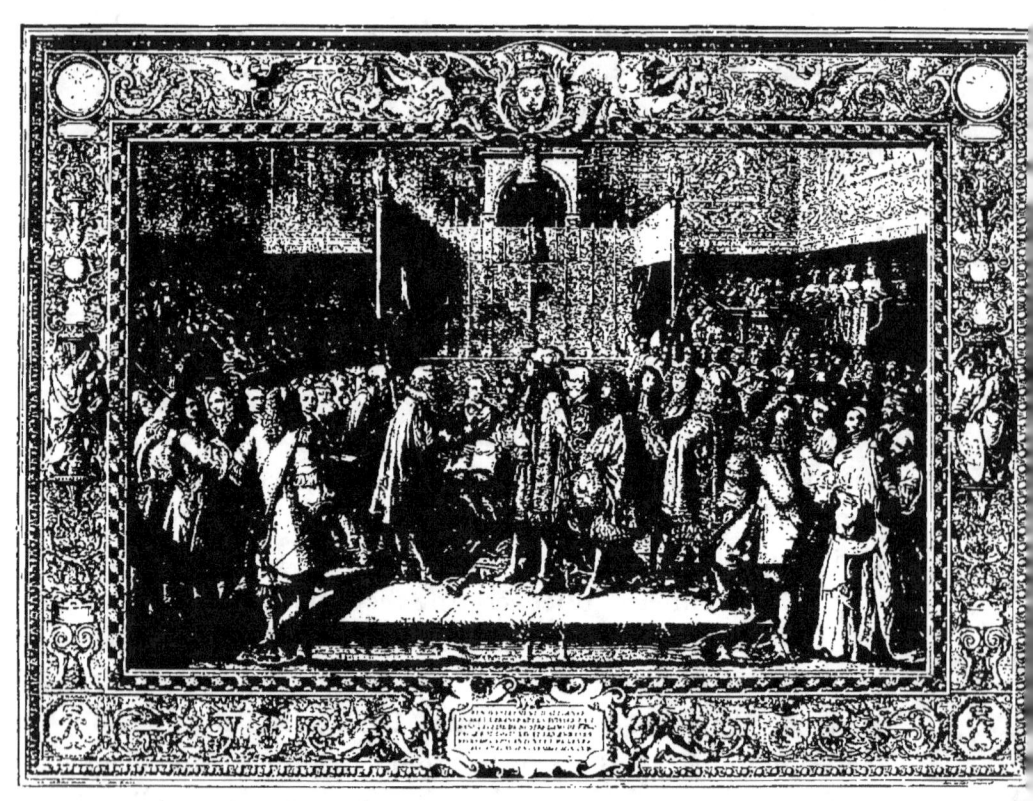

L'Histoire du Roi, par Le Brun, *Renouvellement d'alliance entre la France et les Suisses.*

du Poussin, le grand maître, non seulement de la peinture française, mais de l'art français. Né en 1619 à Paris, Charles Le Brun entre très jeune dans l'atelier de Simon Vouet; en 1642, il part pour Rome avec Nicolas Poussin; pendant trois ans, il étudie avec ardeur les maîtres, Raphaël surtout; plus tard à l'apogée de sa gloire il dit dans une conférence faite à l'Académie de peinture sur Le Poussin : « que le divin Raphaël a été celui sur les ouvrages duquel il a tâché de faire ses études et que l'illustre M. Poussin l'assista de ses conseils et le conduisit dans cette haute entreprise; de sorte qu'il se sent obligé de reconnaître ces deux grands hommes pour ses maîtres et d'en rendre un témoignage public. »

De retour à Paris Le Brun reprend ses travaux, il peint pour les églises, les corporations, les confréries et les grands seigneurs, des tableaux, des plafonds et des panneaux; il prend ses sujets dans les écritures saintes, dans la mythologie et l'histoire, il les traite avec une science profonde de la composition. Vers 1657, Foucquet lui confie la décoration de Vaux-le-Vicomte, il couvre de peintures les salles du château et dirige les sculpteurs, les ornemanistes et les tapissiers; « les intervalles du temps dont il disposait, il les employait à se former dans tous les talents qui dépendent de l'art du dessin et qui s'étendent sur l'architecture, sur l'orfèvrerie, la menuiserie et généralement sur tout ce qui regarde les accompagnements des beaux édifices. »

C'est de Vaux-le Vicomte, qu'en 1660 Le Brun fut mandé à Fontainebleau par Louis XIV pour l'exécution du tableau *La tente de Darius.* Le roi et Mazarin avaient apprécié le peintre et le décorateur dans leurs visites chez Foucquet et à Paris dans les fêtes publiques. Deux ans plus tard, Le Brun reçut ses lettres d'anoblissement, le titre de pre-

du Poussin, le grand maître, non seulement de la peinture française, mais de l'art français. Né en 1619 à Paris, Charles Le Brun entre très jeune dans l'atelier de Simon Vouet; en 1642, il part pour Rome avec Nicolas Poussin; pendant trois ans, il étudie avec ardeur les maîtres, Raphaël surtout; plus tard à l'apogée de sa gloire il dit dans une conférence faite à l'Académie de peinture sur Le Poussin : « que le divin Raphaël a été celui sur les ouvrages duquel il a tâché de faire ses études et que l'illustre M. Poussin l'assista de ses conseils et le conduisit dans cette haute entreprise; de sorte qu'il se sent obligé de reconnaître ces deux grands hommes pour ses maîtres et d'en rendre un témoignage public. »

De retour à Paris Le Brun reprend ses travaux, il peint pour les églises, les corporations, les confréries et les grands seigneurs, des tableaux, des plafonds et des panneaux; il prend ses sujets dans les écritures saintes, dans la mythologie et l'histoire, il les traite avec une science profonde de la composition. Vers 1657, Foucquet lui confie la décoration de Vaux-le-Vicomte, il couvre de peintures les salles du château et dirige les sculpteurs, les ornemanistes et les tapissiers; « les intervalles du temps dont il disposait, il les employait à se former dans tous les talents qui dépendent de l'art du dessin et qui s'étendent sur l'architecture, sur l'orfèvrerie, la menuiserie et généralement sur tout ce qui regarde les accompagnements des beaux édifices. »

C'est de Vaux-le Vicomte, qu'en 1660 Le Brun fut mandé à Fontainebleau par Louis XIV pour l'exécution du tableau *La tente de Darius*. Le roi et Mazarin avaient apprécié le peintre et le décorateur dans leurs visites chez Foucquet et à Paris dans les fêtes publiques. Deux ans plus tard, Le Brun reçut ses lettres d'anoblissement, le titre de pre-

mier peintre du roi et la direction de la Manufacture royale des meubles de la couronne. Par ses études et ses travaux, Le Brun était naturellement désigné pour les fonctions qu'il allait exercer jusqu'à sa mort, survenue en 1690.

La tâche lui fut aisée; son prince aimait le faste et la prodigalité; il trouva dès le début des peintres distingués dont il fit ses collaborateurs assidus, enfin il eut, jusqu'à sa disgrâce, et malgré les termes de l'édit, un pouvoir discrétionnaire.

On a peine à comprendre comment Le Brun a pu satisfaire à tout ce que le roi lui demandait; il composait des modèles d'orfèvrerie, d'ébénisterie, de bronze, d'ornement, de statues, ou tout au moins en donnait la pensée, selon la juste expression d'alors; plus de quatre-vingts tapisseries différentes des Gobelins sont dues à son invention. On lui accorde environ 400 tableaux et le seul musée du Louvre conserve 2 389 de ses dessins. Les châteaux de Sceaux, de Saint-Germain, de Marly, de Versailles, le Louvre et nombre d'hôtels particuliers sont décorés par lui; il a la garde du cabinet du roi qui deviendra plus tard le musée du Louvre. Grâce à une autorité qui ne fut diminuée que vers la fin de sa longue carrière, Le Brun put inspirer à tous les travaux qu'il dirigea, une unité de style, d'invention et de facture digne du grand siècle dont il fut le décorateur en chef. Mais comme le dit Charles Coypel : « Trois choses devaient lui attirer des ennemis : un mérite supérieur, une faveur éclatante et une de ces places dans lesquelles il est bien difficile, pour ne pas dire impossible, de satisfaire tout le monde. » Vers 1686, il tomba en disgrâce, en ce sens qu'il ne fut plus le grand dispensateur des travaux d'art et que son talent fut discuté; quatre années après, il mourut abreuvé de chagrins, tout en ayant conservé jusqu'à la fin ses charges et emplois.

Le Brun a eu des successeurs, mais il n'a pas été remplacé; les directeurs seront simplement désormais les délégués du Ministre; bientôt, du reste, la Manufacture royale des meubles de la couronne va disparaître, et il ne restera plus qu'une Manufacture de tapisserie de tout l'admirable édifice élevé par Colbert.

III

Les Manufactures royales n'étaient pas, comme on le pense généralement, une dépendance de la couronne; ce n'est qu'en 1791 qu'elles furent mises dans une semblable situation; elles constituaient un service public à la charge du même département ministériel que les bâtiments, les palais, les manufactures de France, les encouragements aux arts, les académies et les écoles de peinture et de sculpture et l'Académie de Rome. Cette charge, pour les ateliers de tapisserie seulement, était en 1691 de 94 880 livres, mais ce chiffre n'est qu'une apparence, car il ne comprend ni les appointements du directeur, ni l'entretien des bâtiments, ni les modèles; en la mettant à 120 000 livres on approcherait, je crois, d'assez près, la dépense réelle d'une année portant l'autre, pendant le xviie siècle.

L'administration supérieure des Gobelins resta dans les attributions de la surintendance des bâtiments, arts et manufactures de France jusqu'à la suppression de cette charge en 1726. Le successeur de Colbert, mort en 1682, fut Louvois jusqu'en 1691, Colbert de Villacerf le remplaça; c'est sous son administration qu'eut lieu la fermeture officielle de la Manufacture le 10 avril 1694. Les guerres de la deuxième coalition résultant de la ligue d'Augsbourg avaient ruiné le

pays, les dépenses de luxe furent supprimées et le personnel de la Manufacture licencié, mais non sans espoir de retour; cette intention fut nettement marquée par l'autorisation accordée aux entrepreneurs de continuer de travailler à leurs risques et périls. La paix de Ryswyck conclue en 1697 ramena un calme momentané et en 1699 la Manufacture fut ouverte à nouveau, mais la fabrication fut limitée à la tapisserie. Hardouin Mansard fut surintendant de 1699 à 1708 et le duc d'Antin de 1708 à 1726.

En cette année le roi créa l'emploi de directeur et ordonnateur général des bâtiments, jardins, arts, académies et manufactures; les titulaires furent le duc d'Antin de 1726 à 1736, Orry de 1736 à 1745, Le Normand de Tournehem de 1745 à 1751, le marquis de Marigny de 1751 à 1773, l'abbé Terray de 1773 à 1774, le comte d'Angiviller de 1774 à 1790.

Les directeurs généraux comme précédemment les surintendants avaient le pouvoir ministériel; à l'exception de M. d'Angiviller ils s'occupèrent fort peu de l'administration de la Manufacture; ils signaient quelques pièces et agissaient en protecteurs plutôt qu'en ministres. Le duc d'Antin était un grand seigneur; le marquis de Marigny le devint; il devait sa position à sa sœur Mme de Pompadour, mais il sut s'en rendre digne; il avait voyagé pendant deux ans en Italie avec Soufflot, il aimait les arts et les artistes. Le comte de La Billarderie d'Angiviller était un homme très remarquable; il avait été attaché à l'éducation du dauphin et fut membre des académies des sciences, de peinture et de sculpture; il entreprit avec intelligence et dans un sens très libéral la réorganisation des Gobelins, qui étaient dans un abandon administratif complet. De Montucla, premier commis à la direction générale, s'occupait spécialement des Manufactures royales; c'était un mathématicien et un esprit dis-

tingué, il fut pour d'Angiviller un collaborateur intelligent et dévoué.

Le régime intérieur de la manufacture, conçu par Colbert, était très ingénieux ; il avait pour bases d'une part le travail des ateliers confié à forfait à des entrepreneurs qui payaient les tapissiers aux pièces — ces questions seront traitées dans des chapitres spéciaux — et de l'autre une direction officielle des services administratifs et des services d'art.

A la tête de la maison se trouve le directeur, le premier supérieur, comme on l'appelait dans les ateliers; le texte de l'édit de 1667 dit formellement que cette fonction sera remplie par le premier peintre du roi; Le Brun et Mignard furent nommés en cette qualité. Pour Mignard, âgé de quatre-vingts ans, la fonction fut purement honorifique, car selon la tradition il ne vint pas une seule fois aux Gobelins; on lui donna comme suppléant, de La Chapelle Bessé, architecte du contrôle des bâtiments au département de Paris. Dès lors, soit par indifférence, soit pour des motifs d'économie, la direction devint une charge attachée au contrôle; les architectes De Cotte (Robert), De Cotte (Jules), d'Isle et Soufflot[1] occupèrent ainsi l'emploi de 1699 à 1781.

Au point de vue administratif cette période fut lamentable; les directeurs occupés à leurs travaux d'architecture laissaient l'autorité à qui savait la prendre; bientôt par la force des choses naquit un emploi nouveau, l'inspection, dont les attributions ne furent définies qu'en 1783 dans un règlement général. Avant cette époque les inspecteurs prenaient l'importance qui convenait à leur caractère; les uns s'occupèrent d'art et d'enseignement, les autres des détails intérieurs, d'autres enfin ne virent dans leur titre qu'une sinécure honorifique. Un seul inspecteur, Oudry, a marqué

1. Voir aux Annexes la liste complète des fonctionnaires de la manufacture.

comme direction d'art. Ses opinions personnelles furent imposées aux chefs d'ateliers, mais le lendemain de sa mort elles furent condamnées par ceux-là mêmes qui en avaient ordonné l'application. On peut dire que cette question d'inspection d'art est restée insoluble; ainsi en 1789, alors qu'il y avait déjà aux Gobelins deux inspecteurs membres de l'Académie de peinture, on nomma *directeur pour l'art*, Vien, chef de la nouvelle école de peinture; il fit quelques rapports sur les tableaux du Salon qui pouvaient être reproduits en tapisserie et démissionna la même année, sans doute à la suite de quelque conflit d'attribution.

Le règlement de 1783 présenta un réel intérêt; il résume les idées d'un administrateur éclairé de l'ancien régime sur l'organisation de la Manufacture; nous allons analyser ce document.

L'exposé des motifs reconnaît que la décadence de la Manufacture est incontestable; les intérêts de l'État et ceux de l'art sont compromis par les procédés qui depuis le commencement du siècle se sont abusivement introduits dans la gestion; les agents inférieurs et les maîtres tapissiers, chefs d'ateliers, se sont insensiblement substitués au directeur et ont appliqué leurs propres idées; les chefs d'ateliers sont devenus des traitants vis-à-vis du roi; les ateliers sont en proie à l'insubordination; les ouvriers se plaignent, non sans raison quelquefois, d'un manque de justice. Il est urgent de réformer en se rapprochant le plus possible de l'édit de 1667.

Le directeur chef de tous les services peut être astreint à loger dans l'hôtel des Gobelins; il est tenu à de fréquentes visites dans les ateliers et les écoles; il assure la discipline et la répression des abus et négligences; il donne des conseils, instructions et avis pour la correction et la pureté du dessin ainsi que pour la meilleure distribution du coloris; les

entrepreneurs sont tenus de déférer à ses instructions, sauf l'expression sagement mesurée des observations que leurs capacités personnelles et leur expérience pourraient leur suggérer; ils ne peuvent commencer aucune tapisserie sans une autorisation préalable.

Le directeur surveille quand il le juge convenable les mesurages des travaux exécutés par les tapissiers. Il est obligé d'être présent au mesurage trimestriel; l'opération est consignée sur un registre, signée par le directeur, le surinspecteur, l'inspecteur et l'entrepreneur; copie en est adressée à l'administration supérieure.

Le directeur procède, avec deux intendants des bâtiments, à l'arrêté, en fin d'année, des comptes des entrepreneurs et de tous les autres mémoires de dépenses.

Il propose à l'administration supérieure le choix des sujets à exécuter en tapisserie. Lorsqu'un modèle nouveau est adopté, le directeur assisté du personnel de l'inspection, de l'entrepreneur et de deux des ouvriers les plus distingués de l'atelier, procède au mesurage des différentes parties d'ouvrages, qui composent la pièce : têtes, carnations, draperies, bordures, etc., de façon qu'il soit établi entre l'administration et l'entrepreneur et entre ce dernier et les tapissiers un contrat invariable pour le paiement de chaque nature d'ouvrage d'après un tarif officiel.

Au-dessous du directeur se trouve un service d'inspection.

Le surinspecteur est tenu à la résidence dans les bâtiments des Gobelins; il supplée le directeur absent, visite les ateliers et peut ordonner la destruction de l'ouvrage mal fait; il tient note des absences des tapissiers. Chaque semaine et obligatoirement chaque quinzaine il procède au mesurage de l'ouvrage exécuté par les tapissiers individuellement; la feuille de marque est signée par les intéressés afin d'assurer

trop négligé les moyens d'exciter le public en répétant sans cesse l'exécution des mêmes sujets et n'étudiant pas assez les moyens d'en faciliter le commerce, comme par exemple d'y introduire moins de cherté. »

Malgré ces incessantes difficultés, on continue à travailler, mais il faut vraiment que les entrepreneurs aient eu de la patience, et M. d'Angiviller beaucoup de sagesse et de fermeté pour n'avoir pas tout abandonné.

V

La royauté n'avait pas avant la Révolution de crédits spéciaux. Ses dépenses se confondaient avec celles des autres services de l'État; la Constitution de 1791 mit fin à cet état de choses. Elle crée en faveur du roi une dotation annuelle de 25 millions, qui prend le nom de liste civile. Le 26 mai, l'Assemblée nationale décide que les Manufactures royales ne seront ni confondues ni aliénées avec les biens nationaux, mais placées dans les domaines laissés à la disposition du roi et à la charge de la liste civile; ce fut à ce moment-là seulement que les Gobelins devinrent une dépendance effective de la couronne; la dépense était alors d'environ 175 000 francs par an.

Un changement radical est opéré en 1792 dans l'organisation des ateliers; l'entreprise et le travail à la tâche sont supprimés. Dès lors, la direction ne saura plus à l'avance le prix que coûtera une tapisserie; c'est un inconvénient sans doute, mais il est faible relativement aux autres conséquences de la réforme, on le verra plus loin.

En septembre de la même année, la liste civile est abolie et les Manufactures sont attribuées au ministère de l'Inté-

rieur. Dès 1790, Marat avait entrepris une ardente campagne contre ces établissements, qu'il regardait comme inutiles et absurdes. Le mouvement n'aboutit qu'à éveiller l'attention des pouvoirs publics ; Roland, ministre de l'Intérieur, propose de soumettre les Manufactures des Gobelins et de Sèvres à un régime commercial mixte, basé sur l'association aux bénéfices et aux pertes d'un entrepreneur en chef et de tous ses collaborateurs ; pour commencer la réalisation de cette idée singulière, il supprime les peintres et les chimistes des Gobelins et arrête le recrutement des élèves : on s'explique d'autant moins ces idées, que Roland était ancien inspecteur général du commerce et des manufactures à Rouen et à Amiens, et qu'il avait été en Angleterre pour étudier l'industrie. C'était la ruine de la maison à échéance fixe ; heureusement, d'autres hommes d'État de la Révolution sont mieux inspirés.

La Convention nationale, très bien intentionnée à l'égard des Manufactures nationales, veut cependant simplifier leur organisation ; le 10 juin 1793, elle décrète la réunion aux Gobelins de la Manufacture de la Savonnerie, située à Chaillot ; la décision ne fut exécutée qu'en 1826, elle avait déjà été mise à l'étude en 1770. L'Assemblée charge aussi son comité des finances d'étudier la situation des services ressortissant à l'ancienne liste civile ; le comité par l'organe du représentant Gillet demande des renseignements au ministre de l'Intérieur Paré ; le ministre remet, en janvier 1794, un rapport dont voici l'extrait relatif aux manufactures des Gobelins et de Sèvres.

« Il ne faut pas se dissimuler que ces établissements, originairement consacrés au luxe et à une magnificence fastueuse, pourraient difficilement se prêter, par la nature même de leurs objets, à des spéculations commerciales. Différentes vues ont été présentées pour utiliser ces Manufac-

tures; *toutes m'ont paru ne tendre qu'à leur destruction;* fabriquez, disait-on, des tapisseries dont le prix diminue, par le rétrécissement des dimensions, par l'économie dans le choix des sujets, dans les richesses d'exécution et auquel les maisons et les fortunes ordinaires puissent atteindre; faites, disait-on encore, des porcelaines moins parfaites, moins riches en ornements, faites de la porcelaine commune, faites des imitations de la terre anglaise... *C'était substituer les tapisseries d'Aubusson aux tapisseries des Gobelins, et convertir la Manufacture de porcelaine de Sèvres en une manufacture de faïence.* Je pense qu'il faut que les deux Manufactures *restent ce qu'elles sont*; mais en diminuer, s'il est nécessaire, les fabrications, ou du moins les proportionner aux diverses commandes qui pourraient en être faites, ou au débit qu'on aura lieu d'en attendre.

« Je me permettrai aussi de penser qu'il serait inconvenable, sous plusieurs rapports, de diminuer le nombre des ouvriers actuellement employés à ces trois Manufactures ; ce serait d'abord ôter le pain à 500 ou 600 ouvriers, la plupart chargés de famille,... étrangers à tout autre talent et hors d'état, par conséquent, de se procurer d'autres moyens de subsistance ;... ce serait, en outre, intercepter la tradition ou la succession des talents rares et précieux qui y sont mis en œuvre... »

L'Assemblée fait acte de patriotisme, elle adopte les conclusions du rapport de Paré et les Manufactures sont sauvées.

Après la suppression des ministères, en mai 1794, les Manufactures sont placées dans les attributions de la Commission de l'agriculture et des arts. Lors du rétablissement des ministères en l'an III elles restent au département de l'Intérieur. Les crédits durant la Révolution ne peuvent être déterminés à cause des cours des assignats

extrêmement variables. La Convention se montre toujours très favorable aux Gobelins, elle accorde des subsides en valeurs métalliques et des vivres en nature. La vente des tapisseries recommence et permet de subsister.

En 1804, les Manufactures passent dans la liste civile reconstituée sur les bases de la loi de 1791; les crédits sous l'Empire varient de 144 000 à 173 000 francs; tout le personnel est compris dans la dépense, mais au budget du musée du Louvre, on remarque une inscription de 8 à 12 000 francs par an pour la copie des tableaux destinés aux Gobelins. La Manufacture vend des tapisseries au Garde-Meuble et pour les cadeaux diplomatiques, elle encaisse l'argent, mais elle ne peut en faire usage et le reverse au trésorier de la couronne.

La Restauration accomplit enfin le projet depuis bien longtemps en vue; en 1826, elle fait passer les métiers de basse lisse à la Manufacture de Beauvais et les remplace aux Gobelins, par ceux de la Savonnerie. L'opération ne donna qu'une économie d'une dizaine de mille francs par an, parce que les tapissiers de basse lisse restèrent presque tous à Paris, et se mirent sans difficulté à la haute lisse; le fait est intéressant à noter. Le budget des Gobelins fut alors porté à 285 000 francs; de 1826 à 1848, il est au plus bas de 215 000 et au plus haut de 305 000 francs par an.

La liste civile tombe en 1848; le 18 mars, les Manufactures sont attribuées au ministère du Commerce et de l'Agriculture, qui aussitôt nomme un Conseil supérieur de perfectionnement chargé d'étudier les réformes que réclament ces établissements sous le rapport de l'art et de l'industrie : on trouvera plus loin les résultats des travaux du conseil.

Si les Manufactures incorporées aux listes civiles ne peuvent être discutées par les Chambres, il n'en est plus de même lorsqu'elles sont des services publics. En juillet 1850

leur cause est portée devant l'Assemblée nationale ; un député demande nettement la suppression des Gobelins, de Sèvres et de Beauvais. L'auteur de la proposition soutient qu'après avoir rendu de grands services ces établissements sont maintenant inutiles; le duc d'Albert de Luynes plaide le maintien et termine son discours par ces mots : « L'art est une gloire pour la France et nous donne une supériorité réelle sur les autres nations. Vous ne voudrez pas lui porter un coup funeste et faire ce que la Convention ne voulut pas décréter. » La proposition de suppression fut repoussée à mains levées.

La liste civile rétablie en 1852 reprend les Manufactures et supprime le Conseil supérieur. Jusqu'à la chute de l'Empire le crédit des Gobelins est de 220 à 239 000 francs.

Le 31 octobre 1870 le gouvernement de la Défense nationale remet les Manufactures au ministère du Commerce et de l'Agriculture et le 2 janvier 1871 il les annexe aux services des Beaux-Arts au ministère de l'Instruction publique.

La Commune de 1871 prend des décrets de réorganisation des Gobelins, nomme des fonctionnaires et délègue près la Manufacture quelques membres de la fédération des artistes; l'intervention de ce nouveau personnel se borne à quelques menaces non suivies d'effet. Mais les Gobelins sont occupés militairement à cause d'une poudrière qui avait été établie pendant le siège dans un bâtiment isolé. Au moment de leur retraite les occupants décident de détruire l'établissement et le 24 mai le feu dévore une partie des salles d'expositions, un atelier et plusieurs magasins; heureusement l'incendie est arrêté par la troupe et le personnel de la maison. Cet acte criminel est sans atténuation possible; inutile à la défense, il a détruit d'inestimables tapisseries [1] et

1. Par un singulier hasard, parmi les tapisseries épargnées se trouvent les portraits en pied de Napoléon III et de l'impératrice d'après

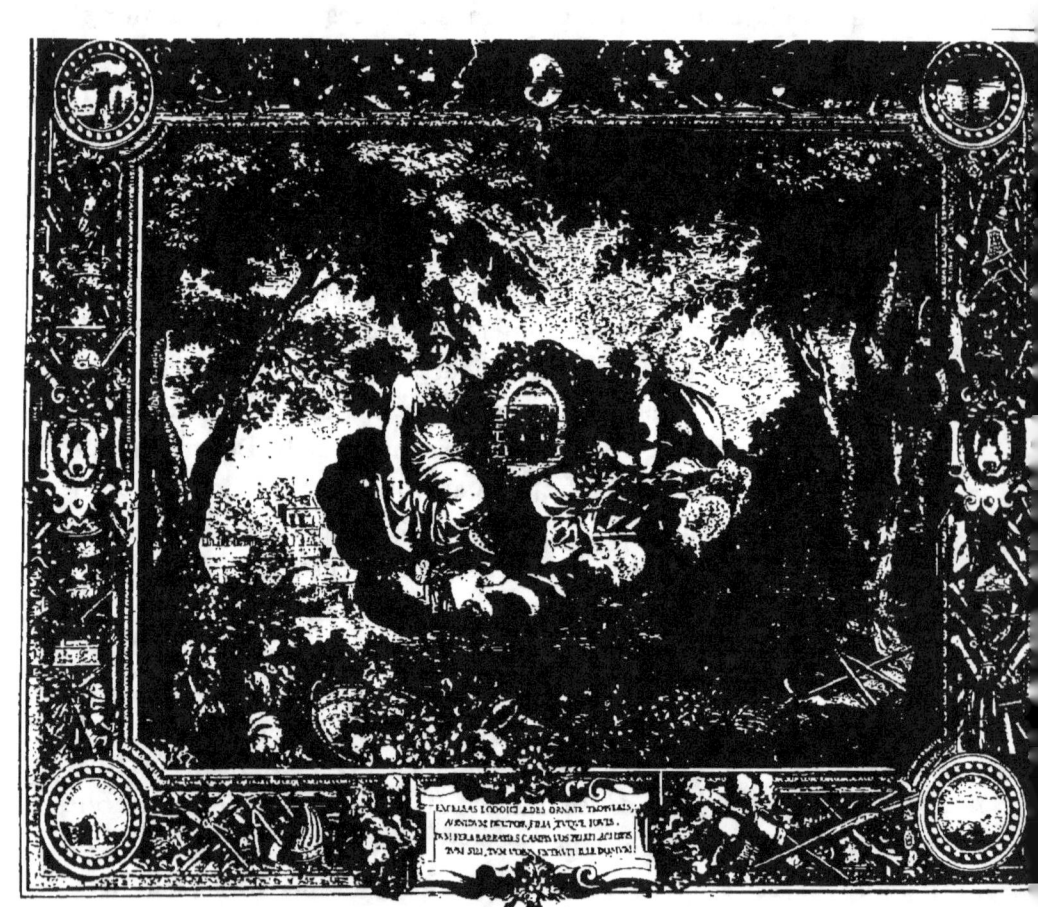

Les Saisons, l'Été, par Le Brun.

leur cause est portée devant l'Assemblée nationale ; un député demande nettement la suppression des Gobelins, de Sèvres et de Beauvais. L'auteur de la proposition soutient qu'après avoir rendu de grands services ces établissements sont maintenant inutiles; le duc d'Albert de Luynes plaide le maintien et termine son discours par ces mots : « L'art est une gloire pour la France et nous donne une supériorité réelle sur les autres nations. Vous ne voudrez pas lui porter un coup funeste et faire ce que la Convention ne voulut pas décréter. » La proposition de suppression fut repoussée à mains levées.

La liste civile rétablie en 1852 reprend les Manufactures et supprime le Conseil supérieur. Jusqu'à la chute de l'Empire le crédit des Gobelins est de 220 à 239 000 francs.

Le 31 octobre 1870 le gouvernement de la Défense nationale remet les Manufactures au ministère du Commerce et de l'Agriculture et le 2 janvier 1871 il les annexe aux services des Beaux-Arts au ministère de l'Instruction publique.

La Commune de 1871 prend des décrets de réorganisation des Gobelins, nomme des fonctionnaires et délègue près la Manufacture quelques membres de la fédération des artistes; l'intervention de ce nouveau personnel se borne à quelques menaces non suivies d'effet. Mais les Gobelins sont occupés militairement à cause d'une poudrière qui avait été établie pendant le siège dans un bâtiment isolé. Au moment de leur retraite les occupants décident de détruire l'établissement et le 24 mai le feu dévore une partie des salles d'expositions, un atelier et plusieurs magasins; heureusement l'incendie est arrêté par la troupe et le personnel de la maison. Cet acte criminel est sans atténuation possible; inutile à la défense, il a détruit d'inestimables tapisseries [1] et

1. Par un singulier hasard, parmi les tapisseries épargnées se trouvent les portraits en pied de Napoléon III et de l'impératrice d'après

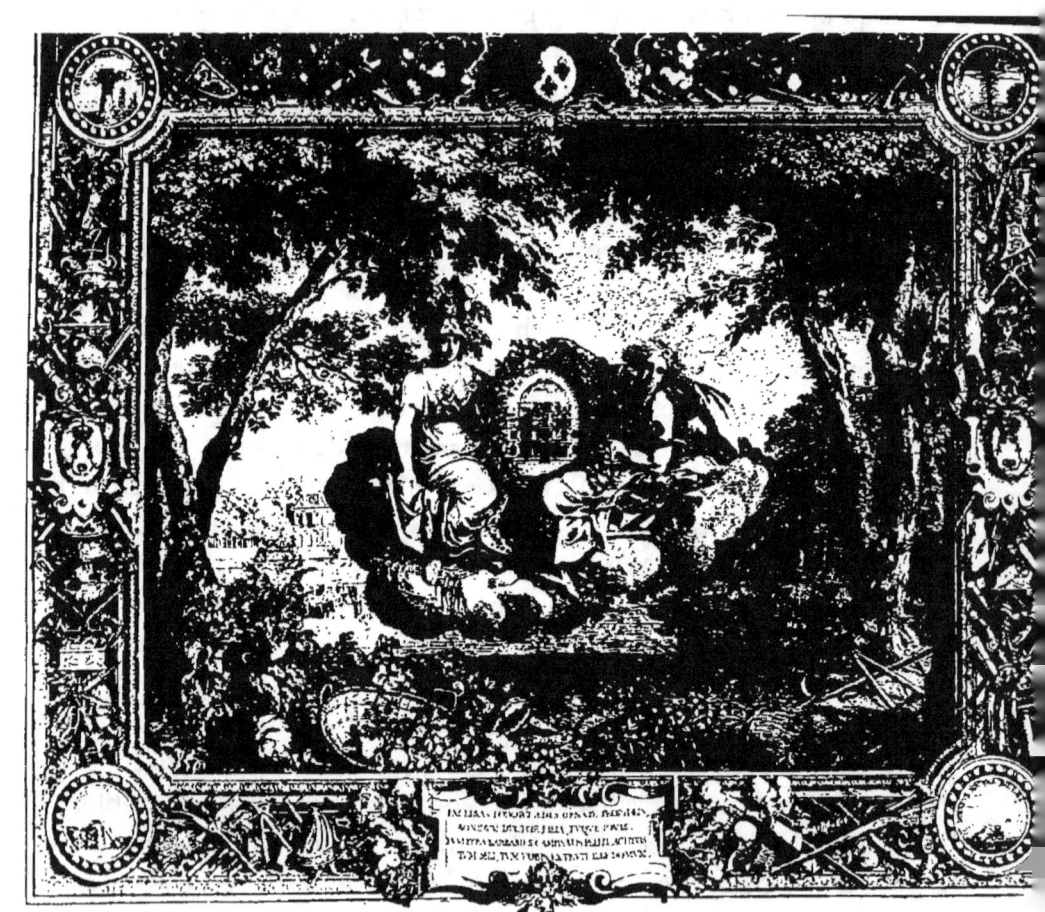

Les Saisons, l'*Été*, par Le Brun.

aurait pu avoir pour conséquence la suppression de la Manufacture ; c'est une folie de guerre civile.

Depuis 1871, les Manufactures nationales sont restées à la direction des Beaux-Arts, sauf pendant la période du ministère des arts, du 24 novembre 1881 au 26 janvier suivant. En 1872 le crédit des Gobelins était de 208 000 francs ; il a été porté à 236 000 francs en 1881 ; depuis 1885 il est de 231 520 francs. Ce chiffre ne représente pas la dépense réelle : il ne comporte ni l'entretien des bâtiments ni la totalité des modèles ; si la Manufacture avait dû payer tous les modèles originaux et les copies qui lui ont été prêtés depuis 1871 elle aurait eu de ce chef une dépense supplémentaire de 120 000 francs environ. D'autre part elle supporte tous les frais de teinture des soies et des laines nécessaires à la Manufacture nationale de Beauvais.

L'administration des Gobelins a peu varié depuis la Révolution ; elle est aussi simple que possible. Le personnel comprend :

Un administrateur ;

Un chef du secrétariat et de la comptabilité, un commis, un garde-magasin ;

Un directeur des travaux d'art, trois professeurs de dessin ;

Un directeur de la teinture, un sous-directeur, un sous-chef d'atelier ;

Un chef et un sous-chef d'atelier de la haute lisse ;

Un sous-chef d'atelier de la Savonnerie ;

Un sous-chef de l'atelier de la rentraiture.

Un décret du 31 octobre 1876 a créé une commission de perfectionnement composée d'artistes et d'érudits que le

Winterhalter ; ces ouvrages étaient roulés et garnis de toile, les fédérés avaient retiré ces rouleaux du magasin pour s'en servir comme oreillers.

ministre consulte sur les questions d'art et d'enseignement [1].

Aucune tapisserie n'est entreprise qu'avec l'autorisation préalable du ministre.

Le ministre peut autoriser la vente des tapisseries et l'acceptation de commandes pour les particuliers; l'argent encaissé ne vient pas en augmentation des crédits; il est versé au Trésor.

Telle a été l'existence de cette Maison sans rivale, aujourd'hui la plus ancienne manufacture d'art officielle de l'Europe. Tous les établissements de même nature formés antérieurement ont disparu; les fabriques de tapisseries fondées par les États étrangers après la nôtre ont eu le même sort.

La manufacture royale de Carlberg, créée en Suède vers 1681 par la reine Ulrique Éléonore, femme du roi Charles XI. a été fermée au bout d'une douzaine d'années, après avoir tissé quelques tentures, notamment l'*Histoire de Méléagre* d'après Le Brun.

La fabrique de Kiöge en Danemark, installée par le roi Christian V, n'a fonctionné que de 1684 à 1698.

L'atelier de Berlin, créé en 1686 avec la protection de Frédéric-Guillaume, dit le Grand Électeur, semble avoir été fermé vers 1713.

[1]. La commission est composée de MM. Roujon, directeur des Beaux-Arts; Comte, directeur des Bâtiments civils; Bouguereau. J.-P. Laurens, membres de l'Académie des Beaux-Arts; H. Le Roux. J. Blanc, peintres; Rossigneux, architecte; Louvrier de Lajollais, directeur de l'école des Arts décoratifs; Guiffrey, E. Muntz, écrivains d'art.

Ont fait précédemment partie de la commission : MM. Blanc (Charles). de Chennevières, E. Guillaume, P. Mantz; Kœmpfen, Castagnary. Larroumet. directeurs des Beaux-Arts; Duc. Ballu, Cabanel. Baudry, Delaunay, membres de l'académie des Beaux-Arts; Brune. architecte, Denuelle, Puvis de Chavanne, Steinheil, J.-B. Lavastre. peintres; Poulin, directeur des Bâtiments civils.

La manufacture impériale de Russie n'a vécu que soixante ou soixante-dix ans ; elle devait son établissement en 1716 à Pierre le Grand.

L'atelier établi par Clément XI en 1710 dans l'hospice de Saint-Michel à Rome n'a plus aujourd'hui que cinq tapissiers.

La fabrique de Santa-Barbara fondée en 1720 à Madrid par Philippe V, maintenant dans Olivar de Atocha, ne compte guère plus de tapissiers que Saint-Michel. Les deux ateliers reçoivent la protection officielle sous forme de quelques commandes.

La manufacture royale des Windsor fondée en 1871 n'était pas à proprement parler un établissement officiel ; cependant elle était sous la protection directe du fils de la reine, le duc d'Albany ; elle reçut jusqu'à vingt tapissiers, tous d'Aubusson ; à la mort du prince en 1884 elle périclita pour fermer bientôt après.

La tapisserie peut être fabriquée en tous pays, les faits le prouvent surabondamment ; si les manufactures des États étrangers ont succombé, c'est que nul gouvernement n'a su à l'égal des nôtres leur accorder une protection suivie et suffisante.

ministre consulte sur les questions d'art et d'enseignement [1].

Aucune tapisserie n'est entreprise qu'avec l'autorisation préalable du ministre.

Le ministre peut autoriser la vente des tapisseries et l'acceptation de commandes pour les particuliers; l'argent encaissé ne vient pas en augmentation des crédits; il est versé au Trésor.

Telle a été l'existence de cette Maison sans rivale, aujourd'hui la plus ancienne manufacture d'art officielle de l'Europe. Tous les établissements de même nature formés antérieurement ont disparu; les fabriques de tapisseries fondées par les États étrangers après la nôtre ont eu le même sort.

La manufacture royale de Carlberg, créée en Suède vers 1681 par la reine Ulrique Éléonore, femme du roi Charles XI, a été fermée au bout d'une douzaine d'années, après avoir tissé quelques tentures, notamment l'*Histoire de Méléagre* d'après Le Brun.

La fabrique de Kiöge en Danemark, installée par le roi Christian V, n'a fonctionné que de 1684 à 1698.

L'atelier de Berlin, créé en 1686 avec la protection de Frédéric-Guillaume, dit le Grand Électeur, semble avoir été fermé vers 1713.

[1]. La commission est composée de MM. Roujon, directeur des Beaux-Arts; Comte, directeur des Bâtiments civils; Bouguereau. J.-P. Laurens, membres de l'Académie des Beaux-Arts; H. Le Roux. J. Blanc, peintres; Rossigneux, architecte; Louvrier de Lajollais, directeur de l'école des Arts décoratifs; Guiffrey, E. Muntz, écrivains d'art.

Ont fait précédemment partie de la commission : MM. Blanc (Charles), de Chennevières, E. Guillaume, P. Mantz; Kœmpfen, Castagnary, Larroumet, directeurs des Beaux-Arts; Duc, Ballu, Cabanel. Baudry, Delaunay, membres de l'académie des Beaux-Arts; Brune, architecte, Denuelle, Puvis de Chavanne, Steinheil, J.-B. Lavastre, peintres; Poulin, directeur des Bâtiments civils.

La manufacture impériale de Russie n'a vécu que soixante ou soixante-dix ans ; elle devait son établissement en 1716 à Pierre le Grand.

L'atelier établi par Clément XI en 1710 dans l'hospice de Saint-Michel à Rome n'a plus aujourd'hui que cinq tapissiers.

La fabrique de Santa-Barbara fondée en 1720 à Madrid par Philippe V, maintenant dans Olivar de Atocha, ne compte guère plus de tapissiers que Saint-Michel. Les deux ateliers reçoivent la protection officielle sous forme de quelques commandes.

La manufacture royale des Windsor fondée en 1871 n'était pas à proprement parler un établissement officiel ; cependant elle était sous la protection directe du fils de la reine, le duc d'Albany ; elle reçut jusqu'à vingt tapissiers, tous d'Aubusson ; à la mort du prince en 1884 elle périclita pour fermer bientôt après.

La tapisserie peut être fabriquée en tous pays, les faits le prouvent surabondamment ; si les manufactures des États étrangers ont succombé, c'est que nul gouvernement n'a su à l'égal des nôtres leur accorder une protection suivie et suffisante.

CHAPITRE II

LES TAPISSERIES [1]

I

Les ateliers de tapisseries furent installés à la fin de 1662; ils étaient, et sont restés depuis, dans de fort médiocres conditions matérielles, mais l'atmosphère morale et intellectuelle qui dominait la maison était extrêmement favorable à la pratique des arts de la décoration et compensait largement cet inconvénient. Colbert eut quelque peine à organiser la haute lisse [2], les tapissiers faisaient défaut, il n'y en avait en France que deux ou trois; il confia l'un des ateliers à Jans, natif d'Audenarde, depuis douze ans maître tapissier du roi; il n'en fut pas satisfait dans les commencements, il voulut même le renvoyer, mais bientôt Jans devint

[1]. Si le parti que j'ai adopté de diviser mon travail par services a l'avantage de grouper tout ce qui se rapporte à un sujet, il a aussi l'inconvénient d'obliger à des répétitions. On trouvera notamment dans le chapitre consacré aux modèles des appréciations et des faits que je n'ai pu omettre dans le chapitre réservé aux tapisseries.

[2]. La haute lisse se fait sur un métier vertical et la basse lisse sur un métier horizontal (voir le chapitre consacré à la technique).

un maître distingué; les deux autres ateliers de haute lisse furent donnés en 1663 à Jean Lefebvre, d'une famille de tapissiers au service des grands-ducs de Toscane depuis 1620, venu en France avec son père qui avait été appelé par Mazarin, et à Laurent, d'une famille de tapissiers de Henri IV. Les deux ateliers de basse lisse furent recrutés plus facilement : on les confia en 1663 à de La Croix et à Mozin[1], qui ont achevé aux Gobelins quelques pièces commencées à Maincy dans la manufacture de Foucquet.

Il ne m'est pas possible de donner, quant à présent, la liste complète et détaillée des tapisseries exécutées aux Gobelins depuis la fondation jusqu'à nos jours : les documents présentent des lacunes et certains points restent obscurs; je vais du moins signaler l'ensemble des principaux ouvrages en insistant davantage sur le xviie siècle et le xviiie jusque vers 1780; car, quelles que soient les qualités propres des tapisseries sorties de nos ateliers depuis cette époque, elles ne peuvent, en tant qu'œuvres décoratives et à de rares exceptions près, être mises sur le même rang que celles de l'ancienne fabrication.

La direction de Le Brun fut la plus prospère de la Manufacture. Voici la nomenclature des ouvrages faits de son temps, dressée d'après une pièce officielle; elle n'est pas rigoureusement exacte, il y manque peut-être quelques répliques et certains morceaux secondaires, tels que termes et entre-fenêtres, mais ces omissions ont relativement peu de poids et l'ensemble permet de se faire une opinion juste de la production de 1662 à 1691, c'est-à-dire jusqu'à l'année qui suit la mort de Le Brun.

1. La liste complète des entrepreneurs et chefs d'ateliers se trouve aux Annexes.

HAUTE LISSE

Les *Actes des Apôtres*, d'après Raphaël................	10 pièces	[1].
Les *Éléments*, d'après Le Brun, tenture de 4 sujets et de 4 entre-fenêtres reproduite 3 fois................	24	—
Les *Saisons*, d'après Le Brun, tenture de 4 sujets et de 4 entre-fenêtres.................................	8	—
L'*Histoire du Roy*, d'après Le Brun, tenture de 14 pièces dont 3 ont été répétées 2 fois................	17	— [2].
L'*Histoire d'Alexandre*, d'après Le Brun, tenture de 11 pièces, reproduite 4 fois........................	44	—
Les *Mois*, d'après Le Brun, tenture de 12 pièces et de 8 entre-fenêtres, reproduite 2 fois..................	40	—
L'*Histoire de Moïse*, tenture d'après Le Poussin pour 8 pièces, et Le Brun pour 2, reproduite 2 fois, la première en 10 pièces, la seconde en 11................	21	—
Les *Chambres du Vatican*, d'après Raphaël............	10	—
Portières de Mars et du Char de triomphe, d'après Le Brun..	2	—
Portières des Muses : Uranie, Clio....................	2	—
Les *Arabesques*.....................................	2	—
Tenture dite des dessins de Raphaël..................	8	—
L'*Histoire de Psyché*, d'après J. Romain.............	8	—
Tenture de la galerie de Saint-Cloud, d'après Mignard.	6	—

BASSE LISSE

Méléagre, d'après Le Brun..........................	8 pièces.	
L'*Histoire de Constantin*, d'après Raphaël et Le Brun, tenture reproduite 2 fois, la première en 6 pièces, la seconde en 8. On a fait de plus 5 bordures pour une troisième tenture.............................	19	—
Portières de Mars et du Char de triomphe, d'après Le Brun..	23	—
Portières des Muses et de Cupidon, tenture de 10 pièces, reproduite 1 fois totalement et 2 fois partiellement.	26	—
Les *Saisons*, d'après Le Brun, tenture de 4 pièces et de 4 entre-fenêtres reproduite 3 fois, la première et la seconde en 8, la troisième en 4......................	20	—
Les *Éléments*, d'après Le Brun, tenture de 4 pièces et de 4 entre-fenêtres reproduite 3 fois................	24	—
Les *Arabesques*.................................	6	—

1. Il y a certainement une erreur dans ce nombre. Raphaël a peint 10 sujets, mais *Saint Paul en prison* ou le *Tremblement de terre* n'a pas été reproduit aux Gobelins et aucun des autres modèles n'a été répété 2 fois sous Le Brun dans la même suite.

2. Cette tenture a été augmentée de 3 pièces nouvelles en 1716.

Les *Mois*, d'après Le Brun, tenture de 12 pièces, reproduite 5 fois, plus 24 entre-fenêtres..................	84 pièces.
L'*Histoire du Roy*, d'après Le Brun..................	14 —
L'*Histoire d'Alexandre*, d'après Le Brun, tenture de 11 pièces, reproduite 2 fois........................	22 —
L'*Histoire de Moïse*, d'après Le Poussin pour 8 pièces et Le Brun pour 2..............................	10 —
Les *Chasses* représentant les douze mois de l'année.....	12 —
Fructus belli, d'après Jules Romain....................	8 —
Les *Arabesques avec les mois de l'année*...............	12 —
Les *Mois de Lucas*...................................	12 —
Les *Indes*, tenture de 8 pièces, reproduite 2 fois.......	16 —
L'*Histoire de Scipion*, d'après Jules Romain...........	10 —

On voit que certaines tentures ont été exécutées indifféremment en haute et en basse lisse.

Durant cette période, Le Brun tient la plus grande place. Dans ses compositions, le maître ne laisse rien à l'imprévu et à la fantaisie, tout est savamment mis en scène et pondéré : les groupes sont posés hiérarchiquement et avec méthode, les accessoires sont traités avec soin, mais ils ne détournent pas l'attention. L'impression dominante est la gravité dans la vie réelle ; on sent que les personnages sont dans leur allure normale et que les objets sont d'après le naturel ; même dans les sujets allégoriques, l'idéal fait défaut. Étant donnés le genre et le style majestueux du temps, Le Brun est arrivé à la perfection : c'est évident ; il est cependant permis de regretter le parti qu'il a adopté, car, à son insu, il a ainsi ouvert la voie à la copie en tapisserie des tableaux d'histoire, qui fut par la suite une faute grave de la Manufacture. Je crois que le domaine de la tapisserie a été mieux compris par notre école de Fontainebleau : elle restait dans la fiction et la fantaisie, qui sont l'essence même de la décoration.

Si dans les sujets Le Brun a trop, à mon sens, accentué la réalité, il est resté, dans ses bordures, fidèle aux principes décoratifs.

La composition d'une bordure de tapisserie est une œuvre

très difficile, plus difficile souvent que la création du sujet principal; elle a été comprise autrement à des époques différentes et dans une même époque.

Dans les tapisseries coptes des premiers siècles de l'ère chrétienne [1], les bordures sont de règle : postes, torsades, pampres, pierres précieuses, etc., sont toujours disposés avec goût et justement appropriés aux motifs qu'ils accompagnent. Le moyen âge a tissé des tapisseries sans bordure aucune; quels que soient leurs mérites, cette absence d'une ligne d'arrêt les fait paraître incomplètes; d'autres fois, il a limité à l'intérieur le champ de la composition au moyen d'architectures indépendantes ou se rattachant au sujet, ou bien il a encadré l'ensemble avec des bandes assez étroites d'ornements ou de tores et de thyrses coloriés d'après le naturel. Raphaël est allé beaucoup plus loin; dans les *Actes des Apôtres*, qui ont été en définitif l'un des points de départ de la tapisserie moderne, il a adopté un parti très développé et superbe; il a composé ses bordures d'édicules, de grotesques, de rinceaux, de médaillons, de consoles, de femmes représentant les Vertus théologales, les Parques, les Saisons, et d'autres symboles; il a donné ainsi aux bordures le caractère d'œuvres décoratives de premier rang. Nos peintres français, Simon Vouet et son élève Lerambert, ont également attribué une grande importance aux bordures et aux cartouches de leurs tapisseries fabriquées à Paris antérieurement à la fondation de Louis XIV, mais ils les ont tenues dans une note plus sévère et plus simple et leur ont imprimé un style architectural plus marqué.

Le Brun avait donc le choix; c'est de Raphaël qu'il s'est souvenu. Ses bordures sont incomparables; toujours en rapport avec la tapisserie, elles ajoutent à sa magnificence

1. *Les tapisseries coptes*, par M. Gerspach, in-4, avec 160 dessins. Paris, 1890.

tout en lui restant subordonnées. Dans l'*Histoire du Roy* sur un fond d'or soutenu, ce sont captifs enchaînés, génies ailés, oiseaux stymphaliques, muses, aigles essorants, cartouches, légers édifices à colonnettes, stipes, guirlandes de fleurs, draperies gemmées, rinceaux et toutes les variétés de l'ornement. Dans les *Saisons*, sur un fond neutre, ce sont des chutes de fleurs et de fruits, des trophées d'instruments agricoles. Dans les *Éléments*, ce sont « les productions » diverses de l'*Air*, de la *Terre*, de l'*Eau* et du *Feu*. Partout l'ampleur, l'éclat et la somptuosité tempérés par la convenance. En fixant ainsi leur tâche à ses habiles et dévoués collaborateurs, Le Brun les a fait monter au point culminant de l'art des bordures; après eux on ne put que descendre, nous le verrons dans la suite.

Il est évident que Le Brun n'aurait pu suffire à peindre tous ses modèles; dans les *Batailles d'Alexandre*, par exemple, il a fait lui-même deux pièces entièrement et les figures du monarque dans les autres; mais rarement il donna autant de sa personne. Des tapisseries qui portent son nom, il fournissait les esquisses ou même seulement les pensées et laissait à ses collaborateurs le soin de la mise au point et en couleur; ces peintres dont plusieurs étaient des maîtres se laissaient dominer par le chef, et faisaient abstraction de leur tempérament; l'unité de style et de peinture qui, avec une moindre discipline, eût été compromise, subsista entièrement, même dans les colorations [1].

Le Brun n'était pas un coloriste dans le sens actuel de cette qualification, sa couleur est tempérée et parfois trop terne et trop uniforme; l'inconvénient n'avait pas une grande portée, car le peintre laissait aux tapissiers une suffisante liberté dans l'interprétation; nous en pouvons juger

[1]. Voir aux Annexes les noms des collaborateurs de Le Brun.

pour la répétition d'un même modèle. Ils en usèrent avec un sentiment si juste de la décoration textile, qu'il n'est pas une de leurs tapisseries qui ne soit supérieure au modèle. Évidemment ils respectaient le trait et ne se permettaient pas de changer les couleurs, mais au lieu de pousser dans le modelé et les demi-teintes, ils procédaient avec franchise par teintes plates et presque sommairement. Ainsi, par exemple, pour passer de l'obscur au clair d'une draperie au lieu de dégrader d'une façon imperceptible à l'œil, ils ne prenaient qu'un ou deux tons intermédiaires ; souvent même le passage est fait en manière de peigne, les dents foncées s'enlevant sur le clair, selon la méthode flamande des bonnes époques.

Je puis donner par des chiffres une idée assez juste de la technique d'alors. La tapisserie l'*Audience du Légat* de la suite l'*Histoire du Roy* est regardée comme la pièce maîtresse des Gobelins sous Louis XIV; la pensée est de Le Brun, la peinture de Mathieu, l'exécution a été conduite par l'entrepreneur Lefebvre de 1671 à 1676, van Kerchoven teignit les laines aux Gobelins, mais les soies teintes venaient alors de Lyon.

Le sujet représente l' « Audience donnée par le Roy Louis XIV a Fontainebleau, au cardinal Chigi, neveu et légat a latere du pape Alexandre VII, le xxix juillet MDCLXIV, pour la satisfaction de l'injure faite dans Rome a son ambassadeur ».

L'ambassadeur, le duc de Créqui, avait été insulté par la garde corse ; une pyramide fut élevée à Rome en 1662 avec une inscription marquant l'outrage et la satisfaction ; quelques années après, le monument fut supprimé par égard pour la cour de Rome, mais le roi ordonna à Le Brun de reproduire la scène des excuses dans une tapisserie.

Louis XIV en tenue de cérémonie, coiffé du chapeau à

plumes, l'épée au côté et la canne dans la main, est assis dans un fauteuil ; il se tient droit, attentif, mais sans arrogance ; devant lui le cardinal assis sur une chaise lit la lettre du pape, il est légèrement incliné en avant mais sans humilité. La suite du roi et celle du légat assistent à l'audience ; le nombre de ces personnages atteint trente-sept figures en pied, en buste ou en tête seulement. La scène se passe dans la chambre à coucher de Louis XIV, décorée avec toute la somptuosité et le caractère de l'époque, de tentures, de marbres, de boiseries, de pièces d'orfèvrerie et d'un tapis de la Savonnerie au chiffre du roi.

La composition peut être regardée comme le chef-d'œuvre du maître ; les détails bien que très soignés ne nuisent nullement à un ensemble grand et noble.

La technique est parfaite, elle résume l'art des Gobelins au xvii^e siècle : je l'ai étudiée avec d'autant plus d'attention que mon goût personnel me porte vers une exécution aussi simple et aussi sommaire que possible ; mon analyse a été minutieuse, je vais la concentrer et l'abréger autant que faire se peut.

Il faut d'abord s'entendre sur la valeur des expressions usitées à la Manufacture. Le mot *ton* appliqué aux couleurs désigne les modifications qu'une couleur, prise à son maximum d'intensité, est susceptible de recevoir de la part du blanc ou du noir ; le mot *gamme* s'applique à l'ensemble des *tons* d'une même couleur ainsi modifiée ; la couleur pure est le *ton* normal de la *gamme* ; le mot *nuance* est donné aux modifications qu'une couleur peut recevoir par l'addition d'une petite quantité d'une autre couleur.

Pour tisser l'*Audience du Légat* les tapissiers ont employé 141 tons, plus des fils d'or et d'argent ; ces 141 tons appartiennent à 40 corps de couleurs différentes. En d'autres termes, la palette de travail était limitée à 143 éléments

dont 83 de laine, 58 de soie, 1 d'or et 1 d'argent. C'est pour me conformer à l'usage que je dis fil d'or, en réalité le fil d'or employé dans la tapisserie est un fil d'argent recouvert d'or dans une très faible proportion [1].

Si maintenant je prends quelques personnages et divers objets séparément, je trouve que pour Louis XIV le tapissier a mis en œuvre 55 éléments, or et argent compris, ainsi répartis :

Carnations [2]	10
Cheveux et chapeau	5
Chemise et rabat	5
Veste et haut-de-chausses	9
Plumes de chapeaux, rubans des habits, bas et baudrier	14
Souliers	6
Semelles et talons	6

Le cardinal, plus simplement vêtu, n'a exigé que 32 éléments.

Un évêque vu de dos et drapé dans un superbe manteau a été fait avec 29 éléments :

Chairs	8
Cheveux	4
Bonnet	3
Col et manche	5
Robe	4
Manteau	5

Le manteau est un chef-d'œuvre de tapissier; du grand clair des plis qui est presque blanc, à l'obscur qui est bleu

[1]. Voici la composition exacte des plus gros fils d'or trouvés dans l'*Audience du Légat* pour un poids de 494 : soie, 157; argent, 310; cuivre, 024; or, 003.

[2]. On a dit que dans les carnations de Le Brun il n'y avait que trois gammes de couleur : hommes, femmes et enfants; je n'ai constaté la justesse de cette assertion dans aucune des tapisseries d'après Le Brun, mais j'ai reconnu cette division dans les cartons des *Actes des apôtres* de Raphaël.

plumes, l'épée au côté et la canne dans la main, est assis dans un fauteuil; il se tient droit, attentif, mais sans arrogance; devant lui le cardinal assis sur une chaise lit la lettre du pape, il est légèrement incliné en avant mais sans humilité. La suite du roi et celle du légat assistent à l'audience; le nombre de ces personnages atteint trente-sept figures en pied, en buste ou en tête seulement. La scène se passe dans la chambre à coucher de Louis XIV, décorée avec toute la somptuosité et le caractère de l'époque, de tentures, de marbres, de boiseries, de pièces d'orfèvrerie et d'un tapis de la Savonnerie au chiffre du roi.

La composition peut être regardée comme le chef-d'œuvre du maître: les détails bien que très soignés ne nuisent nullement à un ensemble grand et noble.

La technique est parfaite, elle résume l'art des Gobelins au xviie siècle : je l'ai étudiée avec d'autant plus d'attention que mon goût personnel me porte vers une exécution aussi simple et aussi sommaire que possible; mon analyse a été minutieuse, je vais la concentrer et l'abréger autant que faire se peut.

Il faut d'abord s'entendre sur la valeur des expressions usitées à la Manufacture. Le mot *ton* appliqué aux couleurs désigne les modifications qu'une couleur, prise à son maximum d'intensité, est susceptible de recevoir de la part du blanc ou du noir; le mot *gamme* s'applique à l'ensemble des *tons* d'une même couleur ainsi modifiée; la couleur pure est le *ton* normal de la *gamme*; le mot *nuance* est donné aux modifications qu'une couleur peut recevoir par l'addition d'une petite quantité d'une autre couleur.

Pour tisser l'*Audience du Légat* les tapissiers ont employé 141 tons, plus des fils d'or et d'argent; ces 141 tons appartiennent à 40 corps de couleurs différentes. En d'autres termes, la palette de travail était limitée à 143 éléments

dont 83 de laine, 58 de soie, 1 d'or et 1 d'argent. C'est pour me conformer à l'usage que je dis fil d'or, en réalité le fil d'or employé dans la tapisserie est un fil d'argent recouvert d'or dans une très faible proportion [1].

Si maintenant je prends quelques personnages et divers objets séparément, je trouve que pour Louis XIV le tapissier a mis en œuvre 55 éléments, or et argent compris, ainsi répartis :

Carnations [2]	10
Cheveux et chapeau	5
Chemise et rabat	5
Veste et haut-de-chausses	9
Plumes de chapeaux, rubans des habits, bas et baudrier	14
Souliers	6
Semelles et talons	6

Le cardinal, plus simplement vêtu, n'a exigé que 32 éléments.

Un évêque vu de dos et drapé dans un superbe manteau a été fait avec 29 éléments :

Chairs	8
Cheveux	4
Bonnet	3
Col et manche	5
Robe	4
Manteau	5

Le manteau est un chef-d'œuvre de tapissier; du grand clair des plis qui est presque blanc, à l'obscur qui est bleu

1. Voici la composition exacte des plus gros fils d'or trouvés dans l'*Audience du Légat* pour un poids de 494 : soie, 157; argent, 310; cuivre, 024; or, 003.
2. On a dit que dans les carnations de Le Brun il n'y avait que trois gammes de couleur : hommes, femmes et enfants; je n'ai constaté la justesse de cette assertion dans aucune des tapisseries d'après Le Brun, mais j'ai reconnu cette division dans les cartons des *Actes des apôtres* de Raphaël.

violet foncé, il n'a que 3 passages; l'effet est surprenant d'harmonie et de force.

Les pentes brodées d'or et d'argent du baldaquin du lit ont été traités avec 9 éléments; les spirales et les oves de l'ornement avec 6.

L'*Audience* a été remise sur métier en 1890, elle est exécutée d'après la tapisserie même et selon la technique du xviie siècle; je puis dès à présent assurer que cet ouvrage sera aussi splendide que l'œuvre originale qui fut présentée à Louis XIV.

Après l'arrêt des travaux en 1694 une vingtaine de tapissiers s'engagèrent dans l'armée, autant rentrèrent dans les Flandres et d'autres enfin s'en allèrent à la Manufacture de Beauvais; là, sous la conduite de l'entrepreneur Behagle, ils exécutèrent une suite de 5 pièces, les *Conquêtes de Louis XIV*, qu'on a souvent, pour cette raison, attribuée aux Gobelins.

Les beaux jours de la Manufacture sont passés; elle va maintenant subir de longues périodes d'hésitations, de craintes et de misères. Les successeurs de Le Brun n'auront plus son autorité, les ateliers fréquemment sans direction morale seront livrés aux caprices et aux hasards; le désordre qui va régner en France atteindra les Gobelins; ils souffriront de la disette d'argent comme les autres services publics, mais le renom que la maison a su acquérir est si haut que les faiblesses et les erreurs ne prévaudront point; en dépit de tout elle sera toujours la grande Manufacture.

II

Parmi les modèles repris ou nouveaux, on trouve les *Enfants jardiniers* de Le Brun et deux suites très remarquables : les *Triomphes des Dieux* en 8 pièces peintes par

Noël Coypel et désignées précédemment sous le nom d'*Arabesques* et plus tard, vers 1702, les *Portières des Dieux* de Claude Audran.

Les *Triomphes* ne sont pas d'invention française, ils résultent, tout au moins pour les deux pièces qui ont servi de type à Coypel, de tapisseries flamandes d'après Mantegna, croit-on; mais ce n'est pas là une dérogation aux usages, car nous avons vu, dès les débuts de la Manufacture, Raphaël, Jules Romain, Lucas de Leyde, et le peintre des *Indes* mis à contribution. Cette tenture des *Triomphes* est merveilleuse : sur un champ partagé en fonds et en contrefonds de couleurs différentes, le dieu apparaît sur un piédestal disposé dans un svelte pavillon à jour; autour de lui groupées en divisions symétriquement marquées par des cadres, des stipes, des rinceaux, des colonnettes et des portiques garnis de fleurs, se développent les scènes mythologiques appartenant à la divinité; nous sommes ainsi sous la séduction de l'idéal pur et d'une convention décorative parfaite. L'exécution est digne des sujets, sobre, claire et d'une extrême franchise; les *Triomphes* sont une joie pour l'esprit et une fête pour le regard, ils constituent l'expression la plus complète de l'art de la tapisserie depuis la Renaissance; on doit regretter qu'ils n'aient pas été comme d'autres ouvrages, inférieurs cependant, l'objet de répétitions continues.

Il ne faudrait pas attacher une idée de défaveur à la désignation de *Portières* donnée à des ouvrages de moindre développement : les *Portières* sont des tapisseries complètes, pouvant aussi bien décorer les murs que draper les vantaux d'une porte. Les modèles de Claude Audran, appelés aussi les *Mois grotesques*, sont, ainsi que les *Triomphes*, consacrés à une divinité; la figure humaine, comme dans la grande tenture de Coypel, n'est plus qu'un élément

décoratif, elle plane au centre de la composition dans un léger édifice aérien dont l'alentour très développé montre, sur un fond lumineux à deux couleurs, des Amours, des consoles drapées, des vases, des trophées d'attributs, des bestioles, des rinceaux, des chutes de fleurs disposées dans le

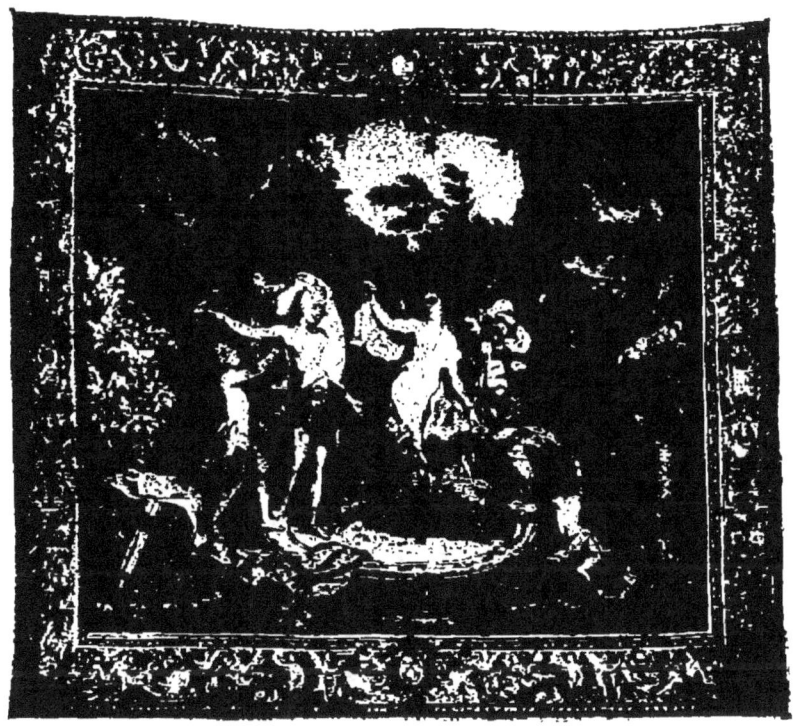

L'Histoire de Psyché, par Jules Romane.
Le bain de l'Amour avec Psyché.

goût de la Renaissance, mais avec un sentiment de distinction et d'élégance très français. Les *Mois grotesques* d'Audran, ainsi qu'une autre suite du maître, les *Mois*, à bandes ou à pilastres conçus dans le même caractère, ont été par les tapissiers traités en clair comme il convient à toutes les tentures et particulièrement aux ouvrages de demi-caractère ; leur succès affirmé dès le début s'est maintenu et sous

Louis XVI la basse lisse en décorait encore les petits appartements de la reine.

Pendant dix ans, on attend des modèles nouveaux, et ce temps d'attente ne sera pas unique. Enfin, en 1711, on obtient l'*Ancien Testament* par A. Coypel et le *Nouveau Testament* par Jouvenet et Restout, mais le charme est rompu; avec Jouvenet — dit le Grand cependant — ses effets de théâtre, son clair obscur et sa mauvaise couleur, on est sur le premier degré de la décadence; jusqu'alors le peintre avait travaillé pour le tapissier; Jouvenet et Restout peignent pour eux sans se préoccuper des exigences de l'interprétation; mais on était fatigué de tourner toujours dans le même cercle de modèles et on prend tout pourvu que ce soit nouveau : les *Chancelleries* le prouvent surabondamment. En 1715 on est derechef en peine, on attaque alors la facile besogne des *Chancelleries*; ce sont des tentures de 6 à 8 pièces que le roi donnait aux chanceliers [1]; selon l'appartement qu'elles devaient décorer, chambre du sceau, salon ou antichambre, les tapisseries étaient plus ou moins importantes; généralement elles montraient, sur un fond bleu fleurdelisé, les armes du roi surmontées d'un pavillon porté par des anges ou soutenues par des *dames* le glaive et les balances dans les mains; aux angles des bordures on tissait les armes du chancelier. L'origine de ces concessions était ancienne, on la trouve en 1537 et dès 1686 on faisait des *Chancelleries* à la Manufacture royale de Beauvais; quoique pour les Gobelins ce fût une bien mince occupation, il y eut quelquefois 10 à 12 *Chancelleries* sur les métiers.

[1]. Les chanceliers Pontchartrain, Voisin, Machault d'Arnouville, d'Aguesseau, d'Argenson, d'Armenonville, Chauvelin, Lamoignon notamment reçurent des Chancelleries. La grande chambre du Palais était en 1758 décorée d'une tapisserie dans le genre des Chancelleries exécutées aux Gobelins en 1722, d'après Restout.

décoratif, elle plane au centre de la composition dans un léger édifice aérien dont l'alentour très développé montre, sur un fond lumineux à deux couleurs, des Amours, des consoles drapées, des vases, des trophées d'attributs, des bestioles, des rinceaux, des chutes de fleurs disposées dans le

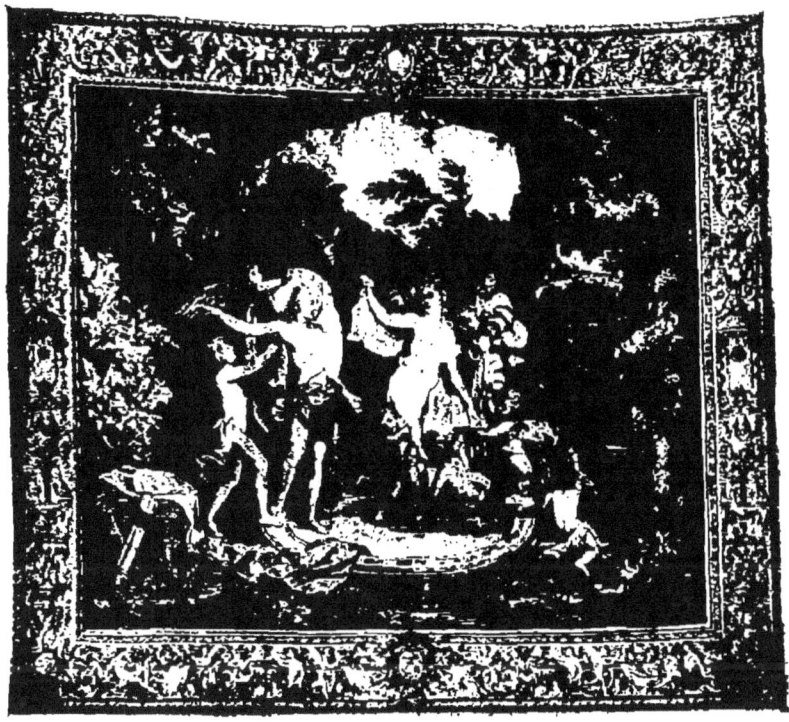

L'Histoire de Psyché, par Jules Romane.
Le bain de l'Amour avec Psyché.

goût de la Renaissance, mais avec un sentiment de distinction et d'élégance très français. Les *Mois grotesques* d'Audran, ainsi qu'une autre suite du maître, les *Mois*, à bandes ou à pilastres conçus dans le même caractère, ont été par les tapissiers traités en clair comme il convient à toutes les tentures et particulièrement aux ouvrages de demi-caractère ; leur succès affirmé dès le début s'est maintenu et sous

Louis XVI la basse lisse en décorait encore les petits appartements de la reine.

Pendant dix ans, on attend des modèles nouveaux, et ce temps d'attente ne sera pas unique. Enfin, en 1711, on obtient l'*Ancien Testament* par A. Coypel et le *Nouveau Testament* par Jouvenet et Restout, mais le charme est rompu ; avec Jouvenet — dit le Grand cependant — ses effets de théâtre, son clair obscur et sa mauvaise couleur, on est sur le premier degré de la décadence ; jusqu'alors le peintre avait travaillé pour le tapissier ; Jouvenet et Restout peignent pour eux sans se préoccuper des exigences de l'interprétation ; mais on était fatigué de tourner toujours dans le même cercle de modèles et on prend tout pourvu que ce soit nouveau : les *Chancelleries* le prouvent surabondamment. En 1715 on est derechef en peine, on attaque alors la facile besogne des *Chancelleries*; ce sont des tentures de 6 à 8 pièces que le roi donnait aux chanceliers [1] ; selon l'appartement qu'elles devaient décorer, chambre du sceau, salon ou antichambre, les tapisseries étaient plus ou moins importantes ; généralement elles montraient, sur un fond bleu fleurdelisé, les armes du roi surmontées d'un pavillon porté par des anges ou soutenues par des *dames* le glaive et les balances dans les mains: aux angles des bordures on tissait les armes du chancelier. L'origine de ces concessions était ancienne, on la trouve en 1537 et dès 1686 on faisait des *Chancelleries* à la Manufacture royale de Beauvais ; quoique pour les Gobelins ce fût une bien mince occupation, il y eut quelquefois 10 à 12 *Chancelleries* sur les métiers.

[1]. Les chanceliers Pontchartrain, Voisin, Machault d'Arnouville, d'Aguesseau, d'Argenson, d'Armenonville, Chauvelin, Lamoignon notamment reçurent des Chancelleries. La grande chambre du Palais était en 1758 décorée d'une tapisserie dans le genre des Chancelleries exécutées aux Gobelins en 1722, d'après Restout.

Les *Métamorphoses*, par Delafosse, Bertin, Boullogne le Jeune, viennent en 1714, suivies en 1718 par l'*Iliade* d'A. Coypel.

Dix années s'écoulent ainsi sans grand honneur; heureusement qu'on ne cesse de travailler sur les *Indes*, les *Mois grotesques*, les *Portières du Char*, de *Mars* et *des Renommées* qui fourniront de la besogne longtemps encore, et que, de 1724 à 1727, on reprend, sur commande de la famille de Béthune-Charost peut-être, les *Belles Chasses de Guise*, autrefois les *Chasses de Maximilien* exécutées déjà au xviie siècle sous le nom de *Chasses avec les mois de l'année* sur des tapisseries flamandes d'après Van Orley. C'est encore une merveille de tapisserie que cette tenture lumineuse, simple, énergique; sa technique, qui est mon idéal, contraste singulièrement avec le fondu et la mollesse du *Nouveau Testament* et de l'*Iliade*; elle prouve l'extrême souplesse du talent des tapissiers, qui sans difficulté aucune passent d'un genre à un autre quelle que soit la distance, mais elle indique aussi que les ateliers étaient abandonnés, que chacun y travaillait comme il l'entendait et que les bons exemples ne portaient pas.

Le duc d'Antin avait commandé en 1723 pour son usage personnel une suite de *Don Quichotte* à Ch. Coypel; la tenture eut un tel succès que le roi l'acheta à son cousin en 1727. Cette résolution fut une bonne fortune pour les Gobelins qui montent aussitôt cette suite distribuée non en 21 ou 23 sujets, mais en 28; elle resta presque en permanence jusqu'à la Révolution et fut répétée avec des alentours différents dont le plus important est de Lemaire le Cadet.

La tenture s'éloigne des données ordinaires; le centre de la composition est tenu par un cartouche encadré dont les lignes sont adoucies en chef par le paon triomphal

et les montants par des guirlandes de fleurs; à la base, le cadre repose sur un écusson, des armures, des drapeaux, des fleurs, des chiens et des moutons; sur le champ en damas sont pendus des médaillons fleuris et des chutes de fleurs rompues par des singes la lance à la main; la bordure est simple comme elle doit l'être lorsque les alentours sont développés, elle est du genre appelé alors *mosaïque*. L'alentour a cette particularité que les dimensions peuvent en être modifiées selon la convenance, au moyen de rallonges introduites à la manière d'une coulisse; la composition générale est si bien entendue qu'avec ou sans les rallonges l'harmonie subsiste. Dans les cartouches Ch. Coypel a représenté les aventures de Don Quichotte, avec la légèreté de touche et d'esprit particulier à notre race; le héros est comique, mais il n'est pas ridicule; il reste sympathique comme Cervantès l'a voulu. Voilà donc une tenture bien à nous; elle réunit toutes les séduisantes qualités de notre art décoratif dans sa plus aimable et plus délicate période. Les peintres ont été généreux, ils ont fait emploi de leur talent et de leurs idées sans réserves et avec profusion; les tapissiers ont compris le modèle à souhait, ils en ont rendu le caractère sans se laisser entraîner dans des demi-teintes et des subtilités inutiles, ils se sont plu dans les lumières élargies; en un mot, ils ont, comme les peintres, fait œuvre très française.

On pouvait espérer que le parti si nettement décoratif des *Don Quichotte* prendrait racine dans la maison; il n'en fut rien, et bientôt à la place des *Indes*, dont les modèles étaient fatigués, les ateliers, de 1732 à 1737, exécutent, grâce sans doute à une faveur de cour, l'*Ambassadeur turc*, de Parrocel; c'étaient des tableaux, rien de plus.

On monte ensuite les *Fragments d'opéra* de Ch. Coypel, les *Chasses de Louis XV* de J.-B. Oudry et en 1740 la

Tenture des Indes repeinte et modifiée par Desportes [1]; la suite fut appelée les *Nouvelles Indes* par rapport aux *Anciennes Indes* données à Louis XIV par un prince d'Orange; les *Indes* sont d'excellents modèles de bon aloi, robustes, simples et francs; ils furent accueillis avec un empressement qui prouve que le sentiment juste de la décoration textile était toujours vivace aux Gobelins; le succès persista malgré tout et, jusque vers 1830, les *Indes* commencées vers 1690 donnèrent à quelques métiers une occupation suivie.

Coypel et Oudry et sans doute aussi d'autres peintres venaient aux Gobelins surveiller les tapisseries d'après leurs modèles selon un usage ancien, mais dont l'utilité est fort discutable; en 1736, Oudry fut nommé inspecteur et, en cette qualité, il eut à suivre non seulement ses tapisseries, mais celles des autres peintres; depuis 1726 il était peintre dessinateur à la manufacture de Beauvais, dont il devient l'entrepreneur en 1734.

Dans les commencements tout semble avoir bien marché aux Gobelins; Oudry trouve « admirable » l'*Évanouissement d'Esther* de Troy, monté par l'entrepreneur Audran en 1739; il dit de son propre modèle : *le Cerf qui passe l'eau à la vue de Compiègne*, pièce de la suite les *Chasses de Louis XV*, que la tapisserie est « singulière par la justesse et l'effet des tons et des détails ». Cette lune de miel devait cesser, et une lutte dont le souvenir vit encore à la Manufacture s'engagea entre Oudry et les entrepreneurs, vers 1746. Oudry n'admet plus la liberté d'interprétation qui avait toujours été laissée aux tapissiers en ce qui concerne la hauteur des colorations, il prétend — ce qui ne paraît nullement prouvé — que depuis une trentaine d'an-

[1]. Voir à ce sujet aux Annexes la lettre de Desportes.

nées tous les peintres ont protesté contre l'exécution de leurs modèles : il accuse non seulement les tapissiers, mais les directions précédentes, en écrivant : « Nous avons vu un temps où l'abandon des principes de l'art qui constituent la beauté a porté de fâcheuses atteintes à la réputation de la Manufacture, où le malheureux terme *coloris de tapisserie* accordé à une exécution sauvage, à un papillotage âcre et discordant de couleurs, ayant séduit jusqu'au premier supérieur, était substitué à la belle intelligence et l'harmonie qui fait le charme de ces ouvrages aux yeux non instruits comme aux autres, et où la partie de la correction n'était pas moins négligée que celle du bel accord. » Les tapissiers relèvent vivement le gant que leur jette Oudry avec autant de mauvaise humeur et d'injustice; ils répondent qu'Oudry, concessionnaire de Beauvais, veut faire valoir son établissement aux dépens des Gobelins, que bien peindre et bien faire exécuter des tapisseries sont deux choses bien différentes; ils nient absolument la compétence d'Oudry pour apprécier les tapisseries. « Le plus faible de nos ouvriers serait plus capable que lui d'en juger. » Ils demandent que l'on compare les tapisseries des Gobelins du xviie siècle avec celles que Oudry a conduites lui-même à Beauvais et l'on verra la puissance, l'éclat et la durée du *coloris de tapisserie*. Les entrepreneurs prirent les choses tellement au sérieux qu'ils quittaient les ateliers lorsque Oudry s'y présentait; il fallut des ordres supérieurs pour leur faire admettre la présence et les théories du peintre. Ils cédèrent par force; la liberté d'interprétation leur fut enlevée et les colorations des modèles furent copiées exactement; le travail fut plus lent, plus onéreux et moins durable. Raphaël avait compris autrement qu'Oudry le rôle d'auteur de modèles : il s'était contenté dans ses cartons d'une coloration sommaire et cependant il n'avait pas comme Oudry

les tapissiers dans la main pour les conduire. En somme, dans cette chaude querelle, les tapissiers étaient dans le vrai; pourquoi les obliger à prendre dix tons d'une couleur lorsqu'ils peuvent arriver avec quatre tons? Je ne veux pas dire que du *coloris de tapisserie* résulte nécessairement pour la tapisserie une longue existence ou une dégradation égale dans toutes ses parties : quoi qu'on fasse, toutes les couleurs employées dans une pièce n'auront jamais une résistance égale et tous les tons d'une même couleur n'auront pas une égale durée; il y a toujours eu dans le même magasin des couleurs bonnes, assez bonnes, médiocres et mauvaises; la pire des conditions résulte de l'emploi simultané des bonnes et des mauvaises couleurs; mieux vaut qu'elles soient toutes médiocres, car alors, du moins, elles peuvent baisser de ton d'une façon à peu près égale, et le rapport des valeurs subsiste. Dès 1766, on vit que les tapissiers avaient eu raison contre Oudry : les *Arabesques* de Raphaël de 1713 étaient restées très fraîches, tandis que l'*Histoire d'Esther* de 1750 était presque ruinée. Au reste, une satisfaction platonique avait déjà été donnée aux tapissiers; en 1755, le lendemain de la mort d'Oudry, le premier supérieur reconnut officiellement que ce peintre ne connaissait rien à la tapisserie et qu'il avait été la cause de l'affaiblissement de la Manufacture.

Les *Chasses de Louis XV* fournies par Oudry en 1736 et dont quelques pièces étaient pour la chambre du roi sont du genre mixte des verdures à figures; elles ont acquis un renom, mais en tant que modèles elles sont inférieures à une *Diane* du même peintre, véritable tapisserie décorative à médaillon et attributs aux ombres portées bleues d'un effet décoratif net et hardi.

En 1739 arrive de Rome la première pièce de l'*Histoire d'Esther* envoyée par de Troy, directeur de l'Académie de

France. A mon sens, cette tenture a toujours été trop vantée ; elle facilite l'acheminement vers la copie des tableaux, car elle n'est en réalité qu'une suite de tableaux prétentieux : l'exécution en tapisserie est molle, sauf dans quelques parties, les cheveux et les barbes, traités par touches en dépit des théories d'Oudry.

La *Tenture des arts* de Restout est mise en train en 1744 : elle n'avait que deux pièces ; celle qui la suit en 1746 n'est pas plus importante, c'est l'*Histoire de Thésée* de Carle Vanloo, puis vient la tenture dite de *Dresde* de Ch. Coypel, composée de *Psyché*, de *Rodogune*, de *Roxane* et d'*Alceste* avec un alentour de Gravelot ; la tenture avait été commandée en souvenir du mariage du dauphin avec la princesse Marie-Josèphe de Saxe.

III

En cette année 1748 apparaît pour la première fois aux Gobelins, officiellement du moins, la tapisserie destinée à recouvrir les meubles. On montre bien des bois de Louis XIV garnis de tapisseries clouées, on veut même qu'elles proviennent des Gobelins ou de Beauvais, mais rien ne prouve que les fûts n'ont pas été ultérieurement garnis de tapisseries commandées dans le style de Louis XIV. Les meubles d'alors étaient recouverts de satin, de brocart, de serge, de velours unis ou brodés selon leur importance. Le grand fauteuil qui servait de trône au roi lorsqu'il recevait les ambassadeurs était garni de velours enrichi de broderies d'or et d'argent. La Savonnerie fournissait des *dessus de formes* en velours avec chiffres, globes, casques, dauphins, cygnes, fleurs, etc. La maison de Saint-Cyr et la maison de Saint-

Joseph donnaient des tapisseries au petit point, mais de hautes et basses lisses nous ne trouvons nulles traces. La question évidemment n'est pas d'importance majeure, mais elle tient à l'histoire du mobilier, et à ce titre, elle présente quelque intérêt. Il y avait assez longtemps, paraît-il, que les Gobelins étaient sollicités en vue d'une semblable fabrication, mais on avait coutume de renvoyer les clients à la manufacture de Beauvais, où les meubles étaient traités au moins depuis 1724.

C'est un financier, Bouret de Villaumont, trésorier général de la maison du roi, qui obtint le premier la faveur de commander aux Gobelins quatre fauteuils et un canapé, à la condition expresse de l'approbation préalable des modèles par le directeur de la Manufacture et par Ch. Coypel. Les fauteuils représentaient les quatre parties du monde avec paysages et animaux, et le canapé montrait un port de mer; l'idée n'était pas heureuse, et vraiment il est difficile de comprendre qu'à une époque de goût on ait songé à mettre sur des sièges des paysages, des navires et des animaux; les modèles furent peints par Lenfant, peintre ordinaire du roi, et par Eisen, professeur de dessin de Mme de Pompadour; mais au lieu de donner à chaque peintre un meuble complet, on commanda les dossiers à Eisen et les sièges, les fonds, comme on disait alors, à Lenfant.

Le meuble en tapisserie que possédait la marquise au château de Bellevue ne fut exécuté aux Gobelins qu'en 1750; elle en commanda d'autres, mais la livraison fut retardée parce qu'on avait volé la soie qui devait entrer dans la trame en très grande proportion [1]. Ch. Coypel et Lemaire le Cadet composèrent les modèles du magnifique canapé à joues *l'Amour* destiné à Louis XV. On fit des fau-

1. J'ai vu des meubles dont la chaîne elle-même était en soie.

teuils à fleurs et à fond de damas cramoisi pour [le salon où était tendue la suite des *Don Quichotte* également à fond cramoisi; on exécuta des meubles dans le style chinois, sans doute pour les appartements décorés par Watteau dans le même goût.

Le travail devint si méticuleux que bientôt les meubles furent payés plus cher, à mesures égales, que certaines tentures. Pour faciliter les commandes particulières, l'administration fit peindre d'avance quelques modèles par Tessier et Jacque, peintres d'ornement à la manufacture de 1753 à 1775 ; puis, faute d'autres travaux, on mit ces modèles sur métier : c'étaient des bouquets et des guirlandes de fleurs, seuls motifs qui avec des rinceaux fleuris et de légers ornements conviennent au meuble [1]. La fabrication pour de semblables destinations continua cent ans ; elle est aujourd'hui abandonnée aux Gobelins et réservée à la manufacture de Beauvais.

Pour compléter ce qui tient à la menue production des Gobelins, il convient d'ajouter que, dès les premières années du xviiie siècle, on avait fabriqué pour le nonce du pape Clément XI un dais en 8 pièces qui, du reste, ne fut pas livré à son destinataire; vers 1730, Belin de Fontenay peignit les modèles du ciel, du fond et de la queue d'un autre dais. En 1745 on fit pour la dauphine une bordure de lit en tapisserie ; enfin on établit des tentures complètes de chambres à coucher: garniture de lit, lambrequins, dessus de cheminée, trumeaux, écrans, assortis aux fauteuils et aux canapés.

Ces fabrications secondaires donnèrent cependant moins de travaux qu'on l'espérait, car la tapisserie des Gobelins

1. La Manufacture possède plusieurs petites toiles de Boucher, avec des enfants habillés élégamment en oiseliers, fleuristes, jardiniers, pêcheurs, etc.; j'ignore si ces peintures ont servi de modèles de meubles aux Gobelins, les archives étant muettes.

était de moins en moins recherchée par les particuliers, à cause des prix quatre fois plus élevés que ceux d'Aubusson à modèle égal.

IV

L'*Histoire de Jason* de Troy et l'*Histoire de Marc-Antoine* de Natoire sont entreprises en 1750, mais ces travaux sont loin de suffire; les ateliers sont las de toujours reproduire les mêmes tentures, ils réclament en vain et n'obtiennent en sept années que le *Lever* et le *Coucher du soleil* de F. Boucher, qui fait ainsi son début à la Manufacture dont il avait été nommé inspecteur en 1755. Trois ans après il fournit les *Amours des Dieux*, pièces à médaillons sur trumeaux, dans le genre des *Don Quichotte*. Puis on attend cinq années pour obtenir une suite de Ch. Coypel appelée *Scènes d'opéra*, *Scènes de théâtre* et *Scènes de tragédie*, qui, en fait, ne donne que deux modèles nouveaux, les autres venant de la *Tenture de Dresde*.

Pendant une longue période, de 1763 à 1779, la Manufacture ne reçoit que le *Portrait de Louis XV* par Jeaurat et la *Tenture pastorale*, les *Sujets de la Fable*, *Vénus aux forges de Vulcain* de Boucher; pour ne pas chômer, on continue les *Portières*, les *Don Quichotte*, les *Chancelleries*, les *Chambres du Vatican*, l'*Ancien Testament*, les *Nouvelles Indes*, les *Mois grotesques*, l'*Histoire de Jason*, qui est à sa dixième reprise, et l'*Histoire d'Esther*, dont bientôt la douzième répétition va être commencée. Enfin, en 1779, on prend les *Costumes turcs* d'Amédée Vanloo; ce fut la dernière des tentures célèbres des Gobelins.

Les bordures ont suivi le mouvement descendant des

modèles; vers le commencement du siècle, dans l'*Ancien Testament* en particulier, elles ont encore une réelle importance, mais bientôt on adopte des bandes de « mosaïques en fein d'or », c'est le nom donné à des dispositions de petits ornements ajourés en or s'enlevant sur un champ bleu limité par des moulures simulées, dont quelques-unes sont ornées de guirlandes et de chutes de fleurs ; ces *mosaïques* étaient encore un parti décoratif acceptable, mais on ne s'arrête pas dans cette voie périlleuse. La tapisserie résultant d'un tableau, la bordure doit résulter d'un cadre de bois ; en 1757, Soufflot d'accord avec Boucher cherche des bordures ; la lettre qu'il écrit à cette occasion est caractéristique :

« Pour peindre ces bordures plus dans le vrai, nous avons pensé qu'il serait bon de s'aider de la nature, et comme il y en a de fort belles en bois doré au magasin du Luxembourg qui sont démontées, j'ai passé chez M. Bailly pour le prier d'en délivrer quelques parties, qu'on lui rendra ensuite, à MM. Belle et Boucher qui ont dû les choisir cet après-midi. Celles qu'on fera d'après imiteront mieux la dorure et elles seront enrichies d'attributs d'Apollon, des fleurs et des fruits qu'il fait croître et des branches de corail et autres productions de la mer que l'on voit dans les deux sujets. »

Les bordures maintenant doivent donc être « dans le vrai », mais enfin elles sont encore décorées d'attributs, de fleurs et de fruits. Il en est de même pour les alentours qu'un mémoire à payer de 1762 décrit ainsi : « Un alentour orné d'une bordure avec des moulures très riches peintes et feintes en or imitant la sculpture. Sur laquelle bordure est un groupe de fleurs en guirlande. Et en assise sur le bas de la bordure sont groupées des fleurs pour accompagner un vase imitant le lapis, aussi enrichi de

fleurs peintes en coloris. Dans le milieu est représentée une bordure ovale peinte et feinte en or vert, ornée de fleurs peintes en coloris. Cet alentour est composé et orné de façon à recevoir des tableaux historiques. »

Puis, on supprime les fleurs et on s'en tient à la représentation pure et simple d'un cadre de bois doré avec écussons et chiffres. On va plus loin encore et on fait des *omelettes*; ce sont des bandes jaunes avec des zones d'ombres et de lumières posées sans prétention de relief et d'imitation de moulures.

Pour l'honneur de la maison nous admettons que la profonde décadence des bordures résulte d'économies d'argent et non d'une indigence d'invention.

V

Les divisions du temps ne coïncident pas en art avec les siècles et les règnes; pour les Gobelins, le xviiie siècle prend fin vers 1780. Il a eu ses faiblesses, mais il a laissé les *Triomphes des Dieux*, les *Mois grotesques*, les *Don Quichotte*, les *Nouvelles Indes*, *Diane*, les *Amours des Dieux*, les *Sujets de la Fable*, supérieurs, à mon sens, en tant que tapisseries décoratives, à celles de la période précédente; à côté de ces ouvrages le reste pâlit; cependant la chute sera bientôt si profonde que rapprochées des tapisseries de la nouvelle école, les *Chasses de Louis XV*, l'*Histoire de Jason*, l'*Histoire d'Esther*, les *Costumes turcs* nous paraîtront supérieurs à leur tour.

Nous trouverons encore parfois des tapisseries dans le style du passé, mais elles résulteront d'anciens modèles ou de pastiches. L'école nouvelle dominera dans les ateliers avec sa dignité sèche et froide, sa pondération exagérée, son

mépris de la grâce et de la fantaisie. Les peintres composeront et peindront les modèles comme des tableaux d'histoire, et par suite le résultat en tapisserie sera semblable à celui que donnerait un tableau ordinaire. Dès lors il n'y aura plus de raison d'employer de modèles spéciaux, si ce n'est pour quelques ouvrages secondaires à dimensions déterminées par les emplacements, telles que portières et garnitures de meubles.

La copie des tableaux sera désormais l'effet d'un parti voulu et arrêté; la Manufacture en sera plus fière que de ses travaux antérieurs; les tapisseries devront, selon l'esthétique nouvelle, être des tableaux tissés et « des claviers oculaires » (c'est la propre expression du directeur des Gobelins) et non plus des tentures décoratives. On proclamera bien haut qu'enfin la perfection est atteinte; en vérité, on ne produira que des trompe-l'œil inutiles et dispendieux. Le courant fut irrésistible; s'est-il produit alors pour la première fois et la reproduction des tableaux en des matières non prévues par les auteurs des modèles est-elle un fait particulier à la tapisserie?

Certainement non. Je crois avoir démontré ailleurs que la mosaïque antique de Pompéi actuellement au Musée de Naples, la *Bataille d'Arbelles,* est la reproduction d'un tableau peint [1]. Urbain VIII, qui fut pape de 1623 à 1644, réduisit la mosaïque à n'être plus qu'un art d'imitation en ordonnant de placer sur les autels de la basilique de Saint-Pierre, des copies de tableaux de maîtres, et depuis lors la Révérende fabrique pontificale de mosaïque persévère dans cette voie. Pendant trente ans, de 1819 à 1850, la Manufacture de Sèvres a mis sa gloire dans la peinture sur plaques de porcelaine d'après les tableaux du Louvre. A l'appui de

[1]. *La Mosaïque,* par Gerspach.

cette mode, on a plaidé qu'il fallait rendre impérissables les chefs-d'œuvre de la peinture ou tout au moins prolonger leur existence.

Rendre impérissable? Mais la mosaïque elle-même, « cette véritable peinture pour l'éternité », selon l'expression de D. Ghirlandajo, est sujette à la ruine comme le prouvent dans la *Transfiguration* quelques draperies déjà altérées. Prolonger l'existence? Mais les tapisseries d'après Raphaël sont aujourd'hui en moins bon état que les tableaux et les fresques du maître, et les plaques de Sèvres que le moindre choc peut briser, présentent déjà des traces d'irisation.

En fait il n'y a aucune bonne raison à donner pour justifier l'imitation des tableaux; aux Gobelins, elle a pour cause, je le répète, l'indifférence des chefs et le manque d'argent, puis elle est devenue une mode acceptée avec empressement, d'un côté par la direction qui s'exemptait ainsi du plus grand de ses soucis, la commande aux peintres, et de l'autre par les tapissiers fiers d'accomplir des tours de force, toujours et quand même admirés par les foules.

A côté de ces satisfactions secondaires, la copie des tableaux amène la stérilité dans l'invention décorative et, en fin de compte, l'anéantissement des fabriques; il arrivera toujours, en effet, un moment où pour bien des motifs on se demandera s'il ne vaut pas mieux répéter le tableau à l'huile que de le traduire en laine. ce qui peut dénaturer son caractère, tout en entraînant forcément une dépense hors de proportion avec le prix de la peinture.

Les tapisseries exécutées selon la mode nouvelle ne présentant qu'un intérêt secondaire, je serai bref sur cette production.

A partir de ., . on établit sur métier notamment :

L'*Enlèvement d'Europe*; — *Mercure métamorphosé en*

pierre Aglaure, par Pierre ; — *Proserpine ornant de fleurs la statue de Cérès* ; *Jeux d'enfants*, par Vien ; — l'*Histoire de Henri IV*, 5 pièces, de Vincent ; — l'*Histoire de France*, comprenant : le *Siège de Calais* ; la *Reprise de Paris par le connétable de Richemont* ; le *Président Molé*, de Vincent ; *Henri IV et Sully*, de Le Barbier ; *Marcel, prévôt de Paris, tué par Maillard*, de Barthélemy ; la *Mort de Coligny*, de Suvée ; la *Continence de Bayard*, de Du Rameau ; la *Mort de Léonard de Vinci*, de Ménageot ; — *Léda*, de Belle père ; — le *Printemps* ; la *Fête à Bacchus* ; le *Sacrifice à Cérès* ; les *Saturnales*, de Callet ; — l'*Automne*, de Lagrenée le Jeune ; — le *Courage des femmes de Sparte*, de Le Barbier ; — *Amphitrite*, de Taraval ; — *Aminthe délivrée par Sylvie, Sylvie délivrée par Aminthe* ; *Jupiter et Calisto*, de Boucher ; — l'*Enlèvement de Proserpine*, de Vien ; — *Silène et Eglé*, de Hallé.

VI

La Révolution est arrivée, les travaux sont en partie suspendus par les événements et surtout par la décision du Jury des arts nommé par le Comité du Salut public. A ce moment, à côté des tentures nouvelles il y avait en fabrication les *Indes*, les *Don Quichotte*, les *Chambres du Vatican*, l'*Histoire d'Esther*, l'*Histoire de Jason*, l'*Histoire de Psyché*.

De l'an III à l'an XIV, outre les pièces déjà désignées, on entreprend [1] le *Combat des Romains et des Sabins*, de Vin-

1. Il est probable que dans cette liste comme dans les autres il manque quelques ouvrages d'une certaine importance ; les archives sont incomplètes et certaines tapisseries ont reçu des noms différents, ce qui augmente encore la difficulté des recherches.

cent; — *Hélène poursuivie par Énée dans le temple de Minerve*, de Vien; — *Meléagre entouré de sa famille*, de Menageot; — l'*Enlèvement de Déjanire*, d'après le Guide; — la *Vestale Clélie*, de Suvée; — *Vénus blessée par Diomède*, de Callet; — *Reconnaissance d'Iphigénie et d'Oreste*, de Regnault; — *Aria et Pætus*, de Vincent; — *Chélonide et Cléombrote*, de Lemonnier; — le *Courage des femmes de Sparte*, de Le Barbier l'Aîné; — *Cornélie, mère des Gracques*, de Suvée; — le *Combat de Mars et de Diomède*, de Doyen; — l'*Enlèvement d'Orithie par Borée*, de Vincent; — la *Fête à Palès*, de Suvée; — *Énée quittant Troie embrasée*, de Suvée; — *Zeuxis choisissant un modèle parmi les plus belles filles de la Grèce*, de Vincent; — *Clytie*, par Belle père; — *Briséis emmenée de la tente d'Achille*, par Vien. On reprend quelques pièces interdites par le Jury des arts de 1794 et divers anciens modèles.

Dès 1805, Napoléon ordonne que les maisons impériales soient décorées de tapisseries nouvelles, dont les sujets seront choisis dans l'histoire de France et particulièrement dans les événements de la Révolution et de l'Empire. Jusqu'en 1814 les ordres se succèdent, mais tous ne peuvent être réalisés. Le *Sacre* de David notamment n'est même pas mis sur métier, pas plus qu'une tenture pour le château de Versailles qui devait comprendre selon un ordre dicté en 1806 par Napoléon :

« 1º Toute la famille impériale telle qu'elle existe en ce moment, l'Empereur et l'Impératrice placés au milieu ;

2º L'Empereur entouré des généraux commandant les sept corps de la grande armée, du maréchal Berthier et de ses deux principaux officiers ;

3º Les portraits d'Alexandre, César, Pompée, Scipion, Annibal, Trajan, Septime Sévère, Constantin, Miltiade, Thémistocle, Périclès et Mithridate.

4º Les figures de notre musée, savoir : Apollon, Vénus, Minerve et Hercule. »

Je cite ce programme parce qu'il semble que Napoléon y ait tenu spécialement; il fut en effet transmis plus tard à la Manufacture de Sèvres, qui l'exécuta en partie sous la forme

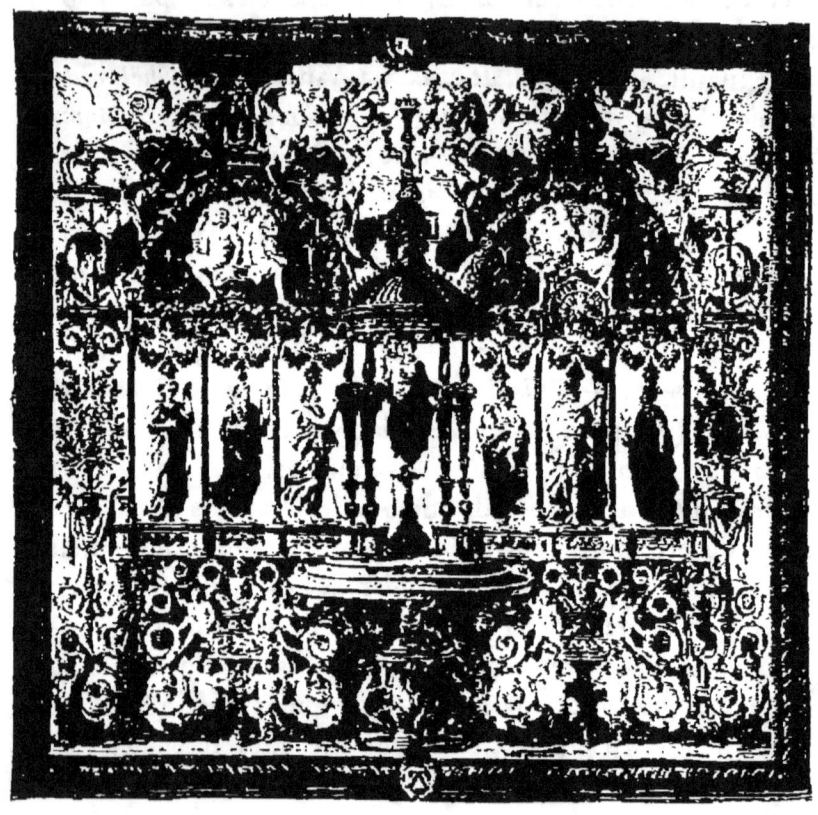

Le Triomphe des Dieux par N. Coypel. *Le Triomphe de Minerve.*

de tables en porcelaine; Isabey peignit la *Table des maréchaux*.

Parmi les travaux de la période impériale nous relevons : *La mort du général Desaix*, de Regnault; *Napoléon passant le Saint-Bernard*, de David; *le Général Bonaparte visitant les pestiférés de Jaffa*, de Gros; ces tapisseries furent

cent; — *Hélène poursuivie par Énée dans le temple de Minerve*, de Vien; — *Méléagre entouré de sa famille*, de Menageot; — l'*Enlèvement de Déjanire*, d'après le Guide; — la *Vestale Clélie*, de Suvée; — *Vénus blessée par Diomède*, de Callet; — *Reconnaissance d'Iphigénie et d'Oreste*, de Regnault; — *Aria et Pætus*, de Vincent; — *Chélonide et Cléombrote*, de Lemonnier; — le *Courage des femmes de Sparte*, de Le Barbier l'Aîné; — *Cornélie, mère des Gracques*, de Suvée; — le *Combat de Mars et de Diomède*, de Doyen; — l'*Enlèvement d'Orithie par Borée*, de Vincent; — la *Fête à Palès*, de Suvée; — *Énée quittant Troie embrasée*, de Suvée; — *Zeuxis choisissant un modèle parmi les plus belles filles de la Grèce*, de Vincent; — *Clytie*, par Belle père; — *Briséis emmenée de la tente d'Achille*, par Vien. On reprend quelques pièces interdites par le Jury des arts de 1794 et divers anciens modèles.

Dès 1805, Napoléon ordonne que les maisons impériales soient décorées de tapisseries nouvelles, dont les sujets seront choisis dans l'histoire de France et particulièrement dans les événements de la Révolution et de l'Empire. Jusqu'en 1814 les ordres se succèdent, mais tous ne peuvent être réalisés. Le *Sacre* de David notamment n'est même pas mis sur métier, pas plus qu'une tenture pour le château de Versailles qui devait comprendre selon un ordre dicté en 1806 par Napoléon :

« 1° Toute la famille impériale telle qu'elle existe en ce moment, l'Empereur et l'Impératrice placés au milieu ;

2° L'Empereur entouré des généraux commandant les sept corps de la grande armée, du maréchal Berthier et de ses deux principaux officiers;

3° Les portraits d'Alexandre, César, Pompée, Scipion, Annibal, Trajan, Septime Sévère, Constantin, Miltiade, Thémistocle, Périclès et Mithridate.

4° Les figures de notre musée, savoir : Apollon, Vénus, Minerve et Hercule. »

Je cite ce programme parce qu'il semble que Napoléon y ait tenu spécialement; il fut en effet transmis plus tard à la Manufacture de Sèvres, qui l'exécuta en partie sous la forme

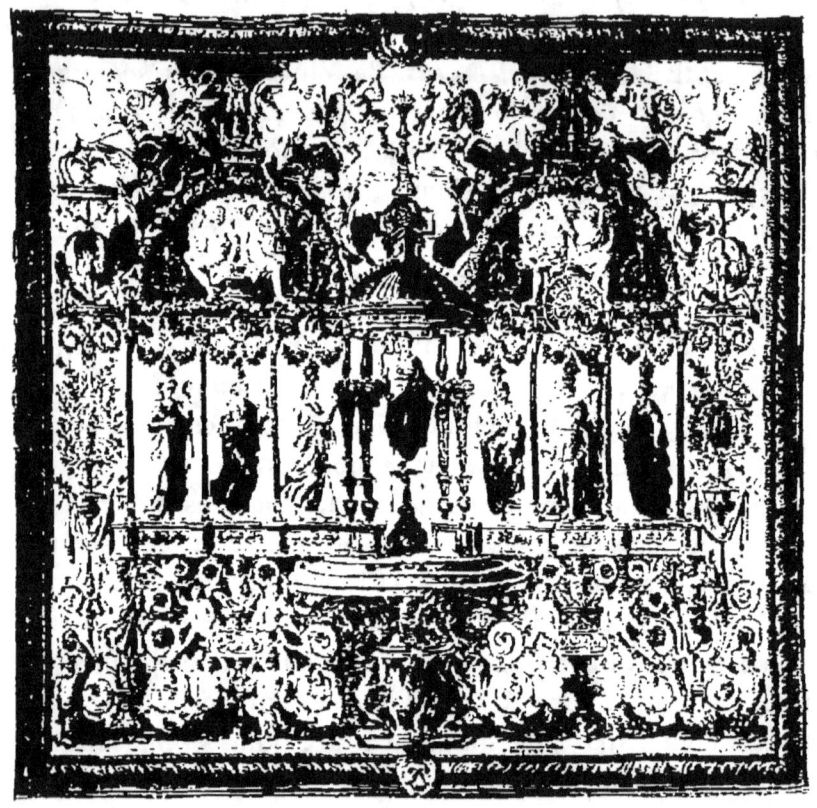

Le Triomphe des Dieux par N. Coypel. *Le Triomphe de Minerve.*

de tables en porcelaine; Isabey peignit la *Table des maréchaux*.

Parmi les travaux de la période impériale nous relevons : *La mort du général Desaix*, de Regnault; *Napoléon passant le Saint-Bernard*, de David; *le Général Bonaparte visitant les pestiférés de Jaffa*, de Gros; ces tapisseries furent

cent; — *Hélène poursuivie par Énée dans le temple de Minerve*, de Vien; — *Méléagre entouré de sa famille*, de Menageot; — l'*Enlèvement de Déjanire*, d'après le Guide; — la *Vestale Clélie*, de Suvée; — *Vénus blessée par Diomède*, de Callet; — *Reconnaissance d'Iphigénie et d'Oreste*, de Regnault; — *Aria et Pætus*, de Vincent; — *Chélonide et Cléombrote*, de Lemonnier; — le *Courage des femmes de Sparte*, de Le Barbier l'Aîné; — *Cornélie, mère des Gracques*, de Suvée; — le *Combat de Mars et de Diomède*, de Doyen; — l'*Enlèvement d'Orithie par Borée*, de Vincent; — la *Fête à Palès*, de Suvée; — *Énée quittant Troie embrasée*, de Suvée; — *Zeuxis choisissant un modèle parmi les plus belles filles de la Grèce*, de Vincent; — *Clytie*, par Belle père; — *Briséis emmenée de la tente d'Achille*, par Vien. On reprend quelques pièces interdites par le Jury des arts de 1794 et divers anciens modèles.

Dès 1805, Napoléon ordonne que les maisons impériales soient décorées de tapisseries nouvelles, dont les sujets seront choisis dans l'histoire de France et particulièrement dans les événements de la Révolution et de l'Empire. Jusqu'en 1814 les ordres se succèdent, mais tous ne peuvent être réalisés. Le *Sacre* de David notamment n'est même pas mis sur métier, pas plus qu'une tenture pour le château de Versailles qui devait comprendre selon un ordre dicté en 1806 par Napoléon :

« 1º Toute la famille impériale telle qu'elle existe en ce moment, l'Empereur et l'Impératrice placés au milieu ;

2º L'Empereur entouré des généraux commandant les sept corps de la grande armée, du maréchal Berthier et de ses deux principaux officiers;

3º Les portraits d'Alexandre, César, Pompée, Scipion, Annibal, Trajan, Septime Sévère, Constantin, Miltiade, Thémistocle, Périclès et Mithridate.

4º Les figures de notre musée, savoir : Apollon, Vénus, Minerve et Hercule. »

Je cite ce programme parce qu'il semble que Napoléon y ait tenu spécialement; il fut en effet transmis plus tard à la Manufacture de Sèvres, qui l'exécuta en partie sous la forme

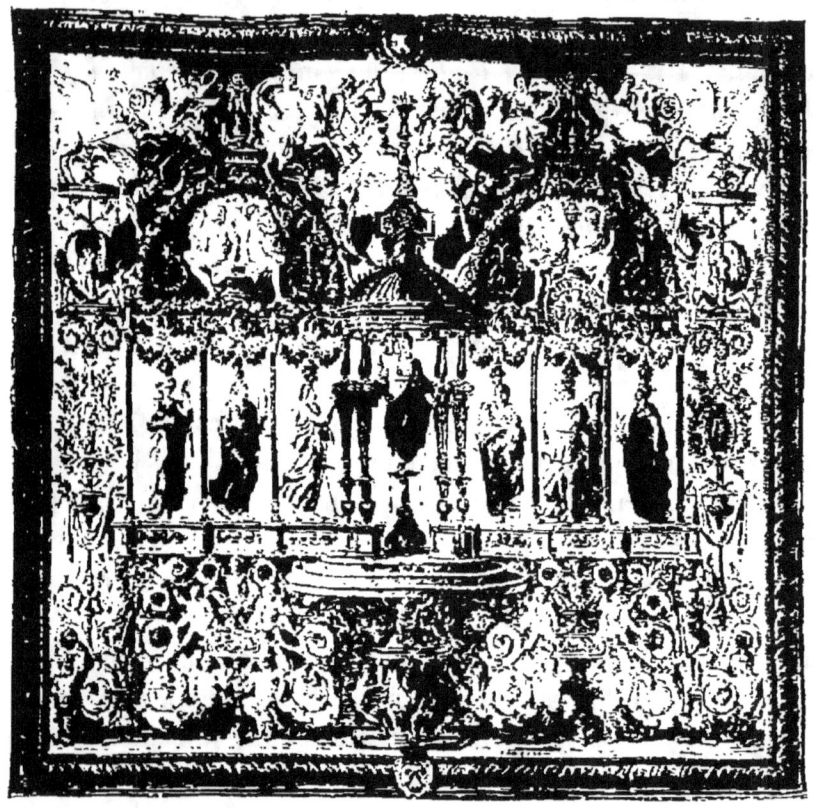

Le Triomphe des Dieux par N. Coypel. *Le Triomphe de Minerve.*

de tables en porcelaine; Isabey peignit la *Table des maréchaux*.

Parmi les travaux de la période impériale nous relevons : *La mort du général Desaix*, de Regnault; *Napoléon passant le Saint-Bernard*, de David; *le Général Bonaparte visitant les pestiférés de Jaffa*, de Gros; ces tapisseries furent

terminées. Presque toutes les suivantes restèrent inachevées en 1814 : la *Reddition de Vienne*, de Girodet-Trioson ; *Napoléon donnant ses ordres le matin de la bataille d'Austerlitz*, de Carle Vernet ; *Préliminaires de la paix de Léoben*, de Lethiere ; *Le 76ᵉ de ligne retrouve son drapeau dans l'arsenal d'Inspruck*, de Meynier ; *Napoléon donnant la croix à un soldat russe*, de Debret ; *Napoléon passant la revue des députés de l'armée*, de Serangelli ; *Clémence de Napoléon envers la princesse de Hatzfeld*, de C. de Boisfremont ; *Napoléon recevant à Tilsitt la reine de Prusse*, de Berthon ; l'*Entrevue de Napoléon et d'Alexandre sur le Niémen*, de Gautherot ; *Napoléon pardonnant aux révoltés du Caire*, de Guérin ; *la Prise de Madrid*, de Gros ; *Napoléon rendant au chef d'Alexandrie ses armes* ; *Napoléon distribuant des sabres d'honneur* ; *Napoléon recevant les ambassadeurs persans au camp de Finkenstein*, de Mulard.

Les portraits prirent une importance inconnue jusqu'alors à la Manufacture ; on fit : Napoléon en costume impérial d'après Guérin ; Joséphine en habits du sacre d'après Gérard ; Madame mère ; Napoléon et Marie-Louise en grisailles, selon les bustes en marbre de Canova et de Bosio, entourés de fleurs d'après le naturel, par van Pool ; le roi de Rome d'après Gérard et une dizaine de répliques de l'effigie à mi-corps de l'Empereur.

Il y avait dans les tableaux des modèles commandés par les Gobelins, mais ils étaient peints absolument comme les autres, il n'y eut donc aucune différence dans l'interprétation qui était poussée à l'extrême minutie ; les broderies et les passementeries étaient reproduites fil par fil, le tapissier mettant sa gloire à donner l'illusion complète de la réalité.

J'ai fait la comparaison technique entre la tapisserie

Napoléon recevant à Tilsitt la reine de Prusse d'après Berthon et l'*Audience du Légat*; tandis que le légat, qui après Louis XIV est le personnage le plus marquant, n'a exigé que 32 éléments de fabrication, le maréchal Mortier, duc de Trévise, qui assiste à l'entrevue, a été tissé au moyen de 179 broches différentes :

Carnations	34
Yeux	5
Cheveux et barbe	12
Habit	13
Cravate	6
Écharpe jaune	13
Grand cordon rouge	8
Grand cordon bleu	8
Culotte de peau	13
Bottes	16
Manchettes et gants	16
Broderies et épaulettes	20
Épée et croix	15

Le maréchal, il est vrai, est moins simplement vêtu que le cardinal, mais la différence dans le costume et les accessoires ne justifie nullement l'écart qui dans les carnations est de 34 à 12 et dans les cheveux de 12 à 3 et ainsi de suite.

Cette interprétation subtile, détaillée, fondue n'était cependant pas du goût de tout le monde. Napoléon ne l'aimait pas; en 1806, étant à Berlin, il dicta à Duroc, grand maréchal du Palais, l'ordre suivant : « Défendre aux Gobelins de faire des tableaux avec lesquels ils ne peuvent jamais rivaliser, mais faire des tentures ou des meubles. »

Les peintres eux-mêmes n'étaient pas toujours satisfaits. Gros disait à quelques personnes qui se disposaient à visiter les Gobelins : « Vous allez voir grossir nos défauts », très juste critique de la servilité des tapissiers. Gérard trouvait que les tapissiers voulaient trop bien faire en s'effor-

terminées. Presque toutes les suivantes restèrent inachevées en 1814 : la *Reddition de Vienne*, de Girodet-Trioson ; *Napoléon donnant ses ordres le matin de la bataille d'Austerlitz*, de Carle Vernet ; *Préliminaires de la paix de Léoben*, de Lethiere ; *Le 76ᵉ de ligne retrouve son drapeau dans l'arsenal d'Inspruck*, de Meynier ; *Napoléon donnant la croix à un soldat russe*, de Debret ; *Napoléon passant la revue des députés de l'armée*, de Serangelli ; *Clémence de Napoléon envers la princesse de Hatzfeld*, de C. de Boisfremont ; *Napoléon recevant à Tilsitt la reine de Prusse*, de Berthon ; l'*Entrevue de Napoléon et d'Alexandre sur le Niémen*, de Gautherot ; *Napoléon pardonnant aux révoltés du Caire*, de Guérin ; *la Prise de Madrid*, de Gros ; *Napoléon rendant au chef d'Alexandrie ses armes* ; *Napoléon distribuant des sabres d'honneur* ; *Napoléon recevant les ambassadeurs persans au camp de Finkenstein*, de Mulard.

Les portraits prirent une importance inconnue jusqu'alors à la Manufacture ; on fit : Napoléon en costume impérial d'après Guérin ; Joséphine en habits du sacre d'après Gérard ; Madame mère ; Napoléon et Marie-Louise en grisailles, selon les bustes en marbre de Canova et de Bosio, entourés de fleurs d'après le naturel, par van Pool ; le roi de Rome d'après Gérard et une dizaine de répliques de l'effigie à mi-corps de l'Empereur.

Il y avait dans les tableaux des modèles commandés par les Gobelins, mais ils étaient peints absolument comme les autres, il n'y eut donc aucune différence dans l'interprétation qui était poussée à l'extrême minutie ; les broderies et les passementeries étaient reproduites fil par fil, le tapissier mettant sa gloire à donner l'illusion complète de la réalité.

J'ai fait la comparaison technique entre la tapisserie

Napoléon recevant à Tilsitt la reine de Prusse d'après Berthon et l'*Audience du Légat*; tandis que le légat, qui après Louis XIV est le personnage le plus marquant, n'a exigé que 32 éléments de fabrication, le maréchal Mortier, duc de Trévise, qui assiste à l'entrevue, a été tissé au moyen de 179 broches différentes :

Carnations...	34
Yeux...	5
Cheveux et barbe...	12
Habit...	13
Cravate...	6
Écharpe jaune...	13
Grand cordon rouge...	8
Grand cordon bleu...	8
Culotte de peau...	13
Bottes...	16
Manchettes et gants...	16
Broderies et épaulettes...	20
Épée et croix...	15

Le maréchal, il est vrai, est moins simplement vêtu que le cardinal, mais la différence dans le costume et les accessoires ne justifie nullement l'écart qui dans les carnations est de 34 à 12 et dans les cheveux de 12 à 3 et ainsi de suite.

Cette interprétation subtile, détaillée, fondue n'était cependant pas du goût de tout le monde. Napoléon ne l'aimait pas; en 1806, étant à Berlin, il dicta à Duroc, grand maréchal du Palais, l'ordre suivant : « Défendre aux Gobelins de faire des tableaux avec lesquels ils ne peuvent jamais rivaliser, mais faire des tentures ou des meubles. »

Les peintres eux-mêmes n'étaient pas toujours satisfaits.

Gros disait à quelques personnes qui se disposaient à visiter les Gobelins : « Vous allez voir grossir nos défauts », très juste critique de la servilité des tapissiers. Gérard trouvait que les tapissiers voulaient trop bien faire en s'effor-

çant de reproduire une foule de demi-teintes aux dépens de la masse claire; il demandait la lumière plus étendue que dans le modèle et il était dans le vrai.

Roard, directeur des teintures, protesta qu'il ne pouvait donner une égale résistance à toutes les couleurs exigées par la reproduction des tableaux [1].

Mais l'ordre impérial n'est pas entendu et la reproduction continue. L'habitude fut même prise de nommer les tapisseries « tableaux des Gobelins » et de les entourer de cadres en bois à défaut de bordures tissées.

La fabrication des meubles pour les palais prit de l'importance; parmi les appartements désignés dans les commandes aux Gobelins on remarque aux Tuileries :

Le grand cabinet de l'Empereur; le cabinet de Madame mère; la grande salle ou salon d'exercice aussi appelée le salon des Enfants de France; et à Compiègne ainsi qu'au Trianon les cabinets de l'Empereur.

Fontaine, dont l'autorité faisait loi en architecture et en décoration, fut chargé de la plupart des modèles, il avait déjà, paraît-il, fourni des types à l'ébéniste Jacob pour les meubles de l'atelier de David et pour ceux de la Convention nationale.

Le cabinet de Napoléon aux Tuileries fut naturellement l'objet de soins particuliers; il reçut des cantonnières, des portières représentant la *Victoire*, la *Renommée*, les *Sciences* et les *Arts*, le *Commerce* et l'*Agriculture*, et un meuble dont David accepta avec grand empressement en 1811 de créer les modèles. Les *dessus de formes* comprenaient selon les degrés de la hiérarchie officielle: les fauteuils de représentation de l'Empereur et de l'Impératrice, les fauteuils des princes, les chaises des princesses, les ployants pour les per-

[1]. Voir aux Annexes.

sonnages de moindre importance, des tabourets de pied, des écrans et des feuilles de paravent. Les modèles que la Manufacture a conservés sont nécessairement dans le style Empire le plus absolu; ils avaient été soumis à l'approbation de Denon, directeur des musées, et de Fontaine, architecte de l'Empereur. David les conçut « en conciliant le tout avec la dignité inséparable d'un ameublement destiné à entrer dans les appartements d'un grand empereur [1] ». Sur le dossier du fauteuil principal le peintre établit une Victoire ailée dans un tore de lauriers; le siège fut orné d'une étoile et les plates-bandes de foudres et d'abeilles; les autres meubles ont des casques et des épées ou de simples rosaces; les motifs rehaussés d'or se détachent sur des fonds rouges semés d'abeilles; comparé aux meubles précédents, le genre est froid, mais on ne peut lui refuser un réel caractère de dignité.

VII

La Restauration laisse inachevées les pièces ayant trait au régime déchu et change les emblèmes sur celles dont on poursuit l'exécution parce qu'elles n'ont pas de caractère politique.

Parmi les tapisseries nouvelles conçues dans le même esprit que précédemment, on remarque :

Pierre le Grand sur le lac Ladoga, par Steuben, pour l'empereur de Russie; — une tenture de sept pièces par Rouget, consacrée à *Saint Louis, François I*er *et Henri IV*; — la *Vie de saint Bruno*, de Le Sueur, sept pièces; — le *Martyr de saint Étienne*, par Abel de Pujol, pour le pape; — *Phèdre et Hippolyte, Pyrrhus et Andromaque*, par Guérin

[1]. Lettre de David du 25 août 1811.

qui, contrairement à Gros et à Gérard, est enchanté de la perfection et de l'exactitude du travail des ateliers; — *Sainte famille* d'après Raphaël; — *François I*^er *et Charles-Quint visitant l'église de Saint-Denis*, par Gros; — la *Bataille de Tolosa*, par Horace Vernet.

La seule entreprise qui fait honneur à la Manufacture sous les Bourbons est la mise sur métier de l'*Histoire de Marie de Médicis*, par Rubens. Étant donné le principe de la reproduction des tableaux, on ne pouvait mieux choisir: il est fâcheux que l'administration n'ait pas songé à compléter les 13 tapisseries par des bordures spéciales, peut-être a-t-elle reculé devant la difficulté de pareilles compositions; il est plus probable cependant qu'elle regardait les bordures comme inutiles. Cette belle tenture qui décore les appartements de réception du président du Sénat ne fut terminée qu'en 1838, mais il est juste de reporter le mérite à la Restauration, qui prit l'initiative en 1827.

Les portraits de la famille royale: *Louis XVI* d'après Callet ou Lemonnier, — *Marie-Antoinette et ses enfants*, par Mme Vigée-Lebrun; — *Louis XVIII*, par Robert Lefebvre; — le *Dauphin*, par Lawrence; — le *comte d'Artois, Charles X, la duchesse de Berry*, par Gérard, donnent lieu à de moins intéressantes reproductions.

La Restauration reprend une application de la tapisserie déjà pratiquée par les Coptes des premiers siècle de l'ère chrétienne, elle fait d'après des modèles de Laurent des ornements sacerdotaux, chasubles, bourses, voiles, manipules et devants d'autel, mais elle les traite comme des broderies et non en vraies tapisseries, ainsi que l'avaient compris les premiers tapissiers chrétiens. Cet exemple montre qu'il est bien difficile d'avoir des idées nouvelles; cependant nous trouvons en ce moment des bannières pour les églises et un tapis de prière pour le vice-roi d'Égypte;

un tapis de pied en tapisserie constitue une originalité bizarre, surtout lorsqu'on dispose de la Savonnerie spécialement consacrée aux tapis veloutés.

La fabrication des meubles et des écrans continue; des tentures à fonds bleus fleurdelisés occupèrent les mains disponibles.

VIII

Le changement de dynastie n'apporte d'abord aucune modification sensible aux travaux; lorsque les tapisseries en cours sont terminées, on les remplace par les portraits de la famille du roi Louis-Philippe, les *Cendres de Phocion* de Meynier, la *Conjuration des Strélitz* de Steuben, le *Massacre des mameluks* d'Horace Vernet, qui complimente les tapissiers, leur assurant que jamais on n'avait fait mieux.

La note dominante du Musée de Versailles est reflétée aux Gobelins dont les travaux, à de rares exceptions près, ont été en concordance avec l'esthétique à la mode, chaque fois que les Arts ont suivi une voie déterminée. La monotonie qui règne dans nos ateliers depuis plus d'un demi-siècle va cependant être rompue par le *Grand Décor* commandé à Alaux et Couder, en vue de la décoration du salon de famille des Tuileries.

La composition principale représente l'*Allégorie de la fondation du Musée de Versailles*. La France sous la figure de Minerve est assise sur un trône; la Paix est debout près d'elle; d'un côté, des génies ailés présentent la façade du château de Versailles; de l'autre, se tiennent l'Architecture, la Peinture et la Sculpture; dans le lointain, apparaissent l'Arc de triomphe de l'Étoile, l'Obélisque et le château des Tuileries. La décoration est complétée par *Borée enlevant*

qui, contrairement à Gros et à Gérard, est enchanté de la perfection et de l'exactitude du travail des ateliers; — *Sainte famille* d'après Raphaël; — *François I^{er} et Charles-Quint visitant l'église de Saint-Denis*, par Gros; — la *Bataille de Tolosa*, par Horace Vernet.

La seule entreprise qui fait honneur à la Manufacture sous les Bourbons est la mise sur métier de l'*Histoire de Marie de Médicis*, par Rubens. Étant donné le principe de la reproduction des tableaux, on ne pouvait mieux choisir: il est fâcheux que l'administration n'ait pas songé à compléter les 13 tapisseries par des bordures spéciales, peut-être a-t-elle reculé devant la difficulté de pareilles compositions; il est plus probable cependant qu'elle regardait les bordures comme inutiles. Cette belle tenture qui décore les appartements de réception du président du Sénat ne fut terminée qu'en 1838, mais il est juste de reporter le mérite à la Restauration, qui prit l'initiative en 1827.

Les portraits de la famille royale : *Louis XVI* d'après Callet ou Lemonnier, — *Marie-Antoinette et ses enfants*, par Mme Vigée-Lebrun; — *Louis XVIII*, par Robert Lefebvre; — le *Dauphin*, par Lawrence; — le *comte d'Artois, Charles X, la duchesse de Berry*, par Gérard, donnent lieu à de moins intéressantes reproductions.

La Restauration reprend une application de la tapisserie déjà pratiquée par les Coptes des premiers siècle de l'ère chrétienne, elle fait d'après des modèles de Laurent des ornements sacerdotaux, chasubles, bourses, voiles, manipules et devants d'autel, mais elle les traite comme des broderies et non en vraies tapisseries, ainsi que l'avaient compris les premiers tapissiers chrétiens. Cet exemple montre qu'il est bien difficile d'avoir des idées nouvelles; cependant nous trouvons en ce moment des bannières pour les églises et un tapis de prière pour le vice-roi d'Égypte:

un tapis de pied en tapisserie constitue une originalité bizarre, surtout lorsqu'on dispose de la Savonnerie spécialement consacrée aux tapis veloutés.

La fabrication des meubles et des écrans continue; des tentures à fonds bleus fleurdelisés occupèrent les mains disponibles.

VIII

Le changement de dynastie n'apporte d'abord aucune modification sensible aux travaux; lorsque les tapisseries en cours sont terminées, on les remplace par les portraits de la famille du roi Louis-Philippe, les *Cendres de Phocion* de Meynier, la *Conjuration des Strélitz* de Steuben, le *Massacre des mameluks* d'Horace Vernet, qui complimente les tapissiers, leur assurant que jamais on n'avait fait mieux.

La note dominante du Musée de Versailles est reflétée aux Gobelins dont les travaux, à de rares exceptions près, ont été en concordance avec l'esthétique à la mode, chaque fois que les Arts ont suivi une voie déterminée. La monotonie qui règne dans nos ateliers depuis plus d'un demi-siècle va cependant être rompue par le *Grand Décor* commandé à Alaux et Couder, en vue de la décoration du salon de famille des Tuileries.

La composition principale représente l'*Allégorie de la fondation du Musée de Versailles*. La France sous la figure de Minerve est assise sur un trône; la Paix est debout près d'elle; d'un côté, des génies ailés présentent la façade du château de Versailles; de l'autre, se tiennent l'Architecture, la Peinture et la Sculpture; dans le lointain, apparaissent l'Arc de triomphe de l'Étoile, l'Obélisque et le château des Tuileries. La décoration est complétée par *Borée enlevant*

qui, contrairement à Gros et à Gérard, est enchanté de la perfection et de l'exactitude du travail des ateliers ; — *Sainte famille* d'après Raphaël ; — *François Iᵉʳ et Charles-Quint visitant l'église de Saint-Denis*, par Gros ; — la *Bataille de Tolosa*, par Horace Vernet.

La seule entreprise qui fait honneur à la Manufacture sous les Bourbons est la mise sur métier de l'*Histoire de Marie de Médicis*, par Rubens. Étant donné le principe de la reproduction des tableaux, on ne pouvait mieux choisir : il est fâcheux que l'administration n'ait pas songé à compléter les 13 tapisseries par des bordures spéciales, peut-être a-t-elle reculé devant la difficulté de pareilles compositions ; il est plus probable cependant qu'elle regardait les bordures comme inutiles. Cette belle tenture qui décore les appartements de réception du président du Sénat ne fut terminée qu'en 1838, mais il est juste de reporter le mérite à la Restauration, qui prit l'initiative en 1827.

Les portraits de la famille royale : *Louis XVI* d'après Callet ou Lemonnier, — *Marie-Antoinette et ses enfants*, par Mme Vigée-Lebrun ; — *Louis XVIII*, par Robert Lefebvre ; — le *Dauphin*, par Lawrence ; — le *comte d'Artois, Charles X, la duchesse de Berry*, par Gérard, donnent lieu à de moins intéressantes reproductions.

La Restauration reprend une application de la tapisserie déjà pratiquée par les Coptes des premiers siècle de l'ère chrétienne, elle fait d'après des modèles de Laurent des ornements sacerdotaux, chasubles, bourses, voiles, manipules et devants d'autel, mais elle les traite comme des broderies et non en vraies tapisseries, ainsi que l'avaient compris les premiers tapissiers chrétiens. Cet exemple montre qu'il est bien difficile d'avoir des idées nouvelles ; cependant nous trouvons en ce moment des bannières pour les églises et un tapis de prière pour le vice-roi d'Égypte :

un tapis de pied en tapisserie constitue une originalité bizarre, surtout lorsqu'on dispose de la Savonnerie spécialement consacrée aux tapis veloutés.

La fabrication des meubles et des écrans continue; des tentures à fonds bleus fleurdelisés occupèrent les mains disponibles.

VIII

Le changement de dynastie n'apporte d'abord aucune modification sensible aux travaux; lorsque les tapisseries en cours sont terminées, on les remplace par les portraits de la famille du roi Louis-Philippe, les *Cendres de Phocion* de Meynier, la *Conjuration des Strélitz* de Steuben, le *Massacre des mameluks* d'Horace Vernet, qui complimente les tapissiers, leur assurant que jamais on n'avait fait mieux.

La note dominante du Musée de Versailles est reflétée aux Gobelins dont les travaux, à de rares exceptions près, ont été en concordance avec l'esthétique à la mode, chaque fois que les Arts ont suivi une voie déterminée. La monotonie qui règne dans nos ateliers depuis plus d'un demi-siècle va cependant être rompue par le *Grand Décor* commandé à Alaux et Couder, en vue de la décoration du salon de famille des Tuileries.

La composition principale représente l'*Allégorie de la fondation du Musée de Versailles*. La France sous la figure de Minerve est assise sur un trône; la Paix est debout près d'elle; d'un côté, des génies ailés présentent la façade du château de Versailles; de l'autre, se tiennent l'Architecture, la Peinture et la Sculpture; dans le lointain, apparaissent l'Arc de triomphe de l'Étoile, l'Obélisque et le château des Tuileries. La décoration est complétée par *Borée enlevant*

qui, contrairement à Gros et à Gérard, est enchanté de la perfection et de l'exactitude du travail des ateliers ; — *Sainte famille* d'après Raphaël ; — *François I^{er} et Charles-Quint visitant l'église de Saint-Denis*, par Gros ; — la *Bataille de Tolosa*, par Horace Vernet.

La seule entreprise qui fait honneur à la Manufacture sous les Bourbons est la mise sur métier de l'*Histoire de Marie de Médicis*, par Rubens. Étant donné le principe de la reproduction des tableaux, on ne pouvait mieux choisir : il est fâcheux que l'administration n'ait pas songé à compléter les 13 tapisseries par des bordures spéciales, peut-être a-t-elle reculé devant la difficulté de pareilles compositions ; il est plus probable cependant qu'elle regardait les bordures comme inutiles. Cette belle tenture qui décore les appartements de réception du président du Sénat ne fut terminée qu'en 1838, mais il est juste de reporter le mérite à la Restauration, qui prit l'initiative en 1827.

Les portraits de la famille royale : *Louis XVI* d'après Callet ou Lemonnier, — *Marie-Antoinette et ses enfants*, par Mme Vigée-Lebrun ; — *Louis XVIII*, par Robert Lefebvre ; — le *Dauphin*, par Lawrence ; — le *comte d'Artois, Charles X*, la *duchesse de Berry*, par Gérard, donnent lieu à de moins intéressantes reproductions.

La Restauration reprend une application de la tapisserie déjà pratiquée par les Coptes des premiers siècles de l'ère chrétienne, elle fait d'après des modèles de Laurent des ornements sacerdotaux, chasubles, bourses, voiles, manipules et devants d'autel, mais elle les traite comme des broderies et non en vraies tapisseries, ainsi que l'avaient compris les premiers tapissiers chrétiens. Cet exemple montre qu'il est bien difficile d'avoir des idées nouvelles ; cependant nous trouvons en ce moment des bannières pour les églises et un tapis de prière pour le vice-roi d'Égypte :

un tapis de pied en tapisserie constitue une originalité bizarre, surtout lorsqu'on dispose de la Savonnerie spécialement consacrée aux tapis veloutés.

La fabrication des meubles et des écrans continue; des tentures à fonds bleus fleurdelisés occupèrent les mains disponibles.

VIII

Le changement de dynastie n'apporte d'abord aucune modification sensible aux travaux; lorsque les tapisseries en cours sont terminées, on les remplace par les portraits de la famille du roi Louis-Philippe, les *Cendres de Phocion* de Meynier, la *Conjuration des Strélitz* de Steuben, le *Massacre des mameluks* d'Horace Vernet, qui complimente les tapissiers, leur assurant que jamais on n'avait fait mieux.

La note dominante du Musée de Versailles est reflétée aux Gobelins dont les travaux, à de rares exceptions près, ont été en concordance avec l'esthétique à la mode, chaque fois que les Arts ont suivi une voie déterminée. La monotonie qui règne dans nos ateliers depuis plus d'un demi-siècle va cependant être rompue par le *Grand Décor* commandé à Alaux et Couder, en vue de la décoration du salon de famille des Tuileries.

La composition principale représente l'*Allégorie de la fondation du Musée de Versailles*. La France sous la figure de Minerve est assise sur un trône; la Paix est debout près d'elle; d'un côté, des génies ailés présentent la façade du château de Versailles; de l'autre, se tiennent l'Architecture, la Peinture et la Sculpture; dans le lointain, apparaissent l'Arc de triomphe de l'Étoile, l'Obélisque et le château des Tuileries. La décoration est complétée par *Borée enlevant*

Orythie et par *Saturne enlevant Cybèle* d'après les groupes de marbre de Gaspard Marsy et de Thomas Regnauldin du jardin des Tuileries, et par les *Châteaux de Saint-Cloud*, de *Pau*, de *Fontainebleau* et du *Palais-Royal*. Les châteaux sont accompagnés d'alentours très développés : des femmes vêtues à l'antique représentant la Justice, la Force, la Loi, la Navigation (*sic*), se tiennent debout sur des consoles dorées; les champs sont décorés d'écussons entourés de rinceaux; les bordures, de fruits, de pierres précieuses, de coquilles et d'agrafes portant des médaillons aux chiffres du roi et de la reine [1].

Tout n'est pas d'égale qualité dans cette décoration: la représentation en laines grises de statues de marbre est fort discutable; l'*Allégorie* est étroite et mesquine : les figures manquent de caractère; en revanche, les ornements, les fleurs et les bordures sont largement traités; en somme, la tentative est bien réelle et visiblement les peintres ont voulu ramener la tapisserie à sa véritable fonction, la décoration murale.

La reprise de quelques pièces des *Actes des Apôtres* est d'intention louable; au point de vue de l'exécution, elle a certainement donné à la Manufacture de grandes satisfactions; nous en jugeons autrement aujourd'hui.

Les cartons de Raphaël étaient au nombre de dix; ils sont désignés sous des noms différents [2]. Trois sont perdus : la *Conversion de saint Paul*, la *Lapidation de saint Étienne*, *Saint Paul en prison*; les autres sont conservés au South-Kensington Museum de Londres; précédemment, ils étaient au château de Hampton-Court. Ces inestimables documents

[1] L'*Allégorie* a été remplacée par une Vue des Tuileries et du Louvre, non pas selon mes renseignements, pour des motifs politiques, mais à cause de son insuffisance.
[2] Voir aux Annexes.

ne sont pas la propriété de la couronne d'Angleterre, ils appartiennent par héritage à la reine Victoria. La Manufacture ne songea pas à les utiliser, d'autant que nous avons en France des copies de la tenture envoyées de Rome sous Louis XIV. Ces copies ont été aux Gobelins même attribuées quelquefois au père Luc, de l'ordre des Récollets, élève de Simon Vouet, mais il résulte de la correspondance de Colbert avec le duc de Chaulnes, ambassadeur de France auprès du pape, et avec Charles Errard, premier directeur de notre Académie à Rome, que dès 1670 les pensionnaires du roi travaillaient à cet ouvrage. Dans la pensée de Colbert, l'Académie de France devait presque s'identifier avec l'Académie de Saint-Luc fondée à Rome au xvie siècle par Muziano de Brescia; il est probable qu'une similitude de noms a été cause de l'attribution erronée.

Les cartons après avoir servi aux ateliers des Gobelins furent en 1752 donnés à la cathédrale de Meaux sur la demande de l'évêque de la Roche-Fontenilles, premier aumônier de Madame Adélaïde, fille de Louis XV. De cette série la *Mort d'Ananie*, *Saint Paul à l'Aréopage*, *Jésus-Christ donnant les clefs à saint Pierre*, la *Pêche miraculeuse*, le *Sacrifice de Lystre* furent prêtés à la Manufacture et mis sur métier de 1832 à 1855. Les cartons ne paraissent pas avoir été choisis à cause des sujets, mais en raison de leur état de conservation; sans doute ce sont des copies de tapisseries elles-mêmes déjà un peu éloignées des modèles, cependant elles sont empreintes du caractère propre aux cartons originaux. Mais à la Manufacture on se souciait fort peu de rendre les tapisseries dans l'esprit de Raphaël, et on n'eut même pas l'idée d'emprunter au Garde-Meuble, comme documents à consulter, une suite des *Actes des Apôtres* fabriquée à Mortlake au xviie siècle sur les cartons mêmes du maître et donnés en cadeau à Louis XIV: il

eût été facile également de se rendre en Angleterre pour de plus précises informations.

J'ai eu récemment l'occasion de me livrer à une semblable enquête, en voici le résultat sommaire.

Raphaël n'a que quatre colorations pour les carnations : elles correspondent aux enfants, aux adultes, aux vieillards et aux femmes ; les malades sont traités comme les vieillards, les femmes sont très voisines des enfants, de sorte qu'on pourrait limiter à trois les gammes des chairs toujours peintes d'après le naturel ; j'estime qu'avec quatre ou cinq tons au plus on doit rendre les effets du modèle. Dans les draperies, même lorsque la couleur de la lumière est différente de celle de l'ombre, on ne trouve que trois ou quatre passages ; la hauteur des tons est à peu près pareille partout, cette égalité vient du parti visiblement adopté par Raphaël de rester dans les valeurs moyennes de la gamme. Je puis m'expliquer par des chiffres : en admettant que du grand clair côté n° 1 à l'obscur d'une couleur côté n° 10, il y ait 8 passages gradués à distances égales, les lumières correspondent au n° 3 et les ombres au n° 8 sans que les numéros intermédiaires soient tous employés. Les noirs qu'on observe dans quelques cartons proviennent certainement d'additions postérieures, car ils détonnent inutilement. Sans avoir peut-être beaucoup étudié la fabrication, Raphaël, avec sa merveilleuse intelligence des arts, en a compris du premier coup les nécessités. Les cartons, absolument dans le sens de la tapisserie, sont d'une traduction facile à la simple condition d'être interprétés dans leur esprit ; aux Gobelins on les mit sur le même rang que les tableaux de Meynier et de Steuben, on les traita de la même façon : au lieu de s'en tenir presque à des teintes plates, les tapissiers pignochèrent dans les demi-teintes et les clairs obscurs ; ils mirent en jeu toutes les ressources du magasin

des laines et se donnèrent une peine réelle pour arriver à très grands frais à dénaturer Raphaël.

Cette reprise des *Actes des Apôtres* prouve qu'avec de bons modèles on peut faire de médiocres tapisseries. La formule proclamant qu'aux Gobelins tout est dans les modèles, est peut-être commode pour la critique, mais elle n'est pas exacte. Évidemment nous ne ferons jamais une bonne tapisserie avec un mauvais modèle, mais d'habiles praticiens peuvent arriver à des résultats insuffisants avec d'excellents modèles; que l'on compare la *Tenture des Indes* ancienne avec les pièces faites sous la Restauration sur les mêmes types et la conviction sera complète. Aux Gobelins comme ailleurs, pour faire de bons ouvrages, il faut de bons modèles et une exécution raisonnée; c'est précisément parce que ces deux conditions essentielles n'ont pas toujours été suivies qu'à toutes les époques la Manufacture a eu des mécomptes et des faiblesses.

Sous Louis XVI, les Gobelins envoient comme modèles, à la Manufacture de Sèvres, les cartons des *Chasses de Louis XV* par Oudry; sous Louis-Philippe, Sèvres envoie comme modèles, aux Gobelins, les cartons de vitraux de la chapelle de Saint-Ferdinand de M. Ingres. Certes un carton de vitrail bien composé vaut mieux pour la tapisserie que bien des tableaux de musée, mais M. Ingres avait travaillé non pour des vitraux à la manière du moyen âge ou même de la Renaissance, mais pour la peinture vitrifiée pratiquée à Sèvres, en vue de la reproduction des tableaux sur le verre, ce qui est bien différent; aussi *Sainte Bathilde*, *Saint Germain*, *Saint Denis* et *Saint Remy* n'ont-ils pas donné de meilleures tapisseries que n'importe quel autre ouvrage du maître.

IX

La République de 1848 continue les ouvrages commencés sous le régime tombé, mais grâce à une libre discussion résultant de l'annexion des Manufactures aux administrations publiques, les symptômes de l'affranchissement dont le *Grand Décor* a donné le signal, prennent corps : la reproduction des tableaux ne sera pas abandonnée, mais elle ne sera plus considérée comme un dogme [1].

La liste que je donne plus loin des tapisseries exécutées de 1848 à 1891, me dispense d'entrer dans les détails, je me bornerai donc à faire ressortir les points saillants de cette période qui marque un progrès incontestable dans le sens de la décoration.

C'est aux amis et aux élèves de l'atelier de décoration de Ciceri que revient l'honneur de cette Renaissance qui n'a pas été suffisamment reconnue. En 1862, M. Dieterle reçoit la commande de modèles de tapisseries pour un salon du palais de l'Élysée [2]. L'artiste était un esprit juste, fin et délicat: il compose dans le style du xviiie siècle des panneaux à fond blanc adouci : la *Musique* et les *Sciences* d'après F. Boucher forment le centre; au-dessus un écusson bleu se détache sur une coquille bordée de fleurs en camaïeu rouge tendre, la coquille est appuyée contre une draperie à revers bleus; au-dessous pendent des trophées d'instruments et des bouquets de fleurs à colorations conventionnelles; des rinceaux et des culots traités en camaïeu garnissent légèrement le fond uni. La couleur est douce, franche

1. Voir le chapitre des Modèles.
2. Le salon a conservé le nom de salon des Dames: une partie des tapisseries est venue de la manufacture de Beauvais.

et lumineuse, le dessin est souple; l'exécution est bien dans l'esprit du modèle.

Ceux qui reprochent à cette œuvre séduisante d'appartenir au xviii^e siècle, oublient que l'art décoratif français n'avait pas alors de caractère particulier — il n'en a pas davantage aujourd'hui — et que pour avoir un style, il ne suffit pas d'en déplorer l'absence et de donner des formules. A défaut d'un style contemporain, l'artiste est forcé de puiser dans le passé et mieux vaut prendre dans les maîtres français si fertiles que de franchir nos frontières.

Peu après, M. Dieterle est chargé de la disposition générale d'une suite pour le salon des Cinq Sens du même palais, Baudry fera les figures, M. Chabal Dussurgey les fleurs, M. Lambert les animaux. C'est encore au xviii^e siècle que ces artistes ont recours, mais ils remontent plus haut et s'inspirent des *Portières des Dieux* d'Audran [1]; les modèles ayant été peints par des hommes qui ont compris les conditions de l'interprétation textile, ont, de même que les panneaux à fond blanc de M. Dieterle, donné des ouvrages excellents, très supérieurs à toutes les tapisseries sorties des Gobelins depuis l'aurore de la Révolution.

Nous approchons de la fabrication actuelle; si les convenances m'interdisent de la juger, je puis dire cependant que les Gobelins sont entrés, autant que les circonstances l'ont permis, dans la voie indiquée il y a une trentaine d'années; la reproduction des tableaux a disparu insensiblement — elle n'est plus aujourd'hui qu'un souvenir — et le modèle spécial est devenu la règle.

M. Mazerolle, M. Galland, M. Ehrmann, M. L.-O. Merson,

1. Baudry avait eu soin de faire pendre dans son atelier une *Portière* d'Audran. Les modèles de Baudry et les tapisseries presque en totalité ont péri dans l'incendie de la Manufacture en 1871.

M. Puvis de Chavannes, M. Blanc (J.) sont devenus les collaborateurs de la Manufacture; quoique de caractères très différents, leurs tapisseries sont conçues et exécutées dans le sens décoratif. A côté des ouvrages de nos contemporains, les ateliers travaillent à quelques tentures d'après les maîtres du xviie siècle et du xviiie; lorsqu'une maison compte parmi ses ancêtres Le Brun, Audran, les Coypel, il est de son devoir de se retremper dans leurs œuvres et de professer le respect du passé.

X

Jusque dans ces dernières années, les tapisseries des Gobelins n'étaient pourvues d'aucune marque officielle de fabrication.

Sous le régime de l'entreprise, les chefs d'atelier entrepreneurs tissaient soit dans les lisières, soit dans la bordure, soit dans la tapisserie même, leurs noms ou leurs initiales; les noms des peintres, auteurs des modèles, figurent quelquefois aussi dans les tapisseries. Très rarement on trouve dans les lisières un G et une fleur de lis. En fait, il n'y avait aucune règle et un grand nombre d'ouvrages parfaitement authentiques sont dépourvus de toute indication.

La présence du nom de l'entrepreneur ne prouve pas d'une façon absolue que la tapisserie vienne des Gobelins. On trouve par exemple, dans les collections, des tapisseries avec le nom de Lefebvre, fabriquées à Florence avant l'admission de ce tapissier aux Gobelins. J'ai vu des portraits d'après le peintre Drouais signés Cozette 1763, nom d'une famille de chefs d'atelier des Gobelins, et certainement ces tapisseries n'ont pas été tissées à la Manufacture, officiellement du moins. Il est arrivé aussi que des

bordures ont été enlevées d'une tapisserie et mises sur une autre de la Manufacture ou d'ailleurs.

Depuis la Révolution les noms des entrepreneurs ont naturellement disparu, puisqu'il n'y a plus eu d'entreprise; quelquefois les tapisseries modernes portent le nom du peintre et celui de l'artiste tapissier qui a conduit la pièce, mais l'usage n'a pas été généralisé.

Un assez grand nombre de tapisseries exécutées depuis 1871 ont dans leurs bordures les initiales de la République Française et celle des Gobelins, sous forme de G, traversé ou non par une broche, mais ces lettres ne constituent pas une marque de fabrication, ce sont des éléments décoratifs que chaque peintre dispose à sa guise.

Un arrêté ministériel du 12 janvier 1889 prescrit l'établissement dans la lisière de toutes les tapisseries d'une marque officielle consistant dans les millésimes du commencement et de l'achèvement de la pièce accompagnés des lettres R. F. et G., ou du mot Gobelins en entier; les lettres sont tissées en laine orangée. Ces indications ne suppriment ni les motifs formés des mêmes éléments que les peintres peuvent introduire dans les bordures et les alentours, ni les signatures des artistes.

CHAPITRE III

LES ENTREPRENEURS ET LES TAPISSIERS

I

Les conventions fixant le forfait entre la direction et les entrepreneurs ont naturellement varié selon les circonstances, mais les bases des calculs sont restées à peu près les mêmes.

Je prends un exemple à l'époque où les conventions me paraissent établies avec le plus de précision, en 1769.

Il s'agit de déterminer le prix qui sera payé à l'entrepreneur par aune carrée pour une *Portière des Dieux* d'après Andran.

Main-d'œuvre pour les tapissiers...................	735 livres.
En plus pour les figures......................	70 —
Pour le montage de la pièce, à partager entre l'entrepreneur et les tapissiers................	24 —
Étoffes (laines et soies) fournies intégralement par l'entrepreneur...........................	459 —
Honoraires de l'entrepreneur pour soins donnés au travail...................................	459 —
Total.................	1747 livres.

La tapisserie avait en carré 7 aunes 10 1/2 seizièmes d'aunes ou *bâtons* [1], ce qui mit l'aune à 236 livres.

Les honoraires au xvii^e siècle étaient de 30 livres par aune; ils montèrent plus tard à 60 livres en haute et à 40 en basse lisse. La question des étoffes donna lieu à des discussions sans fin. En principe le magasin de la Manufacture les fournissait gratuitement, mais petit à petit les entrepreneurs se firent des magasins particuliers où ils puisaient selon leurs intérêts. Lorsque l'entrepreneur, comme dans le cas de la *Portière des Dieux*, fournissait la totalité des étoffes, il recevait 60 livres par aune carrée ; lorsqu'il n'en fournissait qu'une partie, il y avait lieu à décompte, de sorte qu'étant à peu près libre d'agir à son gré, l'entrepreneur s'adressait au magasin général lorsque les matières étaient en hausse, et les prenait au contraire dans sa réserve quand elles étaient à bon marché. On estime que le bénéfice qu'il pouvait faire ainsi était de 25 à 30 livres par aune sur les 60 qui lui étaient allouées d'une façon uniforme, malgré les fluctuations des prix qui, en soies, allaient de 26 à 55 livres la livre. Sur les soies seulement le magasin était parfois en perte de 100 louis par an. De plus il était volé; on vendait dans Paris des laines et des soies des Gobelins. Peut-être les marchands donnaient-ils cette provenance pour attirer les clients ; en réalité la police arrêta les voleurs à plusieurs reprises.

L'administration usait à l'égard des entrepreneurs d'une tolérance qui s'explique. Elle les payait très irrégulièrement et ne donnait que des acomptes insuffisants ; l'entrepreneur étant obligé de faire des avances aux tapissiers, avait besoin d'un fonds de roulement dont il perdait les intérêts ; pour compenser les pertes véritables et les chances de pertes et empêcher les démissions, la direction laissait

1. Voir aux Annexes le calcul du *bâton* et les tarifs.

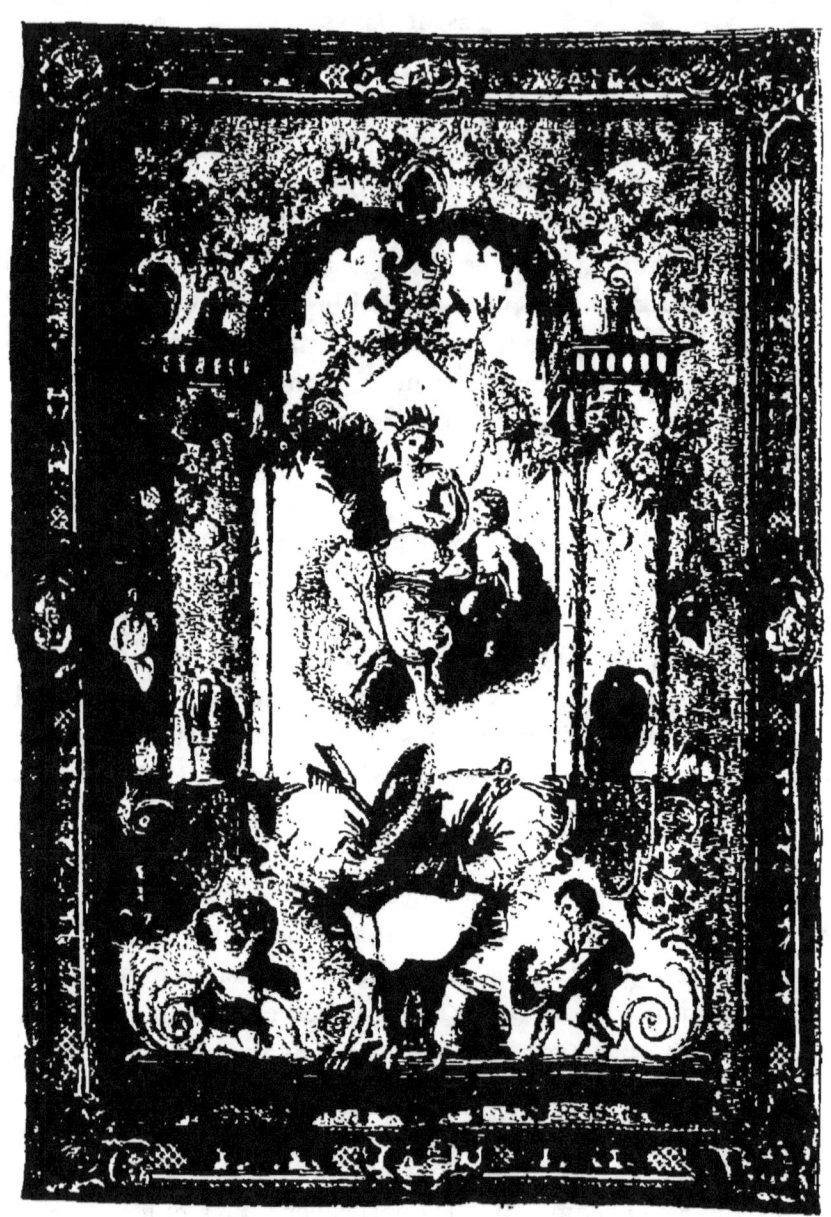

Les Portières des Dieux, par C. Audran, *Cérès-l'Eté.*

La tapisserie avait en carré 7 aunes 10 1/2 seizièmes d'aunes ou *bâtons*[1], ce qui mit l'aune à 236 livres.

Les honoraires au xvii° siècle étaient de 30 livres par aune; ils montèrent plus tard à 60 livres en haute et à 40 en basse lisse. La question des étoffes donna lieu à des discussions sans fin. En principe le magasin de la Manufacture les fournissait gratuitement, mais petit à petit les entrepreneurs se firent des magasins particuliers où ils puisaient selon leurs intérêts. Lorsque l'entrepreneur, comme dans le cas de la *Portière des Dieux*, fournissait la totalité des étoffes, il recevait 60 livres par aune carrée; lorsqu'il n'en fournissait qu'une partie, il y avait lieu à décompte, de sorte qu'étant à peu près libre d'agir à son gré, l'entrepreneur s'adressait au magasin général lorsque les matières étaient en hausse, et les prenait au contraire dans sa réserve quand elles étaient à bon marché. On estime que le bénéfice qu'il pouvait faire ainsi était de 25 à 30 livres par aune sur les 60 qui lui étaient allouées d'une façon uniforme, malgré les fluctuations des prix qui, en soies, allaient de 26 à 55 livres la livre. Sur les soies seulement le magasin était parfois en perte de 100 louis par an. De plus il était volé; on vendait dans Paris des laines et des soies des Gobelins. Peut-être les marchands donnaient-ils cette provenance pour attirer les clients; en réalité la police arrêta les voleurs à plusieurs reprises.

L'administration usait à l'égard des entrepreneurs d'une tolérance qui s'explique. Elle les payait très irrégulièrement et ne donnait que des acomptes insuffisants; l'entrepreneur étant obligé de faire des avances aux tapissiers, avait besoin d'un fonds de roulement dont il perdait les intérêts; pour compenser les pertes véritables et les chances de pertes et empêcher les démissions, la direction laissait

[1]. Voir aux Annexes le calcul du *bâton* et les tarifs.

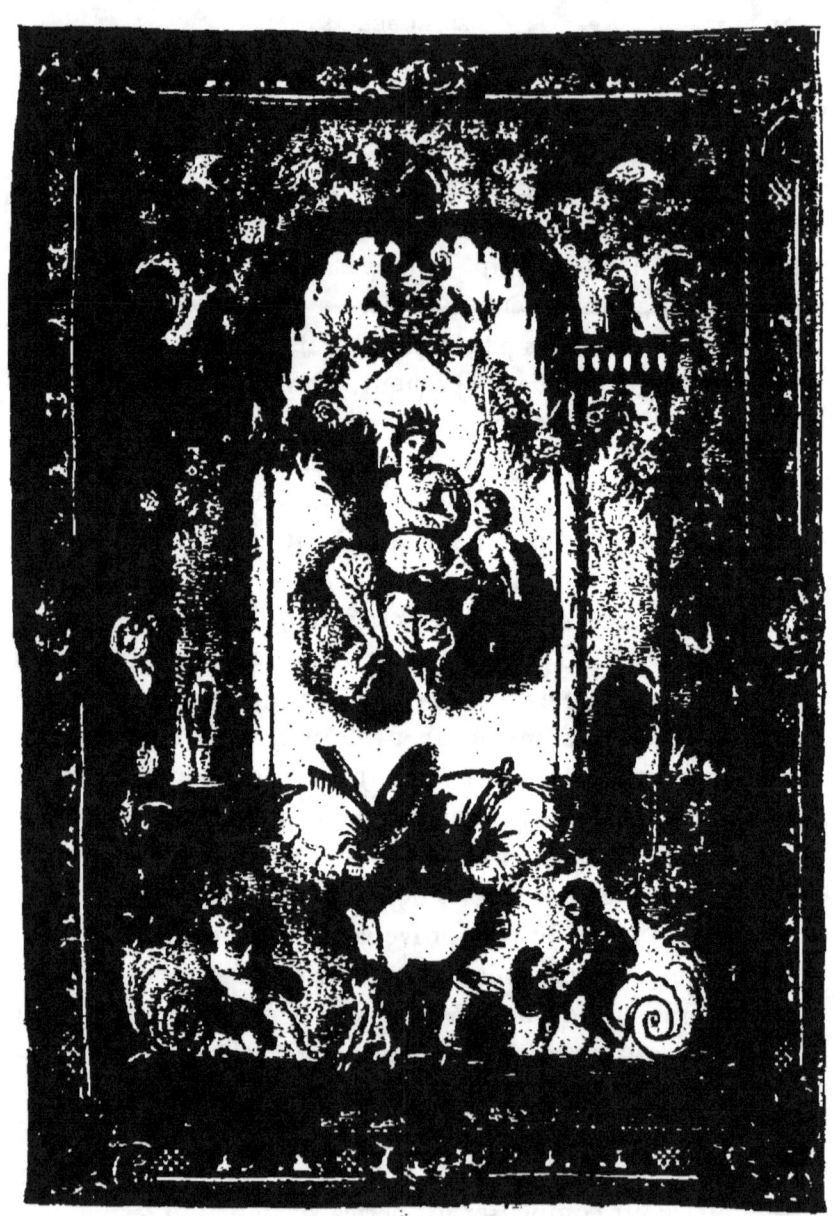

Les Portières des Dieux, par C. Audran, *Cérès-l'Été*.

les entrepreneurs travailler pour les particuliers dans l'enceinte même de la Manufacture et au dehors.

Dès 1693 on constate dans l'intérieur des Gobelins des métiers en action pour des particuliers ; pendant le xviiie siècle on fit des portraits en tapisserie sur commande ; le travail pour l'extérieur fut ensuite officiellement permis, à la simple condition d'une autorisation préalable.

L'entrepreneur Jans avait un atelier personnel au *Grand Louis*, où il fabriquait pour le roi et certainement pour d'autres. Le *Grand Louis* était une maison attenante aux Gobelins ; son nom, qui lui est resté jusque vers le milieu de notre siècle, venait d'une enseigne où pendait le portrait de Louis XIV ; le *Grand Louis* communiquait avec les Gobelins au moyen d'une porte intérieure. Il y avait aussi, paraît-il, dans le quartier un enclos nommé *Les Marais* où des métiers à tapisserie étaient installés. La tradition et quelques indices permettent de penser que plusieurs tapissiers des Gobelins ou démissionnaires ont fabriqué au *Grand Louis* jusque vers la Révolution des tapisseries qu'on vendait pour des Gobelins véritables.

Malgré tout, les entrepreneurs ne cessèrent d'assurer qu'ils étaient en perte et qu'en fin de compte ils se ruinaient au service du roi. Lors de la fermeture des ateliers en 1694, Jans et Lefebvre, en fonctions depuis l'origine, se plaignent amèrement. Jans n'ayant pas de quoi vivre à Paris se retire à Bar-le-Duc. Lefebvre a consommé le bien qu'il avait gagné ; il n'a plus rien, il réclame tout au moins le salaire qui lui est dû pour avoir, depuis dix-sept ans, tenu la contrebasse de viole à la musique de la chapelle du roi. En 1785, Neilson, entrepreneur de basse lisse depuis 1749, réclame ses arriérés montant selon lui à 118 749 livres, l'administration reconnaît qu'il lui est réellement dû 79 734 livres ; j'ignore si le remboursement a eu lieu.

J'ai essayé de me rendre compte de la situation vraie des entrepreneurs et je suis arrivé à croire qu'au fond la profession était bonne. Ils avaient d'abord leurs honoraires, ils bénéficiaient sur les étoffes, ils gagnaient sur les salaires des tapissiers, ce n'est pas douteux, ils profitaient du travail des apprentis, et enfin ils fabriquaient pour les particuliers sans frais généraux et peut-être même avec les étoffes du roi comme les tapissiers ne manquaient pas de l'insinuer. Lorsqu'il fut question en 1783 de supprimer les honoraires, l'entrepreneur de haute lisse demanda un traitement fixe de 10 000 livres, visible exagération qui donne cependant bonne opinion des bénéfices antérieurs. A chaque vacance d'emploi, les sollicitations étaient nombreuses. Pour les satisfaire, l'administration créait, sans aucun besoin, des ateliers nouveaux ; il y eut ainsi jusqu'à 7 ateliers à la fois alors qu'il n'y avait pas assez de modèles pour en alimenter la moitié. Sur 20 entrepreneurs de 1662 à 1792 une quinzaine sont restés en fonction plus de trente ans, ce qui est une présomption que la maison était avantageuse.

Les entrepreneurs, « les maîtres-tapissiers » étaient généralement, selon les documents de l'époque, « gens de pratique et sans dessin » ; peut-être ne savaient-ils pas dessiner, mais ils avaient le sentiment des formes et des couleurs et sous leur conduite les tapissiers ont fait d'excellents ouvrages. Eux-mêmes du reste étaient tous d'anciens tapissiers expérimentés et, pour le dessin, la Manufacture entretenait des dessinateurs de traits, professeurs et quelquefois académiciens.

Parmi les entrepreneurs, il en est un qui domine les autres par l'initiative, l'intelligence, l'activité et les qualités professionnelles, c'est Neilson dont le nom reviendra souvent. Il était Écossais de nationalité, ancien apprenti de haute lisse à la Manufacture, élève des peintres Coypel, Parrocel et de

la Tour. En 1749 il fut nommé au choix entrepreneur de la basse lisse qui était tombée très bas; pendant trente ans il fit preuve de capacités exceptionnelles; il réorganisa l'apprentissage, indiqua à Vaucanson d'utiles modifications au métier, entreprit l'atelier de teinture, et remit en honneur la basse lisse au point que les tapisseries de son atelier purent lutter avec celles de la haute lisse; très jalousé par ses collègues, il trouva toujours des protecteurs éclairés en M. de Marigny et M. d'Angiviller; sa production a été considérable. Elle a porté principalement sur la *Tenture des Indes*, les *Portières des Dieux*, l'*Ancien Testament*, les *Chancelleries*, les *Pastorales de Boucher* et les meubles.

La production, sous l'ancien régime, a été très variable d'une période à l'autre et naturellement aussi d'un atelier à l'autre; dans les moments de détresse on la ralentissait le plus possible pour avoir moins à payer. Au xviie siècle on a fait, une année portant l'autre, de 300 à 350 aunes carrées par an; au xviiie siècle on a très rarement atteint 300 aunes, quelquefois on n'arrivait même pas à 200. En moyenne, la haute lisse donnait 175 et la basse lisse 80 aunes; c'était encore beaucoup pour le nombre de tapissiers et par comparaison avec la production postérieure [1].

II

Dans son *Siècle de Louis XIV*, Voltaire parle de 800 ouvriers réunis dans l'enclos des Gobelins, dont 300 y étaient logés; c'est une évidente exagération. Ces chiffres n'ont

1. Voir aux Annexes la production de 1805 à 1890.

jamais été atteints, même à l'époque où la Manufacture, à son apogée, comprenait des ateliers d'ébénistes, d'orfèvres, et de mosaïstes. J'estime que le nombre généralement admis de 200 à 250 tapissiers est sensiblement trop élevé. En calculant d'après l'ouvrage fait de 1661 à 1693, et d'après les 36 tapisseries en cours d'exécution en 1694, je trouve au plus 160 tapissiers à la fois.

Nous n'avons pas de données certaines sur les salaires du xvii^e siècle; à en juger par les prix payés aux entrepreneurs, je crois que les tapissiers pouvaient gagner de 350 à 500 livres par an. A la vérité ils étaient exempts de tutelles, curatelles, guet, garde de ville et autres devoirs de nature à leur occasionner des dépenses; ils ne payaient pas de tailles et consommaient de la bière fabriquée aux Gobelins sans impôt. On servait des secours et des pensions aux tapissiers dégénérés et tout le monde était logé soit dans l'enceinte même de la Manufacture, soit dans des maisons voisines exemptes à cet effet du logement des gens de guerre, alors de règle, les casernes n'ayant été construites qu'ultérieurement.

Après la reprise des travaux en 1699, tous les tapissiers ne rentrèrent pas aux Gobelins; les uns restèrent à Beauvais, les autres dans les Flandres; pendant le xviii^e siècle le personnel des tapissiers varia de 110 à 120 et celui des apprentis de 15 à 20. La haute lisse avait une tenue sérieuse, la basse lisse au contraire était toujours agitée; les ouvriers se laissaient embaucher par les fabriques d'Aubusson et de Felletin, quelques-uns allèrent à l'étranger; les turbulents et les mécontents quittaient à tout propos, on les appelait des *passerdans* parce qu'ils ne faisaient que passer dans les Gobelins à cause de la réputation de la maison.

Il semble que dans les commencements les entrepreneurs

traitaient à forfait avec les tapissiers, mais l'administration ne tarda pas à intervenir; dès 1680 Colbert s'interposa entre les entrepreneurs et les tapissiers déjà dans un désaccord qui devait durer autant que le travail à la tâche; plus tard les tarifs devinrent officiels pour les uns et les autres. En 1748 le bâton était en haute lisse payé de 2 à 12 livres et en basse lisse de 1 livre 10 sols à 5 livres; le travail devenant de plus en plus minutieux les tarifs montèrent sensiblement en 1773. Cinq ans après, M. d'Angiviller établit 7 ordres différents selon les difficultés du travail : l'ouvrage *très difficile* fut payé 30 livres le bâton et le *plus aisé*, comme les fonds de damas, 2 livres seulement. La complication des tarifs était telle qu'il y avait 139 manières différentes de payer le bâton.

La production individuelle pendant le xviiie siècle était en moyenne de 2 aunes carrées en haute lisse et de 2 8/10 en basse lisse; on n'admettait pas que le plus faible producteur fît moins de 1 1/2 aune, les apprentis un peu exercés fournissaient près de 1 aune; lorsqu'on *donnait sur la commune* ou qu'on faisait des *hors-d'œuvre* ou des *ouvrages bourgeoises* la production montait naturellement; elle baissait sur les figures.

Les ateliers étaient ouverts de 5 et 6 heures du matin à la nuit, quelques tapissiers travaillant même à la chandelle aux fonds et aux bordures faciles; ils s'éclairaient au moyen d'un petit appareil attaché sur le front. Les gains variaient naturellement selon l'assiduité des tapissiers; ils n'étaient pas proportionnés au talent. Souvent un ouvrier *sur la commune* gagnait plus que ses camarades *sur M. Boucher*; pour compenser dans une certaine mesure ces écarts inévitables avec le travail à la tâche, on accordait aux meilleurs tapissiers des primes qui pouvaient monter à 350 livres par an. J'estime qu'un très bon *officier de tête*

pouvait gagner 36 livres par semaine ce qui, avec les jours de chômage, faisait environ 1 500 livres par an, et encore fallait-il que ce tapissier pût, pour ne pas perdre de temps, travailler simultanément sur plusieurs ouvrages à la fois; mais ils étaient très rares ces officiers de tête et en général les salaires ne s'élevaient pas au delà de 7 à 800 livres par an; les plus faibles étaient de 2 livres par jour de travail. Il y a lieu de croire cependant que les sujets travailleurs et rangés se tiraient assez bien d'affaire, car ils plaçaient leurs économies, en comptes courants portant intérêt, chez les entrepreneurs qui s'en servaient comme fonds de roulement.

La direction ne pouvant laisser sans ressources les tapissiers caducs, dégénérés ou infirmes, leur accordait des pensions d'honneur, des pensions spéciales et des *grâces*; comme il n'y avait aucune règle pour ce genre d'allocations les abus étaient nombreux; tel tapissier dégénéré protégé par un personnage influent, tel autre qui avait travaillé sur une pièce devenue célèbre pouvait cumuler pensions et grâces et récolter ainsi plus d'argent qu'un travailleur ordinaire en activité.

En temps de cherté de vivres, et ils ne furent point rares, tous les tapissiers indistinctement recevaient des secours de 50 livres par an; en 1785 on distribua ainsi 8 000 livres.

Le bâtonnage a toujours été une source de réclamations de la part des tapissiers; les chefs d'ateliers prétendaient qu'il ne dépendait que des tapissiers de gagner davantage puisqu'ils étaient aux pièces, mais qu'ils faisaient un système de l'inaction pour obtenir des augmentations de tarif et qu'en somme les divers relèvements n'avaient servi à rien; les tapissiers soutenaient que malgré les précautions prises par la direction, ils continuaient à être volés. En 1783 entrepreneurs et tapissiers étaient déjà d'accord pour

demander des appointements fixes, mais la direction générale, très clairvoyante, refusait la réforme; elle fut enfin opérée à partir du 1er janvier 1792. Les entrepreneurs furent nommés chefs d'ateliers et les tapissiers furent divisés en 5 classes payées de 32 à 12 francs la semaine. Dès la première année il fut démontré que la suppression du travail aux pièces ne profitait ni à l'État ni aux tapissiers; pendant quelques mois on revint même à l'ancien système, puis il fut définitivement abandonné. Le prix de la main-d'œuvre augmenta aussitôt d'un quart et la qualité ne fut pas meilleure, en dépit du principal argument qui voulait qu'avec le bâtonnage l'ouvrier cherchait la quantité au détriment de la qualité.

Le travail aux pièces est évidemment plus démocratique et plus juste que le travail à la conscience; à la Manufacture de Beauvais il a existé jusqu'en 1829. Il est toujours en pratique dans les fabriques de tapisseries d'Aubusson et de Felletin, ce qui prouve qu'il n'est pas incompatible avec nos mœurs au moins pour les ouvrages courants; je ne crois pas cependant qu'il soit possible de le rétablir aux Gobelins.

Pendant la Révolution il n'y a ni travaux ni salaires réguliers, le gouvernement cependant se montre aussi généreux que les circonstances le permettent; soit en numéraire, soit en assignats, il fournit au personnel très restreint, les subsides rigoureusement nécessaires à l'existence.

Sous l'Empire les tapissiers sont de 80 à 90; deux sont à 1 900 francs et trois seulement à 1 700; en 1810 on organise une caisse de retraite, ce qui fut un bienfait pour le personnel, mais une erreur administrative; la certitude de la pension est loin de provoquer l'activité et l'émulation et de plus elle oblige moralement la direction à conserver jusqu'à la retraite les tapissiers dégénérés.

La production individuelle diminue : elle n'est plus que de 1 mètre carré 10 en haute et de 1 1/2 en basse lisse ; rarement on arrive à 134 mètres pour 85 personnes, et alors c'est qu'on travaille sur les meubles ou des portières dont les fonds sont peu chargés. J'ai relevé les prix de la main-d'œuvre au mètre carré pour certains ouvrages.

Zeuxis choisissant un modèle...................	1 900
Le Combat des Romains et des Sabins.........	1 400
L'Enlèvement de Déjanire.....................	1 230
Les Saturnales................................	1 000
Hélène poursuivie par Énée...................	870
Iphigénie reconnaissant Oreste................	550

Nous sommes très éloignés déjà des prix du bâtonnage qui certainement pour *Zeuxis* n'eussent pas atteint 400 francs.

Le nombre des tapissiers augmente un peu sous la Restauration, mais la production individuelle diminue ; on reste à 0,90 centimètre carré en haute lisse et à 1 mètre 1/2 en basse lisse.

Pendant le règne de Louis-Philippe, la production est en moyenne de 57 mètres par an ; par personne elle descend à un degré que n'expliquent suffisamment ni la moindre durée de la journée de travail, ni le genre de tapisserie ; bon an mal an le tapissier ne produit qu'un peu plus d'un demi-mètre carré.

Il y avait là de quoi émouvoir le Conseil supérieur nommé en 1848. Le Conseil ne voulut pas rétablir le bâtonnage, mais il proposa de fixer le minimum de travail que l'administration pourrait exiger des tapissiers dans le cours d'une année ; dans cette vue les travaux furent divisés en trois classes :

1re classe : Carnations et fleurs au premier plan ;

2e classe : Ornements, draperies, architectures ;

3e classe : Fleurs des seconds et troisièmes plans, fonds et ciels.

Les tapissiers devaient produire annuellement :

1re classe............................	0 mètre carré	60
2e classe............................	1 —	20
3e classe............................	1 —	80

Un jury arbitral devait juger toutes les difficultés qu'un pareil système pouvait engendrer; elles furent si grandes que le règlement fut vite abandonné. La tentative eut du moins le résultat de marquer ce que, d'après des juges compétents, on était en droit d'attendre du travail. L'espoir fut déçu, la production individuelle baissa sous l'Empire; elle s'est relevée depuis et dans ces dernières années elle a oscillé en moyenne entre 0,90 à 1,20 mètre carré par an; l'augmentation sur la précédente période est très sensible, mais je crois qu'elle pourrait continuer : il y aura toujours des différences considérables selon les modèles et les mains — en 1886 cet écart a été de 0,70 à 2,50 — mais tout compensé on pourrait, à mon sens, arriver facilement de 1 mètre 50 à 2 mètres par an et par personne avec le temps de travail actuel [1].

Depuis 1886 la production totale de la tapisserie de haute lisse a monté de 25 à 45 mètres environ par an, par suite de l'augmentation du nombre des tapissiers qui, avec

[1]. Le règlement fixe comme il suit les heures de travail avec une heure de repos par jour.

Du 16 mars au 15 octobre, de 8 heures du matin à 5 heures du soir; du 16 octobre au 15 mars, de 8 heures 1/2 à 4 heures.

Il y a dans l'année environ 60 jours de chômage, pour dimanches et fêtes.

Les artistes tapissiers ont 8 jours de congé une année et 15 jours l'année suivante; ils ont de plus des congés pour affaires de famille ou pour cause de maladie; aucune retenue de traitement ne leur est faite pour ces diverses absences.

En résumé, le nombre de jours de travail est au plus de 290 jours, une année dans l'autre, maladies et congés accidentels non comptés.

La production individuelle diminue : elle n'est plus que de 1 mètre carré 10 en haute et de 1 1/2 en basse lisse; rarement on arrive à 134 mètres pour 85 personnes, et alors c'est qu'on travaille sur les meubles ou des portières dont les fonds sont peu chargés. J'ai relevé les prix de la main-d'œuvre au mètre carré pour certains ouvrages.

Zeuxis choisissant un modèle	1 900
Le Combat des Romains et des Sabins	1 400
L'Enlèvement de Déjanire	1 230
Les Saturnales	1 000
Hélène poursuivie par Énée	870
Iphigénie reconnaissant Oreste	550

Nous sommes très éloignés déjà des prix du bâtonnage qui certainement pour *Zeuxis* n'eussent pas atteint 400 francs.

Le nombre des tapissiers augmente un peu sous la Restauration, mais la production individuelle diminue; on reste à 0,90 centimètre carré en haute lisse et à 1 mètre 1/2 en basse lisse.

Pendant le règne de Louis-Philippe, la production est en moyenne de 57 mètres par an; par personne elle descend à un degré que n'expliquent suffisamment ni la moindre durée de la journée de travail, ni le genre de tapisserie; bon an mal an le tapissier ne produit qu'un peu plus d'un demi-mètre carré.

Il y avait là de quoi émouvoir le Conseil supérieur nommé en 1848. Le Conseil ne voulut pas rétablir le bâtonnage, mais il proposa de fixer le minimum de travail que l'administration pourrait exiger des tapissiers dans le cours d'une année; dans cette vue les travaux furent divisés en trois classes :

1re classe : Carnations et fleurs au premier plan;

2e classe : Ornements, draperies, architectures;

3e classe : Fleurs des seconds et troisièmes plans, fonds et ciels.

Les tapissiers devaient produire annuellement :

1ʳᵉ classe............................	0 mètre carré	60
2ᵉ classe............................	1 —	20
3ᵉ classe............................	1 —	80

Un jury arbitral devait juger toutes les difficultés qu'un pareil système pouvait engendrer; elles furent si grandes que le règlement fut vite abandonné. La tentative eut du moins le résultat de marquer ce que, d'après des juges compétents, on était en droit d'attendre du travail. L'espoir fut déçu, la production individuelle baissa sous l'Empire; elle s'est relevée depuis et dans ces dernières années elle a oscillé en moyenne entre 0,90 à 1,20 mètre carré par an; l'augmentation sur la précédente période est très sensible, mais je crois qu'elle pourrait continuer : il y aura toujours des différences considérables selon les modèles et les mains — en 1886 cet écart a été de 0,70 à 2,50 — mais tout compensé on pourrait, à mon sens, arriver facilement de 1 mètre 50 à 2 mètres par an et par personne avec le temps de travail actuel [1].

Depuis 1886 la production totale de la tapisserie de haute lisse a monté de 25 à 45 mètres environ par an, par suite de l'augmentation du nombre des tapissiers qui, avec

[1]. Le règlement fixe comme il suit les heures de travail avec une heure de repos par jour.

Du 16 mars au 15 octobre, de 8 heures du matin à 5 heures du soir; du 16 octobre au 15 mars, de 8 heures 1/2 à 4 heures.

Il y a dans l'année environ 60 jours de chômage, pour dimanches et fêtes.

Les artistes tapissiers ont 8 jours de congé une année et 15 jours l'année suivante; ils ont de plus des congés pour affaires de famille ou pour cause de maladie; aucune retenue de traitement ne leur est faite pour ces diverses absences.

En résumé, le nombre de jours de travail est au plus de 290 jours, une année dans l'autre, maladies et congés accidentels non comptés.

les mêmes crédits généraux, a pu être porté de 28 à 43[1]; il n'est pas probable que ce chiffre soit dépassé.

Les conditions matérielles des artistes tapissiers ont été sensiblement améliorées. En 1872 les mieux payés avaient 2 000 francs; en 1882 ils ont eu 2 500; maintenant ils peuvent, sans être gradés, arriver à 3 250 francs; les autres appointements ont suivi la progression. Presque tout le personnel est logé et a la jouissance d'un jardin; chaque année l'administration distribue des primes de travail variant de 50 à 250 francs. Les soins médicaux sont gratuits. A l'âge de 60 ans un artiste tapissier obtient 1 600 francs de pension de retraite; à la vérité il a subi les retenues légales sur ses appointements, mais s'il avait traité avec une compagnie d'assurance, dans des conditions identiques, il aurait obtenu de moindres avantages. La moitié environ du personnel tient à la Manufacture par d'anciens liens de famille. Il y a quelques années nous comptions dans nos rangs un descendant des tapissiers de Louis XIV; nous avons encore quelques personnes dont les ancêtres sont entrés aux Gobelins sous Louis XV.

1. Les artistes de la Savonnerie ne sont plus que 10 au lieu de 19.

CHAPITRE IV

LES PRIX DES TAPISSERIES

I

L'estimation des prix des tapisseries fabriquées à la Manufacture a été faite selon des méthodes très différentes.

Jusqu'en 1792 la tapisserie terminée était purement et simplement estimée au prix payé à l'entrepreneur. Au xviie siècle, la haute lisse valait de 140 à 450 livres l'aune carrée, ce dernier prix est très exceptionnel, en moyenne 266 livres; la basse lisse allait de 117 à 260 livres, en moyenne 145.

Voici quelques prix de 1662 à 1691 :

HAUTE LISSE

Les *Actes des Apôtres* à 200 livres l'aune, 10 pièces. 34 100 livres.
La *Tenture de Saint-Cloud* à 260 livres, 6 pièces.... 36 455 —
L'*Histoire du Roy* à 400 et 450 livres, 14 pièces[1]... 166 700 —

BASSE LISSE

L'*Histoire de Scipion* à 140 livres l'aune, 10 pièces. 31 905 livres.
Méléagre à 180 livres, 8 pièces..................... 14 355 —
L'*Histoire du Roy* à 260 livres, 14 pièces........... 59 202 —

1. Le prix de l'*Histoire du Roy* est exceptionnel. C'était une suite privilégiée à cause des sujets.

Les prix montèrent au xviii^e siècle, à cause de l'augmentation de toutes choses et surtout parce que le travail était devenu de plus en plus méticuleux. Vers 1750 la haute lisse est payée jusqu'à 380 livres et la basse lisse de 210 à 290. Comparativement aux autres manufactures, ces prix étaient très élevés; ainsi la basse lisse valait à Beauvais de 160 à 220 livres, dans les Flandres de 110 à 180, à Aubusson de 30 à 100, à Felletin de 10 à 40.

En 1777 l'inventaire porte :

HAUTE LISSE

L'*Ambassade turque* à 410 livres l'aune, 2 pièces.....	17 788 livres.
L'*Histoire d'Esther* à 372 livres, 7 pièces............	49 768 —
L'*Histoire de Don Quichotte* à 360 livres, 14 pièces..	61 031 —
La *Tenture des Indes* à 240 livres, 8 pièces..........	22 207 —

BASSE LISSE

L'*Histoire de Don Quichotte* à 279 livres l'aune, 5 pièces.	14 222 livres.
Les *Amours des Dieux* à 278 livres, 2 pièces.........	4 180 —
La *Tenture des Arts* à 220 livres, 2 pièces...........	8 622 —
L'*Ancien Testament* à 220 livres, 6 pièces............	22 504 —
Les *Portières des Dieux* de 210 à 220 livres[1].	

Il est à remarquer que les prix de la basse lisse sont quelquefois plus élevés que ceux de la haute lisse et qu'à modèle égal la basse lisse est d'un tiers environ à meilleur compte que la haute lisse à cause de la plus grande rapidité de l'exécution.

Les valeurs portées aux inventaires sous l'ancien régime ne représentent pas les prix de revient; il manque, en effet, les frais généraux, les modèles, l'entretien du matériel et des bâtiments, les matières premières, l'enseignement et l'apprentissage, les secours et les pensions du personnel.

1. Lorsque le fond des *Portières des Dieux* était entièrement en argent doré, l'aune carrée était cotée 545 livres.

J'ai évalué que pour avoir le prix de revient réel, il faudrait à peu près doubler l'estimation.

Nous n'avons pas d'éléments pour connaître d'une façon précise la méthode de calcul adoptée en 1792 aussitôt après la suppression de l'entreprise; elle devait être assez compliquée, car les tapisseries avaient été commencées avec le travail à la tâche et terminées avec le travail à la journée.

En 1805, la liste civile impériale adopte une méthode simple et sommaire; elle prend la somme ordonnancée dans l'année, la divise par le nombre de mètres fabriqués et fixe, selon le quotient, le prix du mètre carré. Exemples : en 1806 les dépenses sont de 190 852 francs, la production est de 89 mètres carrés 91, la division donne 2 122 fr.; c'est le prix du mètre carré.

La mort du général Desaix d'après Regnault, de 9 mètres carrés 23; est portée à l'inventaire pour 24 877 fr., et *les Deux Taureaux* de la *Tenture des Indes*, d'après Desportes, de 17 mètres carrés, pour 36 900 fr. Cette tapisserie fournit l'occasion d'une comparaison intéressante : en 1777 elle est cotée 3 650 livres, mais elle en coûte 7 300 environ; en 1812 elle revient à 29 600 fr. de plus : c'est le résultat du travail au mois et de la minutie de l'exécution.

Le système de l'Empire était commode, mais il avait l'inconvénient de mettre tous les ouvrages au même prix. La Restauration le modifie d'une façon très heureuse; elle admet toujours que la production doit représenter la dépense, seulement elle attribue aux tapisseries une valeur raisonnée d'après leur qualité. Ainsi en 1822 les crédits sont de 177 712 francs; à la fin de l'année on donne aux tapisseries exécutées pendant l'exercice une valeur égale de 177 712 fr., mais le *Saint Bruno recevant un message*, d'après Le Sueur, et la *Mort de saint Louis*, d'après Rouget,

sont estimés 3 000 fr. le mètre carré, tandis qu'une chasuble d'après Laurent est abaissée à 1 000 fr. et un fond bleu fleurdelisé à 500 fr. pour la même mesure.

Voici les prix de quelques tapisseries de cette époque.

Pierre le Grand sur le lac Ladoga, d'après Steuben; 15 mètres carrés 16................................	30 000 francs.
Chélonis et Cléombrote, d'après Lemonnier; 8 mètres carrés 87..	23 550 —
La *Mort de Léonard de Vinci*, d'après Menageot; 11 mètres carrés 32....................................	32 800 —
Saint Louis, médiateur entre le roi d'Angleterre et les barons, d'après Rouget; 17 mètres carrés.........	52 270 —
Les *Pêcheurs* de la Tenture des Indes, d'après Desportes; 12 mètres carrés 77..........................	25 540 —
La *Bataille de Tolosa*, d'après Horace Vernet; 18 mètres carrés 98.....................................	65 094 —

La liste civile du roi Louis-Philippe suit en principe une méthode à peu près semblable; elle veut également que la production soit l'équivalent des dépenses. Mais il semble qu'elle ait tenu un moins grand compte que la Restauration de la différence de qualité d'une tapisserie à l'autre.

En 1833, elle cote le mètre carré à 4 320 fr. pour certaines tapisseries; en 1835 toutes les tapisseries sont à 3 720 fr.; en 1844 il en est à 5 000 fr.

Je relève sur les inventaires :

Philippe V, roi d'Espagne, d'après le baron Gérard; 18 mètres carrés 60................................	80 379 francs.
Henri IV recevant à Lyon le portrait de Marie de Médicis, d'après Rubens; 12 mètres carrés 31....	54 253 —
Les *Cendres de Phocion*, d'après Meynier; 14 mètres carrés 45...	62 984 —
Le *Massacre des Mameluks*, d'après Horace Vernet; 21 mètres carrés..................................	112 891 —
La *Guérison du paralytique*, des Actes des Apôtres, d'après Raphaël; 20 mètres carrés 38...........	102 097 —
La *Pêche miraculeuse*, même suite; 16 mètres carrés 97.	103 649 —
La *Mort d'Ananie*, même suite; 19 mètres carrés 80.	123 474 —

Diane, par Oudry.

sont estimés 3 000 fr. le mètre carré, tandis qu'une chasuble d'après Laurent est abaissée à 1 000 fr. et un fond bleu fleurdelisé à 500 fr. pour la même mesure.

Voici les prix de quelques tapisseries de cette époque.

Pierre le Grand sur le lac Ladoga, d'après Steuben; 15 mètres carrés 16...	30 000 francs.
Chélonis et Cléombrote, d'après Lemonnier; 8 mètres carrés 87...	23 550 —
La Mort de Léonard de Vinci, d'après Menageot; 11 mètres carrés 32..	32 800 —
Saint Louis, médiateur entre le roi d'Angleterre et les barons, d'après Rouget; 17 mètres carrés...........	52 279 —
Les Pêcheurs de la Tenture des Indes, d'après Desportes; 12 mètres carrés 77...............................	25 540 —
La Bataille de Tolosa, d'après Horace Vernet; 18 mètres carrés 98...	65 094 —

La liste civile du roi Louis-Philippe suit en principe une méthode à peu près semblable; elle veut également que la production soit l'équivalent des dépenses. Mais il semble qu'elle ait tenu un moins grand compte que la Restauration de la différence de qualité d'une tapisserie à l'autre.

En 1833, elle cote le mètre carré à 4 320 fr. pour certaines tapisseries; en 1835 toutes les tapisseries sont à 3 720 fr.; en 1844 il en est à 5 000 fr.

Je relève sur les inventaires :

Philippe V, roi d'Espagne, d'après le baron Gérard; 18 mètres carrés 60...	80 379 francs.
Henri IV recevant à Lyon le portrait de Marie de Médicis, d'après Rubens; 12 mètres carrés 31....	54 253 —
Les Cendres de Phocion, d'après Meynier; 14 mètres carrés 45..	62 984 —
Le Massacre des Mameluks, d'après Horace Vernet; 21 mètres carrés...	112 891 —
La Guérison du paralytique, des Actes des Apôtres, d'après Raphaël; 20 mètres carrés 38............	102 097 —
La Pêche miraculeuse, même suite; 16 mètres carrés 97.	103 649 —
La Mort d'Ananie, même suite; 19 mètres carrés 80.	123 474 —

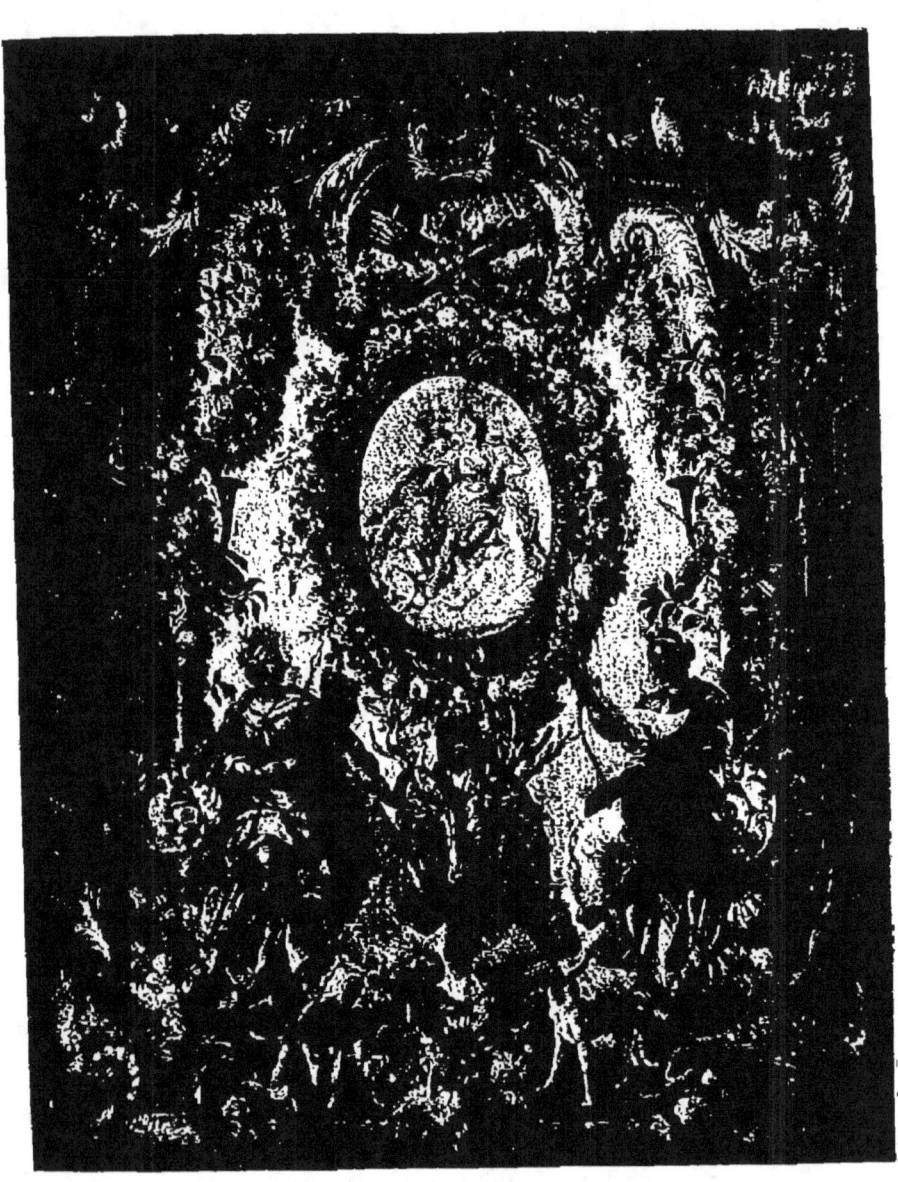
Diane, par Oudry.

Déjà sous l'Empire nous avons vu que l'interprétation des modèles de Desportes coûtait cinq fois plus cher que du temps de Louis XVI ; maintenant la comparaison des *Actes des Apôtres* nous donne des écarts autrement considérables ; en admettant, bien entendu, une méthode de calcul pareille aux deux époques, nous trouvons que la tenture de Raphaël a coûté sous Louis-Philippe environ vingt fois plus cher que sous Louis XIV. Quelle que soit la décroissance de la puissance de l'argent de 1665 à 1848, la moins-value ne justifie pas une augmentation si énorme du prix de revient, alors surtout que les salaires des tapissiers ont été à peine doublés ; le facteur essentiel de l'écart se trouve dans la lenteur de l'exécution.

Après la Révolution de 1848, le ministère du Commerce désire que les Gobelins puissent vendre leurs produits et, dans cette vue, il adopte un système absolument nouveau. Il part de ce principe que la base du calcul doit être le prix de la main-d'œuvre majoré de 20 pour cent pour les frais généraux et augmenté de 51 fr. 46 centimes par mètre carré pour les matières premières ; lorsque le modèle est payé par la Manufacture, le prix vient s'ajouter au total. La méthode est encore en vigueur aujourd'hui, elle est défectueuse ; on le comprit si bien dès alors que l'administration eut le droit, en cas de mise en vente seulement, d'augmenter ou de diminuer les prix d'inventaire selon la qualité de l'ouvrage ; cette faculté resta sans effet.

Les défauts du système apparaissent visiblement au premier examen.

D'abord l'estimation des frais généraux à 20 p. 100 est absolument arbitraire et ne repose sur aucune donnée sérieuse ; si la Manufacture voulait vendre toute sa production de l'année à un prix égal au crédit qui lui est alloué, et par conséquent sans bénéfices ni intérêts des capitaux

précédemment engagés, il lui faudrait à peu près doubler le prix de la main-d'œuvre. D'autre part deux artistes tapissiers d'égal talent peuvent avoir des appointements très différents en raison de l'ancienneté des services, et deux tapissiers également consciencieux peuvent avoir une force de production très différente ; de là, dans les prix d'inventaire, des écarts très considérables que je vais faire ressortir par des chiffres.

En 1867 on termine le panneau de Baudry le *Toucher* ; il est estimé 16 458 francs ; en 1890, la réplique du même modèle d'une exécution semblable n'est estimée que 9 271 francs. Le dessus de porte le *Printemps* et l'*Été* du même artiste est à l'inventaire de 1868 marqué 4 240 francs et en 1890 la répétition n'est portée que pour 1 597 francs. Le système, en outre, ne tient aucun compte de la qualité d'art de la tapisserie.

Voici les cotes à l'inventaire de quelques tapisseries selon la méthode de 1848 ; pour être dans le vrai, il faudrait selon les années augmenter les prix de 130 à 70 p. cent.

L'*Assomption*, d'après le Titien ; 25 mètres carrés 56.	55 403 francs.
L'*Air*, d'après Le Brun ; 14 mètres carrés............	49 622 —
L'*Aurore*, du Guide ; 19 mètres carrés 45..........	55 844 —
La *Transfiguration*, d'après Raphaël ; 13 mètres carrés...................................	34 545 —
L'*Apollon*, d'après Coypel ; 9 mètres carrés 80.....	45 468 —
La *Visitation*, d'après Ghirlandajo ; 5 mètres carrés 14...................................	13 573 —
Comitas, d'après Raphaël ; 3 mètres carrés 83.......	6 659 —
Séléné, d'après J. Machart ; 9 mètres carrés 60......	21 162 —
Homère déifié, d'après M. Ingres ; 35 mètres carrés 5.	70 471 —
La *Filleule des Fées*, d'après M. Mazerolle ; 32 mètres carrés 45...................................	146 091 —
Le *Héron*, d'après M. J.-J. Bellel ; 8 mètres carrés 93.	30 033 —
Les *Digitales*, d'après M. A. Desgoffe ; 8 mètres carrés 63...................................	15 375 —
Les *Lettres, les Sciences et les Arts dans l'Antiquité*, d'après M. F. Ehrmann ; 35 mètres carrés 74......	75 151 —
Henri IV, d'après M. Galland ; 5 mètres carrés 29..	21 051 —
Pégase, d'après M. Galland ; 4 mètres carrés 12.....	20 224 —

Nymphe et Bacchus, d'après M. J. Lefebvre; 3 mètres carrés.. 12 817 francs.
La *Céramique*, d'après L.-O. Merson; 7 mètres carrés 18. 9 814 —

Une autre manière de calculer les prix de revient est à l'étude : je crois que le système de la Restauration est le meilleur, car si l'État ne doit rien gagner sur la vente, il n'est pas rationnel qu'il se mette volontairement en perte.

II

Les prix arrêtés comme je viens de l'expliquer étaient portés aux inventaires au moment de l'entrée en magasin de la tapisserie, mais ils n'ont pas été maintenus, il s'en faut de beaucoup, par les diverses listes civiles qui se sont succédé.

Le souverain recevait une dotation annuelle à charge d'entretien de certains établissements dont la Manufacture des Gobelins ; en principe il pouvait disposer des tapisseries anciennes et modernes, mais à la liquidation de la liste civile il devait représenter en matières premières et produits fabriqués, une valeur égale à celle de sa prise de possession ; s'il laisse moins, il peut être légalement déclaré débiteur de la différence. Il y a donc intérêt pour les listes civiles à amoindrir leur responsabilité et par conséquent la valeur des objets qu'elles prennent en charge. Elles ne s'en firent pas faute aux Gobelins ; il est juste cependant d'ajouter que la réduction considérable dont les produits ont été frappés eut aussi pour cause le dédain qu'inspiraient généralement les anciennes tapisseries.

En 1804, lors de la reconstitution de la liste civile, l'intendant général de la maison de l'Empereur fait procéder

à l'inventaire des tapisseries existant à la Manufacture; il en trouve environ 500 sans compter les parties de pièce, les bordures et les alentours isolés, les meubles et les menus objets.

On commence par diviser les tapisseries en trois catégories :

1° Tapisseries vieilles très usées et hors de service;

2° Tapisseries anciennes ayant déjà servi et plus ou moins passées, mais qui peuvent encore être utilisées pour l'ameublement des palais ou pour les fêtes et cérémonies;

3° Tapisseries nouvellement fabriquées ou neuves quoique d'ancienne fabrique.

La qualité d'art ne fut même pas discutée; la fraîcheur seule fut prise en considération, et encore cette fraîcheur a-t-elle été accordée arbitrairement, comme nous pouvons en juger par les tapisseries que l'État possède toujours.

Les deux premières catégories furent cotées en partie comme il suit :

Les *Mois* ou les *Maisons royales* d'après Le Brun, 12 pièces....................................	3 178 francs.
Même suite, 11 pièces.................................	1 276 —
Même suite, 12 pièces.................................	850 —
L'*Histoire du roi* d'après Le Brun, 16 pièces..........	6 750 —
Même suite, 10 pièces.................................	3 600 —
Les *Muses* d'après Le Brun, 10 pièces................	1 120 —
L'*Histoire de Don Quichotte* d'après C. Coypel[1], 15 pièces.	5 659 —
L'*Histoire d'Esther* d'après de Troy, 7 pièces.........	2 160 —
Les *Chasses de Louis XV* d'après Oudry, 9 pièces.....	6 800 —

Chacune de ces suites avait été estimée en bloc, j'ignore sur quelles bases; d'autres tapisseries ont été prisées à la superficie : *Tenture du Vatican*, d'après Raphaël, 50 francs le

1. Soit 375 francs pièce. En 1880, on a vendu dans le commerce 10 pièces de l'une des nombreuses répétitions de cette tenture au prix de 100 000 francs; en 1884, une suite de 5 pièces fut adjugée 140 000 francs en vente publique.

mètre carré; *Termès* d'après Le Brun, 80 francs; *Bataille d'Alexandrie* d'après Le Brun, 100 francs.

La réduction est encore plus considérable sur les tapisseries qui ne sont pas des Gobelins :

La *Flagellation*, 1 pièce..................................	10	francs.
La *Vie de saint Jean*, 4 pièces............................	75	—
Une réduction des *Actes des Apôtres*, 6 pièces........	250	—
L'*Histoire de Coriolan*, 17 pièces.......................	1 880	—

D'autre part les tapisseries de la troisième catégorie sont cotées en 1811 :

Zeuxis choisissant un modèle parmi les plus belles filles de la Grèce, d'après Vincent.......................	25 760	francs.
Héliodore chassé du temple, d'après Raphaël.........	26 540	—
L'*Évanouissement d'Esther*, d'après de Troy..........	17 480	—
Le *Portrait en pied de Napoléon*, d'après Gérard....	12 500	—

La Restauration accepte naturellement toutes les estimations antérieures et fait de nouveaux rabais tant sur les tapisseries anciennes que sur les pièces fabriquées sous l'Empire, notamment sur celles qui ont un caractère politique. La plus grande partie des tapisseries sont à cette époque transportées des Gobelins au Garde-Meuble.

Lorsque le roi Louis-Philippe prend possession des Gobelins, il ne tient aucun compte des prix d'inventaire; il fait procéder aux estimations par deux commissaires priseurs de Paris nommés l'un par l'État, l'autre par la liste civile; sont présents aux séances l'administrateur de la Manufacture et un inspecteur des domaines, mais seulement pour la constatation des quantités. J'extrais quelques prix significatifs des procès-verbaux de l'expertise :

L'*Histoire de saint Crépin et de saint Crépinien*, 4 pièces fabriquées à Paris en 1635 à la manufacture de la Trinité, 95 francs; l'*Histoire de Clovis*, Flandres, xvie siècle,

à l'inventaire des tapisseries existant à la Manufacture; il en trouve environ 500 sans compter les parties de pièce, les bordures et les alentours isolés, les meubles et les menus objets.

On commence par diviser les tapisseries en trois catégories :

1° Tapisseries vieilles très usées et hors de service;

2° Tapisseries anciennes ayant déjà servi et plus ou moins passées, mais qui peuvent encore être utilisées pour l'ameublement des palais ou pour les fêtes et cérémonies;

3° Tapisseries nouvellement fabriquées ou neuves quoique d'ancienne fabrique.

La qualité d'art ne fut même pas discutée; la fraîcheur seule fut prise en considération, et encore cette fraîcheur a-t-elle été accordée arbitrairement, comme nous pouvons en juger par les tapisseries que l'État possède toujours.

Les deux premières catégories furent cotées en partie comme il suit :

Les *Mois* ou les *Maisons royales* d'après Le Brun, 12 pièces	3 178 francs.
Même suite, 11 pièces	1 276 —
Même suite, 12 pièces	850 —
L'*Histoire du roi* d'après Le Brun, 16 pièces	6 750 —
Même suite, 10 pièces	3 600 —
Les *Muses* d'après Le Brun, 10 pièces	1 120 —
L'*Histoire de Don Quichotte* d'après C. Coypel[1], 15 pièces	5 659 —
L'*Histoire d'Esther* d'après de Troy, 7 pièces	2 160 —
Les *Chasses de Louis XV* d'après Oudry, 9 pièces	6 800 —

Chacune de ces suites avait été estimée en bloc, j'ignore sur quelles bases; d'autres tapisseries ont été prisées à la superficie : *Tenture du Vatican*, d'après Raphaël, 50 francs le

1. Soit 375 francs pièce. En 1880, on a vendu dans le commerce 10 pièces de l'une des nombreuses répétitions de cette tenture au prix de 100 000 francs; en 1884, une suite de 5 pièces fut adjugée 140 000 francs en vente publique.

mètre carré; *Termes* d'après Le Brun, 80 francs; *Bataille d'Alexandrie* d'après Le Brun, 100 francs.

La réduction est encore plus considérable sur les tapisseries qui ne sont pas des Gobelins :

La *Flagellation*, 1 pièce...........................	10 francs.
La *Vie de saint Jean*, 4 pièces.....................	75 —
Une réduction des *Actes des Apôtres*, 6 pièces.......	250 —
L'*Histoire de Coriolan*, 17 pièces..................	1 880 —

D'autre part les tapisseries de la troisième catégorie sont cotées en 1811 :

Zeuxis choisissant un modèle parmi les plus belles filles de la Grèce, d'après Vincent.................	25 760 francs.
Héliodore chassé du temple, d'après Raphaël.........	26 540 —
L'*Évanouissement d'Esther*, d'après de Troy.........	17 480 —
Le *Portrait en pied de Napoléon*, d'après Gérard....	12 500 —

La Restauration accepte naturellement toutes les estimations antérieures et fait de nouveaux rabais tant sur les tapisseries anciennes que sur les pièces fabriquées sous l'Empire, notamment sur celles qui ont un caractère politique. La plus grande partie des tapisseries sont à cette époque transportées des Gobelins au Garde-Meuble.

Lorsque le roi Louis-Philippe prend possession des Gobelins, il ne tient aucun compte des prix d'inventaire; il fait procéder aux estimations par deux commissaires priseurs de Paris nommés l'un par l'État, l'autre par la liste civile; sont présents aux séances l'administrateur de la Manufacture et un inspecteur des domaines, mais seulement pour la constatation des quantités. J'extrais quelques prix significatifs des procès-verbaux de l'expertise :

L'*Histoire de saint Crépin et de saint Crépinien*, 4 pièces fabriquées à Paris en 1635 à la manufacture de la Trinité, 95 francs; l'*Histoire de Clovis*, Flandres, xvi⁰ siècle,

8 pièces, 206 francs. Des Gobelins : la *Tenture des Indes* d'après Desportes, de 50 à 150 francs pièce : la *Colère d'Achille* d'après Coypel, 330 francs; *Vénus aux Forges de Vulcain* d'après Boucher, 100 francs. Le *Portrait de Charles X,* par Gérard, 100 francs au lieu de 21 754 fr. *Zeuxis choisissant un modèle,* 400 francs, au lieu de 25 760 francs, prix de 1811 ; *Pierre le Grand sur le lac Ladoga,* d'après Steuben, 4 000 francs au lieu de 30 000; le *Général Bonaparte visitant les pestiférés de Jaffa,* d'après Gros, 10 000 francs au lieu de 61 500 ; aucune tapisserie ne fut mieux traitée.

La liste civile du second Empire suivit les précédents; elle prit les anciennes tapisseries aux estimations de l'inventaire et fit des rabais considérables sur les ouvrages nouveaux. L'*Entrée d'Alexandre dans Babylone,* d'après Le Brun, de 122 622 francs est descendue à 5 500; les *Cendres de Phocion* d'après Meynier, de 62 984 francs à 3 000; la *Guérison du paralytique* d'après Raphaël, de 102 097 à 5 000; ces trois tapisseries avaient été terminées de 1833 à 1845.

En somme, le système d'estimation adopté par les listes civiles depuis 1804 peut se résumer ainsi : 1° ramener les anciennes tapisseries à un prix arbitraire et le plus bas possible ; 2° opérer sur les tapisseries exécutées sous les règnes précédents des rabais variables allant jusqu'à 95 p. 100; 3° inscrire les tapisseries terminées pendant le règne avec le prix de revient calculé réglementairement au moment de l'achèvement de la pièce.

Les Républiques ont été plus justes, elles ont conservé les prix des inventaires sans faire subir aucune réduction aux tapisseries des précédents gouvernements.

On comprend maintenant que faute d'unité dans les calculs du prix de revient et dans l'appréciation des tapisseries anciennes, les valeurs portées aux inventaires de l'État ne peuvent avoir qu'un intérêt de curiosité.

CHAPITRE V

LA TECHNIQUE ET LES MAGASINS

I

On lit dans le « Dictionnaire » de Savary [1] : « On peut faire un ameublement de toutes sortes d'étoffes, comme de velours, de damas, de brocart, de brocatelle, de satin de Bourges, de calmande, de cadis, etc.; mais quoique toutes ces étoffes, taillées et montées, se nomment *tapisseries*, on ne doit proprement appeler ainsi que les hautes et basses lisses, les bergames, les cuirs dorés, les tapisseries de tentures de laine et ces autres que l'on fait de coutil sur lequel on imite avec diverses couleurs les personnages et la verdure de la haute lisse. » Donc, au XVIIIe siècle encore, l'expression *tapisserie* ne s'appliquait pas à un produit spécial; même de notre temps on confond quelquefois la broderie avec la tapisserie et le même mot désigne la *tapisserie à l'aiguille* sur canevas et la *tapisserie tissée*.

[1]. *Dictionnaire universel de commerce, d'histoire naturelle, d'arts et d'industries.* Paris, 1723. Savary était qualifié pour un semblable travail; Louvois l'avait nommé inspecteur des Manufactures et de la douane.

La tapisserie tissée est composée d'une chaîne et d'une trame; elle est de haute ou basse lisse, selon que le métier est vertical ou horizontal. Plusieurs des métiers de haute lisse employés aux Gobelins datent de Louis XIV; ils ont été améliorés quelque peu vers la fin du xviiie siècle [1].

Les métiers de haute lisse se composent de deux cylindres horizontaux dits *ensouples* placés à trois mètres environ l'un de l'autre dans le même plan vertical et maintenus par des montants dits *cotrets*. Les cylindres sont garnis à leurs extrémités d'une frette dentée en fer et d'un tourillon; ils s'engagent par ces tourillons dans des coussinets de bois et y tournent lorsque c'est nécessaire; les coussinets sont mobiles dans l'intérieur des *cotrets* au moyen de rainures dans lesquelles ils glissent, et les *ensouples* sont mises en mouvement au moyen de leviers. La longueur des métiers varie de 4 à 7 mètres.

Lorsqu'on veut employer un métier, on commence par établir la chaîne; on donne à chaque fil 1 m.50 de plus que la longueur de la tapisserie à exécuter, puis on tend sur les ensouples, l'excédent étant enroulé sur le cylindre supérieur. Les fils sont tendus verticalement à une distance égale les uns des autres, à raison de 9 à 10 par centimètre, suffisante pour le travail; la tension sur les anciens métiers est d'environ 3 kilogrammes par fil. La chaîne étant réglée, on passe entre les fils un tube de verre de 2 centimètres de diamètre, appelé *bâton de croisure*, de manière que les fils n[os] 1, 3, 5, 7, etc., soient d'un côté du bâton et les fils n[os] 2, 4, 6, 8, etc., de l'autre côté, puis le tapissier se place derrière la nappe de chaîne et attache tous les fils d'*avant* avec autant

1. En 1880, l'administration a fait établir à titre d'essai un métier en fer construit avec tous les perfectionnements de la mécanique moderne. L'expérience suit son cours.

de boucles de ficelle appelées *lisses* [1], dont les bouts sont retenus à une perche maintenue à 0 m.30 derrière la chaîne ; le fil d'*arrière* reste libre, il s'appelle le *fil de croisure*, le fil embarré dans la lisse s'appelle *fil de lisse*.

Le modèle est placé derrière le tapissier, qui a eu soin préalablement d'en calquer les parties qu'il va mettre en œuvre ; le calque est reporté sur la chaîne au moyen de l'encre, mais ce calque sur une surface souple et avec solutions de continuité, ne constitue, en réalité, qu'une suite de points de repère et ne dispense nullement le tapissier de savoir très bien dessiner.

Ceci fait, on procède au tissage. Le bâton de croisure étant à 0 m.60 au-dessus du niveau de l'ouvrage et la rangée des lisses à 0 m.50, le tapissier passe la main gauche au-dessus des lisses entre les fils séparés par le bâton de croisure et pressant du plat de la main tournée de son côté, il fait venir à lui un certain nombre des fils de croisure ; alors la main droite passe, dans l'espace ainsi ouvert, de gauche à droite, la broche ou flûte garnie de la laine ou de la soie qui doit former la trame ; après ce mouvement, la moitié des fils de chaîne est couverte par une passée nommée *demi-duite* ; puis abandonnant cette première position, la main gauche vient peser sur les lisses, et la main droite passe le fil de laine de droite à gauche pour former la seconde demi-duite et composer ainsi la duite complète. La superposition des duites constitue la trame qui reproduit le dessin et la coloration du modèle. Chaque broche doit être garnie d'une seule couleur de laine, mais comme la soie est plus mince on en prend deux brins pour avoir partout une même épaisseur ; le tapissier met en mouvement le nombre de broches

1. Le mot *lisse* vient du mot *licium*, que les Latins donnaient à un semblable arrangement. On écrit aussi *lice* ; nous avons conservé l'orthographe de l'édit de Louis XIV.

nécessaire. Les duites sont assurées par un tassement au moyen de la pointe de la broche et du peigne de tisserand. A mesure de l'avancement du travail, la tapisserie est roulée sur l'ensouple inférieure. Plusieurs tapissiers travaillent les uns à côté des autres sur un même métier; il faut à chacun un espace d'environ un mètre et quart.

Dans le métier de basse lisse appelé aussi jadis métier de *marche*, la chaîne est tendue horizontalement, et le carton est placé sous la chaîne; primitivement, ce carton était le modèle même, de sorte que la tapisserie reproduisait le dessin en contre-partie. Neilson, entrepreneur de basse lisse aux Gobelins, imagina vers le milieu du siècle dernier, de substituer au modèle peint, un calque placé en sens contraire, et Vaucanson combina le métier de façon à permettre de le lever; ces importants changements eurent pour résultat la reproduction directe et la conservation du modèle, la facilité pour le tapissier de juger à son gré son travail, et la possibilité de mettre le modèle peint sous les yeux des tapissiers; mais tel est l'esprit de routine que, dans les ateliers d'Aubusson, la plus grande partie des métiers sont à présent encore de l'ancien type [1]. Les fils de chaîne du métier de basse lisse sont mis en mouvement par des pédales, ce qui permet au tapissier d'employer ses deux mains à la manœuvre des broches, de là une plus grande rapidité dans le travail, et par suite un prix de revient inférieur d'environ un tiers à qualité égale.

Vers 1810, le tapissier Deyrolle préconisa un système de superpositions de duites qui a pris son nom. A cause peut-être de l'insuffisance de la teinture à fournir les couleurs justes nécessaires à la reproduction des tableaux, et peut-être aussi

[1]. En 1744, Vaucanson avait été envoyé à Lyon pour améliorer les métiers : il proposa d'importantes modifications, qui furent mal accueillies par les ouvriers en soie.

par suite d'une disposition assez fréquente dans les ateliers, qui consiste à multiplier les difficultés afin d'avoir plus de mérite à les vaincre, Deyrolle proposa de superposer deux couleurs différentes, le rose et le vert par exemple, pour produire le gris [1]. La coutume s'introduisit dans nos ateliers lentement et non sans résistance, quelques vieux tapissiers la repoussèrent absolument, cependant elle devint une règle à peu près générale sans toutefois avoir jamais été imposée, chaque tapissier restant libre de l'employer ou de continuer à travailler à couleurs franches. La juxtaposition se faisait par tâtonnement aussi bien après qu'avant la découverte par Chevreul de la loi des contrastes des couleurs. Le système présente de grands inconvénients ; d'abord il donne souvent à la tapisserie un aspect rayé fort désagréable, il est vrai qu'à grande distance les duites superposées paraissent n'en faire qu'une seule, mais les tapisseries ne sont pas faites pour être vues de loin. Il y a plus, les couleurs ne présentent pas toutes une égale résistance à l'action du temps et de la lumière, de sorte qu'il est arrivé, quelquefois même après peu d'années, que la couleur de l'une des duites superposées a baissé de ton ou a changé par suite de l'altération des matières colorantes, tandis que l'autre est restée à sa hauteur et dans son état primitif ; de là rupture de l'accord et discordance. En 1888, nous avons supprimé net le système Deyrolle ; nos artistes tapissiers sont presque tous revenus sans la moindre peine à l'exécution franche de leurs devanciers des siècles derniers, et nos élèves ne connaîtront plus que de nom une pratique qu'on chercherait en vain dans les ouvrages anciens qu'une plus saine

1. Depuis le xvii^e siècle la fabrique pontificale de mosaïque du Vatican fait usage de l'échiquier, c'est-à-dire de la pose en échiquier de cubes d'émaux de couleurs différentes, afin de produire à distance l'effet d'une couleur unique ; le système est toujours suivi en Italie

appréciation de l'art de la tapisserie met à présent aux premiers rangs [1].

La chaîne des anciennes tapisseries, à l'exception de la fabrication copte [2], est toujours en laine. Vers 1850 on substitua aux Gobelins le coton à la laine sous le prétexte que le coton coûte moins cher, qu'il résiste aux insectes et qu'il est moins sujet à gripper. En 1890 nous avons repris l'ancienne tradition, l'expérience ayant démontré que le coton est moins souple à la main, plus cassant et plus susceptible de prendre l'humidité que la laine [3]; dans les deux cas la grippure de la tapisserie est la même; l'économie est insignifiante : quelques francs à peine par mètre carré de tapisserie dont le prix de revient moyen est de cinq mille francs environ; la résistance du coton aux insectes est une illusion, car si les insectes détruisent la trame la tapisserie est perdue. Sous la Restauration on a fait des essais de chaînes en soie; la tapisserie d'après Vincent *Zeuxis choisissant un modèle parmi les plus belles filles de la Grèce*, qui a péri dans l'incendie de 1871, et quelques ornements sacerdotaux furent montés ainsi; on renonça bien vite à cette tentative.

[1]. Quelques tapissiers se sont permis de mettre parfois deux fils de laine de couleurs différentes sur la même broche, mais cette manière n'a jamais été un système reconnu ou même toléré; elle constitue une malfaçon et donne lieu dans les endroits où elle est pratiquée à une sorte de boursouflure, l'épaisseur du tissu étant double.

[2]. Voir au chapitre du Musée.

[3]. L'humidité ne résulte pas uniquement des conditions atmosphériques, elle provient quelquefois d'une sorte de transpiration insensible dont certains tapissiers sont affectés presque en permanence. On a remarqué aux Gobelins que les tapisseries qui ont été exécutées par des mains en état de moiteur à cause de cette disposition particulière, sont plus sujettes que les autres au *chanci*, c'est le terme d'atelier pour dire chancissure et moisissure.

II

Les magasins des laines et soies teintes pour la haute lisse forment aux Gobelins trois divisions : le magasin de détail, le magasin général et le magasin des vieilles laines et soies où l'on relègue les matières déclassées.

Lorsque le modèle de la tapisserie est définitivement arrêté on procède au choix des laines et des soies.

On commence par le magasin de détail. Là, sont rangées en ordre les broches ayant précédemment servi et encore garnies de fils; ces broches sont au nombre d'environ 34 500 pour les laines et 5 600 pour les soies; il ne faut pas conclure de ces chiffres que nos rayons contiennent 40 100 couleurs et tons différents, car un certain nombre de broches font double emploi.

Si dans cette énorme accumulation uniquement formée par les broches dont les ateliers de fabrication n'ont plus besoin, on ne trouve pas la couleur voulue, on passe au magasin général où sont classées à l'abri de la lumière, par corps de couleurs et par tons dans chaque couleur, selon la méthode Chevreul[1], 11 000 bobines de laines et 7 500 bobines de soies provenant directement de l'atelier de teinture. Ici il n'y a point de doubles, chaque bobine étant garnie d'un élément de travail différent; cependant les gammes ne sont pas toutes complètes et toutes n'ont pas le même nombre de tons; les unes ne sont formées que de 8 tons, d'autres en ont jusqu'à 36, mais ce sont là des exceptions, en général elles en contiennent 20 à 24. A mon sens c'est trop de près de moitié, j'estime en effet qu'il suffit de mettre à la dispo-

[1]. Voir à la Teinture. Ces chiffres sont ceux de 1890, ils varient successivement d'une année à l'autre.

sition du tapissier 12 tons par gamme et encore pourra-t-il souvent travailler avec 4 ou 5 tons au plus dans les draperies et les fleurs par exemple.

Le dépôt des vieilles laines et soies n'est exploré que très rarement.

Lorsque tous les magasins ont été passés en revue inutilement, nous donnons au service de la teinture une commande sur échantillon; si l'échantillon juste fait défaut on fournit les couleurs les plus voisines. On demande généralement à la teinture plus que le poids nécessaire sur le moment, l'excédent est mis sur bobine et rentré dans le magasin général.

Il est clair qu'avec notre système de magasins, on arrive à l'encombrement et c'est précisément le cas actuel. Nous avons commencé en 1889 une revision générale de nos approvisionnements à l'effet de compléter les séries rompues et d'éliminer tout ce qui est inutile ou hors de service [1]. Les gammes seraient toutes ramenées à 12 tons à égale distance les unes des autres.

Les magasins de l'atelier de la Savonnerie sont organisés de la même façon; ils sont beaucoup moins compliqués, ne renferment pas de soies et n'ont qu'environ 1 800 sortes de laines teintes.

[1]. La Manufacture a déjà livré à l'administration des domaines pour être vendus au public environ 1 200 kilogrammes de laines et soies déclassées, dont une partie remontait peut-être au xviie siècle.

CHAPITRE VI

LA TEINTURE

L'état géologique de la vallée de la Bièvre étant le même depuis les temps historiques, l'eau pure de cette petite rivière est aujourd'hui ce qu'elle était jadis. L'analyse chimique prouve qu'elle n'a aucune qualité spéciale pour la teinture et que les vertus qu'on lui attribue depuis le xve siècle au moins, sont du domaine d'une légende soigneusement entretenue sans doute par les riverains et acceptée même par la diplomatie, comme le prouve un rapport fait en 1631 au cardinal Barberini, neveu du pape Urbain VIII. Au siècle dernier déjà, la Manufacture cherchait l'eau à la Seine, lorsque, ce qui était fréquent, la Bièvre était souillée par le fait des fabriques de drap et des blanchisseries qui opéraient en amont des Gobelins. Depuis l'établissement de tanneries et de mégisseries sur le parcours de la rivière, la Bièvre est devenue un inconvénient pour nous à cause des émanations de ses eaux fétides, des poussières de toute espèce et de la fumée des cheminées qui s'introduisent dans nos bâtiments malgré toutes les précautions.

Si Colbert, qui n'aimait guère à employer des étrangers,

avait trouvé de bons teinturiers français au faubourg Saint-Marcel, il ne se serait certainement pas adressé pour la Manufacture à Van Kerchoven, teinturier hollandais; il le prit cependant en 1665. La famille resta dans le même emploi jusqu'en 1757. Le père était habile et en général ses couleurs étaient bonnes. Pour me rendre compte de leurs qualités, j'ai analysé la tapisserie de Le Brun, l'*Audience donnée par Louis XIV à Fontainebleau au cardinal Chigi*, tissée aux Gobelins de 1671 à 1676; j'ai à dessein choisi cette pièce parce qu'elle a été atteinte et qu'on ne peut la classer parmi les meilleures au point de vue de la teinture. J'ai comparé l'envers de la tapisserie avec l'endroit qui seul a été exposé à la lumière; en prenant pour base d'appréciation le nombre de dix tons par gamme, j'ai trouvé que les couleurs suivantes ont baissé dans la proportion que voici :

Bleus..................	3				tons.
Violets.................	1/2	2	3		—
Jaunes.................	1/2	1	2	2 1/2	—
Carnations.............	1/2	1	2		—
Rouges.................	1	2			—
Bruns foncés..........	1/2				—

Les orangés, les verts, les gris et certains rouges n'ont pas bougé d'une façon appréciable; quelques violets ont perdu du rouge et pris du bleu, tout en restant à la même hauteur; certains jaunes ont pris du gris; plusieurs carnations ont perdu du rouge et pris du jaune. Mais les altérations les plus sensibles apparaissent dans les perruques de divers personnages de la suite de Louis XIV; il y a là, à côté de mèches foncées, des mèches d'un rouge très intense aussi bien à l'envers qu'à l'endroit de la tapisserie, ce qui indique que l'altération ne provient pas de la lumière; la couleur primitive des perruques provenait

d'un mélange de cochenille et de bleu; sous l'action du temps le bleu a disparu, tandis que la cochenille a résisté.

Les soies se sont moins bien comportées que les laines; en général elles ont baissé de deux tons, alors que les laines de la même couleur n'en ont perdu qu'un seul. L'observation de la moindre durée des soies a déjà été faite aux Gobelins au siècle dernier; on en tirait argument pour proposer la suppression de cette matière, tant comme économie que pour éviter les résistances par trop inégales dont l'effet est de rompre le rapport des valeurs et par suite de détruire l'harmonie générale de l'ouvrage.

Je désire que nos tapisseries modernes soient dans deux siècles en aussi bon état que l'*Audience*, mais je n'ose l'espérer.

Selon une coutume que nous trouvons encore dans quelques ateliers modernes, Van Kerchoven travaillait en secret et, afin de se rendre indispensable, il n'apprenait rien de son métier à ses compagnons, sauf bien entendu à son fils qui lui succéda, mais qui ne réussit que médiocrement; à ce moment déjà l'atelier des Gobelins était chargé de la teinture de la manufacture de Beauvais. En 1757, Soufflot se débarrassa de cette famille et nomma Cozette père, qui, après avoir été aux Gobelins, s'était établi teinturier à Paris; pour être certain de la bonne qualité des drogues, on résolut de les fournir au teinturier, qui reçut une prime de fabrication par chaque livre teinte et des gages fixes de 800 livres par an. Mais Cozette père était routinier et mystérieux, il ne fit qu'augmenter le désordre et les malfaçons; tout périclitait dans la teinturerie des laines surtout, car il y avait alors un teinturier spécial pour les laines et un autre pour les soies qui ne venaient plus de Lyon toutes teintes comme sous Louis XIV. Les fils étaient de qualité douteuse, la teinture très médiocre; par moments,

les magasins dégarnis, les gammes incomplètes; les compagnons et les apprentis teinturiers pouvaient travailler dans l'atelier de la Manufacture pour les marchands de laines, et sans doute ils n'avaient aucun scrupule de le faire aux dépens de la maison. Le marquis de Marigny, toujours attentif, prit en 1768 un règlement en vue de remédier à cet état de choses et confia la teinture aux trois entrepreneurs de tapisserie Audran, Cozette et Neilson.

Il y eut avec les entrepreneurs des arrangements amiables; on payait le blanchiment de la laine 4 livres la livre, la teinture en cramoisi 5 livres, en carnation 3 livres 10 sols, en couleurs communes 1 livre 10 sols; la teinture en soie ne coûtait que 4 livres en cramoisi et 3 livres en ponceau.

La combinaison ne donna pas de résultats satisfaisants, car en 1773 Neilson fut seul, officiellement du moins, chargé de la teinture; en fait il eut pour collaborateur actif et habile, mais de conduite désordonnée, un compagnon teinturier, Quemiset, qui resta à la Manufacture encore dix ans avec des titres et des faveurs divers.

Neilson, comme tous les hommes d'initiative et de mouvement, était l'objet des dénonciations de ses collègues les autres entrepreneurs; ils s'en prenaient même à la qualité de sa teinture, si bien que le comte d'Angiviller, qui avait remplacé le marquis de Marigny, nomma une commission d'enquête composée de Macquer, le célèbre chimiste qui réussit à faire à la Manufacture de Sèvres la porcelaine en pâte dure, de Soufflot, directeur des Gobelins, et de Montucla, premier commis à la direction générale des bâtiments, mathématicien et plus tard membre associé de l'Institut de France. La commission dont Macquer était l'âme eut pour mandat « de s'assurer non seulement du mérite des couleurs déjà faites par Neilson et Quemiset, mais encore

de connaître les avantages que la Manufacture des Gobelins pourrait tirer à l'avenir de la continuation de leurs travaux sur les mêmes objets ».

La commission fit des expériences de chimie et déposa son rapport le 5 mars 1778; il constate que les couleurs de Neilson sont supérieures aux autres; qu'au lieu de suivre la routine comme ses prédécesseurs, Neilson a travaillé d'une façon rationnelle, qu'il a réuni environ mille corps de couleurs composés chacun de dix tons dégradés du clair à l'obscur et qu'il a tenu des registres complets d'échantillons et de procédés.

L'empereur Joseph II avait vu ces registres lors de sa visite aux Gobelins en 1777 : « Voilà, messieurs, avait-il dit, le fondement inaltérable de votre Manufacture. » Joseph II faisait un voyage d'instruction et s'occupait d'embaucher de bons teinturiers pour l'Autriche; il en trouva à Lyon. La commission fut du même avis, elle déclara « qu'il n'est aucune teinte qu'on ne puisse exécuter d'après ces registres, sans tâtonnement et sans courir le risque de la manquer ». Et surprise qu'un semblable travail n'ait pas été entrepris dès l'origine des Gobelins, elle conclut qu'il est « de la plus grande importance qu'il soit continué et suivi avec tout le soin qu'il mérite ».

Le comte d'Angiviller réorganisa aussitôt l'atelier de teinture sur les bases suivantes, Neilson restant entrepreneur :

Création d'un emploi de chimiste inspecteur des teintures;

Maintien d'un teinturier chef et de deux compagnons, l'un pour les laines, l'autre pour les soies;

Établissement d'un journal officiel de toutes les opérations de la teinture, « pour servir d'instruction des procédés qui doivent être suivis »;

Interdiction aux teinturiers de faire des entreprises particulières;

Obligation pour l'inspecteur de vérifier le magasin et de rendre compte; obligation pour les teinturiers de mettre en ordre le magasin;

Obligation pour les compagnons de ne rien laisser ignorer aux apprentis de ce qui peut contribuer à leur instruction.

Certes, voilà un excellent règlement, on ne peut en faire de meilleur; cependant il ne fut pas observé dans toutes ses parties et en moins de vingt ans les plus importantes dispositions tombèrent en désuétude. Les effets de la négligence des premiers supérieurs, qui ne surent pas tenir la main à l'application de mesures si justes et si bien comprises, se font sentir encore aujourd'hui.

Les registres paraissent avoir été tenus tant que Neilson et Quemiset furent présents, et que Macquer suivit leurs travaux; mais Quemiset se suicida en 1783 et Neilson quitta volontairement la teinture l'année suivante. Il fut remplacé par Audran (Joseph), non plus à l'état d'entrepreneur, mais comme chef du service désormais à la solde du roi; le chimiste Cornette fut nommé inspecteur de la teinture. On recommanda encore « de faire mention sur les registres de chaque opération nouvelle ainsi que du succès qu'elle aura obtenu ».

Les inscriptions eurent-elles lieu? Le doute est permis; il est certain qu'en 1795 les registres d'échantillons en nature de Neilson existaient toujours, mais le livre des formules avait disparu [1]. Tous ces documents n'ont été reconstitués qu'en 1890. Ainsi, pendant plus d'un siècle, les chimistes

1. En 1824, quelques fragments dépareillés de la suite des échantillons étaient encore au laboratoire; en 1890, ils ont été exhumés de nouveau; ils sont en fort mauvais état: nous les conservons à titre de document historique.

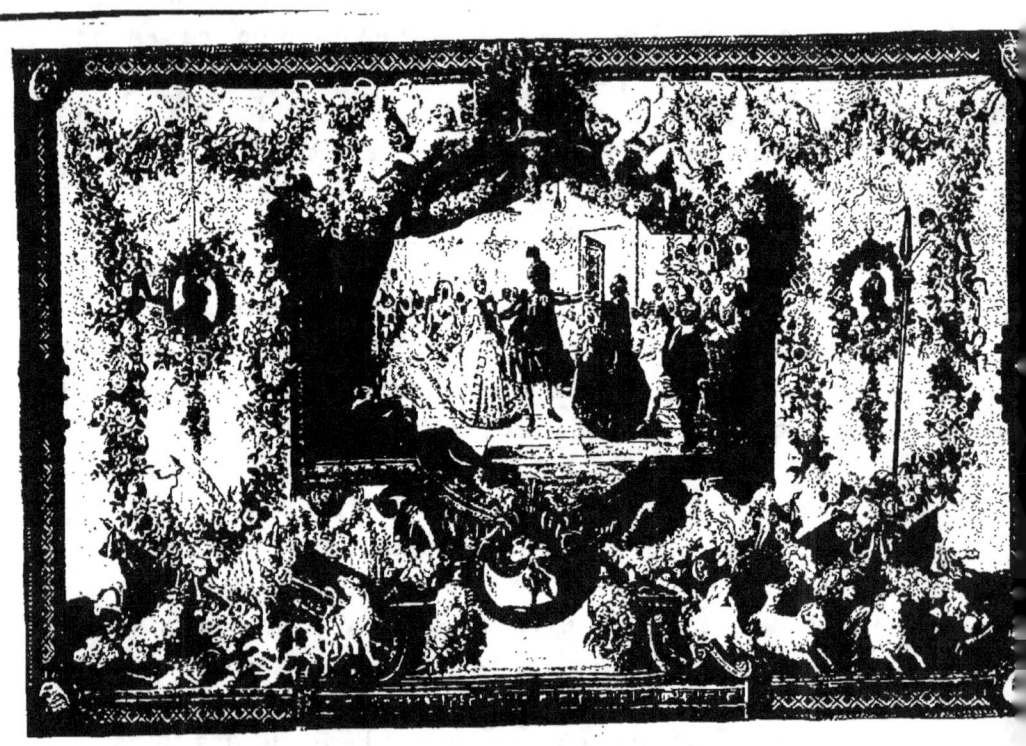

L'Histoire de Don Quichotte, par Ch. Coypel.
Don Quichotte étant à Barcelone danse au bal que lui donne Don Antonio.

Interdiction aux teinturiers de faire des entreprises particulières;

Obligation pour l'inspecteur de vérifier le magasin et de rendre compte; obligation pour les teinturiers de mettre en ordre le magasin;

Obligation pour les compagnons de ne rien laisser ignorer aux apprentis de ce qui peut contribuer à leur instruction.

Certes, voilà un excellent règlement, on ne peut en faire de meilleur; cependant il ne fut pas observé dans toutes ses parties et en moins de vingt ans les plus importantes dispositions tombèrent en désuétude. Les effets de la négligence des premiers supérieurs, qui ne surent pas tenir la main à l'application de mesures si justes et si bien comprises, se font sentir encore aujourd'hui.

Les registres paraissent avoir été tenus tant que Neilson et Quemiset furent présents, et que Macquer suivit leurs travaux; mais Quemiset se suicida en 1783 et Neilson quitta volontairement la teinture l'année suivante. Il fut remplacé par Audran (Joseph), non plus à l'état d'entrepreneur, mais comme chef du service désormais à la solde du roi; le chimiste Cornette fut nommé inspecteur de la teinture. On recommanda encore « de faire mention sur les registres de chaque opération nouvelle ainsi que du succès qu'elle aura obtenu ».

Les inscriptions eurent-elles lieu? Le doute est permis; il est certain qu'en 1795 les registres d'échantillons en nature de Neilson existaient toujours, mais le livre des formules avait disparu [1]. Tous ces documents n'ont été reconstitués qu'en 1890. Ainsi, pendant plus d'un siècle, les chimistes

1. En 1824, quelques fragments dépareillés de la suite des échantillons étaient encore au laboratoire; en 1890, ils ont été exhumés de nouveau; ils sont en fort mauvais état: nous les conservons à titre de document historique.

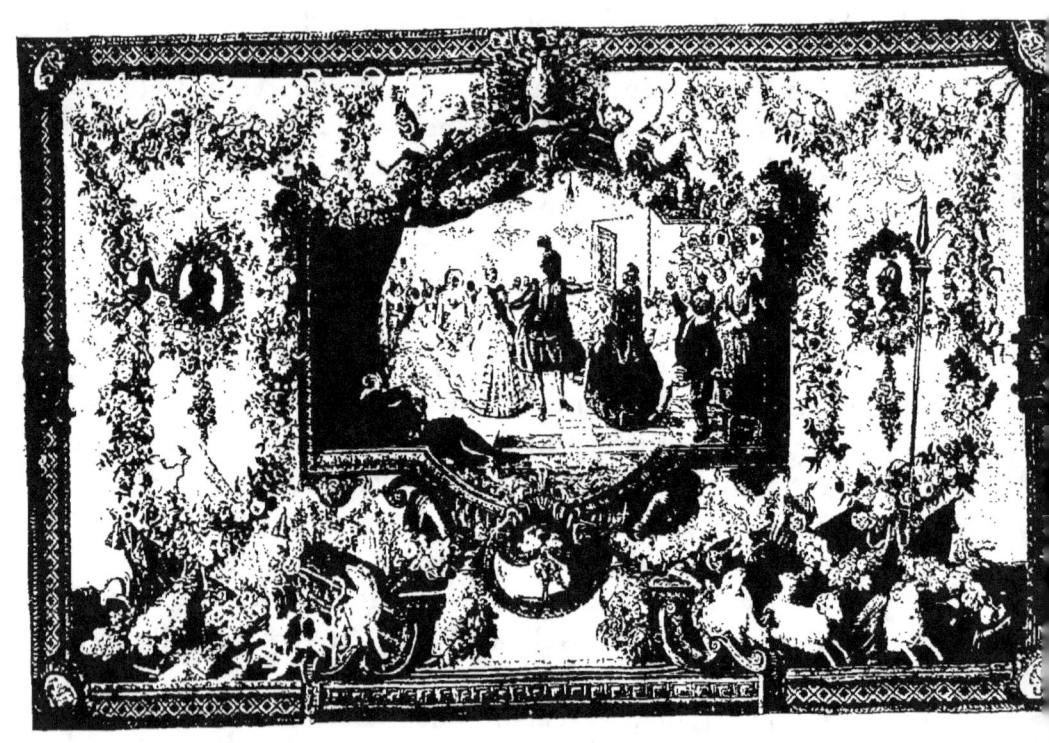

L'Histoire de Don Quichotte, par Ch. Coypel.
Don Quichotte étant à Barcelone danse au bal que lui donne Don Antonio.

distingués qui ont dirigé le laboratoire et l'atelier de teinture n'ont pas jugé utile de consigner par écrit les expériences, les procédés et les manipulations; le service est resté sans archives et sans la moindre note, livré aux hasards d'une existence et dans la dépendance absolue des personnes présentes.

Darcet, chimiste à la manufacture de Sèvres et successeur de Macquer à l'Académie des sciences, fut chargé de l'inspection de la teinture de 1787 à 1792; à cette date la fonction fut supprimée par le ministre Roland et la teinture donnée à l'entreprise à raison de 2 livres 10 sols à 10 livres la livre; l'entrepreneur n'était pas tenu de teindre en rose et ponceau; en 1794, la teinture fut confiée à un chef d'atelier, Galley.

L'élément scientifique reprit sa place dans le service en 1803 avec la nomination, comme directeur de la teinture, de Roard, professeur de physique et de chimie à l'école centrale du département de l'Oise.

Roard fut aux prises avec les plus grandes difficultés que jamais directeur de teinture ait rencontrées. D'abord il ne trouva au laboratoire aucune trace des travaux de ses prédécesseurs; puis, lors du blocus continental décrété en 1807, il eut affaire à des laines moins bonnes que les laines dites anglaises précédemment employées; enfin il dut fournir aux ateliers les couleurs nécessaires pour traduire littéralement des tableaux qui n'avaient point été conçus en vue de la tapisserie. L'ancienne gamme de douze tons étant insuffisante, il fallut la porter à trente-six tons du grand clair à l'obscur. Roard, avec beaucoup de sens, dit à ce propos, en parlant des peintres de l'école de David : « Je leur ai fait observer que, pour nous rapprocher le plus possible de leurs tableaux, nous ne pouvions donner aux tons si clairs qu'ils demandaient la même solidité et la même durée à l'air que

celle des demi-teintes et des couleurs foncées; qu'après un temps assez court, l'harmonie qui existait primitivement serait détruite, et qu'enfin, par leur faute, on dirait plus tard que l'art de la fabrication des tapisseries a rétrogradé, malgré les perfectionnements nouveaux et très importants apportés tant dans cette même fabrication que dans les teintures. Cependant on ne tint aucun compte de ces motifs si positifs; l'administration des Gobelins fut obligée de céder au désir de ces grands peintres et de se conformer à leurs exigences. »

Roard a mis le doigt sur la plaie : ce qu'il dit a toujours été vrai depuis lors; à de très rares exceptions près, jamais les peintres n'ont tenu compte de l'inégale résistance des couleurs, ils ont peint selon leur inspiration sans se préoccuper de la fabrication, et toujours les administrateurs de la Manufacture ont dû céder.

Les tapisseries de l'Empire ont depuis longtemps perdu leur harmonie et il en sera de même de toutes celles qui ont été faites dans de semblables conditions; de plus les laines du temps mal préparées se sont vite détériorées.

Le code de la teinture, dont Roard regrettait la disparition, ne fut pas reconstitué; aussi lorsqu'en 1817 M. Laboulaye-Marillac prit la succession de Roard, il ne trouva qu'une tradition mal assurée. A son arrivée en 1824, M. Chevreul fut dans le même cas; cet illustre chimiste se livra, durant la longue carrière qu'il parcourut aux Gobelins, à de nombreux travaux sur la teinture; il ne m'est pas possible de les analyser même d'une manière très sommaire [1]; mais je dois, malgré la spécialité du sujet, parler du contraste des couleurs et des gammes chromatiques qui sont aux pre-

1. La famille de M. Chevreul a résolu de réunir les travaux du maître en une publication, dont un volume spécial, consacré au *contraste simultané*, a été imprimé en 1889 à l'Imprimerie Nationale.

miers rangs des conquêtes particulières de notre laboratoire.

Dans les commencements du règne de Charles X, on se plaignit à Chevreul du défaut de vigueur des noirs faisant ombre dans l'habit bleu d'un portrait de Louis XVIII, exécuté aux Gobelins d'après le modèle du baron Gérard ; le chimiste, ému du reproche dont il reconnut le bien fondé, se mit au travail et reconnut que le défaut de vigueur des noirs ne provenait pas de la teinture, mais qu'il avait pour cause le bleu juxtaposé, ce fut une lumière pour Chevreul et le point de départ de ses recherches sur les contrastes ; Ampère, auquel Chevreul montrait les effets du contraste, répondait : « C'est bien, je les vois, mon cher ami ; mais ces effets surprenants ne sont rien pour moi tant que vos observations ne seront pas résumées en une loi. » Cette loi, Chevreul la détermina en 1827 ; la voici en substance :

Des couleurs juxtaposées s'influencent réciproquement d'une certaine manière ; l'ensemble de ces phénomènes forme le contraste des couleurs. Il se divise en :

1° Contraste simultané ;

2° Contraste successif ;

3° Contraste mixte.

Le contraste simultané se divise à son tour en :

a. Contraste simultané de tons [1] ;

b. Contraste simultané de couleurs.

Le contraste simultané de tons se produit lorsque deux ou plusieurs couleurs qui ne diffèrent que par le ton sont

1. Chevreul a donné les explications suivantes des termes qu'il emploie : — *Tons d'une couleur*, les différents degrés d'intensité dont cette couleur est susceptible, suivant que la matière qui la représente est pure ou simplement mélangée de blanc ou de noir : — *Gamme*, l'ensemble des tons d'une même couleur : — *Nuances d'une couleur*, les modifications que cette couleur éprouve de l'addition d'une *autre couleur* qui la change sans la ternir : — *Gamme rabattue*, la gamme dont les tons clairs comme les tons foncés sont ternis par du noir.

placées l'une à côté de l'autre. La couleur la plus claire est affaiblie aux points de contact; cet affaiblissement va en diminuant jusqu'à une certaine distance où il est nul, tandis que la couleur foncée paraît plus foncée aux points de contact et jusqu'à une certaine limite au delà.

Lorsque deux couleurs différentes sont juxtaposées, chacune d'elle est, principalement dans les parties voisines de la ligne de contact, influencée par la complémentaire de l'autre. Ainsi le gris, le blanc ou le noir placés à côté du rouge le font paraître verdâtre près de la ligne de contact, le jaune le rend violet ou lilas, le bleu le rend orangé ; c'est le contraste simultané de couleurs.

En un mot, tous les phénomènes du contraste simultané consistent en ce que la couleur complémentaire de chaque couleur juxtaposée vient modifier l'autre couleur [1].

Le contraste successif consiste en ce qu'une couleur qu'on a regardée pendant un premier temps dispose l'œil à voir la complémentaire dans le temps suivant.

On regarde le soleil ; la vue ayant été affectée retient une disposition à voir la complémentaire du soleil qui est le vert émeraude ; si la vue en puissance de cette complémentaire se porte sur un sujet coloré en jaune par exemple, le jaune paraîtra verdi ; c'est à ce phénomène que Chevreul a donné le nom de contraste mixte.

En formulant ces lois, Chevreul « n'a jamais pensé perfectionner l'art, autrement qu'en donnant la certitude au peintre de ce qu'il fait quand il met une couleur à côté d'une autre » ; ce sont les propres paroles du maître. Les lois du contraste s'adressent en effet aux peintres de modèle : elles n'ont été appliquées dans nos ateliers qu'à titre d'essai,

1. Les couleurs complémentaires sont les couleurs simples ou composées dont la réunion produit le blanc : le rouge est la complémentaire du vert, l'indigo est la complémentaire du jaune orangé, etc.

A ces travaux, Chevreul ajouta en 1878, à l'âge de quatre-vingt-douze ans, le contraste rotatif ; l'expérience consiste à étendre sur la moitié diamétrale d'un disque blanc, une couleur, soit le rouge : si on imprime au disque un mouvement de rotation de 400 tours environ par minute, la couleur ne change pas, mais le ton s'abaisse ; si le mouvement est ralenti à 70 tours, le blanc paraît teinté de vert, qui est la complémentaire du rouge. Les *pirouettes* de Chevreul permettent de déterminer certaines couleurs dont l'analyse serait difficile autrement.

Il n'existe dans aucun pays une manière rationnelle de nommer les couleurs de façon à les faire connaître avec précision en l'absence d'échantillons. Lorsque le nom est pris dans la nature, on peut approcher la vérité d'assez près quelquefois, mais pas toujours, même chez les Chinois ces maîtres coloristes. Ainsi lorsqu'ils disent blanc de lune, de riz, de neige, bleu du ciel après la pluie, on a une idée assez juste de la couleur désignée ; jaune d'anguille, aubergine, poil de lièvre, prune, laissent déjà des incertitudes ; car enfin on ne sait pas exactement à quelle espèce de fruits ou à quelle période de la vie de l'animal on doit rapporter la comparaison ; foie de mulet, poumon de cheval, foie de porc sont des couleurs essentiellement variables qu'il faut chercher sur les étaux de bouchers. En France, à côté de dénominations tout aussi réalistes, nous en avons venant de la flore, de la faune, de la minéralogie, des fabriques, du nom de l'inventeur, d'un nom de peintre, d'une bataille, etc. Il en est ainsi partout. Chevreul entreprit une réforme, il voulut créer une notation raisonnée d'une application générale. Pour atteindre ce résultat, il a procédé comme il suit : il a commencé par prendre trois des couleurs du prisme, le *rouge*, le *jaune* et le *bleu* ; il a intercalé l'*orangé* entre le *rouge* et le *jaune*, le *vert* entre le *jaune* et

le *bleu*, le *violet* entre le *bleu* et le *rouge*; puis il a intercalé le *rouge-orangé* entre le *rouge* et l'*orangé*, l'*orangé-jaune*, entre l'*orangé* et le *jaune*, le *jaune-vert* entre le *jaune* et le *vert*, le *vert-bleu* entre le *vert* et le *bleu*, le *bleu-violet* entre le *bleu* et le *violet*, le *violet-rouge* entre le *violet* et le *rouge*. Ayant obtenu ainsi douze couleurs, il a divisé chacune de ces couleurs en 6 subdivisions, appelées pour le rouge par exemple : rouge, 1er rouge, 2e rouge, 3e rouge, 4e rouge, 5e rouge. Il a disposé ces soixante-douze couleurs en un cercle à rayons qu'il a nommé *1er cercle chromatique renfermant les couleurs franches*.

Ceci étant, il a ajouté 1/10 de noir à chacune des couleurs de ce premier cercle et a composé ainsi le *2e cercle chromatique renfermant les couleurs rabattues* de 1/10 de *noir*; puis il a composé le 3e cercle à 2/10 de noir et ainsi de suite jusqu'à 9/10 de rabat. A ce moment nous sommes en présence de 10 cercles — un de couleur franche et neuf de couleurs rabattues — donnant 720 éléments. Chevreul a divisé de nouveau chacune de ces 720 divisions en une gamme de 20 tons allant du clair à l'obscur et a obtenu de la sorte 14 400 divisions ; il a ajouté 20 tons de gris, et il a constitué définitivement avec 14 420 éléments l'ensemble de ses cercles chromatiques. Il aurait pu multiplier à volonté les combinaisons, mais telles qu'il les a établies, elles sont largement suffisantes.

Prenons maintenant des exemples pratiques de la notation. Au lieu de *carotte* on dira *orangé 7e ton*, ce qui signifie que la couleur *carotte* correspond au 7e ton de la gamme orangée franche ; au lieu de *tabac d'Espagne* on dira 3 *orangé* 6/10 15e *ton*, ce qui signifie que la couleur *tabac d'Espagne* correspond au 15e ton du 3e orangé à 6/10 de noir.

Il est évident que si les cercles de Chevreul avaient été

adoptés généralement, nous aurions, comme la chimie, un langage de nature à faciliter les travaux et les relations : malheureusement les espérances conçues par l'illustre savant n'ont pas été réalisées, car, sauf exception, on se sert dans le monde de la science comme dans celui de l'industrie des anciennes dénominations et de noms nouveaux presque toujours arbitrairement choisis.

Aux Gobelins cependant nous parlons selon la méthode Chevreul et nos magasins ont été classés dès 1862 d'après les cercles chromatiques; il y a bien eu depuis quelques déviations par suite de l'introduction d'un plus grand nombre de tons dans certaines gammes, mais le principe est respecté; il le sera alors même que, selon mon désir, la gamme sera ramenée à 12 tons très suffisants pour le travail de la tapisserie.

Chevreul nous a laissé en laine le 1er cercle chromatique renfermant les couleurs franches à vingt tons, plus les dixièmes tons seulement des cercles de couleurs rabattues de 1/10 à 9/10. Ces cercles sont soigneusement conservés au laboratoire où les savants, les artistes et les industriels peuvent les consulter.

En 1883, Chevreul fut nommé directeur du laboratoire supérieur de recherches sur la théorie et la constitution des couleurs, fonction spécialement créée pour lui; jusqu'en 1888 il continua à venir aux Gobelins, où il était entré en 1824. L'illustre vieillard s'éteignit le 9 avril 1889, à l'âge de cent deux ans sept mois et neuf jours; le gouvernement lui fit à Notre-Dame de Paris des funérailles nationales.

A plusieurs reprises, l'administration organisa aux Gobelins l'enseignement de la teinture; en 1809, elle créa une école publique de teinturiers : les élèves, dont le nombre a varié de deux à huit, étaient désignés par les préfets et recevaient du ministère de l'intérieur une indemnité de séjour

de mille francs par an. Plusieurs fabriques de teinture furent fondées en province par les anciens élèves de l'école.

Depuis son entrée en fonction jusqu'en 1852, Chevreul fit dans l'amphithéâtre des Gobelins un cours de chimie appliquée à la teinture; il fit aussi de nombreuses leçons sur le contraste des couleurs; malheureusement les cahiers de cet enseignement n'ont pas été publiés.

En 1877, on fonda une école publique de chimie appliquée à la teinture en vue de former des teinturiers pour la Manufacture et pour l'industrie privée; l'enseignement devait comprendre un cours oral, des manipulations de laboratoire et des travaux dans l'atelier de teinture. Les élèves ont fait défaut et c'est à peine si quelques jeunes gens sont venus suivre en amateurs les travaux du laboratoire.

Le service de la teinture a été réorganisé par un arrêté ministériel du 30 juin 1890, à la suite du rapport d'une commission spéciale instituée pour rechercher les modifications à introduire dans le laboratoire et l'atelier. Les formules et les procédés employés pour la préparation des couleurs sont maintenant conservés sur des registres spéciaux avec les échantillons correspondants de laines et de soies teintes; les expériences du laboratoire et les manipulations de l'atelier sont également consignées dans un journal; les livres de fabrication des ateliers de haute lisse et de Savonnerie portent mention de l'origine des matières qui composent le tissu ; cette inscription permettra de constater les effets du temps sur les couleurs et par suite de modifier les formules s'il y a lieu. L'école pratique de chimie appliquée à la teinture, qui de fait n'a jamais fonctionné, est supprimée; l'atelier continuera à former ses apprentis et les personnes étrangères à la Manufacture pourront, quelle que soit leur nationalité, être autorisées par le ministre à suivre les travaux du laboratoire et de l'atelier.

CHAPITRE VII

LA RENTRAITURE

L'atelier de rentraiture a pour mission :
La couture des relais et d'autres parties des tapisseries ;
La reconstitution des morceaux détruits ou lacérés ;
Les soins matériels qu'exigent la conservation et la mise en place des tapisseries.

L'atelier est d'ancienne création ; son utilité est toujours impérieuse, mais elle s'accroît en raison du nombre de tapisseries conservées dans le Musée et dans les dépôts.

Au siècle dernier, le personnel était composé, comme de nos jours, d'un chef et de quatre ou cinq rentrayeurs et ouvriers payés 3 livres par journée de travail ; à ce salaire s'ajoutaient des indemnités spéciales, celle de 10 livres, par exemple, par chaque visite de personnages de distinction devant lesquels on hissait les tapisseries [1].

[1]. En 1779, ces visites furent au nombre de quatorze, savoir : le marquis de Brancas, l'ambassadeur de Portugal, deux compagnies d'Anglais, l'envoyé du Danemark, la duchesse d'Uzès, la duchesse de Bourbon, le duc de Brancas, une compagnie de Hollandais, l'ambassadeur de Venise, une compagnie d'Américains, la marquise de Tessé,

Les relais sont des solutions de continuité dans le tissu, plus ou moins grandes; ils facilitent certains changements de couleurs et certains contours; mais une tapisserie pourrait à la rigueur être exécutée sans relais. Lorsque plusieurs tapissiers travaillent sur la même pièce, ils ne poussent pas l'ouvrage d'une façon égale; quelques-uns vont plus vite que leurs voisins, parce qu'ils sont plus habiles ou parce qu'à leur place le modèle est plus simple; on appelle *enlevages* les morceaux de la tapisserie qui, pour ce motif, dépassent les autres parties tissées; l'enlevage entraîne forcément un relais. Tous les relais donnent lieu à une couture qui se fait maintenant à l'atelier de rentraiture.

Il n'est pas rare qu'une bordure soit tissée sur un autre métier que la tapisserie qu'elle doit accompagner; en ce cas on la réunit à la tapisserie au moyen d'un point spécial appelé couture de rentraiture.

Mais la besogne essentielle de l'atelier consiste dans la réparation des anciennes tapisseries.

Le travail est fort long et il est quelquefois urgent d'y procéder; on se contente alors, pour empêcher les dégâts de s'aggraver, d'une consolidation provisoire par des coutures et de fortes doublures; puis, lorsque les circonstances le permettent, on reprend l'ouvrage sérieusement.

S'agit-il par exemple de refaire un fragment disparu, le rentrayeur commence par le chaînage, c'est-à-dire par établir la base d'opération; il prend des fils de chaîne neufs et les accroche aux anciens; la chaîne étant tendue, le rentrayeur procède au moyen d'une aiguille à la reconstitution de la trame en entourant les fils de chaîne, comme fait le

un seigneur anglais avec des dames, le comte de Thiais. C'était peu pour le renom de la Maison; mais déjà, à cette époque, le goût de la tapisserie était en décroissance, si on en croit les plaintes des marchands. Il y avait du reste à la Manufacture des jours d'exposition publique, qui attiraient une foule très considérable.

tapissier avec la broche chargée de laine ou de soie. Les matières nouvelles doivent autant que possible être semblables aux anciennes ; il n'est pas besoin de le dire.

Lorsque le morceau disparu est d'une certaine dimension, on peut le refaire sur le métier comme une tapisserie neuve, puis la rentraiture l'intercale dans la pièce par une couture spéciale.

Les trous dans les tapisseries résultent bien plus souvent de l'effet d'une volonté arrêtée que de l'imprévoyance et du hasard. Mme de Maintenon, qui faisait

> *des tableaux couvrir les nudités,*

comme l'Arsinoé du *Misanthrope*, fut choquée de la nudité des amours qui folâtrent dans *le Mariage d'Alexandre et de Campaspe*[1], tapisserie exécutée aux Gobelins d'après Charles Coypel sur la composition de Raphaël, elle obtint de faire recouvrir ces petits corps; on tailla dans la tapisserie, on fabriqua des draperies sur le métier et on les intercala dans le tissu.

Après l'abdication de Fontainebleau, des ordres précis furent donnés à la direction des Gobelins, non seulement pour arrêter les tapisseries en exécution ayant trait à l'Empire, mais pour faire disparaître les emblèmes du régime déchu et leur substituer le chiffre de Louis XVIII; la rentraiture était en train au retour de l'île d'Elbe, elle fut arrêtée aussitôt et les abeilles remplacèrent les fleurs de lis; après Waterloo les abeilles disparurent de nouveau. Ce n'étaient là évidemment que des fantaisies de courtisans, car les souverains avaient de plus graves soucis; la Convention fut mieux inspirée, elle laissa sur les tapisseries les

1. Cette pièce est au musée des Gobelins.

armes et les chiffres des rois, et par décret elle défendit de toucher aux emblèmes royaux sculptés sur les monuments et les palais.

Mais que penser d'autres mutilations? Il est arrivé trop souvent, et surtout dans notre siècle, que des agents chargés de garnir de tentures un appartement officiel, n'ont pas craint de découper des tapisseries trop grandes sans même conserver les morceaux! Ce vandalisme est maintenant arrêté; il a déjà donné et fournira encore pour longtemps à notre rentraiture une ample provision de travaux.

Pour mener à bonne fin de semblables ouvrages, il est nécessaire au rentrayeur d'être patient et consciencieux, de bien connaître les styles et la technique des diverses époques de fabrication, de voir juste et de savoir dessiner; si l'on trouve dans la tapisserie des motifs à peu près semblables à ceux qu'on doit refaire, la rentraiture est relativement aisée; mais lorsqu'il faut reconstituer sans modèle, en n'ayant d'autre guide que le caractère général de l'ouvrage, l'opération devient très délicate et exige de véritables qualités d'artiste.

La conservation des tapisseries demande des soins intelligents. Il suffit de battre et de brosser les pièces en bon état et de les saupoudrer à l'envers de poudre insecticide. Si la tapisserie est sale, on la met pendant quelques jours dans une eau courante ou renouvelée absolument exempte de savon; on retire la tapisserie et on la brosse étant mouillée; lorsqu'elle est sèche, on enlève les taches avec les essences habituelles et on recoud les relais et les autres solutions de continuité. Cette simple opération donne souvent des résultats très satisfaisants, en ce qui concerne l'avivage des colorations.

Nous ne doublons pas les tapisseries neuves; nous garnissons les anciennes de bandes de toile sur les bords et sur

le champ, de façon à ne recouvrir que la moitié du tissu pour faciliter les vérifications.

Les anciennes tapisseries exposées sont clouées sur les parois, mais sans être trop serrées ; nous préférons cependant les poser sur châssis, car le bois les isole et permet à l'air de pénétrer entre le tissu et le mur ; on risquerait de les fatiguer par leur propre poids si on les laissait flotter.

Lorsque la chose est praticable, les tapisseries neuves sont toujours clouées sur châssis et tendues autant que possible afin d'éviter la grippure, car, ainsi que quelques autres tissus, la tapisserie est assez souvent, mais pas toujours, sujette à gripper. La grippure vient du retrait du fil de chaîne lorsqu'il n'est plus soumis à la tension sur le métier ; elle donne des effets désagréables surtout quand la tapisserie reçoit le jour frisant ; la lumière frappe alors les points grippés, quelque léger que soit le renflement, et produit de l'autre côté une ombre qui obscurcit le tissu. On peut essayer d'atténuer les inconvénients de la grippure en mouillant la tapisserie à l'envers et en la repassant avec un fer chaud ; mais le mieux est d'exposer la tenture au jour de face ; de cette manière il n'y aura jamais d'ombres.

Il ne faut pas confondre la grippure avec le *juponnage* ; en termes d'atelier on appelle *juponnages* les renflements qui se produisent sur le métier même, lorsque le tapissier serre trop le fil de trame autour du fil de chaîne.

J'ai indiqué tous nos procédés ; ils sont francs et simples et sans le moindre rapport avec certaines pratiques de quelques ateliers particuliers.

Il est défendu chez nous de faire subir à la tapisserie un grattage [1] ayant pour but de donner plus de clarté aux

1. Le grattage compromet la solidité de la tapisserie ; on peut le découvrir en regardant à travers le tissu : les parties grattées apparaissent beaucoup plus transparentes que les autres.

colorations; le grattage enlève à la laine le jarre qui forme autour du brin une sorte de duvet feutrant.

Nous nous gardons d'introduire dans les anciennes tapisseries en réparation des fragments provenant d'une autre pièce ou des morceaux de toiles peintes.

Jamais aux Gobelins il n'a été permis d'appliquer sur les tapisseries des couleurs sèches ou liquides pour rectifier le dessin, aviver ou ternir les couleurs et les rendre plus conformes au modèle, opération qui s'appelle *potomage* en termes d'atelier [1].

La coutume de peindre les tapisseries remonte très haut; au xviᵉ siècle elle donna lieu à de tels abus que Charles-Quint prit, le 26 mai 1544, une ordonnance pour l'interdire; cependant, lorsque par suite d'un long séjour sur le métier, les carnations venaient à s'affaiblir, le tapissier pouvait les raviver à sec avec des crayons de couleur; cette tolérance prouve que les teinturiers n'excellaient pas, car en Flandre on travaillait la tapisserie souvent à raison de 30 et 36 livres l'aune, ce qui indique une marche très rapide.

En France il n'est pas question de couleurs et de rentraitures dans le *Livre des métiers* d'Etienne Boileau de la fin du xiiiᵉ siècle; mais on en trouve mention dans les statuts et règlements des *maîtres et marchands tapissiers de haute lisse, sarrazinois et rentraitures, contrepointiers nostrez, coutiers de la ville, prevoté et vicomté de Paris*. Ces documents avaient été rédigés en 1622, modifiés en 1625 et 1627 et enregistrés par arrêt de la Cour de Parlement le 27 août 1636. Les maitres jurés, très jaloux de leurs droits et de l'honneur de la confrérie, entrent dans les plus minutieuses prescriptions techniques : est tenu pour faux et

[1]. Les couleurs sèches sont des crayons de couleur et le pastel; il suffit de frotter pour reconnaitre leur présence.

sujet à amende tout ouvrage qui n'est pas en fine laine, soie et fleuret et qui n'imite pas les dessins et patrons « de plus près que faire se doit »; il est défendu d'employer du faux or ou argent; le tapissier « ne mettra peinture sur l'œuvre achevée ».

Le rentrayeur, qui pendant longtemps n'avait fait qu'un avec le tapissier, est visé spécialement; il est dit « que nul ne pourra rentraire aucune tapisserie ni tapis sarrazinois, dit de Turquie ou du Levant, de toutes sortes, si rompus et gatez qu'ils puissent être, si premièrement elle n'est chaînée en bonne et fine chaîne de laine et comme elle est étoffée et fabriquée et assortira les laines, soyes et fleurets, or et argent au plus proche que faire se doivent et le tout comme elle était auparavant. »

Mais si les détails abondent dans les statuts de métiers, la clarté fait souvent défaut et les contradictions ne sont point rares; ainsi plus loin il est écrit « que nul ne pourra nettoyer ni rafraîchir toutes sortes de tapisseries que premièrement ce ne soit de bonnes étoffes et drogues pour faire de bonnes couleurs de teinture cramoisi et commune, suivant et conformément à celle dont ladite tapisserie est fabriquée et étoffée et quiconque emploiera peinture ou mal fera icelle, l'œuvre sera tenu faux et le maître l'amendera de vingt-trois livres parisis l'amende, comme il est dit ci-dessus. » Voilà donc dans le même document la peinture défendue, puis tolérée à moins qu'elle ne soit mal faite !

Du reste les statuts de 1636 paraissent n'avoir pas été rigoureusement appliqués. On lit en effet la réclame suivante dans le *Livre commode* publié en 1693 par M. de Blégny sous le nom d'Abraham du Pradel : « Les sieurs Rougeot, vieille rue du Temple, et Landois, rue Neuve Saint-Honoré, ont une grande habitude de bien raccommoder et remettre en couleur les tapisseries de haute lisse. »

En 1728, un arrêt de la Cour de Parlement, pris sur la requête de la corporation « au sujet des malfaçons et autres ouvrages de leur art et métier », visa dans ses considérants les règlements antérieurs « sagement établis tant pour la manufacture de tapisseries et tapis que pour remettre en bon état celles que le temps avait détruites; ces mêmes règlements ont donné des règles pour que l'on n'altère point l'art de la fabrique en le rétablissant; cependant il semble que les maîtres fabricants, marchands de tapisseries et de meubles ont oublié l'excellence de cet art qui a toujours fait non seulement l'admiration de nos rois, mais encore celles des puissances étrangères et des bourgeois; les maîtres fabricants de tapisseries et de meubles, par l'avis et l'instigation de certains ouvriers sans qualité, gens sans art ni science, aucunement versés en l'art et marchandises de tapisseries et enfoncés dans l'ignorance la plus grossière, ont mis dans l'usage de laver les tapisseries de haute lisse et basse lisse, tapis de Perse, du Levant et autres fabriques, et d'y poser peinture, ce qui gâte entièrement les dessins, détruit la beauté de cet art et fabrique et en ôte la qualité la plus essentielle, affaiblissant les nuances tant des personnages que des verdures et grotesques ».

Dans les articles qui suivent il est défendu de laver les tapisseries dans la rivière ou autrement, d'altérer les dessins, de gâter ou d'écraser la fabrique ou le grain et de poser « aucune peinture, gomme ou drogue à brûler ladite fabrique »[1] à peine de 200 livres d'amende, moitié au roi, moitié au dénonciateur, et de la confiscation en cas de récidive.

Il paraît résulter de ce texte confus que les couleurs étaient permises lorsqu'elles ne brûlaient pas le tissu; per-

[1]. L'interdiction de laver les tapisseries à l'eau ne s'explique pas; les couleurs qui brûlaient renfermaient sans doute de la lessive de cendres ou potasse.

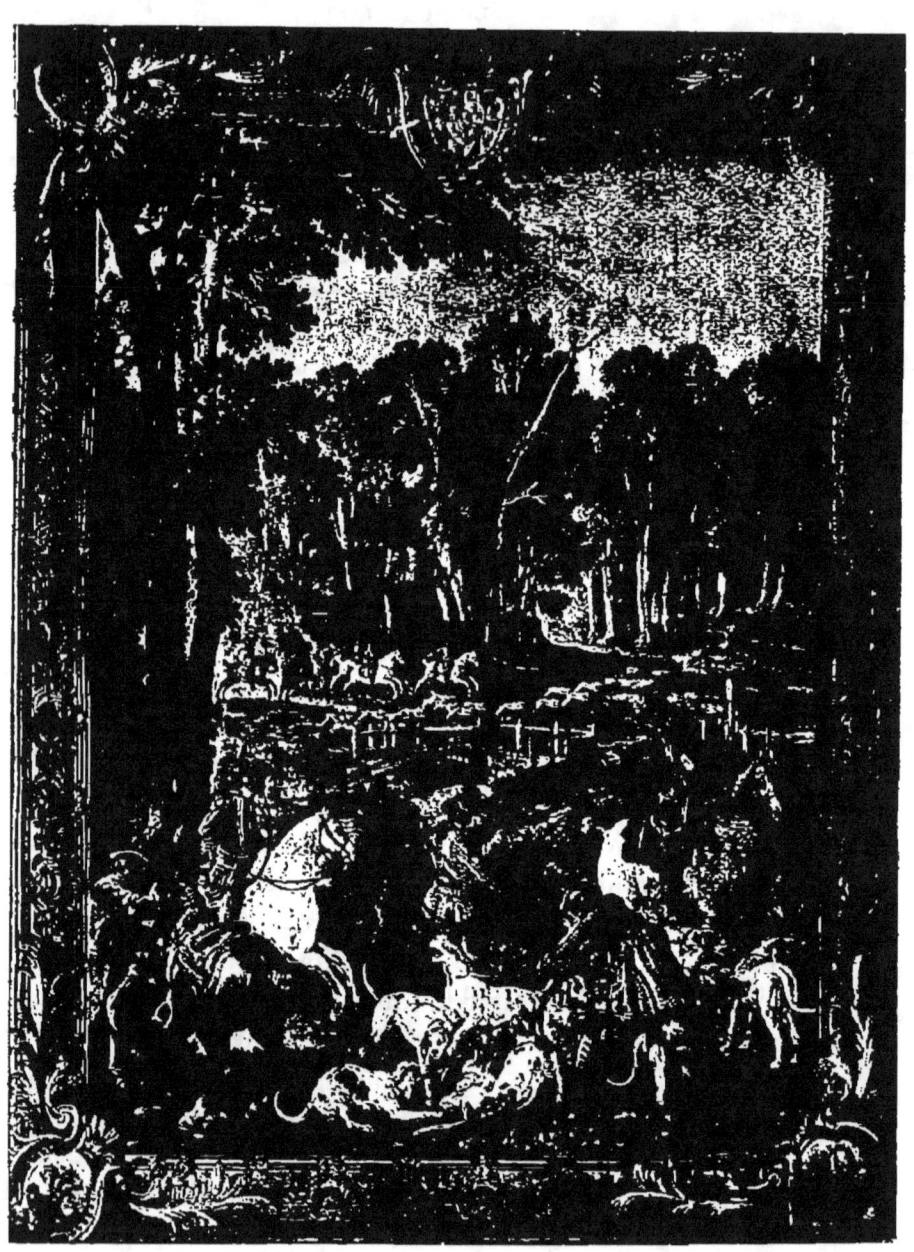

Les Chasses de Louis XV, par Oudry. *Le Relais.*

En 1728, un arrêt de la Cour de Parlement, pris sur la requête de la corporation « au sujet des malfaçons et autres ouvrages de leur art et métier », visa dans ses considérants les règlements antérieurs « sagement établis tant pour la manufacture de tapisseries et tapis que pour remettre en bon état celles que le temps avait détruites; ces mêmes règlements ont donné des règles pour que l'on n'altère point l'art de la fabrique en le rétablissant; cependant il semble que les maîtres fabricants, marchands de tapisseries et de meubles ont oublié l'excellence de cet art qui a toujours fait non seulement l'admiration de nos rois, mais encore celles des puissances étrangères et des bourgeois; les maîtres fabricants de tapisseries et de meubles, par l'avis et l'instigation de certains ouvriers sans qualité, gens sans art ni science, aucunement versés en l'art et marchandises de tapisseries et enfoncés dans l'ignorance la plus grossière, ont mis dans l'usage de laver les tapisseries de haute lisse et basse lisse, tapis de Perse, du Levant et autres fabriques, et d'y poser peinture, ce qui gâte entièrement les dessins, détruit la beauté de cet art et fabrique et en ôte la qualité la plus essentielle, affaiblissant les nuances tant des personnages que des verdures et grotesques ».

Dans les articles qui suivent il est défendu de laver les tapisseries dans la rivière ou autrement, d'altérer les dessins, de gâter ou d'écraser la fabrique ou le grain et de poser « aucune peinture, gomme ou drogue à brûler ladite fabrique »[1] à peine de 200 livres d'amende, moitié au roi, moitié au dénonciateur, et de la confiscation en cas de récidive.

Il paraît résulter de ce texte confus que les couleurs étaient permises lorsqu'elles ne brûlaient pas le tissu; per-

[1]. L'interdiction de laver les tapisseries à l'eau ne s'explique pas : les couleurs qui brûlaient renfermaient sans doute de la lessive de cendres ou potasse.

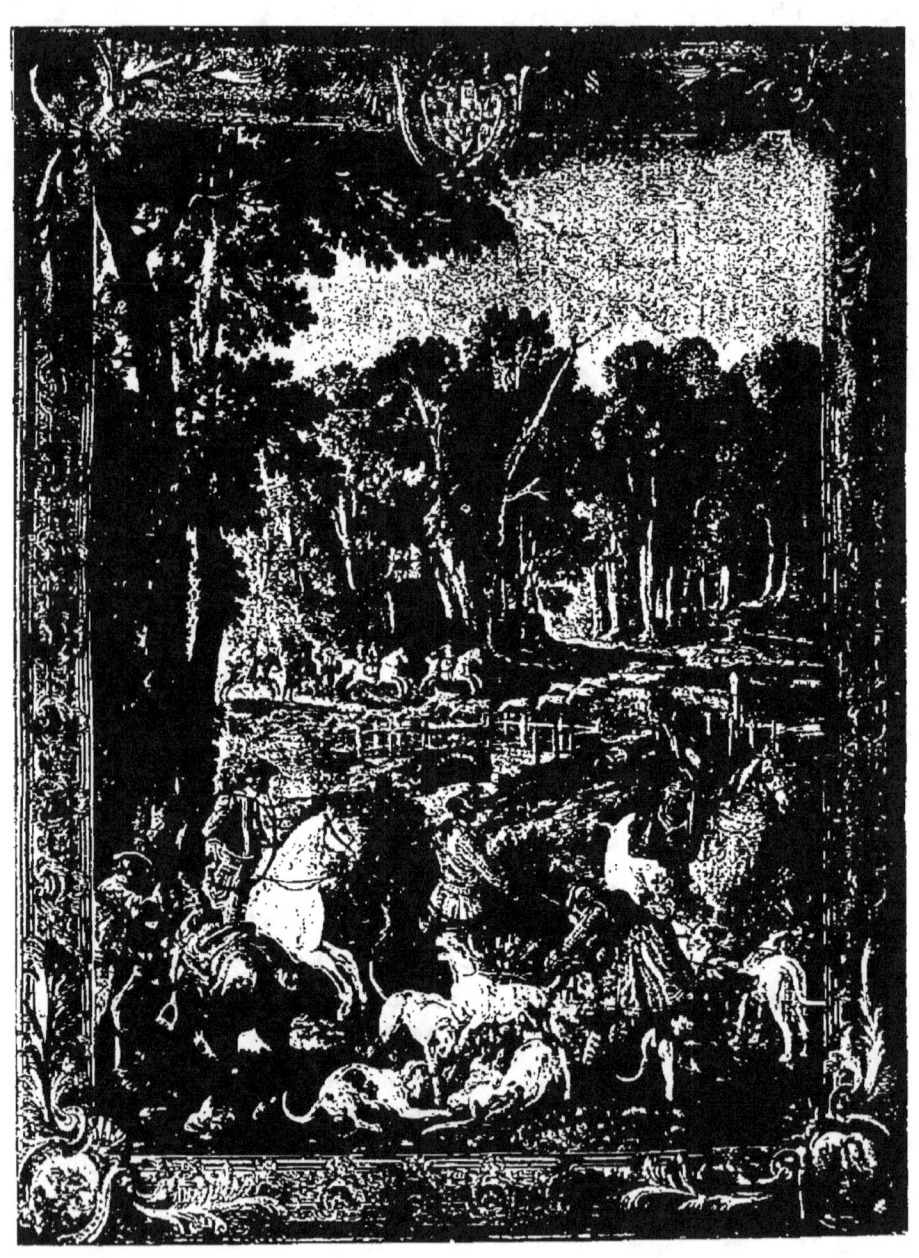

Les Chasses de Louis XV, par Oudry. *Le Relais*.

mises ou non, elles étaient en usage, comme le prouve une suite de formules écrites le 18 juillet 1773 par un tapissier d'Aubusson :

SECRET POUR DONNER LA COULEUR AUX VIEILLES TAPISSERIES [1]

Premièrement, pour l'eau rouge. Pour quatre bouteilles, demi-livre bois de Brezil, avec un quart d'alun de Rome et un quart de garance. Voilà pour les rouges.

Pour les bleus, une bouteille. On met une once d'indigo avec deux onces d'alun; cuire séparément : on delie avec l'indigo. — Avec de l'eau jaune faite d'alun de genete [2], on fait de la couleur pour les verts, ou verts de choux.

Pour les violets, on met de l'eau rouge avec de l'eau bleue. Sur une écuelle d'eau rouge, on met un verre de teinture bleue.

Pour les gris de lin, il faut prendre de l'eau d'alun faite avec de l'eau noire sans pelure de vergue [3].

Pour la couleur d'aurore ou orange, on mettra sur une écuelle d'eau rouge un gobelet d'eau jaune, faite avec de l'alun de Rome et de la garance. Pour faire six bouteilles d'eau jaune, l'on met en tout un quart de garance.

Pour la couleur des chairs, vous prenez deux pleins dés d'eau rouge sur un plein gobelet d'eau d'alun. Pour donner la rougeur aux joues, l'on met trois pleins dés.

Pour les sourcils, de l'eau de suie de cheminée avec de l'eau de pelure de noix verte, avec une pince d'eau rouge ou un peu de garance bouillies tout ensemble.

Pour les verts tannés, se servir d'eau de suie avec de la pelure de noix verte et de l'eau jaune.

Pour la couleur bronze, on met sur la même eau un peu d'eau rouge.

La reproduction de ces formules n'a aucun inconvénient, puisque de nos jours les marchands vendent aux répara-

1. Ce document a été publié sous la signature C. P. dans la *Curiosité universelle* du 31 mars 1890.
2. Le genêt des teinturiers.
3. Aune.

teurs des couleurs liquides toutes préparées pour repeindre les vieilles tapisseries; ces couleurs sont les mêmes que celles qui servent à la peinture sur toile ayant pour but l'imitation des tapisseries.

C'est en vain que les réparateurs essaient de faire croire qu'ils ont, en dehors des lavages et des nettoyages, les moyens de rendre aux laines et aux soies leurs couleurs primitives.

Le temps exerce sur les couleurs une action plus ou moins lente, mais continue; il arrive un moment où les matières colorantes se désagrègent, s'affaiblissent et finissent par disparaître : on ne peut reconstituer ce qui n'existe plus; les réparateurs se contentent donc de repeindre tout simplement les vieilles tapisseries. Pour mieux faire prendre la couleur, le réparateur flambe quelquefois le tissu, il cherche ainsi à enlever le jarre de la laine qui peut présenter un obstacle à la pénétration du liquide[1].

[1]. On peut découvrir le procédé en frottant avec le doigt ou en appliquant sur la partie repeinte un linge blanc mouillé soumis à la pression d'un fer à repasser chaud. Il est utile aussi de comparer l'endroit avec l'envers; au besoin on s'adressera à un chimiste.

CHAPITRE VIII

LA SAVONNERIE

Le tissu appelé Savonnerie est un velours tondu fabriqué à la main. Le tapissier commence par tendre verticalement sa chaîne; sur la nappe ainsi formée il décalque les lignes du modèle qui est placé au-dessus de lui et à sa vue directe. La broche dont il va se servir est chargée de fils de laine qui formeront la trame; ces fils sont composés de plusieurs brins, de même couleur ou de couleurs différentes. La trame est constituée au moyen d'une série de nœuds coulants faits par l'évolution de la broche autour du fil de chaîne; lorsque les nœuds sont posés selon le dessin à reproduire, le tapissier en tranche le bout à la hauteur voulue et le point est formé. La laine se présente alors en coupe et non dans le sens de la longueur comme en tapisserie; étant perpendiculaire à la chaîne elle est flexible; cet inconvénient, inhérent au velours, doit être pris en sérieuse considération dans le choix des modèles, puisque la moindre pression peut déformer des lignes du dessin.

Ceci étant, on peut se demander de quel intérêt pouvait être l'invention de Jehan Fortier qui, au commencement du

xviie siècle, présenta à Henri IV une requête pour établir en France des fabriques de tapis de Turquie, de Perse et du Caire à fond d'or, de soie et de laine, « embelliz de figures d'animaux et de personnages jusquici incogneues ».

L'invention était peut-être alors inconnue en France, mais elle n'était pas nouvelle, car dès le xie siècle, Mostanser Billah, calife du Caire, possédait une grande quantité de semblables tapis ; on aurait pu objecter aussi que le velours rasé est peu propre à représenter la figure humaine et les objets dont les traits doivent rester immuables sous peine de perdre leur caractère. Mais ce ne sont pas de semblables motifs qui firent échouer Fortier, car en 1605 Pierre Dupont se disant inventeur des mêmes procédés reçut concession d'un atelier au palais du Louvre, par ordre de Henri IV, qui avait apprécié un échantillon de son ouvrage. L'histoire des premières annnées de la fabrication officielle des tapis est assez confuse : il y eut des querelles de priorité d'invention et de concurrence qui manquent d'intérêt, puisqu'on ne sait pas au juste ce qu'était l'invention ou même s'il y avait invention, car depuis le xiiie siècle au moins on fabriquait en France le tapis sarrazinois. En fait, Simon Lourdet, ancien apprenti de Dupont, fut autorisé vers 1626 à s'établir dans l'hospice de la Savonnerie de Chaillot, fondé en 1615 par Marie de Médicis pour l'entretien et l'instruction des enfants pauvres des hôpitaux [1] ; Dupont fut ensuite associé avec Simon Lourdet, mais il resta au Louvre ; les deux fabricants obtinrent, en 1627, des privilèges avec subventions en argent et titres de noblesse, à la condition expresse d'apprendre leur art à cent enfants des hôpitaux. Dupont mourut en 1650; son fils Louis lui succéda et en

1. La maison était au-dessus de l'embouchure du ruisseau de Ménilmontant, juste sur l'emplacement actuel de la manutention.

1672 il quitta le Louvre pour s'établir à la Savonnerie, où Philippe Lourdet fils avait remplacé son père l'année précédente. Les chefs furent ensuite Jeanne Haffrez, veuve de Philippe Lourdet, Sauvain, de Noinville, de 1721 à 1743, Duvivier père, de 1743 à 1780, Duvivier fils, de 1790 à 1825 comme entrepreneur d'abord, puis comme directeur. En 1826 les ateliers furent transférés aux Gobelins où ils sont restés; cette annexion était depuis longtemps projetée. En 1770 notamment, on étudia un aménagement dans la maison du Grand Louis attenante à la Manufacture, mais le projet échoua à cause de la dépense évaluée à 50 000 écus. Un décret du 10 juin 1793 prescrivit également la réunion des deux établissements. Il fut question assez souvent d'abandonner la Savonnerie ; les maisons royales étaient largement garnies de tapis, les magasins de dépôt étaient remplis, la vente aux particuliers faisait défaut malgré des rabais de plus de cent pour cent offerts sur le prix d'inventaire. Les apprentis, qui jamais n'avaient été cent, comme l'exigeait la concession, étaient de dix au plus et la Manufacture n'avait aucun intérêt pour le développement de l'industrie; elle put se maintenir cependant, sans doute à titre d'ancienne institution royale.

Le régime administratif de la Savonnerie était semblable à celui des Gobelins; par moments, au XVIIe siècle peut-être et sûrement de 1755 à 1789, les deux maisons étaient sous les mêmes chefs. La direction générale des Bâtiments traitait à forfait avec l'entrepreneur; seulement, tandis qu'aux Gobelins les tarifs variaient selon les tentures, à la Savonnerie ils étaient les mêmes pour tous les modèles. D'abord fixés à 165 livres l'aune carrée, les prix furent portés à 180, puis en 1714 à 200 et enfin en 1720 à 220 livres, modèles et frais généraux non compris. C'était fort cher, la tapisserie de basse lisse n'était pas payée davantage, et certainement

elle donnait des œuvres d'art supérieures à celles de la Savonnerie. Les tapissiers étaient aux pièces, et y restèrent même bien plus longtemps que leurs collègues des Gobelins. Au xviii⁰ siècle la production moyenne des tapissiers, qui étaient une vingtaine environ, pouvait monter par homme et par an à 8 et 10 mètres carrés; elle baissa singulièrement après la Révolution et vers 1830 elle ne fut plus que de 1 m. 1/2 : elle descendit même à 1 mètre et dans ces dernières années elle n'a plus été que de o m. 70, par suite du changement dans la nature des modèles.

L'œuvre maîtresse de la Savonnerie sous l'ancien régime consiste en une suite de 93 tapis de compositions variées mais d'un parfait ensemble, commandés en 1665 pour la grande galerie du Louvre, qu'il ne faut pas confondre avec la galerie d'Apollon. Le parti général est la division de l'espace en compartiments de couleurs toujours différentes de celles du grand fond. La décoration comprend les armes de France et de Navarre, les chiffres du roi entourés des ordres, des soleils, des cornes d'abondance, des rinceaux, des festons de fleurs, des trophées, des coquilles, des dépouilles d'animaux, des attributs et des ornements divers. La caractéristique de l'ouvrage se manifeste par des paysages entourés de bordures simulant des cadres dorés et surtout par la consécration des principaux tapis à un sujet déterminé. Parmi les motifs choisis pour réaliser le programme nous relevons : les Dieux de l'antiquité, les Éléments, les Arts, les Sciences, la Victoire, la Force, la Paix, la Concorde, la Justice, l'Autorité, la Valeur, la Vigilance, la Dignité, la Générosité, la Libéralité, la Fécondité, la Fortune, la Magnificence, l'Espérance, l'Amour, représentés en camaïeu imitant le bronze ou le marbre.

Je m'explique à la rigueur un parquet en mosaïque ou en laine, décoré de peaux de lion et d'autres dépouilles d'ani-

maux; il faut même admettre que de semblables représentations sont agréables à l'homme puisqu'on les trouve aussi bien dans l'antiquité que de nos jours : c'est qu'elles flattent sa vanité en lui rappelant sa qualité de roi de la création. Mais je ne puis comprendre, dans les tapis, pas plus les paysages que les vertus théologales, royales, civiques et militaires; il me semble que c'est fort peu les honorer que de les fouler aux pieds et qu'indépendamment de l'idée morale il n'est pas rationnel de marcher sur le simulacre d'un cadre de bois, d'une forêt, d'une statue; les tapis de la grande galerie eussent gagné à la suppression de ces sujets, car les autres motifs conçus et traités avec ampleur et générosité étaient à la hauteur de la magnificence de l'époque.

Les tapis de la chapelle du château de Versailles fournirent de longs travaux à la Savonnerie au xviii° siècle; toujours « à la façon de Perse et du Levant » mais pour la technique seulement, ils recouvrirent le sol, les tribunes, les marches de l'autel; ceux des petites chapelles latérales portaient les attributs des saints auxquels le sanctuaire était consacré. Les maisons royales donnèrent aussi de l'occupation, mais de moins en moins, car elles étaient suffisamment pourvues de tapis; le roi put ainsi, sans préjudice pour ses appartements, envoyer des Savonneries au roi de Prusse, au sultan et à son grand vizir et à l'Académie de France à Rome.

Dès le xviie siècle les ateliers avaient entrepris — et ils ont toujours continué depuis — des dessus de formes de tabourets, de ployants, de banquettes, ainsi que des écrans et des feuilles de paravent; ces garnitures en très grande quantité portaient selon leurs destinations le chiffre royal et ses attributs, des fleurs, des vases, des oiseaux, des berceaux en treillage, des fables d'Ésope.

Les modèles étaient demandés à Belin de Fontenay, Audran, Desportes, pour ne citer que les plus célèbres de ces

habiles et ingénieux décorateurs; leurs noms marquent le caractère des ouvrages.

Les tapis, sous les monarchies, sont plus officiels que les tapisseries parce que généralement ils ont une destination fixe dans une résidence; par suite la Savonnerie a été toujours de son temps, plus même que les Gobelins qui pouvaient reprendre d'anciens modèles sans trop d'inconvénients et souvent même avec avantage. Pendant le premier Empire et la Restauration les tapis ont donc naturellement été dans le style raide et froid de l'époque; presque tous ont été dessinés par Saint-Ange, de 1808 à 1836 architecte et dessinateur en titre du mobilier de la couronne; quelques-uns cependant paraissent avoir été composés par l'architecte Fontaine.

Le tapis des Cohortes est l'œuvre principale de l'Empire; il porte la croix de la Légion d'honneur, les emblèmes de l'agriculture, du commerce et des arts, les chiffres I à XVI, nombre des cohortes de la Légion, la couronne impériale et la couronne de fer, des figures mythologiques, le chiffre de Napoléon et des bouquets de fritillaires, fleur spécialement adoptée par les décorateurs officiels de l'Empire.

La Restauration affectionne les emblèmes guerriers; la Savonnerie se ressent de ce goût assez singulier dans une cour pacifique et les tapis militaires sont plus fréquents que sous l'Empire : drapeaux, guidons, cuirasses, schapskas, bonnets à poil, cymbales accompagnent les armes de France et de Navarre avec les ordres de Saint-Michel et du Saint-Esprit et les fleurs de lis d'après le naturel. Aujourd'hui nous trouvons étonnants les tapis de la Restauration, mais alors on les prisait fort, car ce fut avec le temps de la monarchie de Juillet la période la plus active de la Savonnerie, les tapissiers ayant été portés au nombre d'une cinquantaine.

Une pièce cependant, et de la plus grande importance, fait exception : c'est le tapis de Notre-Dame de Paris. Le culte du gothique commence et la Savonnerie s'empresse d'y adhérer; le tapis montre une croix latine gemmée de cabochons, des médaillons crucifères, des colonnades d'architecture gothique, des ceps de vigne, des rinceaux, des culots et une profusion d'autres ornements. L'accumulation est exagérée, le style manque de pureté, l'ordonnance générale est mal comprise, mais enfin il faut voir dans cet ouvrage un parti très arrêté de rompre avec les banalités habituelles.

La monarchie de 1830 tente également un effort en demandant à Alaux et Couder un grand tapis pour les Tuileries; sans doute il est difficile d'admettre les bustes en grisaille d'empereurs romains placés dans les bordures avec les armes en couleurs de la ville de Paris, mais dans les lambrequins, les tores de lauriers et les fleurs il y a une souplesse qui constitue une innovation.

Il faut attendre jusqu'en 1850 pour être complètement dégagé; comme en tapisserie l'atelier Ciceri donne le signal de l'affranchissement; Dieterle, Despléchin, Godefroy, Chabal-Dussurgey rompent carrément avec le style de l'Empire et ses dérivés affaiblis, pour revenir aux plus aimables motifs du XVIIIe siècle, disposés dans le sens d'une plus grande simplicité. Dieterle remonte plus haut; pour deux importants tapis [1] destinés aux appartements du château de Fontainebleau occupés jadis par le pape Pie VII, cet artiste de premier ordre dans la décoration s'inspire des anciens tapis de la galerie du Louvre; il les améliore par la sup-

1. Ces tapis étant vraiment trop beaux pour être foulés aux pieds, ont été affectés l'un au Musée des Gobelins, l'autre à titre de prêt au Musée des Arts décoratifs de Paris. — Voir aux Annexes le détail des travaux de la Savonnerie depuis 1870.

pression des paysages et des personnages en grisaille; il fournit ainsi à la Savonnerie l'occasion d'une œuvre superbe et irréprochable.

Après l'achèvement de ces importants travaux la Savonnerie entre dans une phase nouvelle. Le tapis est abandonné pour des pièces destinées à décorer des surfaces verticales. L'atelier exécute sur les modèles de M. Lameire deux grandes tentures pour les chapelles du Panthéon, puis, d'après le même artiste, une suite de panneaux pour le palais de l'Élysée; dans le même ordre d'idées, MM. J.-B. Lavastre et L.-O. Merson reçurent la commande pour la Bibliothèque Nationale d'une décoration allégorique; cet ouvrage est actuellement sur les métiers.

La question se pose maintenant de savoir si la Savonnerie continuera la fabrication des panneaux ou si elle sera ramenée aux tapis et aux meubles. Les panneaux, à modèle égal, sont d'un prix de revient supérieur à la tapisserie de haute lisse et remplissent moins bien leurs fonctions décoratives; le travail est extrêmement minutieux; tandis que dans les derniers tapis de Dieterle on comptait 1 400 points au décimètre carré et 5 brins par fil, les panneaux de l'Elysée ont été exécutés à 3 brins par fil et à raison de 2 380 points au décimètre; de là une production très lente et très onéreuse. Il est vrai qu'elle est absolument supérieure de qualité et qu'elle constitue, dans son genre, une œuvre qu'aucun autre atelier ne saurait égaler.

L'atelier de la Savonnerie est réduit à 12 artistes tapissiers; il ne forme plus d'élèves depuis plusieurs années. Ses dépenses se confondent avec celles des autres services.

CHAPITRE IX

LES ATELIERS D'AMEUBLEMENT

L'édit de 1667 ordonne de maintenir à la Manufacture des meubles de la Couronne les « bons peintres, maîtres tapissiers de haute lisse, orphèvres, fondeurs, graveurs, lapidaires, menuisiers en ébène et en bois, teinturiers et autres bons ouvriers en toutes sortes d'arts et métiers qui sont établis et que le Surintendant de nos bâtiments estimera nécessaire d'y établir ».

En vertu de cette disposition, Le Brun attacha aux Gobelins un certain nombre d'artistes en qualité « d'officiers qui ont gages pour servir généralement dans toutes les maisons royales et bastiments de Sa Majesté ». Bonnemer, de Sève, Anguier, Houasse, Yvart le père, Yvart le fils, Baptiste Monnoyer, Verdier, Ramodon, Nivelon, peintres: Audran et Rousselet, graveurs; Leclerc, dessinateur et graveur; Coysevox et Tubi, sculpteurs. Les appointements fixes que ces artistes touchaient à la Manufacture étaient fort minimes, 200 à 300 livres par an, mais ils constituaient un lien officiel très recherché; les travaux étaient payés selon leur importance.

pression des paysages et des personnages en grisaille ; il fournit ainsi à la Savonnerie l'occasion d'une œuvre superbe et irréprochable.

Après l'achèvement de ces importants travaux la Savonnerie entre dans une phase nouvelle. Le tapis est abandonné pour des pièces destinées à décorer des surfaces verticales. L'atelier exécute sur les modèles de M. Lameire deux grandes tentures pour les chapelles du Panthéon, puis, d'après le même artiste, une suite de panneaux pour le palais de l'Élysée ; dans le même ordre d'idées, MM. J.-B. Lavastre et L.-O. Merson reçurent la commande pour la Bibliothèque Nationale d'une décoration allégorique ; cet ouvrage est actuellement sur les métiers.

La question se pose maintenant de savoir si la Savonnerie continuera la fabrication des panneaux ou si elle sera ramenée aux tapis et aux meubles. Les panneaux, à modèle égal, sont d'un prix de revient supérieur à la tapisserie de haute lisse et remplissent moins bien leurs fonctions décoratives ; le travail est extrêmement minutieux ; tandis que dans les derniers tapis de Dieterle on comptait 1 400 points au décimètre carré et 5 brins par fil, les panneaux de l'Elysée ont été exécutés à 3 brins par fil et à raison de 2 380 points au décimètre ; de là une production très lente et très onéreuse. Il est vrai qu'elle est absolument supérieure de qualité et qu'elle constitue, dans son genre, une œuvre qu'aucun autre atelier ne saurait égaler.

L'atelier de la Savonnerie est réduit à 12 artistes tapissiers ; il ne forme plus d'élèves depuis plusieurs années. Ses dépenses se confondent avec celles des autres services.

CHAPITRE IX

LES ATELIERS D'AMEUBLEMENT

L'édit de 1667 ordonne de maintenir à la Manufacture des meubles de la Couronne les « bons peintres, maîtres tapissiers de haute lisse, orphèvres, fondeurs, graveurs, lapidaires, menuisiers en ébène et en bois, teinturiers et autres bons ouvriers en toutes sortes d'arts et métiers qui sont établis et que le Surintendant de nos bâtiments estimera nécessaire d'y établir ».

En vertu de cette disposition, Le Brun attacha aux Gobelins un certain nombre d'artistes en qualité « d'officiers qui ont gages pour servir généralement dans toutes les maisons royales et bastiments de Sa Majesté ». Bonnemer, de Sève, Anguier, Houasse, Yvart le père, Yvart le fils, Baptiste Monnoyer, Verdier, Ramodon, Nivelon, peintres; Audran et Rousselet, graveurs; Leclerc, dessinateur et graveur; Coysevox et Tubi, sculpteurs. Les appointements fixes que ces artistes touchaient à la Manufacture étaient fort minimes, 200 à 300 livres par an, mais ils constituaient un lien officiel très recherché; les travaux étaient payés selon leur importance.

En général, les peintres ne composaient pas de modèles originaux, ils faisaient des copies, retouchaient les toiles, reconstituaient les morceaux détruits, ajoutaient des motifs. Bonnemer, qui avait été à Rome « pour se rendre capable de servir Sa Majesté », dessina des broderies pour les meubles de la grande galerie de Versailles et fut chargé « d'ouvrages de tapisserie, de peinture ou teinture » sur gros de Tours et de Naples; cette peinture sur soie, dont le Mobilier national possède deux pièces, ne s'explique pas bien dans une fabrique de tapisserie, d'autant que Bonnemer reproduisait des modèles de tapisseries; c'était une fantaisie coûteuse et fragile. Anguier traitait plus spécialement les ornements, Houasse les animaux et Baptiste les fleurs. Concurremment avec eux Le Brun employait un grand nombre d'autres peintres selon les besoins du service; on trouvera leurs noms dans le détail des tapisseries.

L'atelier de broderie ne paraît avoir été composé que de Simon Fayette pour les figures et de Philibert Ballan pour le paysage; ils exécutèrent deux pièces « représentant une manière de prendre les oyseaux au passage », des bordures pour les soies peintes, des meubles et des travaux sur fond d'or, selon les modèles de Bonnemer, de Testelin, de Boullongne le Jeune et de Bailly, à qui l'on doit une suite de miniatures d'après les tapisseries de la Manufacture. Le travail connu des deux brodeurs ne correspond guère aux nombreuses pièces d'*emmeublement* brodées que possédait Louis XIV.

Dans l'état actuel des informations, il est impossible d'établir la nomenclature même approximative des produits fabriqués dans les ateliers d'orfèvres, de fondeurs, de lapidaires et d'ébénistes. D'abord, malgré la dénomination de Manufacture royale des meubles de la Couronne, la Manufacture des Gobelins n'était pas le seul établissement où le

roi faisait travailler pour les palais; il avait des ateliers au Louvre et donnait des commandes en ville; puis les inventaires officiels ne mentionnent qu'exceptionnellement le fabricant — le nom de Villiers n'y est que deux fois; — les comptes des Bâtiments du roi sont très sobres de descriptions, enfin dans l'orfèvrerie notamment, presque tout a disparu, Louis XIV ayant, en 1689, ordonné la fonte de ses meubles en argent massif pour subvenir aux dépenses de la guerre, comme l'avaient fait avant lui Louis Ier, roi d'Anjou, François Ier et d'autres princes.

Colbert voulait mettre le royaume en état de se passer des étrangers; pour appliquer ce principe, il eut recours aux étrangers chaque fois qu'il ne trouvait pas en France les éléments nécessaires à l'affranchissement; il avait pris des tapissiers dans les Flandres, des verriers à Venise; il chercha également au dehors des orfèvres, des ébénistes et des mosaïstes.

Les orfèvres Claude de Villiers et son fils François furent appelés de Londres et établis aux Gobelins; la fabrication ne fut pas d'abord poussée très activement. On lit en effet dans le journal cité plus loin, du Voyage du cavalier Bernin en France, à la date du 9 septembre 1665 :

« L'on a parlé, après, de l'argenterie qui se fabrique aux Gobelins, où il se fait des vases et des bassins d'une grande magnificence. Sa Majesté a dit : qu'il n'y avait encore de fait que ... vases ... bassins [1], mais que dans dix ans, il y aurait de quoi faire un buffet raisonnable, qui irait du bas d'un de ses salons jusque en haut. Le cavalier a dit à Sa Majesté qu'Elle s'y prenait fort bien et que ces choses confirmaient ce qu'on lui avait dit avant qu'il partît de Rome : *Che il re haveva un grande cervellone* [2]. »

1. Les chiffres sont en blanc dans le manuscrit.
2. Que le roi avait une grande intelligence.

Plus tard, on adjoignit à la famille de Villiers, Loir, Butel, Germain dont l'atelier était au Louvre et d'autres encore sans doute. Ces artistes exécutèrent en argent massif et en vermeil des girandoles, des guéridons, des buires, des chandeliers, des vases pour les orangers, des seaux et leurs esclabons (supports), des bordures de tableaux, des balustrades, des bassins, avec des épisodes en relief de l'*Histoire du roi* d'après les tapisseries de Le Brun, etc., etc. Nous avons une idée de ces magnificences par les dessins de Le Brun conservés au musée du Louvre et par quelques tapisseries, *les Mois ou les Maisons royales*, *l'Audience du Légat* et surtout par la pièce peinte par de Sève le cadet et tissée de 1673 à 1675, *Le roy Louis XIV visitant les manufactures des Gobelins, où le sieur Colbert surintendant de ses bastiments le conduit dans tous les ateliers pour lui faire voir les divers ouvrages qui s'y font*. La tapisserie représente la visite qui eut lieu le 15 octobre 1667 ; le roi est accompagné du duc d'Enghien, du prince de Condé, de Colbert et de Le Brun. La réception a lieu dans la cour : les orfèvres, les ébénistes et les mosaïstes montrent leurs travaux avec empressement ; les tapissiers sont plus modestes, ils apportent une tapisserie roulée. Il est vrai qu'ils avaient eu soin de tendre contre les murs quelques ouvrages, notamment le *Passage du Granique* et deux pièces des *Maisons royales*. Il convient cependant de se tenir en garde ; Le Brun a représenté dans la tapisserie des objets étrangers aux Gobelins, notamment un tapis qui, visiblement, n'est même pas de la Savonnerie, et des ouvrages de mosaïque, alors que les lapidaires de Florence n'étaient pas encore installés à la Manufacture ; il est donc possible que dans la *Visite* comme dans les autres tapisseries toutes les pièces d'orfèvres figurées ne soient pas de de Villiers.

Nous ne connaissons pas bien l'organisation administra-

tive des ateliers d'ameublement; il était interdit cependant à la famille de Villiers de faire de grandes pièces pour le particulier; elle ne paraît pas s'être enrichie au service du roi, car en 1696 elle sollicite une pension « ayant mis le peu qu'ils avaient gagné à l'Hostel de Ville, et que le revenu n'est pas de beaucoup près suffisant pour vivre ».

D. Cucci, ébéniste et fondeur, était Italien ainsi que le sculpteur Philippe Caffieri et Temporiti du même atelier. Cucci était comme l'entrepreneur des dorures et des petits bronzes des Maisons royales; ces objets étaient fondus à la Manufacture ainsi que d'autres ornements de Tubi. La présence aux Gobelins de Coysevox a fait supposer que les statues de Versailles avaient également été fondues ici; il paraît qu'il n'en est rien et qu'elles venaient de l'Arsenal. Cette occupation permanente avait fait inscrire Cucci sur la liste « des officiers qui ont gages », mais à côté d'ouvrages, qui pour être secondaires n'en ont pas moins un caractère d'art très marqué, l'atelier construisit plusieurs de ces fameux cabinets à colonnes et statuettes, malheureusement disparus, notamment le cabinet d'Apollon et le cabinet de la Paix consacrés au roi et le cabinet de Diane et un second cabinet de la Paix consacrés à la reine; la magnificence de ces objets est attestée dans les tapisseries la *Visite* et l'*Audience*.

La mosaïque de Florence est un assemblage de pièces de rapport, pierres précieuses et marbres, maintenues par l'incrustation : c'est une marqueterie minérale; elle peut dans les meubles donner lieu à des effets particuliers de richesse; mais en raison de la nature des matériaux, elle ne saurait se prêter convenablement à l'interprétation d'une *pensée* d'artiste. Colbert, néanmoins, voulut l'acclimater en France et en 1668, par l'intermédiaire de l'abbé Strozzi, il fit engager à gages fixes les lapidaires florentins, Ferdinand et Horace Migliorini, Branchy et Giacetti. En 1683, Ferdi-

nand mourut et l'atelier fut réduit à Branchy, aidé de deux ou trois polisseurs; ce petit personnel coûtait 2500 à 3000 livres par an. Les lapidaires collaboraient avec les ébénistes; il ne reste presque rien de leurs ouvrages. Le musée du Louvre conserve cependant dans la galerie d'Apollon deux tables en florentine, l'une vient des Gobelins, l'autre est un cadeau d'un prince toscan à Louis XIV. Les cabinets décorés de mosaïque sont perdus. Je ne pense pas que l'atelier des Gobelins puisse être regardé comme le point de départ de la mosaïque en France, et que Belloni qui, de la fabrique pontificale, vint en 1798 à Paris pour y rester officiellement une trentaine d'années, puisse être tenu comme le successeur lointain de Migliorini. Belloni travaillait bien l'ouvrage de Florence comme l'ouvrage de Rome et l'ouvrage antique, et cependant la mosaïque fut une seconde fois abandonnée. En 1876, le gouvernement la reprit, mais non dans le même esprit que précédemment; le meuble, les petits ouvrages, la reproduction des tableaux furent proscrits et les travaux furent exclusivement appliqués à la restauration des anciennes mosaïques de l'Etat et à la décoration des édifices publics.

A partir de 1694, année de la fermeture officielle de la Manufacture, les ateliers d'ameublement n'ont plus qu'une existence nominale; quelques maîtres et apprentis protégés continuèrent à demeurer aux Gobelins; peut-être eurent-ils de temps à autre des travaux pour le roi, mais au fond les patrons tenaient à l'inscription seulement pour la notoriété que leur donnait le renom de la Maison et les apprentis pour profiter des dispositions de l'article VIII de l'édit de 1667 qui, sur le simple certificat du surintendant, après six années d'apprentissage et quatre années de service, leur accordait la maîtrise et la faculté de « lever et tenir boutiques arts et mestiers auxquels ils auront esté instruits, tant

dans notre bonne ville de Paris, qu'en toutes les autres de nostre royaume, sans faire expérience ».

L'abus, malgré de nombreuses et justes réclamations, subsista jusqu'à l'abolition des maîtrises, commencée par Turgot en 1776 et définitivement arrêtée en 1791 par l'Assemblée Constituante.

J'ai donné un aperçu rapide de ces ateliers d'ameublement trop vite disparus; il est à désirer que d'heureuses recherches permettent bientôt de spécifier leurs travaux et de reconstituer leur histoire, car ils ont largement contribué à la gloire de la Manufacture.

CHAPITRE X

L'ENSEIGNEMENT ET L'APPRENTISSAGE

I

Lorsqu'il soumit à la signature de Louis XIV l'acte constitutif de la *Manufacture royale des meubles de la Couronne*, Colbert fit plus que de réunir aux Gobelins une élite d'artistes et d'ouvriers, il fonda une école de dessin gratuite, la première en date de toutes les écoles semblables créées par l'État, et il organisa l'apprentissage protégé dont Henri IV avait reconnu le principe.

En confiant à Marc de Comans et à François de la Planche la direction de sa manufacture de tapisserie *façon de Flandres*, Henri IV leur délivra des lettres patentes dans lesquelles il est dit « que les maitres après trois ans, les apprentis après six ans, pourront avoir boutique, sans faire chef-d'œuvre, et ce, durant les vingt-cinq années; que le roy leur donnera, la première année, vingt-cinq enfants, la seconde vingt, et autant la troisième, tous Français, dont il payera la pension et les parents l'entretien, pour apprendre le mestier ». L'édit est de 1607, mais les engage-

ments remontaient aux premières années du siècle et il ne semble pas qu'ils aient été tenus avec beaucoup de rigueur, car le 15 mars 1607 Henri IV donna l'ordre formel de payer aux Flamands cent mille livres qui leur étaient dues pour fourniture de tapisseries et sans doute aussi pour la pension des apprentis. Sully s'exécuta, mais comme il voyait d'un mauvais œil « l'établissement de ces rares et riches étoffes », il est à supposer que Colbert eut de bonnes raisons pour insister d'une façon très spéciale sur le sort et l'éducation des apprentis.

L'édit de Henri IV déterminait le nombre des apprentis et établissait le principe de l'apprentissage payé; celui de Louis XIV va beaucoup plus loin : il exige, et c'est là un point capital, qu'avant d'entrer à l'atelier, les enfants sachent dessiner, et, pour les tenir plus sûrement, il les réunit en séminaire, c'est-à-dire en internat.

Mais les ordres ne sont pas toujours exécutés à la lettre. Nous allons voir comment les choses se passèrent aux Gobelins.

Le Brun, très chargé de travaux de décoration dans les palais, ne paraît avoir porté qu'une médiocre attention aux élèves; on trouve cependant de son temps que Bonnemer, peintre d'histoire et dessinateur de broderies, a touché pendant plusieurs années une indemnité « pour le soin qu'il prend de la conduite et instruction des enfants étudians dans la maison des Gobelins ». Les enfants n'étaient pas au nombre de soixante, chiffre de l'édit, mais de vingt environ, du moins dans la période de 1663 à 1680. Ils recevaient l'instruction primaire et apprenaient l'art de la tapisserie, non pas dans un local spécial, mais dans l'atelier, à côté d'un entrepreneur qui travaillait lui-même sur le métier, ou d'un chef de pièce qu'on nommait sous l'ancien régime un officier de tête. Les apprentis n'étaient pas, à vrai dire,

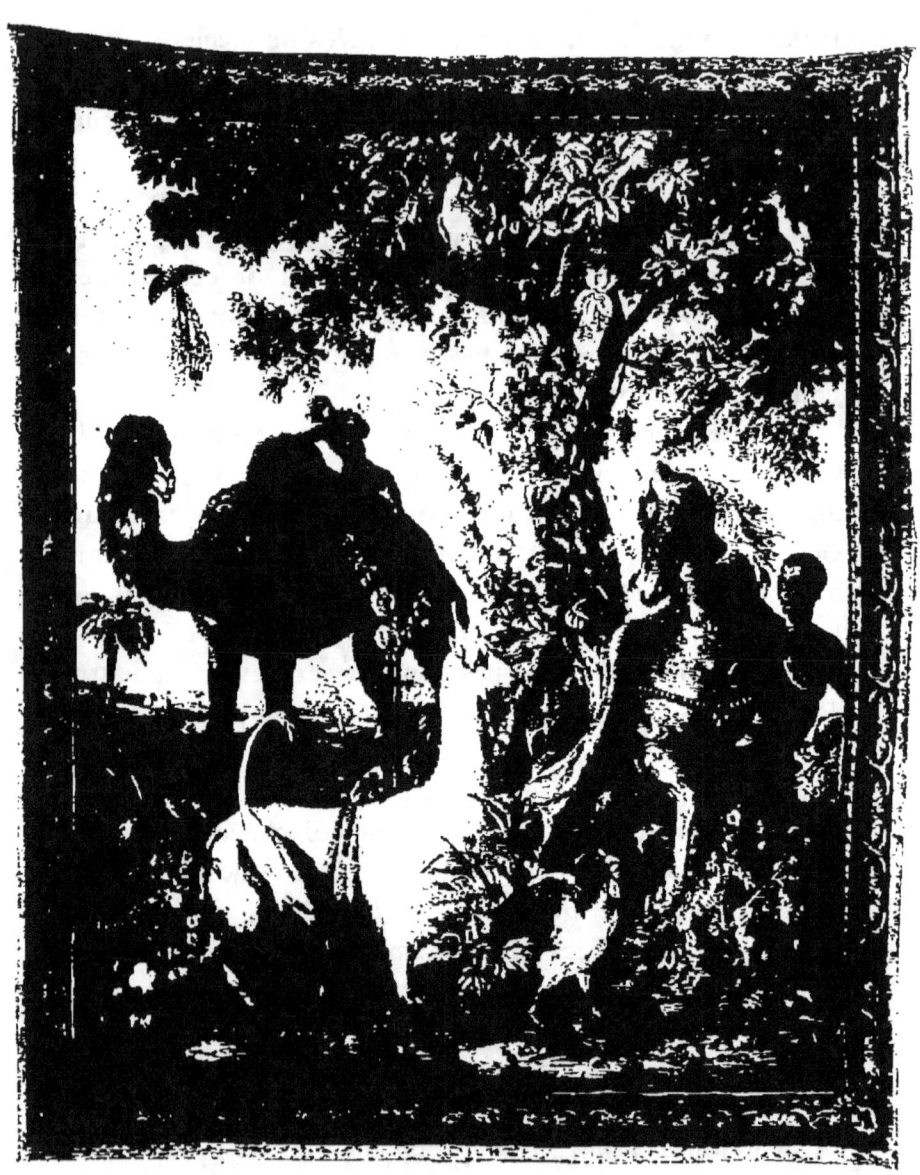

Les Indes, par Desportes. *Le chameau.*

ments remontaient aux premières années du siècle et il ne semble pas qu'ils aient été tenus avec beaucoup de rigueur, car le 15 mars 1607 Henri IV donna l'ordre formel de payer aux Flamands cent mille livres qui leur étaient dues pour fourniture de tapisseries et sans doute aussi pour la pension des apprentis. Sully s'exécuta, mais comme il voyait d'un mauvais œil « l'établissement de ces rares et riches étoffes », il est à supposer que Colbert eut de bonnes raisons pour insister d'une façon très spéciale sur le sort et l'éducation des apprentis.

L'édit de Henri IV déterminait le nombre des apprentis et établissait le principe de l'apprentissage payé; celui de Louis XIV va beaucoup plus loin : il exige, et c'est là un point capital, qu'avant d'entrer à l'atelier, les enfants sachent dessiner, et, pour les tenir plus sûrement, il les réunit en séminaire, c'est-à-dire en internat.

Mais les ordres ne sont pas toujours exécutés à la lettre. Nous allons voir comment les choses se passèrent aux Gobelins.

Le Brun, très chargé de travaux de décoration dans les palais, ne paraît avoir porté qu'une médiocre attention aux élèves; on trouve cependant de son temps que Bonnemer, peintre d'histoire et dessinateur de broderies, a touché pendant plusieurs années une indemnité « pour le soin qu'il prend de la conduite et instruction des enfants étudians dans la maison des Gobelins ». Les enfants n'étaient pas au nombre de soixante, chiffre de l'édit, mais de vingt environ, du moins dans la période de 1663 à 1680. Ils recevaient l'instruction primaire et apprenaient l'art de la tapisserie, non pas dans un local spécial, mais dans l'atelier, à côté d'un entrepreneur qui travaillait lui-même sur le métier, ou d'un chef de pièce qu'on nommait sous l'ancien régime un officier de tête. Les apprentis n'étaient pas, à vrai dire,

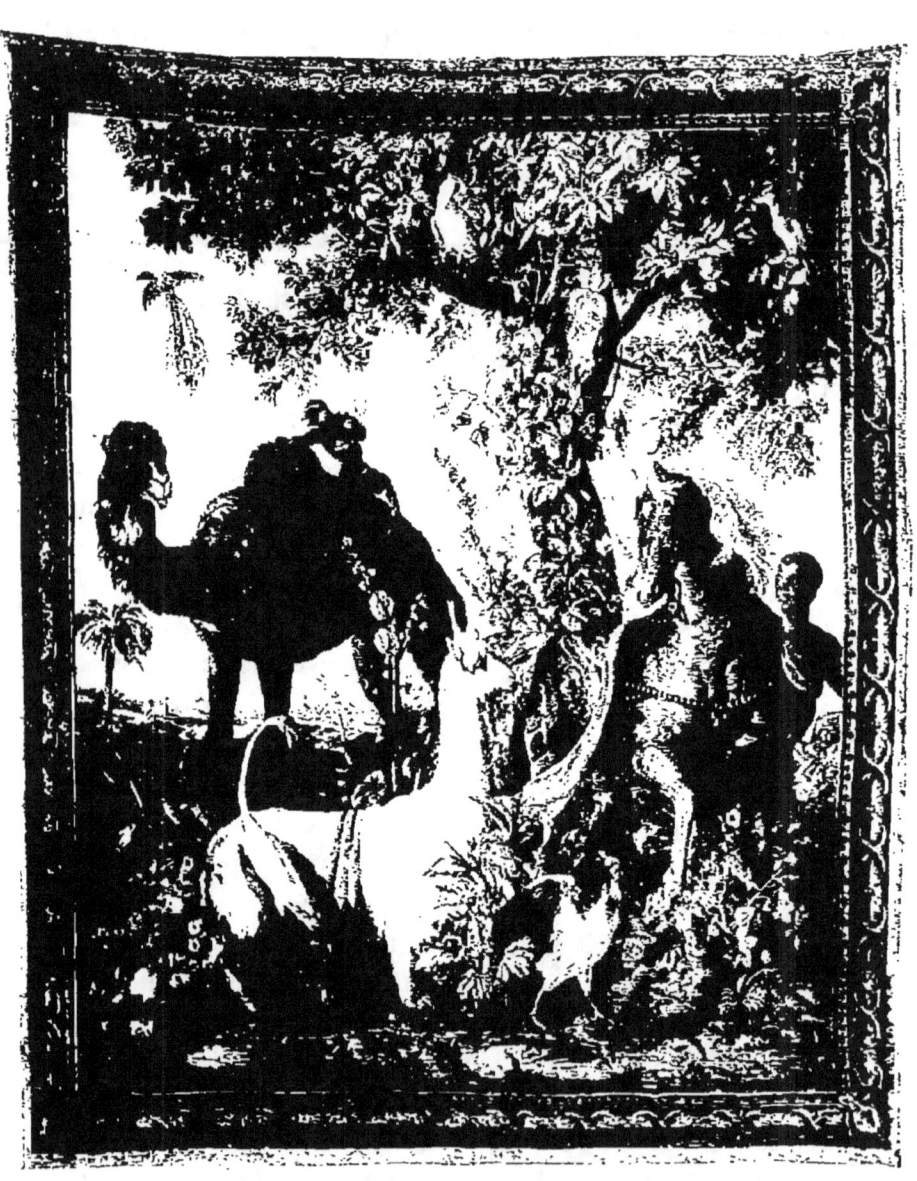

Les Indes, par Desportes. *Le chameau*.

réunis dans le séminaire du directeur, ils logeaient à la Manufacture, chez leurs parents, ou chez les tapissiers [1].

C'est sous la direction de Mignard qu'on trouve pour la première fois dans les comptes, à la date du 30 décembre 1691, mention de l'Académie des Gobelins :

« Aux ouvriers et autres cy-devant nommez pour leurs appointements des six premiers mois de 1691, y compris CL livres aux sieurs Tuby, Coisevox et Le Clerc pour le soin et conduite qu'ils ont de l'Académie des Gobelins, poser le modèle et instruire les élèves de ladite académie à raison de 300 livres par an, ci 1 375 livres. »

L'Académie royale de peinture et de sculpture s'intéressait à l'enseignement des Gobelins, comme le prouve une délibération du 1er juin 1697 :

« *Estudians des Gobelins.* Il a esté résolu que les Estudians des Gobelins qui sont à la pension du roi seront tenus de dessiner, au moins pendant la valeur d'un mois en chaque quartier, en cette Académie, d'après le modèle et d'après une académie de celle qu'ils auront faicte d'après le modèle des Gobelins, pendant chaque semaine pendant laquelle ils dessineront, laquelle académie sera paraphée par M. le Professeur des Gobelins. »

La présence de Noël Coypel à la séance laisse supposer que c'est sur son initiative que la résolution fut votée.

Ce fut également sous la direction de Mignard que parut le règlement de l'école primaire qui paraît avoir existé dès la fondation de la Manufacture. Conformément à l'usage, l'école fut confiée au chapelain. Le service religieux était fait à la Manufacture par un vicaire de la paroisse Saint-Hippolyte et par un religieux de Picpus, chargé de prêcher en flamand une fois par mois; il semble du reste que les

1. Voir aux Annexes.

tapissiers s'abstenaient généralement de venir au prêche. Le vicaire de Saint-Hippolyte n'était pas très exact, car le personnel demanda et obtint en 1697 un chapelain à titre fixe pour dire la messe et enseigner aux enfants la lecture, l'écriture, l'arithmétique et le catéchisme.

Cette école primaire obligatoire dura fort longtemps, je l'ai retrouvée sous le règne de Louis-Philippe, mais les résultats en furent toujours médiocres ; sur les réclamations du personnel, un maître laïque remplaça, sous Louis XV, le chapelain que le service religieux détournait trop de l'enseignement.

L'académie de dessin fut supprimée sous le duc d'Antin. Je n'ai pu découvrir ni l'acte de suppression qui a dû être signé après 1708, ni les motifs de cette regrettable mesure.

L'école fut rétablie en 1737, par arrêt du conseil d'État. Voici l'analyse de cet acte très intéressant, qui peut, même après tant de règlements édictés depuis, être donné comme un modèle du genre[1].

Le roi, informé que l'instruction des élèves est depuis longtemps négligée aux Gobelins, décide qu'il y a lieu de faire un nouveau règlement pour le soutien de la Manufacture.

L'école académique sera suivie obligatoirement, sous peine d'une amende, par tous les enfants entretenus et les apprentis, et facultativement par les ouvriers de la Manufacture hors d'apprentissage. On dessinera deux heures par jour. Il y aura trois classes. La première recevra les commençants qui étudieront d'après des dessins ; les élèves les plus capables passeront dans la seconde classe ou ils seront accoutumés à dessiner d'après des tableaux, à la grandeur même de l'original ; les apprentis propres à devenir des offi-

[1]. Voir aux Annexes.

ciers de tête formeront la troisième classe, ils copieront au pastel les parties essentielles des tableaux, le professeur « aura soin de leur faire concevoir le rapport qu'il y a entre cette pratique et celle du tapisser, eu égard à l'échantillage et au choix des teintes et de leur emploi, et il s'appliquera à leur donner pour cette méthode les principes nécessaires du coloris et une théorie suffisante des connaissances qui en dépendent ». Les dessins et les pastels seront classés et récompensés tous les six mois par des médailles d'une valeur de dix à quarante livres; les lauréats seront admis à passer dans une classe immédiatement supérieure.

Le professeur a pour adjoints l'inspecteur de la Manufacture et les entrepreneurs des ateliers de haute et de basse lisse, qui « veilleront chacun en ce qui le concerne à la tenue et aux exercices de ladite école », très sage préoccupation qui empêchait le professeur de faire de ses élèves autre chose que des tapissiers, et l'obligeait à limiter l'instruction aux exercices nécessaires à l'intelligence du modèle et à son interprétation.

Je me suis demandé sous quelle influence le règlement avait été rédigé; la date n'étant pas éloignée de celle de la nomination d'Oudry comme inspecteur des Gobelins, en 1736, j'ai cherché autour du nom de ce peintre qui a tenté d'être à la Manufacture, non seulement un innovateur, mais presque un révolutionnaire. J'ai trouvé un mémoire de 1747 rédigé par Oudry : il se plaint que les promesses qu'on lui a faites n'ont pas été tenues; on lui paye son traitement annuel de 200 livres avec trop de retards; on ne lui rembourse même pas ses frais de voiture, s'élevant à 400 livres environ par an [1]; il fait cependant de grands sacrifices à la Manufacture, il a négligé son atelier de peintre et a

1. Le prix d'un carrosse pour venir aux Gobelins était de 3 à 5 livres.

refusé d'aller organiser des fabriques de tapisseries en Angleterre et au Danemark; *il se félicite enfin d'avoir fait rétablir l'école académique.*

S'il restait un doute sur l'intervention d'Oudry dans le règlement de 1737, le document suivant dont je vais résumer les principales dispositions, quoiqu'il n'appartienne pas aux Gobelins, ferait la pleine lumière. C'est le règlement de l'école publique et gratuite de dessin ouverte aux jeunes gens de la ville de Beauvais en 1750.

Oudry dirigeait la Manufacture de Beauvais; il proposa d'étendre autant que possible l'utilité de l'école de dessin, entretenue à la Manufacture, en créant une classe spéciale d'élèves externes au nombre de vingt, âgés de huit ans au moins. Le règlement établit la police de l'école : tous ceux qui auront manqué un mois seront renvoyés, « n'étant pas juste que la place qui pourra être occupée par un sujet appliqué, demeurât abandonnée infructueusement à un sujet négligent »; le renvoi est aussi appliqué aux écoliers qui, par une inaptitude invincible, « se trouveront ne faire aucun progrès et y occuperont de même inutilement une place que d'autres pourraient remplir utilement ». La classe a lieu trois fois par semaine pendant deux heures. Le point culminant de l'enseignement est la copie au pastel des tableaux envoyés de Paris pour être traduits en tapisserie; à l'arrivée de ces tableaux, le professeur expliquera aux élèves « tout ce qui en fera le mérite et la beauté, tant par rapport au dessein que relativement à la composition, la couleur, les effets de la lumière, l'intelligence générale, l'harmonie, et généralement à tout ce qui peut servir à former le vrai goût et la connaissance de l'art ».

En rapprochant le règlement des Gobelins de celui de Beauvais, on retrouve la même précision des détails, le même soin de graduer les exercices et le même but final de

l'enseignement : « l'étude de la couleur en travaillant au pastel et d'après les tableaux de Sa Majesté ». C'est donc bien Oudry qui a réorganisé l'académie des Gobelins et il l'a fait avec une entente du métier, une intelligence d'artiste et une science de professeur que la clarté du texte démontre à chaque ligne.

Le règlement ne mentionne pas le modèle vivant; en 1755, les professeurs en demandent le rétablissement; en 1760, il y avait sûrement un modèle logé aux Gobelins; on voulut le renvoyer quatorze ans après à cause de sa conduite « libertine et scandaleuse », mais on lui devait 1 100 livres et il fallut le garder, faute d'argent pour payer; il gagnait neuf francs par semaine et travaillait treize semaines par trimestre pendant les six mois d'hiver. Dans une note sur les Gobelins imprimée en 1786, se trouve cette phrase : « le Roi entretient un modèle dans cet Hôtel pour l'étude des ouvriers de cette manufacture et des artistes qui sont dans le voisinage ».

Le fonctionnement des écoles des Gobelins pendant la seconde partie du xviiie siècle peut être résumé comme il suit :

L'école enfantine est obligatoire pour tous les enfants de la Maison, elle est sous la surveillance du chapelain, mais les classes sont faites par un professeur laïque.

L'école académique du dessin est ouverte tous les jours, elle est obligatoire pour les apprentis et facultative pour les autres tapissiers.

L'école académique du modèle, quand elle existe, a lieu le soir pendant les six mois d'hiver; il y a modèle tous les jours; l'école reçoit des externes.

Les fournitures scolaires sont données gratuitement aux élèves de la maison.

En principe, il doit y avoir deux professeurs : ce sont des

artistes qui remplissent à la Manufacture d'autres emplois tels qu'inspecteurs des ateliers, dessinateurs de traits, gardes des modèles, etc. Ils touchent des indemnités supplémentaires de 100 à 200 livres par an, soit pour la correction, soit simplement pour poser le modèle; en 1755, A. Boizot sollicitait cette dernière fonction « ayant exercé cet emploi à l'Académie de Rome ».

En fait, les professeurs sont plus nombreux, sans doute pour donner satisfaction aux sollicitations toujours fortement appuyées; ils étaient en général académiciens, l'un d'eux, Belle (C. L.), qui fit aux Gobelins une très longue carrière, pouvait avoir introduit dans l'enseignement, vers la fin du siècle, l'étude de l'ornement et repris celui de la fleur.

II

Après avoir parlé des écoles de dessin, j'aborde le chapitre des apprentis. Leur condition a donné lieu à d'interminables débats pendant tout le XVIIIe siècle; tantôt les règlements étaient à peu près observés, tantôt ils ne l'étaient pas du tout; puis le nombre des apprentis n'a cessé de varier, de sorte que, dans l'impossibilité de suivre pas à pas, comme je l'aurais voulu, le fonctionnement de l'apprentissage, j'ai dû m'en tenir à des généralités et à quelques traits essentiels.

Aux termes de l'édit de 1667, la Manufacture devait être « remplie de bons peintres, maistres tapissiers de haute lisse, orphèvres, fondeurs, graveurs, lapidaires, menuisiers en ébeine et en bois, teinturiers, et autres bons ouvriers », et l'apprentissage devait porter sur toutes ces professions. Parmi les « autres bons ouvriers », on trouve des rentrayeurs de tapisserie, des serruriers et des tapissiers de basse lisse, mais

d'un autre côté, je n'ai découvert aucun apprenti graveur ou fondeur, quoiqu'il y eût aux Gobelins une fonderie qui a fourni un grand nombre d'ornements pour Versailles.

La fermeture officielle des ateliers des Gobelins, qui eut lieu, à cause de l'état des finances, du 10 avril 1694 à l'année 1699, ne troubla pas, autant qu'on pourrait le penser, le système d'apprentissage établi par Colbert; les entrepreneurs continuèrent en partie à travailler pour leur compte, et même après que les ateliers du roi furent limités aux travaux de tapisserie, un certain nombre de patrons, d'ouvriers et d'apprentis des autres professions restèrent inscrits aux Gobelins uniquement pour bénéficier des dispositions de l'édit de 1667, qui accordait la maîtrise aux enfants après six ans d'apprentissage et quatre années de service, et aux ouvriers après six ans de travail sans discontinuation.

Ainsi, dans les comptes de 1766, je trouve 35 apprentis logés :

Baslissiers	12
Hautlissiers	6
Orfèvres	5
Menuisiers	4
Peintres	3
Teinturiers	3
Ébéniste	1
Serrurier	1

A côté de ces apprentis protégés, il y avait sans doute des externes; cette année 1766 me paraît être l'une des mieux pourvues.

L'apprentissage se fait exclusivement dans l'atelier de fabrication où quelques officiers de tête recevaient des gratifications pour enseigner leur art aux jeunes gens. En 1739, il fut décidé que les enfants des ouvriers de haute lisse ne pourraient être admis apprentis qu'en passant au service de la basse lisse; les résultats de l'apprentissage étaient assez

bons dans les ateliers de haute lisse, mais ils laissaient beaucoup à désirer en basse lisse. Dès 1747 on signale la pénurie dans les ateliers de basse lisse d'officiers de tête, de bons ouvriers et d'apprentis. Cette différence dans la situation du personnel des deux genres de fabrication est facile à expliquer. La haute lisse est plus en honneur que la basse lisse, elle n'est l'objet d'aucune concurrence sérieuse en dehors de la Manufacture; la basse lisse, au contraire, se fait à Beauvais, à Aubusson, Felletin et dans les Flandres; on manque généralement de bons ouvriers partout et on se dispute ceux qu'il est possible de se procurer; comme les ouvriers des Gobelins jouissent de la maîtrise après six ans de travail, et qu'ils sont particulièrement recherchés à cause de la grande renommée de la Maison, ils quittent la Manufacture avec leur brevet dès qu'ils subissent quelques contrariétés, ou qu'ils trouvent mieux; sur huit apprentis reçus en 1739, un seul est resté fidèle; sur dix de la promotion de 1743, deux seulement ont fini leur carrière à la Manufacture; en dix-huit ans, trente-huit apprentis sur quarante-cinq ont quitté, causant ainsi à la Maison un préjudice de près de 17 000 livres payées pour les années d'apprentissage. Une telle émigration pouvait avoir un côté utile, celui de renforcer les autres ateliers en bons ouvriers; malheureusement les émigrants étaient généralement d'assez médiocre qualité; d'autre part, les baslissiers ne voulaient plus faire d'élèves afin de ménager l'avenir à leurs propres enfants, de sorte que pour éviter le chômage des métiers, les entrepreneurs racolaient du monde un peu partout, malgré les réclamations de Beauvais et d'Aubusson. Le défaut d'homogénéité dans le recrutement, le désordre de l'atelier, la résistance des pères de famille à instruire des externes, l'incapacité des tapissiers, leur débauche très grande, paraît-il, eurent des conséquences si graves que les

ateliers de basse lisse étaient menacés dans leur existence ; heureusement Neilson était là ; à peine nommé entrepreneur de la basse lisse il se mit à l'œuvre avec ardeur, et s'attacha à « remettre sur pied » le personnel. Il proposa le « rétablissement du séminaire » créé par l'édit de 1667 ; je crois qu'il employait ces mots *rétablissement du séminaire* uniquement pour se mettre sous l'égide du grand nom de Colbert, car ce qu'il demandait était très sensiblement différent de la fondation de Louis XIV. Rendons d'abord au mot séminaire le sens qu'il avait à l'époque ; ce n'était pas alors un établissement ecclésiastique, mais bien une pépinière, une réunion destinée à former des apprentis à l'exercice d'une profession. Dans le séminaire de Colbert, les enfants étaient protégés, c'est-à-dire logés, entretenus, instruits aux frais du roi et confiés individuellement pour l'apprentissage aux soins d'un officier de tête ; or cette institution n'ayant cessé de fonctionner, Neilson n'avait pas à en réclamer le rétablissement. Ce qu'il demandait avec insistance, c'était une chose tout à fait nouvelle : la réunion des apprentis protégés dans un local spécial, isolé des ateliers de fabrication. Le projet fit grand bruit et rencontra la plus vive opposition ; les tapissiers travaillant aux pièces, l'apprenti, après quelques mois, pouvait leur être d'une certaine utilité, dans les lisières et les fonds par exemple ; l'apprenti devait six ans de son temps et certes, bien avant l'expiration de ce délai, il était de force à remplacer un ouvrier de moyenne qualité ; l'apprenti était donc un auxiliaire et peut-être même y avait-il quelque bénéfice à faire sur la pension payée par le roi. On cria à l'exploitation, on invoqua les droits du père de famille, mais M. de Marigny ne se laissa pas émouvoir et, en 1767, il fit prendre au Conseil d'État un arrêt dont voici les principales dispositions :

Il faut réprimer les abus qui se sont introduits dans la Manufacture à l'égard des élèves qu'il convient de faire pour renouveler et perpétuer des ouvriers habiles. Les élèves, faute de subordination à des supérieurs commis par le roi, se trouvent livrés et abandonnés aux caprices de simples employés dont la négligence et l'absence fréquente des ateliers rendent inutiles les soins que les professeurs de dessin et les entrepreneurs se donnent pour le progrès de ces jeunes gens. A cet effet, les élèves sont nommés par le directeur général des bâtiments et soutenus aux dépens du roi pendant six années; ils seront mis à part dans un atelier spécial tous les jours, de cinq heures du matin à huit heures du soir; deux heures seront accordées pour les repas et autant pour l'école de dessin; les élèves seront choisis parmi les enfants des tapissiers et, à défaut, dans les familles du voisinage; ils apprendront la tapisserie de basse lisse, feront le montage des pièces, le dévidage des laines et soies et balayages des salles. Neilson est nommé supérieur du séminaire.

Cet arrêt de principe ne donna pas complète satisfaction à Neilson; il réclama et après pourparlers avec M. de Marigny, il signa à la fin de 1767 une *soumission* qui se résume comme il suit : le nombre des apprentis en basse lisse est fixé à douze, au choix de l'entrepreneur qui aura toujours un certain nombre de surnuméraires pour remplacer les apprentis congédiés; l'entrepreneur entretiendra à ses frais, dans l'atelier du séminaire, deux tapissiers capables d'enseigner le métier aux élèves. Il recevra par chaque apprenti la somme de 250 livres, plus la valeur d'un lit qui est de 180 livres. Il payera aux apprentis pour les trois dernières années de l'apprentissage une somme de 650 livres et fournira le matériel nécessaire au travail. A l'effet de compenser les sommes reçues et les sommes déboursées, il sera loisible

à l'entrepreneur d'employer les apprentis aux ouvrages destinés au roi ou aux particuliers.

M. de Marigny, en acceptant cette soumission, renonça au droit que lui donnait l'arrêt du Conseil de nommer les apprentis et autorisa l'entrepreneur à tirer profit du travail des apprentis, ce qui était d'usage, du reste, dans tous les ateliers de la Manufacture. Malgré la clarté des règlements et des conventions, malgré la protection visible du directeur général, Neilson eut beaucoup de peine à soutenir le séminaire; une cabale s'était organisée contre lui et les tapissiers lui refusèrent leurs enfants; en six ans, il ne put en réunir que sept; pour compléter le nombre réglementaire de douze, il dut en prendre dans le voisinage, et ce ne furent pas les plus mauvais.

Dès lors Neilson eut à supporter une lutte permanente; en 1773 déjà on demanda la fermeture du séminaire; M. de Marigny repoussa énergiquement cette prétention; plus tard, non seulement tous les tapissiers furent contre l'institution, mais l'état-major aussi. Avant 1776, Pierre, inspecteur à la Manufacture, ne cessait de réclamer la suppression du séminaire; on donnait pour argument que jamais les apprentis de haute lisse n'avaient été ainsi traités; que les tapissiers de basse lisse étaient aussi capables que leurs camarades de former des élèves; qu'il n'était pas juste de voir Neilson profiter seul des bénéfices du travail des élèves; on insinuait que l'entrepreneur, abusant de son autorité, renvoyait de ses ateliers les bons ouvriers pour les remplacer par des apprentis payés beaucoup moins cher. Neilson, toujours sur la brèche, répondait par des faits et des chiffres. J'ai essayé de trouver la vérité dans ces contradictions et ces évidentes exagérations de part et d'autre.

En général, et aussi bien en haute lisse qu'en basse lisse,

la moitié au plus des apprentis étaient fils de tapissiers des Gobelins, et Neilson avait peine à retenir même ceux-là ; les causes de désertions étaient nombreuses : on était très irrégulièrement payé, le Trésor étant toujours en retard et la caisse des ouvriers souvent à sec ; on était embauché pour les autres ateliers de basse lisse ; les apprentis se sauvaient dans des moments de mécontentement ou d'ivresse et contractaient des engagements dans l'armée. En vingt ans plus de vingt apprentis entrèrent dans les régiments ; quelques-uns, naturellement les meilleurs, furent rachetés par la Manufacture, mais l'autorité militaire dut faire défense aux officiers recruteurs de contracter avec le personnel des Gobelins, sous peine de nullité de l'acte, à moins d'un congé régulier délivré par le directeur de la Manufacture. Neilson n'avait donc pas besoin de renvoyer du monde, il en perdait déjà trop pour toutes ces causes ; l'état d'incertitude qui régnait dans le personnel de la basse lisse motivait la présence de douze apprentis en 1782 pour une quarantaine de tapissiers, tandis que dans les ateliers de haute lisse, beaucoup plus calmes, il n'y avait que huit apprentis pour soixante à soixante-dix ouvriers.

Il n'y a aucun doute qu'un élève bien dirigé peut rendre des services après un an d'étude tout en continuant à se perfectionner ; on peut le faire passer d'une façon utile à la production de l'atelier, des fonds unis aux fonds damassés, puis aux bordures simples et successivement à l'ornement, à la fleur, aux armes, etc., etc. L'intérêt de Neilson était donc de pousser les apprentis le plus possible et il n'y manqua point ; vers la fin de sa carrière, il était arrivé à faire produire par an aux douze apprentis de basse lisse environ dix aunes carrées, non seulement en bordures, mais en tapisseries, telles que le *Chameau* et le *Roi porté par des Maures*, de la tenture des Indes, le *Jugement de la canne* et

Don Quichotte guidé par la Folie, de la célèbre suite de Coypel.

L'entrepreneur soutenait qu'il était en perte sur ces travaux; je n'en crois absolument rien. Sans doute le travail de l'apprenti est plus lent que celui de l'ouvrier et il faut le défaire plus fréquemment, mais tout compte fait et à similitude de modèle, la main-d'œuvre dans le séminaire revenait en moyenne à moitié moins que dans les ateliers; il ne faut pas oublier que les apprentis restaient six ans au séminaire; aujourd'hui, après deux années de stage à l'école de tapisserie, nos élèves montent à l'atelier et travaillent d'une façon suivie sur une tapisserie. En somme le séminaire était une bonne affaire pour Neilson et pour la Manufacture, car, sans cette institution, la basse lisse aurait très probablement été supprimée.

Pierre, premier peintre du roi, fut nommé directeur des Gobelins en 1781, en remplacement de Soufflot; comme inspecteur, il avait été très opposé au séminaire; il changea d'idée quand il fut le chef, car le séminaire fut confirmé par M. d'Angiviller en 1783 et maintenu jusqu'à la mort de Neilson, qui succomba à la peine et au chagrin le 3 mars 1788.

Dès le lendemain de son décès, les baslissiers réclamèrent et obtinrent la suppression de l'institution et les apprentis furent confiés aux ouvriers pendant six ans.

Un règlement conçu dans un esprit absolument nouveau, en ce sens qu'il donne une prédominance aux ouvriers, fut élaboré dans les derniers mois de 1790. L'école enfantine est maintenue; la limite inférieure de l'âge d'admission des apprentis est fixée à douze ans au lieu de dix, cependant les fils de tapissiers peuvent entrer dans les ateliers dès l'âge de neuf ans; le temps de l'apprentissage est de six années; de la seconde à la sixième, l'apprenti touchera de

deux à six francs par semaine, mais cette indemnité sera partagée avec l'ouvrier chargé de l'apprentissage. A l'âge de dix-huit ans, les apprentis seront jugés par les ouvriers de l'atelier qui prononceront sur leur admission ou leur ajournement. Les apprentis sont tenus comme par le passé de balayer les ateliers, d'allumer les poêles, de dévider les laines, etc.; cette obligation cependant n'est imposée que pendant les trois premières années. Les apprentis sont obligés de suivre chaque jour pendant deux heures les cours de l'Académie; les inspecteurs de la Manufacture enseigneront l'étude de l'ornement, de la fleur, de la draperie, des animaux, de la figure et de la bosse.

Ce règlement, communiqué à la Manufacture en septembre 1791, n'a pas été appliqué bien longtemps, si tant est qu'il ait été mis à exécution, car vers la fin de 1792, le ministre de l'intérieur Rolland signa un arrêté portant suppression des apprentis qui n'avaient pas encore fini leur quatrième année; les autres furent conservés « pourvu toutefois qu'ils soient jugés par leurs maîtres et chefs d'atelier avoir des dispositions et qu'ils continuent à se perfectionner dans le dessin ». C'était en réalité décider la suppression complète du recrutement. Les quelques apprentis qui restèrent furent tenus de travailler pour leurs maîtres, libre à ceux-ci de faire à l'élève telle remise qui leur plairait; l'école de dessin n'eut plus lieu. En fructidor an II, le Jury des arts demanda le rétablissement de l'école en recommandant l'étude de la nature. Au mois de nivôse an IX, l'apprentissage fut réorganisé : les élèves travaillent sous la direction des chefs d'atelier et d'un artiste tapissier, ils reçoivent vingt francs par mois dont dix pour leur maître; ils font les corvées de l'atelier. L'enseignement du dessin comprend l'ornement, la fleur, les draperies, les animaux et la bosse; le modèle vivant est regardé comme inutile et en 1812, on

achète l'*Écorché* de Houdon pour tenir lieu utilement de la nature; l'école est fréquentée par une quarantaine d'élèves. Après deux années de stage, les élèves tapissiers sont congédiés s'ils ne montrent pas d'aptitudes suffisantes; au bout de six ans ils peuvent être admis comme artistes tapissiers,

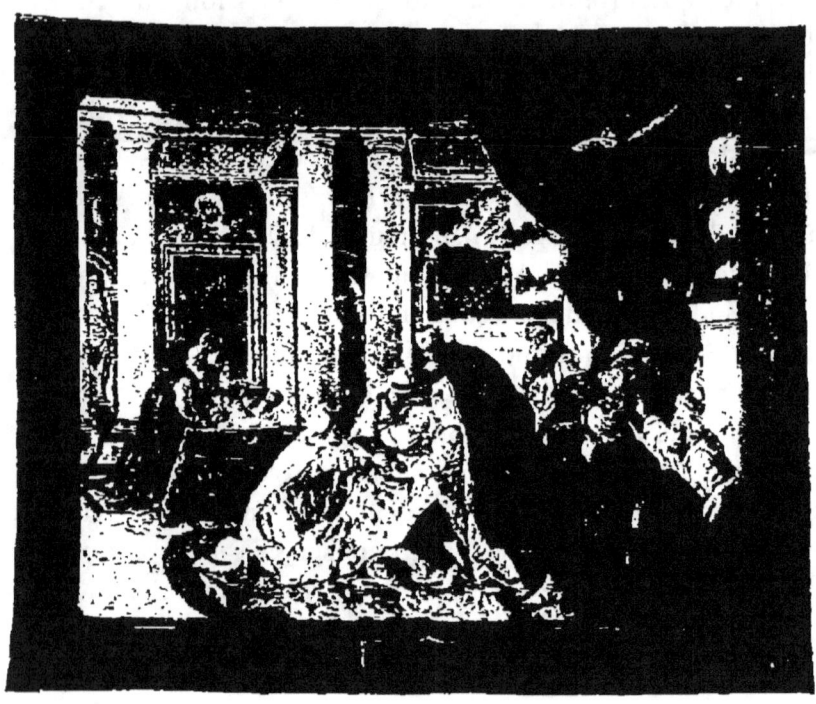

L'Histoire d'Esther, par de Troy. *Évanouissement d'Esther.*

le délai peut être abrégé. Le nombre des élèves est de six pour la haute lisse et de deux pour la basse lisse.

Pendant la Restauration, on travaille à l'école de dessin d'après les modèles graphiques pour aborder ensuite l'ornement, les masques et les bustes en plâtre et finir par le *Germanicus*, la *Vénus de Milo* et les autres grands antiques du Louvre; l'*Écorché* de Houdon est toujours le modèle préféré. En 1828 seulement, le modèle vivant est rétabli; il me paraît qu'on a toujours eu jadis à la Manufac-

ture quelques craintes du modèle vivant; chaque fois qu'on l'a rétabli, on invoque beaucoup plus l'intérêt de l'art en général que celui de la Maison; le vicomte de Sosthène de Larochefoucauld, chargé du département des beaux-arts, se laisse convaincre, mais il exige des précautions : la salle du modèle sera interdite aux élèves âgés de moins de seize ans; elle ne sera accessible qu'à la suite d'un concours; l'admission sera regardée comme une récompense. Il est certain que le modèle vivant est un grand attrait pour les élèves et qu'il leur fait négliger l'étude d'après l'antique qui est au moins aussi nécessaire; partout où les deux cours existent simultanément, il faut des moyens de rigueur pour empêcher la désertion de l'antique.

En 1825, Charles Dupin eut le désir de faire aux Gobelins un cours de géométrie et de mécanique appliquées aux arts et métiers; malgré la haute situation du professeur, le projet ne fut pas mis à exécution; l'utilité du cours était contestable et les élèves étaient déjà chargés de travaux; le dessin avait lieu l'été avant six heures du matin et l'hiver après la clôture des ateliers; il était suivi par une cinquantaine de tapissiers et d'élèves, dont dix externes environ. Pour stimuler le zèle, on avait institué des concours de médailles.

Après la révolution de Juillet, un nouveau règlement réorganisa l'enseignement et l'apprentissage. Voici les traits principaux de ce règlement : l'école primaire est maintenue: les enfants exclus de cette école ne pourront être reçus ni au dessin ni à l'apprentissage; c'était donc une sorte de stage. L'école de dessin a pour professeur l'inspecteur des travaux; elle est ouverte, l'été, de six à neuf heures, l'hiver, depuis le jour jusqu'à neuf heures et le soir de cinq à huit heures. C'était excessif, car le reste du temps, sauf le moment des repas, était employé à la tapisserie. Les

élèves, divisés en trois classes, travaillaient d'après le dessin graphique, la bosse et la nature.

Le règlement institue une école de tapisserie ; c'est l'ancien séminaire sauf le logement; « la disposition des métiers, le choix des modèles et l'enseignement seront appropriés dans cette école à toutes les études, depuis l'assortissement des nuances et l'imitation des ornements et des fleurs jusqu'à celle des carnations et à la reproduction des tableaux d'histoire ». Cette dernière mention caractérise bien l'esprit qui depuis trop longtemps déjà régnait à la Manufacture. L'école de tapisserie n'était pas obligatoire, et ne devaient y passer que les élèves qui, en sortant de l'école de dessin, n'étaient pas capables d'entrer dans les ateliers. Les apprentis sont choisis parmi les élèves des écoles de dessin et de tapisserie ; après deux ans d'essai, ils sont renvoyés ou admis définitivement ; ils touchent alors 120 francs par an, pour arriver à 400 francs, et ensuite passer ouvriers.

Que l'on soit Louis XIV ou Louis-Philippe, Colbert ou Montalivet, on n'est pas toujours obéi. Je crois que l'école de tapisserie n'a jamais fonctionné, et la preuve, c'est qu'un arrêté ministériel du 24 septembre 1849 en ordonne le rétablissement et l'installation dans un atelier spécial.

Il y a encore à la Manufacture un assez grand nombre de tapissiers qui ont fait leur éducation technique, non dans une école de tapisserie, mais à l'atelier de fabrication; les choses se passaient fort simplement : l'élève était confié à un tapissier, il commençait par faire des lisières simples, puis des fonds hachés et des draperies d'après des modèles peints exprès, ensuite il passait sur des ornements et des fleurs provenant d'anciens modèles de tapisserie; lorsqu'il était jugé de force, on le mettait sur une tapisserie en exécution ou son maître lui donnait des travaux progressifs; de cette façon, le jeune homme était réellement l'élève par-

ticulier d'un tapissier qui lui transmettait sa manière et son goût personnel. L'élève n'avait plus comme jadis les corvées des ateliers; il cousait les relais, faisait les broches et aidait au montage des chaines.

Je n'ai pu connaitre les motifs qui ont fait abandonner en 1849 une pratique dont les résultats avaient été excellents: pour la première fois depuis la fondation de la Manufacture, les élèves en haute lisse furent réunis dans un atelier d'apprentissage; les jeunes gens commençaient leurs études techniques par des exercices faciles, ils les finissaient en copiant des fragments d'après les maitres judicieusement choisis; j'en cite quelques-uns : une étude de jambes d'après la *Flagellation* du Titien; une tête de femme d'après la *Transfiguration* de Raphaël; une tête de saint Jean d'après l'*Assomption* du Titien; l'*Enfant jardinier* d'après la tapisserie de Le Brun.

Je dois appeler l'attention sur l'*Enfant jardinier* : ce modèle constitue une tapisserie complète avec personnages, attributs, fond de paysage et bordure; sa traduction était une œuvre collective où chaque élève donnait selon son degré d'instruction. L'exercice était excellent; il donnait aux jeunes gens l'idée d'un ensemble et flattait leur amour-propre. On est toujours plus satisfait de travailler sur un morceau de quelque importance qui restera que sur des petites pièces qui disparaissent. Je regrette que le modèle de Le Brun ait été abandonné.

III

J'arrive maintenant à la situation actuelle.

L'enseignement est donné dans quatre cours :

L'école de dessin élémentaire ;

Le cours supérieur ;

L'académie ;

L'école de tapisserie.

Les jeunes gens âgés de douze ans au moins et pourvus d'un certificat d'instruction primaire, sont admis à l'école élémentaire sans examen ; lorsqu'il n'y a pas assez de places pour tous, les enfants de la Maison passent avant les autres. L'enseignement est donné le matin pendant deux heures, d'après les modèles plastiques. Les jeunes gens qui veulent faire leur carrière à la Manufacture sont admis à concourir pour les places disponibles à l'école de tapisserie. Il y a quelques années, le nombre des concurrents était très restreint ; maintenant il augmente à chaque concours ; en 1890, il y a eu vingt inscrits pour quatre places.

Le cours supérieur a lieu tous les matins pendant deux heures ; il comprend : la figure et l'ornement d'après la bosse ; l'architecture et la perspective ; la plante, les fruits et les fleurs à l'aquarelle d'après la nature ; la copie à l'aquarelle de fragments d'anciennes tapisseries (cette leçon a lieu dans le musée pendant l'été) ; le modèle vivant.

Les élèves de la Manufacture pourvus d'un diplôme de professeur de dessin et ceux qui ont donné des preuves de capacité, peuvent être dispensés d'une partie des cours ; les autres les suivent jusqu'à l'âge de vingt ans révolus.

L'académie a lieu pendant quatre mois d'hiver, le soir durant deux heures ; tous les jeunes gens, âgés de quinze

ticulier d'un tapissier qui lui transmettait sa manière et son goût personnel. L'élève n'avait plus comme jadis les corvées des ateliers; il cousait les relais, faisait les broches et aidait au montage des chaînes.

Je n'ai pu connaître les motifs qui ont fait abandonner en 1849 une pratique dont les résultats avaient été excellents: pour la première fois depuis la fondation de la Manufacture, les élèves en haute lisse furent réunis dans un atelier d'apprentissage; les jeunes gens commençaient leurs études techniques par des exercices faciles, ils les finissaient en copiant des fragments d'après les maîtres judicieusement choisis; j'en cite quelques-uns : une étude de jambes d'après la *Flagellation* du Titien; une tête de femme d'après la *Transfiguration* de Raphaël; une tête de saint Jean d'après l'*Assomption* du Titien; l'*Enfant jardinier* d'après la tapisserie de Le Brun.

Je dois appeler l'attention sur l'*Enfant jardinier* : ce modèle constitue une tapisserie complète avec personnages, attributs, fond de paysage et bordure; sa traduction était une œuvre collective où chaque élève donnait selon son degré d'instruction. L'exercice était excellent; il donnait aux jeunes gens l'idée d'un ensemble et flattait leur amour-propre. On est toujours plus satisfait de travailler sur un morceau de quelque importance qui restera que sur des petites pièces qui disparaissent. Je regrette que le modèle de Le Brun ait été abandonné.

III

J'arrive maintenant à la situation actuelle.
L'enseignement est donné dans quatre cours :
L'école de dessin élémentaire ;
Le cours supérieur ;
L'académie ;
L'école de tapisserie.

Les jeunes gens âgés de douze ans au moins et pourvus d'un certificat d'instruction primaire, sont admis à l'école élémentaire sans examen ; lorsqu'il n'y a pas assez de places pour tous, les enfants de la Maison passent avant les autres. L'enseignement est donné le matin pendant deux heures, d'après les modèles plastiques. Les jeunes gens qui veulent faire leur carrière à la Manufacture sont admis à concourir pour les places disponibles à l'école de tapisserie. Il y a quelques années, le nombre des concurrents était très restreint ; maintenant il augmente à chaque concours ; en 1890, il y a eu vingt inscrits pour quatre places.

Le cours supérieur a lieu tous les matins pendant deux heures ; il comprend : la figure et l'ornement d'après la bosse ; l'architecture et la perspective ; la plante, les fruits et les fleurs à l'aquarelle d'après la nature ; la copie à l'aquarelle de fragments d'anciennes tapisseries (cette leçon a lieu dans le musée pendant l'été) ; le modèle vivant.

Les élèves de la Manufacture pourvus d'un diplôme de professeur de dessin et ceux qui ont donné des preuves de capacité, peuvent être dispensés d'une partie des cours ; les autres les suivent jusqu'à l'âge de vingt ans révolus.

L'académie a lieu pendant quatre mois d'hiver, le soir durant deux heures ; tous les jeunes gens, âgés de quinze

à vingt ans, sont tenus de suivre les cours qui comprennent alternativement le modèle vivant et l'antique. Les tapissiers âgés de plus de vingt ans peuvent assister aux leçons.

Tous les trimestres, les travaux des écoles sont examinés et classés par un jury composé de l'administrateur de la Manufacture, du directeur des travaux d'art, des professeurs de dessin et de tapisserie, des chefs et des sous-chefs des ateliers de fabrication.

Ce jury propose également l'admission des jeunes gens à l'école de tapisserie; les candidats sont admis à cette école à titre d'essai; au bout d'une année, les travaux de dessin et de tapisserie sont jugés et les élèves sont rayés, ajournés ou admis comme élèves appointés; ils reçoivent une indemnité de stage de 100 francs pour l'année écoulée et, à partir de la seconde année, un traitement de 600 francs; les cas de radiation et d'ajournement sont très rares.

Ainsi tous les élèves et apprentis des Gobelins, jusqu'à ce qu'ils aient atteint l'âge de vingt ans, dessinent au moins deux heures par jour et les plus avancés suivent en plus l'académie du soir, ce qui leur fait quatre heures de dessin par jour pendant l'hiver. L'enseignement poussé à un tel degré a eu des conséquences imprévues favorables, si l'on veut, au point de vue général, mais certainement contraires à l'intérêt de la Manufacture et au but de notre institution. Par suite de l'important développement donné dans toute la France aux écoles de dessin, la carrière de professeur a été très ouverte dans ces dernières années; nos élèves attirés par le titre et par des appointements élevés se sont présentés aux concours; vingt ont été brevetés et ont quitté la Manufacture; la production en a souffert sérieusement, car on a dû remplacer les tapissiers et les apprentis déjà formés par des élèves, si bien qu'aujourd'hui le nombre des artistes tapissiers est inférieur à celui des apprentis et

des élèves; cette situation anormale ne s'était jamais vue aux Gobelins, où l'on comptait jadis un apprenti pour huit ou dix maîtres. De plus, la Manufacture a perdu tout le bénéfice de l'argent dépensé pour l'apprentissage technique. En ce moment, le mouvement de sortie s'arrête très sensiblement, car il y a plus de professeurs de dessin brevetés que d'emplois vacants, mais l'effet moral subsiste et bon nombre de nos apprentis se sont habitués à ne plus regarder la Maison que comme un lieu d'attente, où l'on reçoit une excellente éducation d'art en même temps que des appointements, tandis qu'ailleurs il faut payer les leçons.

A l'école de tapisserie, les enfants débutent par le maniement des outils, puis ils passent à une suite d'exercices progressifs : bandes unies, fonds hachés, ornements simples, ornements et inscriptions, coins et rinceaux, branches de verdure, fleurs, fruits, instruments de musique, draperies et combinaisons de ces divers éléments; ils commencent les carnations par des mains et des pieds détachés, et finissent par des têtes.

Les résultats de cet enseignement sont tels qu'après deux ans d'école, les élèves sont en état de passer l'examen qui les fait entrer dans les ateliers de fabrication, où ils sont aussitôt mis sur une tapisserie en cours d'exécution; ils ont alors le titre d'apprentis avec des appointements qui vont de 900 à 1 600 francs; à partir de ce chiffre ils deviennent artistes tapissiers.

J'ai insisté sur l'apprentissage, la question étant partout à l'étude; j'appelle l'attention sur un point très important : dans aucun des programmes officiels de la Manufacture ne figure l'enseignement de la composition, et cette omission est voulue. A plusieurs reprises cet enseignement a été réclamé, il a même été toléré dans une mesure restreinte, mais à aucune époque il n'a été jugé nécessaire, la Manu-

facture ayant le devoir de former des artistes tapissiers et non des artistes capables de composer des modèles de tapisserie.

En résumé, notre système a pour base : l'enseignement du dessin précédant les manipulations techniques; l'apprenti payé; l'école d'apprentissage voisine des ateliers de fabrication; le musée à la portée immédiate des élèves.

Il est évident que le fabricant isolé ne peut réunir ces moyens d'action, mais il semble que les associations professionnelles pourraient, avec le concours de l'État et des municipalités, adopter dans une certaine mesure une organisation consacrée par une expérience de plus de deux siècles.

CHAPITRE XI

LES MODÈLES

I

Les matières employées dans les arts de la décoration ayant des qualités expressives particulières, il est évident que l'idéal est de travailler exclusivement d'après des modèles conçus spécialement en vue de l'interprétation : cet idéal n'a jamais été atteint aux Gobelins à aucune époque. Ainsi pendant la direction même de Le Brun, alors que la Manufacture comptait parmi ses peintres ordinaires Van der Meulen, Anguier, Yvart, Boels, Monnoyer et d'autres maîtres décorateurs, on entreprit la suite des *Chambres du Vatican* de Raphaël, d'après les envois de Rome. Sous la même administration, on mit sur métier la tenture de *Moïse* d'après les tableaux du Poussin agrandis. Je trouve à ce sujet dans le *Journal du voyage du cavalier Bernin* par M. de Chantelou [1] une conversation tenue par Colbert et

1. Publié par M. Ludovic Lalanne (*Gazette des Beaux-Arts*, 1881). Le Bernin avait été appelé par Louis XIV pour dresser les plans d'une partie du Louvre.

Le Bernin; comme le récit contient des vues très intéressantes sur l'art de la tapisserie, je le reproduis en entier.

On partait pour aller visiter Saint-Denis, le 15 septembre 1665; c'est M. de Chantelou qui parle :

«... Comme je me mettais à l'excuser, M. Colbert est arrivé en son carrosse à six chevaux. Après avoir donné le bonjour et fait civilité au Cavalier, il l'a prié de monter en son carrosse; ce qu'il a refusé par diverses fois que M. Colbert ne fût monté le premier et n'a voulu aussi s'asseoir qu'à sa gauche. Le sieur Paule, Mathie[1] et moi y sommes aussi montés. Durant le chemin, j'ai proposé à M. Colbert une pensée, qu'il y a longtemps qui m'est venue, qui est de faire faire pour le roi une tenture de tapisserie sur divers tableaux de M. Poussin qui sont à Paris, de l'histoire de Moïse, laquelle pourrait être appelée la tapisserie du Vieux Testament. Elle serait composée de *Moïse exposé sur les eaux*, chez Stella, du *Moïse trouvé*, qu'a M. de Richelieu, de la *Manne*, qu'avait M. Fouquet; du *Frappement de Roche*, de Stella, du *Moïse foulant aux pieds la couronne de Pharaon*, qu'a Cotteblanche, de la *Rébecca*, qu'a M. de Richelieu, de la *Reine Esther*, de Cerisier, et du *Jugement de Salomon*, qu'a Rambouillet. Il n'a pas goûté cette proposition, pour la difficulté, a-t-il dit, de réduire ces sujets en grand, qui ne sont exécutés qu'en petites figures. En parlant de tapisseries, le Cavalier a dit qu'on n'y doit jamais faire de bordures de fleurs, ni d'autres choses éclatantes: que Raphaël a eu une grande considération dans celles qu'il a fait exécuter pour le pape, n'y ayant fait mettre aux bordures que de l'or et du marbre, afin que le trop grand éclat et la variété ne nuisissent pas au corps de

[1]. Paule était le fils du cavalier; Mathie, son élève.

la tapisserie ¹ et que la bordure ne sert que de terme et de finiment comme aux tableaux; qu'il faut dans tous les ouvrages donner les choses les plus dégagées de confusion et les plus nettes qu'il se peut, que ce précepte entre dans tout, même dans les affaires du monde. J'ai dit que c'est à même fin sans doute que M. Poussin prie toujours qu'à ses tableaux l'on ne mette que des bordures bien simples et sans or bruni, et que c'est aussi la raison pourquoi Michel Ange ne voulait point qu'on ornât les niches, et disait toujours que la figure était l'ornement de la niche. Mathie a ajouté qu'à Saint-Pierre on ne voyait aucune niche qui soit ornée. Le Cavalier a dit que ceux qui font des dessins pour les tapisseries doivent avoir soin à l'égard des demi-teintes, que là où dans un tableau il en faudrait six de n'y en mettre que quatre, comme l'on fait aux mosaïques, pour rendre l'ouvrage plus aisé aux ouvriers; ce que le cavalier Lanfranc pratiquait dans ses mosaïques, où il a excellé ².

« J'ai pris la parole et dit que l'exécution de celles qui se font aux Gobelins est excellente, particulièrement où Jans ³ travaille.

« M. Colbert a dit qu'au commencement il n'était que

1. Le Bernin fait erreur; les bordures des *Actes des Apôtres* de Raphaël ne sont pas aussi simples; elles renferment des grotesques, des fleurs, des architectures, les Parques, les Saisons, les Vertus théologales, Hercule, Phœbus, etc., traités en couleur; les bordures inférieures seulement sont en camaïeux imitant le bronze doré et représentant des épisodes de la vie de saint Paul et de celle de Léon X.

2. Dans la chapelle de la Colonne, à Saint-Pierre de Rome, il y a deux pendentifs : *Saint Bonaventure* et *Germain, patriarche de Constantinople*, qui ont été exécutés d'après les cartons de Lanfranc : c'est à cet ouvrage qu'il est fait allusion. Il y a bien encore dans la basilique une autre mosaïque d'après Lanfranc : *la Barque avec Jésus et saint Pierre*, mais cette mosaïque, la plus médiocre de toutes celles de Saint-Pierre, n'a été exécutée qu'en 1725, par P. P. Cristofari — dont c'est le premier ouvrage, — sur une copie que fit Nicolas Ricciolini de la fresque de Lanfranc.

3. Jans père, entrepreneur de haute lisse de 1662 à 1691.

très médiocre ouvrier, qu'il avait copié des tapisseries, mais fort mal, qu'il avait voulu le chasser des Gobelins, mais qu'il pria qu'on le laissât encore quelque temps, pendant quoi il espérait faire voir ce qu'il savait faire, disant qu'il s'était accommodé au temps courant, où l'on ne connaissait pas trop les belles choses, ni ne les payait-on pas plus que les mauvaises; que comme lui et son fils se sont fort perfectionnés le Roi a donné à celui-ci deux mille écus pour le marier. M. Colbert a ajouté qu'il souhaite que le Cavalier voie le progrès que fera cet établissement dans quatre ou cinq ans; que le Roi a cinquante ans de vie devant lui, pendant quoi les choses peuvent se perfectioner beaucoup; qu'à son égard, de lui, il avait pensé aux tapisseries dès le temps qu'il n'était pas surintendant des bâtiments.
. .

« Étant remontés en carrosse pour revenir à Paris, j'ai reparlé encore à M. Colbert de cette tapisserie à faire sur les tableaux de M. Poussin, mais je l'ai trouvé prévenu qu'elle ne réussirait pas, se souvenant, m'a-t-il dit, d'un de mes tableaux des « Sacrements », que j'avais fait exécuter, et qu'il avait vu n'avoir pas réussi. Je lui ai dit que le manque ne venait que des mauvais ouvriers qu'avait le nommé Soucani, associé de Coman, avec qui j'avais fait marché. Je lui ai exposé qu'il était impossible que cette tapisserie, bien exécutée, ne fût plus belle qu'aucune de France, si l'on en ôte celle des *Actes des Apôtres*, y ayant paysage, figures et architecture. Il a reparti que l'architecture ne faisait pas bien en tapisserie. « Oui, ai-je répliqué, s'il n'y avait qu'architecture, mais mêlée de figures et paysage, tels qu'il y en a dans ces tableaux, que cela réussirait admirablement, faisant exécuter les dessins par cinq ou six des meilleurs peintres comme Bourdon, etc. » Il n'a plus rien répondu et s'est endormi. Arrivés à Paris, il a remis le Cavalier au

Palais-Mazarin, qu'il était heure de dîner. Le soir, le Cavalier a été aux Feuillants. »

Malgré l'opinion de Colbert, on exécuta la tenture de *Moïse* complétée par Le Brun au moyen de deux sujets nouveaux, le *Serpent d'airain* et le *Buisson ardent*; les tableaux du Poussin furent agrandis par Stella (Antoine), Paillet, Testelin, de Sève le cadet, membres de l'Académie de peinture, Yvart le fils et Bonnemer, attachés à la Manufacture; cette suite ne peut compter parmi les tapisseries du temps qui sont l'honneur de la maison, on y remarque des fautes de proportions qui justifient les appréhensions de Colbert. Il est probable que des raisons d'économie triomphèrent de l'opinion du ministre.

L'exemple donné par Le Brun devait nécessairement être suivi par ses successeurs, d'autant plus que les embarras d'argent devenaient de plus en plus grands. M. de Marigny fit acheter dans les expositions des tableaux pour les Gobelins, et, en 1775, l'ordre fut donné par M. d'Angiviller de prendre au Salon de l'année les tableaux suivants pour les besoins de la Manufacture.

La toilette de la Sultane. — *La Sultane suivie par des eunuques.* — *La Sultane commande des ouvrages aux odalisques*, par Van Loo.

Caïus Cressimus cité devant un édile. — *Métellus sauvé par son fils*, par Brenet.

Combat d'Entelle et de Darès. — *Piété filiale de Cléobis*, par Durameau.

Albinus et les vestales. — *Fermeté de Jubellius Taurea*, par Lagrenée le jeune.

Agrippine débarque à Brindes, par Renou.

Régulus sort de Rome pour se rendre à Carthage, par Lépicié.

Popilius envoyé en ambassade, par Lagrenée l'aîné.

Sauf les Van Loo exécutés en tapisserie sous le nom de : *les Costumes turcs*, aucun de ces ouvrages n'avait un caractère décoratif suffisant pour servir de modèle.

Cette question des modèles spéciaux était donc devenue secondaire en assez peu de temps; voici du reste un fait qui prouve combien peu on tenait compte de la destination d'un modèle. Les Gobelins avaient exécuté plusieurs fois la tenture d'après Oudry *les Chasses de Louis XV*; trente ans après, en 1779, les neuf modèles, quoique en bon état de conservation, ne parurent plus dans le cas d'être repris, parce que « toutes les figures qui y sont représentées sont des portraits des seigneurs qui alors suivaient Sa Majesté : le portrait du Monarque est également dans tous les tableaux ». On les envoya à Sèvres, l'intention du Ministère étant de faciliter à la Manufacture de porcelaine « le moyen de produire des nouveautés qui puissent lui être utiles ».

Il y a dans ce fait une chose vraiment plaisante; on ne veut plus aux Gobelins des modèles, parce qu'ils montrent Louis XV et ses courtisans, mais on les trouve excellents pour des vases de porcelaine; ici le portrait du feu roi n'est plus digne de paraître dans des tapisseries, mais là-bas il peut encore servir; il y a donc dans la pensée de l'administration une différence considérable dans l'honneur de figurer sur une tapisserie ou sur un vase; la laine et la soie sont proclamées plus nobles que le kaolin; c'est la hiérarchie des matières premières établie officiellement. Mme de Pompadour n'était pas de cet avis, lorsqu'elle commandait à Sèvres les fameux vases de Fontenoy.

Est-ce à dire qu'il est impossible de faire une bonne tapisserie avec un tableau qui n'a pas été conçu pour une semblable interprétation? Évidemment non. La tapisserie *les Forges de Vulcain*, d'après le tableau peint par Boucher en 1757, a été exécutée aux Gobelins dans l'atelier Cozette en

1774; c'est une œuvre charmante, d'une qualité supérieure et certainement l'une de celles que préfèrent nos praticiens actuels. Il serait facile de citer d'autres exemples : l'un des plus marquants est fourni par la tenture de *Marie de Médicis*, d'après Rubens, décidée en 1827 et terminée en 1839; ces tapisseries sont très remarquables et prouvent la souplesse du talent de nos tapissiers.

En fait de modèles il n'y a donc rien d'absolu; le modèle spécial est la règle, mais en tapisseries comme ailleurs, à toute règle il y a des exceptions. Au reste, lorsqu'on se trouve en face de la réalité, les théories valent peu : pour bien des motifs, crédits épuisés, retards dans les livraisons, la Manufacture a été obligée de temps à autre d'avoir recours à des tableaux qui n'ont pas été préparés pour la tapisserie; tout ce qu'on peut exiger d'elle, c'est de les choisir avec discernement [1].

La pénurie d'argent a eu d'autres conséquences, quelquefois heureuses. Faute de fonds on reprenait des modèles déjà exécutés; ainsi la célèbre tenture des *Indes* fut répétée durant plus d'un siècle, sans arrêt pour ainsi dire, et qui oserait s'en plaindre aujourd'hui? C'est assurément grâce à ces incessantes reprises que la tradition d'une exécution technique, franche, sobre et puissante, n'a pas été tout à fait perdue dans les ateliers. Les répétitions de l'incomparable tenture du *Don Quichotte* sont un véritable bienfait pour l'art décoratif français du xviiie siècle, dont les compositions de Ch. Coypel et de Lemaire le cadet sont une des expressions les plus justes et les plus magnifiques.

Mais pour faire des répliques, il faut ménager les modèles, et les procédés d'alors ne les ménageaient guère. En haute lisse on appliquait le tableau contre la chaîne pour en cal-

1. Depuis 1889 toutes les tapisseries sur métier résultent de modèles spéciaux.

quer les contours, c'était une cause de dégradation; plus tard on fit sur le tableau un calque, qu'on reportait ensuite sur la nappe formée par la chaîne. En basse lisse les modèles étaient découpés par bandes et placés pendant tout le temps du travail sous la chaîne tendue horizontalement, de sorte que les peintures s'usaient vite. Les tableaux des *Indes* sont donnés à Louis XIV par le prince Maurice de Nassau; en 1687, Houasse et Bonnemer touchent 300 livres « acompte de huit tableaux d'animaux des Indes qu'ils racomodent pour faire en tapisserie »; en 1737, Fr. Desportes rajeunit les peintures et fit plusieurs compositions nouvelles [1]. Mais tous les modèles n'ont pas eu la bonne fortune d'être ainsi conservés et rajeunis; j'ai sous les yeux, en manuscrit, un *État des tableaux du Roy entièrement ruinés et bons à dépecer pour faire des études*; c'est une liste d'environ 85 articles comprenant des modèles originaux ou en copie : de Le Brun, l'*Histoire du Roy*; d'Audran, *les Portières des Dieux*; de Delafosse, Boullogne le Jeune et Bertin, *les Métamorphoses;* de Mignard, *l'Automne*; la liste contient également une suite de modèles d'après les dessins de Raphaël et quelques *Anciennes Indes*. Ce document n'est pas daté. Comme il est vraisemblable que *les Anciennes Indes* n'ont été détruites qu'après les travaux de Desportes, on peut supposer que le dépeçage eut lieu vers le milieu du xviiie siècle. Il nous reste aux Gobelins quelques parties des *Portières des Dieux* d'Audran, qui proviennent sans doute de cette regrettable opération [2].

Tout le monde, peintres, directeurs, entrepreneurs déploraient la perte des modèles et cherchaient des moyens de les

1. Voir aux Annexes.
2. Les musées du Louvre et de Versailles possèdent un certain nombre d'anciens modèles des Gobelins entiers ou par bandes incomplètes.

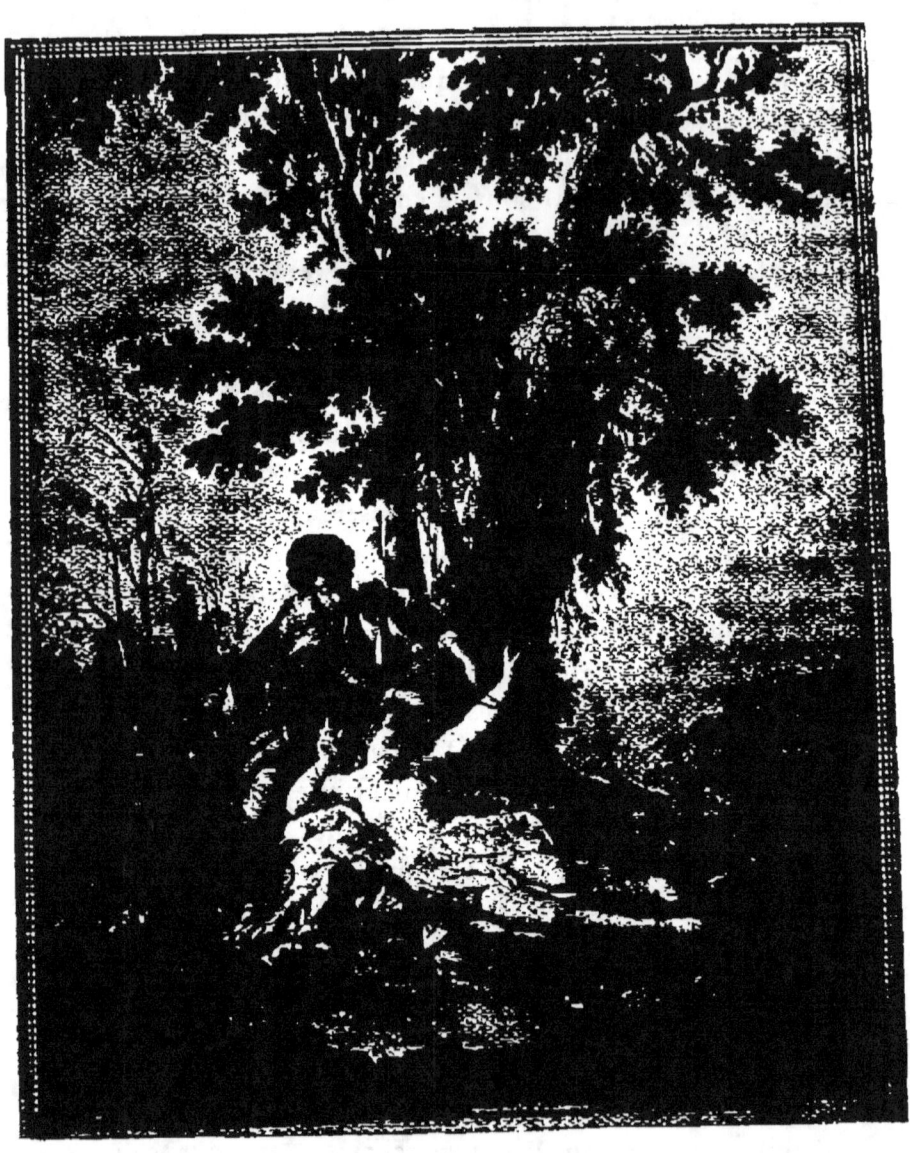

Aminthe et Sylvie, par F. Boucher.

préserver. L'habile et intelligent Neilson substitua, en basse lisse, un calque retourné au modèle placé sous la chaîne et découpé en bandes. Un autre attaché à la manufacture, dont je n'ai pu découvrir le nom, proposa en 1746 de demander aux artistes des modèles de haute lisse peints en petit; ces ouvrages seraient ensuite agrandis sous les yeux du maître et au besoin retouchés par lui. On objecta que rien n'était trop bon pour servir de modèle et que, la copie étant toujours inférieure à l'original, la tapisserie serait forcément inférieure. L'auteur du projet répondit : « Il n'est pas rationnel de sacrifier l'original pour une copie qui dure moins longtemps que la peinture; les grands peintres le savent, et c'est les décourager que de les obliger à la dure nécessité d'employer leurs veilles pour des ouvrages détruits presque en naissant, et dont il ne reste que des traductions qu'affaiblissent en peu de temps le soleil, la poussière et l'air. Est-il même possible qu'un habile homme travaille avec ardeur à des ouvrages dont le sort malheureux, indubitable et prochain est toujours présent à son esprit? » L'auteur ajoute que le petit tableau original pourra être mis sous les yeux du chef de pièce, tandis que la grande toile roulée ne laisse voir qu'une petite partie de l'œuvre et encore imparfaitement, puisque le tableau est placé derrière le modèle.

L'avis ne semble pas avoir été suivi, même momentanément; la Manufacture possède, il est vrai, quelques délicieuses maquettes de Boucher, mais les variantes qu'elles présentent dans les bordures et dans la disposition des guirlandes de fleurs indiquent que ces petites toiles sont des projets et non des modèles en réduction. Dans le même esprit de conservation, l'administration fit construire en l'an VI un grand métier à estrade pour exécuter les tapisseries sans qu'il soit nécessaire de les rouler : les modèles pouvaient ainsi rester tendus dans toutes les dimensions; l'essai ne

préserver. L'habile et intelligent Neilson substitua, en basse lisse, un calque retourné au modèle placé sous la chaîne et découpé en bandes. Un autre attaché à la manufacture, dont je n'ai pu découvrir le nom, proposa en 1746 de demander aux artistes des modèles de haute lisse peints en petit; ces ouvrages seraient ensuite agrandis sous les yeux du maître et au besoin retouchés par lui. On objecta que rien n'était trop bon pour servir de modèle et que, la copie étant toujours inférieure à l'original, la tapisserie serait forcément inférieure. L'auteur du projet répondit : « Il n'est pas rationnel de sacrifier l'original pour une copie qui dure moins longtemps que la peinture; les grands peintres le savent, et c'est les décourager que de les obliger à la dure nécessité d'employer leurs veilles pour des ouvrages détruits presque en naissant, et dont il ne reste que des traductions qu'affaiblissent en peu de temps le soleil, la poussière et l'air. Est-il même possible qu'un habile homme travaille avec ardeur à des ouvrages dont le sort malheureux, indubitable et prochain est toujours présent à son esprit? » L'auteur ajoute que le petit tableau original pourra être mis sous les yeux du chef de pièce, tandis que la grande toile roulée ne laisse voir qu'une petite partie de l'œuvre et encore imparfaitement, puisque le tableau est placé derrière le modèle.

L'avis ne semble pas avoir été suivi, même momentanément; la Manufacture possède, il est vrai, quelques délicieuses maquettes de Boucher, mais les variantes qu'elles présentent dans les bordures et dans la disposition des guirlandes de fleurs indiquent que ces petites toiles sont des projets et non des modèles en réduction. Dans le même esprit de conservation, l'administration fit construire en l'an VI un grand métier à estrade pour exécuter les tapisseries sans qu'il soit nécessaire de les rouler : les modèles pouvaient ainsi rester tendus dans toutes les dimensions; l'essai ne

réussit pas. Sous la Restauration, on creusa derrière les métiers, le long des murs, des fosses où les modèles étaient descendus à mesure de l'avancement de la tapisserie; l'humidité des ateliers des Gobelins, qui sont en contre-bas de la rue, ne permit pas de continuer cette pratique.

Je ne m'explique pas bien toutes ces recherches : du moment où en haute lisse le tableau n'a plus été appliqué contre la chaîne et qu'en basse lisse, le calque fut substitué au tableau, il n'y a plus eu de risques sérieux, et la preuve, c'est que de notre temps nous travaillons sans autre appareil qu'un cylindre d'enroulement à l'usage des grandes toiles; pour éviter toute détérioration, il suffit que les tapissiers prennent quelques précautions élémentaires, afin de ne pas frôler les toiles placées derrière eux; les modèles qui nous sont confiés sortent intacts des ateliers et nos successeurs pourront s'en servir en toute sécurité.

Il est difficile, sinon impossible de déterminer les prix des modèles sous l'ancien régime lorsqu'ils étaient exécutés par des peintres attachés à la Manufacture à titre permanent; en plus de leurs appointements réguliers, ces artistes recevaient sous forme d'indemnités ou de pensions des allocations variables dont une partie était pour les modèles. Nous savons que Bonnemer a reçu neuf livres par jour pour agrandir les tableaux du Poussin, mais ce prix ne fournit pas une indication suffisante pour l'estimation qu'on pouvait faire des modèles originaux.

Les modèles commandés aux autres peintres étaient médiocrement payés et les prix ont souvent donné lieu à des réclamations. En voici quelques exemples choisis à dessein : Martin (Jean-Baptiste). « peintre des conquêtes du Roi », prend en 1691 sur les lieux des croquis du siège de Mons; il compose et peint un tableau de sept pieds sur dix qui représente l'opération « avec toutes les attaques et les diffé-

rents mouvements de troupes, avec toutes les lignes de circonvallation et de contrevallation, escadrons et bataillons, le quartier du Roy qui est une abbaye sur le devant avec les mousquetaires et la maison du Roy et tout leur camp » ; prix, 1 500 livres.

La destruction des palais d'Armide, par Coypel, de dix-neuf pieds de long et ayant occasionné une année de travail, est payée 2 000 livres [1].

Un meuble, composé de huit modèles pour sièges et de deux modèles pour canapé, représentant les quatre parties du monde, est réglé à raison de 643 livres à Eisen, professeur de dessin de Mme de Pompadour, et à Lenfant, peintre ordinaire du Roi.

Les modèles étaient rarement conçus en vue d'une décoration spéciale ; si la monarchie n'avait eu d'autre but que de garnir de tapisseries les maisons royales, les Gobelins et Beauvais eussent bientôt manqué d'ouvrage pour le roi. Lorsque les modèles n'étaient pas de la dimension de la surface à remplir on les augmentait quelquefois au moyen de rallonges intercalées dans les alentours du motif principal, en d'autres cas on cousait ensemble deux pièces, ou bien encore on remplissait les vides avec des *termes*, qui sont des tapisseries étroites avec écussons et attributs. On trouve une preuve du peu de préoccupation que donnait l'usage de la tapisserie dans ce fait que les tentures ont été répétées plusieurs fois avec les mêmes dimensions ; parmi les exceptions on peut citer les entre-fenêtres et surtout les *Chancelleries* exécutées pour les chanceliers de France sur des mesures données.

1. Voir aux Annexes.

II

L'histoire des modèles présente, dans les dernières années du xviiie siècle, un intérêt particulier en ce sens que ce n'est plus le prince ou son délégué qui fait les choix, mais bien les élus de la nation ou les ministres responsables. Les hommes de la Révolution accordèrent aux Gobelins une attention très réelle; si, malgré les excitations de Marat, les Manufactures furent maintenues, c'est qu'on sentait bien qu'elles faisaient partie du domaine d'honneur du pays. Le ministre de l'intérieur Paré écrit, le 20 octobre 1793, à David pour appeler son attention sur les Gobelins et lui demander de l'aider à procurer aux « habiles et peu aisés ouvriers » de la manufacture « des originaux plus dignes de leur civisme ». Il pense que les deux tableaux du maître représentant Marat et Lepelletier pourraient être multipliés et placés dans les salles des tribunaux et des assemblées des corps administratifs. « Je t'invite pareillement et en général, ajoute le ministre, à t'occuper des moyens de procurer aux Gobelins, des originaux républicains. Il serait possible qu'un fonds spécial, accordé pour cet objet, fît partie des encouragements qu'il serait convenable de dispenser aux peintres, et ce serait servir tout à la fois et la peinture que tes talents honorent, et que tes soins cherchent à secourir, et un atelier précieux qui en a retracé souvent et avec succès les plus célèbres productions. »

Le ministre ne se rendait pas bien compte de la durée d'un travail de tapisserie; il eût mieux fait, pour multiplier les tableaux de David, de s'adresser à des copistes qu'à des tapissiers, mais l'intention est louable, puisqu'elle devait donner de l'ouvrage aux ateliers; il convient surtout de retenir de cette lettre l'inscription possible au budget des

dépenses d'un crédit spécial pour les modèles ; le ministre a posé ainsi un excellent principe et il faut lui en savoir gré.

En demandant à David des modèles patriotiques, le ministre était en profond accord avec le personnel de la Manufacture qui, à quelques semaines de là, fut reçu à la barre de la Convention, où il jura de n'employer désormais son talent « qu'à transmettre à la postérité les images des héros et martyrs de la liberté, ainsi que les actions mémorables des Français régénérés et républicains ».

Pour aboutir à des résultats pratiques, la Convention, par un arrêté du 10 mai 1794, décida que « les tableaux qui, d'après le jugement du jury des Arts et Manufactures, avaient obtenu les récompenses nationales seraient exécutés en tapisserie à la Manufacture des Gobelins ». Quelque temps après, le 30 messidor an II, le comité du Salut public nomma « un jury d'artistes pour examiner les tableaux existant aux Manufactures nationales des Gobelins et de la Savonnerie et déterminer ceux qui, à raison de leur perfection, méritent d'être exécutés par les ouvriers de ces manufactures ». Les tableaux présentant des emblèmes et des sujets incompatibles avec les idées et les mœurs républicaines devaient être exclus de l'exécution en tapisserie. Le jury était composé de Prudhon, Ducreux, Vincent, peintres ; Percier, architecte ; Bitaubé, Legouvé, hommes de lettres ; Moitte, sculpteur ; Monvel, acteur et homme de lettres ; Belle, directeur des Gobelins ; Duvivier, directeur de la Savonnerie. Il procéda avec une grande indépendance ; Raphaël, Le Brun et surtout les peintres du xviiie siècle, Jouvenet, Coypel, Oudry, de Troy, Boucher, etc., furent en partie sacrifiés tout comme Vien, Brenet, Doyen, Ménageot, Suvée et d'autres contemporains, y compris Vincent, qui faisait partie de la Commission. Le vote eut lieu sur chaque tableau et fut souvent motivé. Nombre d'ouvrages furent

II

L'histoire des modèles présente, dans les dernières années du xviiie siècle, un intérêt particulier en ce sens que ce n'est plus le prince ou son délégué qui fait les choix, mais bien les élus de la nation ou les ministres responsables. Les hommes de la Révolution accordèrent aux Gobelins une attention très réelle; si, malgré les excitations de Marat, les Manufactures furent maintenues, c'est qu'on sentait bien qu'elles faisaient partie du domaine d'honneur du pays. Le ministre de l'intérieur Paré écrit, le 20 octobre 1793, à David pour appeler son attention sur les Gobelins et lui demander de l'aider à procurer aux « habiles et peu aisés ouvriers » de la manufacture « des originaux plus dignes de leur civisme ». Il pense que les deux tableaux du maître représentant Marat et Lepelletier pourraient être multipliés et placés dans les salles des tribunaux et des assemblées des corps administratifs. « Je t'invite pareillement et en général, ajoute le ministre, à t'occuper des moyens de procurer aux Gobelins, des originaux républicains. Il serait possible qu'un fonds spécial, accordé pour cet objet, fît partie des encouragements qu'il serait convenable de dispenser aux peintres, et ce serait servir tout à la fois et la peinture que tes talents honorent, et que tes soins cherchent à secourir, et un atelier précieux qui en a retracé souvent et avec succès les plus célèbres productions. »

Le ministre ne se rendait pas bien compte de la durée d'un travail de tapisserie; il eût mieux fait, pour multiplier les tableaux de David, de s'adresser à des copistes qu'à des tapissiers, mais l'intention est louable, puisqu'elle devait donner de l'ouvrage aux ateliers; il convient surtout de retenir de cette lettre l'inscription possible au budget des

dépenses d'un crédit spécial pour les modèles ; le ministre a posé ainsi un excellent principe et il faut lui en savoir gré.

En demandant à David des modèles patriotiques, le ministre était en profond accord avec le personnel de la Manufacture qui, à quelques semaines de là, fut reçu à la barre de la Convention, où il jura de n'employer désormais son talent « qu'à transmettre à la postérité les images des héros et martyrs de la liberté, ainsi que les actions mémorables des Français régénérés et républicains ».

Pour aboutir à des résultats pratiques, la Convention, par un arrêté du 10 mai 1794, décida que « les tableaux qui, d'après le jugement du jury des Arts et Manufactures, avaient obtenu les récompenses nationales seraient exécutés en tapisserie à la Manufacture des Gobelins ». Quelque temps après, le 30 messidor an II, le comité du Salut public nomma « un jury d'artistes pour examiner les tableaux existant aux Manufactures nationales des Gobelins et de la Savonnerie et déterminer ceux qui, à raison de leur perfection, méritent d'être exécutés par les ouvriers de ces manufactures ». Les tableaux présentant des emblèmes et des sujets incompatibles avec les idées et les mœurs républicaines devaient être exclus de l'exécution en tapisserie. Le jury était composé de Prudhon, Ducreux, Vincent, peintres ; Percier, architecte ; Bitaubé, Legouvé, hommes de lettres ; Moitte, sculpteur ; Monvel, acteur et homme de lettres ; Belle, directeur des Gobelins ; Duvivier, directeur de la Savonnerie. Il procéda avec une grande indépendance ; Raphaël, Le Brun et surtout les peintres du XVIIIe siècle, Jouvenet, Coypel, Oudry, de Troy, Boucher, etc., furent en partie sacrifiés tout comme Vien, Brenet, Doyen, Ménageot, Suvée et d'autres contemporains, y compris Vincent, qui faisait partie de la Commission. Le vote eut lieu sur chaque tableau et fut souvent motivé. Nombre d'ouvrages furent

rejetés « sous le rapport de l'art » purement et simplement ; d'autres « sous le rapport de l'art, quoique le sujet soit digne d'être conservé sous le rapport moral », vu que « le sujet est vraiment philosophique et républicain » ; plusieurs décisions acceptent le sujet mais repoussent le tableau [1].

La prohibition ne fut pas de longue durée. Beaucoup de modèles exclus furent repris quelque temps après.

Le jury des Arts, pour bien marquer ses tendances, rédigea les conditions d'un concours pour les modèles des Gobelins.

« Pour les sujets historiques, il recommande aux artistes de s'inspirer, avant tout, des grandes scènes de la Révolution française, des actions héroïques des guerriers qui, depuis 1789, ont combattu pour le salut de la Patrie.... Il faut rappeler à nos descendants tous les actes de vertu qui, parmi nous et chez les nations anciennes et modernes, ont honoré l'humanité ; égayer l'imagination par des sujets agréables, puisés dans la Fable et dans les poèmes qui, depuis tant de siècles, sont en possession de notre estime ; couvrir une vérité utile du mode ingénieux de l'allégorie, charmer les yeux, plaire à l'esprit et l'instruire ; respecter les mœurs et la sévérité des principes républicains. »

« Voilà ce qui doit animer les artistes qui voudront consacrer leur talent à la régénération de cet établissement qui, sous tous les rapports, réunit l'utilité, l'agrément et la magnificence. »

Mais entre la proclamation et le résultat du concours, il fallait des modèles ; le jury se rendit au Muséum et fit choix notamment des œuvres suivantes :

1. Les jugements sont reproduits aux Annexes ; ils n'ont jamais été publiés intégralement, je n'ai pas hésité à le faire, car ces documents donnent la note exacte des idées du temps ; ils fournissent aussi des indications sur les tableaux et les modèles déposés aux Gobelins.

L'éducation d'Achille, par Regnault.

La Paix ramenant l'Abondance, l'Innocence se réfugiant dans les bras de la Justice, par Mme Le Brun.

Antiope, par Le Corrège.

Déjanire et Nessus, par Le Guide.

Borée et Orithye, par Vincent.

Terpsichore, par Lesueur.

Le jury visita aussi les ateliers et accepta : chez David, *Brutus* et *le Serment des Horaces*; chez Vincent, *Zeuxis choisissant un modèle parmi les plus belles filles de la Grèce*; chez Regnault, *la Liberté et la Mort*; dans l'atelier de Lemonnier, il refusa *Cléombrote et Chelonis*.

Le programme du concours était trop nébuleux. Qu'était-ce en effet que la *régénération* des Gobelins que le jury appelait de ses vœux? Ce n'était pas certes le retour d'une technique ancienne dont personne ne se préoccupait, c'était apparemment une régénération morale, dont les sujets représentés devaient être l'expression. Mais alors comment concilier les termes d'un programme qui de la vertu austère allait jusqu'à l'allégorie, avec les décisions du Jury qui venait de rejeter de la liste des modèles le *Courage des femmes de Sparte*, le *Départ de Régulus* aussi bien que les *Amours des Dieux* et les *Pastorales*.

La tentative ne donna pas de résultat et ce n'est qu'en 1880 qu'un concours public eut enfin lieu.

III

La copie des tableaux était devenue la règle, les modèles ne furent plus qu'une préoccupation secondaire appliquée, sauf de rares exceptions, aux meubles, portières et can-

tonnières; la question ne reprit une réelle importance qu'en 1848 dans les délibérations du conseil supérieur des Manufactures nationales [1]. Tout en rendant hommage à la perfection de l'exécution textile, le conseil déplora généralement les choix antérieurs. M. Ingres, dont l'autorité était prépondérante, se laissait toujours dominer par l'idée que la tapisserie avait pour but essentiel de reproduire les œuvres des maîtres, afin de prolonger leur existence; un jour il disait : « Il y a une pensée bien triste qui s'attache à toutes les créations de l'homme, telle que la destruction inévitable qui les attend dans un temps donné; il serait à désirer qu'on s'occupât sans cesse des moyens d'éloigner, sinon de vaincre ce résultat fatal ». Plus tard, il résume comme il suit son impression sur les Manufactures de tapisseries : « En ce qui le concerne, comme faisant partie de la commission chargée de suivre les travaux des Gobelins et de Beauvais, il certifie les notables progrès qu'il a eu occasion de constater et qui, selon lui, sont des gages très rassurants pour l'avenir. Il croit pouvoir en augurer que tous les produits qui sortiront désormais de ces établissements, seront véritablement artistiques, comme sentiment du dessin, de la couleur des modèles, qu'ils formeront en un mot des œuvres complètes. Il cite notamment un travail en cours d'exécution, d'après un tableau de Sébastien del Piombo, et qui offre des résultats admirables. Il ne s'agit donc que de donner de bons modèles pour qu'ils soient reproduits dans toutes les conditons de perfection désirable. C'est un motif pour lui d'insister sur une pensée qui le préoccupe sans cesse, celle d'arracher les chefs-d'œuvre à la destruction; il

1. Le conseil fonctionna jusqu'au mois de novembre 1851 ; il compta parmi ses membres MM. Ingres, Delaroche, Labrouste, Klagmann, Séchan, Feuchère, Badin, Ebelmen, Dieterle, Chevreul, Fleury, de Lasteyrie, Viollet-le-Duc, de Lavenay, duc de Luynes, Lacordaire, Cornu, de Nieuverkerke, Ary Scheffer, Duban, Muller.

voit dans ce mode de reproduction un moyen de plus de les perpétuer et de les transmettre à la postérité. Il y verrait en même temps l'avantage de conserver à la Manufacture des Gobelins sa prééminence et le rôle de supériorité qui lui a été si longtemps dévolu. Il pense qu'on pourrait même, sans doute, dans une certaine mesure et à titre de récompense, admettre les œuvres éminentes des artistes vivants à la reproduction par la tapisserie. Cette distinction, nécessairement rare et exceptionnelle, deviendrait une nouvelle source d'émulation et d'encouragement pour beaucoup d'artistes [1]. »

Il régnait cependant dans le Conseil un courant salutaire, visiblement provoqué par les peintres décorateurs et les architectes. Un cri d'alarme, le premier depuis le funeste usage, fut jeté contre l'imitation des tableaux et le trompe-l'œil ; on proclama que les principes suivis jusque-là étaient faux et que, pour tirer la Manufacture « de l'état de caducité apparente » où elle se trouvait, il fallait y renoncer au plus vite. Mais les révolutions sont lentes en tapisseries et les commissions sont en général assez disposées aux transactions, de sorte qu'au lieu de trancher carrément dans le vif on s'arrêta à la combinaison que voici, que M. Ingres lui-même appuya de son autorité :

L'art de la tapisserie ne doit être considéré qu'au point de vue décoratif. On mettra sous les yeux des artistes chargés de peindre les modèles et des tapissiers, les anciennes tapisseries appartenant à l'État, pour leur indiquer les moyens simples et larges par lesquels on procédait jadis. La fabrication sera dirigée vers l'ameublement et la décora-

1. M. de Chennevières, directeur des Beaux-Arts, donna satisfaction à M. Ingres. En 1876, les Gobelins mirent sur métier l'*Homère déifié*. La tapisserie, de la grandeur de la peinture, est affectée à la Sorbonne. La manufacture de Sèvres a reproduit également la *Source* et l'*Andromède*.

tion des édifices civils et religieux. Aux palais épiscopaux et aux églises seront réservées les reproductions des chefs-d'œuvre des maîtres, avec des bordures appropriées aux sujets et aux locaux.

Une partie seulement de ce programme de travaux fut réalisée, mais le principe du modèle spécial fut observé dans une certaine mesure et c'était là le point essentiel. On commanda un modèle pour la Bibliothèque Sainte-Geneviève et une série de portraits pour la Galerie d'Apollon; il est vrai que ces portraits furent peints et exécutés comme des tableaux ordinaires, ce qui fait qu'on les prend généralement pour des peintures à l'huile. Plus tard, ainsi que je l'ai marqué dans le chapitre des Tapisseries, on réussit beaucoup mieux, parce que les modèles furent demandés à des peintres décorateurs et non à des peintres d'histoire.

Depuis 1870 la Manufacture travaille autant que possible sur des modèles spéciaux; mais, je le répète, on est obligé parfois de chercher dans les Musées pour éviter le chômage et pour une autre raison encore. Il peut arriver que les sujets commandés ne comportent pas de figures nues, or la pratique des carnations a toujours été l'une des gloires de la maison et il faut ne pas laisser tomber cette noble spécialité. C'est également pour reprendre la technique sobre et franche des belles époques qu'il importe de donner comme modèles d'anciennes tapisseries.

CHAPITRE XII

LE MUSÉE ET LES COLLECTIONS

I

La Manufacture possède : un musée de tapisseries; — des modèles en peinture; — des aquarelles d'après d'anciennes tapisseries; — une collection de photographies; — une bibliothèque d'ouvrages sur la tapisserie; — une suite de dessin de Van der Meulen.

Notre musée est, avec la *Crocetta* de Florence, le seul musée spécial de tapisseries de l'Europe; son organisation administrative est récente, elle date du 3 février 1885 [1]; mais en fait il a toujours existé aux Gobelins un dépôt de tapisseries; on les exposait momentanément dans les galeries pour les visiteurs de marque, elles figuraient dans les maisons royales et dans les cérémonies publiques [2], on les

[1]. Le musée est ouvert au public les mercredis et samedis, de 1 à 3 h. Sur demande, les artistes peuvent y travailler tous les jours; nous mettons aussi à leur disposition tous les documents que nous possédons : modèles de tapisseries, photographies, livres, etc.

[2]. Nous possédons une gravure montrant un echafaudage dressé pour le feu d'artifice tiré à l'occasion de la naissance du duc de Bourgogne, on y voit quelques tapisseries de la suite de l'*Histoire du Roy*

envoyait à l'étranger pour rehausser l'éclat des fêtes des représentants de la France, puis elles faisaient retour à la Manufacture.

En 1699 les tapisseries des Gobelins furent exposées dans le grand salon du Louvre; cette coutume fut suivie au xviii^e et au xix^e siècle.

A l'occasion de la Fête-Dieu, les plus belles pièces disponibles étaient accrochées dans la rue Mouffetard à l'entrée de la Manufacture et dans l'intérieur de ses cours, c'était alors une véritable exposition publique; en 1746 par exemple elle était composée, entre autres, des tentures suivantes :

Les Anciennes Grandes Indes. — Les Saisons. — La Galerie de Saint-Cloud. — Les Arabesques de Raphaël. — L'Histoire du Roy. — Les Chambres du Vatican. — Les Éléments. — Les Mois de Lucas.

Le développement linéaire de ces tapisseries était d'environ 650 mètres; l'affluence du public était considérable et nécessitait la présence de six gardes-françaises et d'un caporal pour maintenir l'ordre et de plusieurs « mouches » pour empêcher les voleurs d'exercer leur industrie. Dans l'après-midi le Tout-Paris élégant arrivait en carrosse; trois brigades de maréchaussée étaient nécessaires pour organiser les files.

Un des premiers catalogues que j'ai trouvé des tapisseries exposées en permanence dans les galeries de la Manufacture est de l'an XII; c'étaient des ouvrages d'après Vien, Vincent, Ménageot, Suvée, Brenet; on y remarque cependant quelques rares pièces d'après Desportes, de Troy, Ch. Coypel et Boucher, mises sans doute en place pour remplir les vides, car on les regardait alors comme des productions mignardes et de mauvais goût; de Raphaël, dont la Manufacture possédait plusieurs tapisseries importantes, il n'est même pas question.

Nous avons peine à comprendre aujourd'hui le dédain qu'il a été de bon ton d'afficher, jusque dans ces derniers temps, à l'égard des ouvrages qui, de la fin de l'antiquité jusqu'au xvie siècle, ont jalonné la route des arts; mais ce qui paraît encore plus étrange, c'est l'ignorance extrême de l'histoire de la tapisserie qui régnait aux Gobelins au commencement de notre siècle, et le mépris que les chefs professaient même pour les tapisseries de la Renaissance. Nous en trouvons le témoignage dans un rapport de l'an VIII écrit par le directeur de l'établissement; le rédacteur commence par assurer que *les plus anciennes tapisseries furent fabriquées en Angleterre et en Flandres sur les cartons de Raphaël et de Jules Romain*; il ne sait même pas qu'il existait des fabricants de tapisseries avant le xvie siècle; il veut bien reconnaître que les cartons des maîtres italiens ont un caractère grandiose, mais il se hâte d'ajouter que si les tapisseries exécutées d'après ces cartons n'ont pas eu « le mérite de cette foule de couleurs qui étonne dans celles qui se fabriquent aujourd'hui », c'est évidemment la faute des teinturiers qui n'avaient pas « les nuances complètes formant de véritables *claviers oculaires* », de sorte que « ces premières productions de l'enfance de l'art ne sont ainsi que des dessins coloriés et n'ont pas le charme des véritables tableaux ». Faut-il s'étonner après ces appréciations de l'administrateur de la Manufacture que les *Actes des Apôtres* d'après Raphaël, depuis longtemps aux Gobelins, aient été relégués loin des galeries d'exposition, enroulés dans quelque coin et déroulés seulement pour servir de bâches lorsque les maçons réparaient les ateliers, car telle a été la fonction du *Martyre de saint Étienne*, de la *Conversion de saint Paul*, d'*Élymas frappé de cécité*, aux armes de Claude de Bellièvre, archevêque de Lyon de 1604 à 1612, qui occupent aujourd'hui les places d'honneur de nos galeries.

Le musée des Gobelins n'a jamais eu un budget normal d'acquisitions et il a subi plus qu'aucun autre les outrages de la mode, de la politique et de la guerre civile et de la sottise humaine.

A l'occasion de la plantation d'un arbre de la liberté dans la cour d'honneur, Belle (Augustin), directeur de la Manufacture, fit brûler en février 1793 une série de tapisseries parmi lesquelles se trouvait *La visite du roi aux Gobelins*, d'après Le Brun, plusieurs *Portières* et une suite de *Chancelleries*.

Sur les 190 tapisseries incinérées en 1797 par ordre du Directoire pour en retirer l'or, huit provenaient de la première Manufacture des Gobelins et quatre de la Manufacture de Louis XIV; l'incinération totale donna 66 000 francs !

La Commune de 1871 nous a été fatale : dans la nuit du 24 mai des mains criminelles mirent le feu aux Gobelins; 637 pièces périrent dans les flammes; selon l'inventaire elles se décomposent ainsi :

```
Pièces fabriquées avant 1831.................   597
   —   fabriquées de 1831 à 1852.............    13
   —   fabriquées de 1852 à 1870.............    23
   —   en cours au 4 septembre 1871.....  ...     4
```

Toutes ces pièces n'avaient évidemment pas la même importance : 410 environ étaient des fragments divers, des chiffres et des monogrammes sans valeur d'art et de fort peu de valeur commerciale; le reste peut se diviser comme il suit :

```
Meubles..................................  10 pièces.
Ornements sacerdotaux....................   4    —
Portières cantonnières, pentes, termes, etc. 57  —
Bordures et alentours....................  20    —
Portraits ...............................  16    —
Fragments de portraits...................   3    —
Fragments de tapisseries.................  23    —
Tapisseries. ............................  94
```

Raphaël, Jules Romain, Le Brun, Desportes, Coypel, de Troy, Parrocel, Boucher, Taraval, Vien, Vincent, Belle, Lemonnier, Snyders, Guérin, Ménageot, Le Doyen, Callet, Steuben, Gérard, Debret, Horace Vernet, Meynier, Le Titien, Le Guide, Alaux et Couder, Steinheil, Baudry, Dieterle, Chabal-Dussurgey, Godefroy et d'autres peintres furent victimes de cette inexplicable barbarie.

Le musée a été reconstitué au moyen des tapisseries échappées à l'incendie, de prêts du Mobilier national, d'achats, de dons, de legs et d'attributions de produits modernes de la Manufacture. Sans doute il y a des lacunes dans cette collection, mais, telle qu'elle est, elle offre à ceux qui se livrent à l'étude ou à la culture de la tapisserie un champ de travail unique dans Paris; nous partons en effet des premiers siècles de notre ère pour finir avec nos contemporains, en passant par tous les pays de production. L'histoire des tapisseries du musée serait donc celle de la tapisserie même; je dois me contenter par suite d'appeler l'attention sur quelques ouvrages particuliers.

Quelles sont les plus anciennes tapisseries connues? Je parle d'ouvrages réels, tangibles, et non de tapisseries décrites ou figurées par les écrivains ou les artistes. Jusque dans ces dernières années l'ancienneté extrême était accordée à des fragments du xie ou du xiie siècle provenant de l'église Saint-Géréon de Cologne; mais aujourd'hui les tapisseries coptes priment celle de Cologne, elles ont été découvertes en Égypte dans ces dernières années; notre musée en possède une suite intéressante provenant de l'hypogée d'Akhmim. Ce sont bien réellement des tapisseries de haute lisse fabriquées sur un métier à peu près semblable à celui des Gobelins; seulement elles ne forment pas tentures, elles constituent en général des parures de vêtements, cols, manchettes, segments, galons de costumes civils et religieux et à ce titre

il me semble qu'elles pourraient servir de modèles à la broderie, à la passementerie et à l'industrie des tissus imprimés ; sans aucune exception, les tapisseries coptes sont très harmonieuses de ton et d'un dessin ingénieux, délicat et quelquefois bizarre ; celles qui paraissent les plus anciennes sont peut-être du II° ou du III° siècle, en tout cas elles représentent des motifs antiques, aussi bien dans l'ornement que dans les sujets, tels que Persée et Andromède, le Centaure jouant de la cythare ; les plus récentes vont peut-être jusqu'au IX° siècle ; leur style rappelle à peu près les mosaïques de Ravenne ; il ne s'explique pas toujours très bien ; on y sent l'influence de l'Orient, mais non celle de l'Égypte, qui ne se révèle que par certains animaux particuliers au pays, comme le lièvre à longues oreilles par exemple. Les tapisseries coptes sont d'une qualité technique très remarquable autant pour le tissu que pour les couleurs dont la solidité est supérieure ; elles donneront lieu à des publications spéciales [1] ; déjà elles figurent dans plusieurs musées de l'Europe et je suis surpris que l'industrie n'en ait pas encore tiré parti ; il y a beaucoup à prendre dans ces documents aussi bien pour le vêtement que pour la mosaïque et la marqueterie.

Le fac-similé de la tapisserie de Saint-Géréon de Cologne serait aussi un type intéressant à reproduire par la céramique de revêtement et le papier peint ; c'est un griffon terrassant un bœuf comme motif principal, des masques de lions, des anneaux ; l'exécution est à teintes plates et ne présente pas de difficultés. J'en dis autant d'un carré allemand du XIV° siècle qui est une sorte de coussin avec des cerfs adossés à un arbre ; rien de plus simple que cette composition absolument conventionnelle à tons francs et posés

[1]. Voir, dans la *Gazette des Beaux-Arts* du 1ᵉʳ avril 1887, un rapide article que j'ai écrit pour prendre rang ; depuis j'ai publié *les Tapisseries coptes*, avec 150 reproductions.

à plat, bien dans le goût des *trecentistes*. Les *quatrocentistes*, dont le nombre augmente visiblement, trouveront dans le musée l'*Annonciation* et la *Salutation angélique* qu'Albert Goupil a généreusement légués aux Gobelins ; c'est bien l'âge d'or de la tapisserie que ce xv° siècle si fertile et si beau ; cependant vers la fin de la période, la préoccupation d'imiter la peinture semble déjà s'emparer des ateliers de tapisseries des Flandres ; si nos deux tapisseries n'ont pas la valeur d'art de la *Vierge glorieuse* de 1485, le chef-d'œuvre du temps, provenant de la collection Davillier, maintenant au Louvre, elles n'en sont pas moins des ouvrages très remarquables, utiles à consulter pour la technique, les costumes et les détails du mobilier et de l'architecture.

De la même époque nous possédons deux pièces d'une suite de onze qui était avant la Révolution à l'abbaye du Ronceray à Angers : le *Miracle du Landit*, l'une d'elles, montre une réunion de prélats dans la plaine du Landit, dans le fond l'église de Saint-Denis d'un côté et de l'autre un monument ayant de l'analogie avec le Palais de Justice de Paris ; on ne peut être plus exigeant pour les tapissiers du xv° siècle que pour les graveurs du xviii° qui, dans les vues de Paris, mettaient la tour de Nesle à Chaillot et les moulins de Bercy contre le Pont-Neuf. Les tapisseries de l'abbaye du Ronceray ont des inscriptions en langue française, je les crois cependant flamandes par comparaison technique avec le don de M. Spitzer, *Louis XI levant le siège de Salins*, pièce de la tenture de *Saint-Anathoile*, terminée à Bruges en 1501 dans l'atelier de J. Sauvage. Des ateliers français du commencement du xvi° siècle nous avons une verdure à personnages, les *Bergers*, et le *Concert* ayant appartenu à la famille de Rohan, qui pouvait l'avoir commandé de 1520 à 1525, c'est-à-dire vers la fin d'une période dans l'histoire

de notre art. A la place de ces personnages superposés sans aucun souci des plans, de ces charmantes fictions, de ces naïvetés, de ces accents libres et francs qu'affectionnaient les primitifs et dont le *Concert* offre un type excellent, les tapissiers, sous l'influence irrésistible des peintres italiens, mettront sur métier des compositions savantes et correctes, qui les amèneront insensiblement à cette erreur funeste pour la tapisserie décorative qui consiste à prendre pour la perfection de l'art la reproduction absolue des tableaux.

Le xvie siècle flamand est représenté par ses qualités et aussi par des pièces, scènes historiques ou mythologiques, résultant de l'exploitation commerciale des ateliers dont le principal mérite était le bon marché; ce n'est cependant pas cette condition qui a dû guider le fastueux Foucquet dans l'acquisition qu'il fit des réductions des *Actes des Apôtres*, dont il nous reste quatre pièces. Lors de l'arrestation à Nantes du surintendant, Louis XIV fit dresser au château de Vaux, le 13 septembre 1661, un inventaire qui porte l'article suivant : « Plus six pièces de tapisseries ayant deux aulnes deux tiers de cours chacune, sur une aulne et deux quart de hault, ou environ, représentant les *Actes des Apostres*. » Après la saisie les tapisseries furent sans doute envoyées aux Gobelins, car en 1665 Le Bernin les examina pendant la visite qu'il fit à la Manufacture et dit : « Cela est toujours beau, quoique médiocrement exécuté. » Le Cavalier eût pu en dire autant, avec plus d'énergie même, de bien d'autres répétitions flamandes de la célèbre tenture.

L'art français du xvie siècle peut tirer orgueil de la manufacture de Fontainebleau dont le musée possède quelques ouvrages; notre du Cerceau était un grand artiste, les tapisseries nées sous son influence sont vraiment des tentures décoratives; tout est élégant, fin, distingué dans ces dispositions de fleurs, de chimères, de consoles, de stipes, de gro-

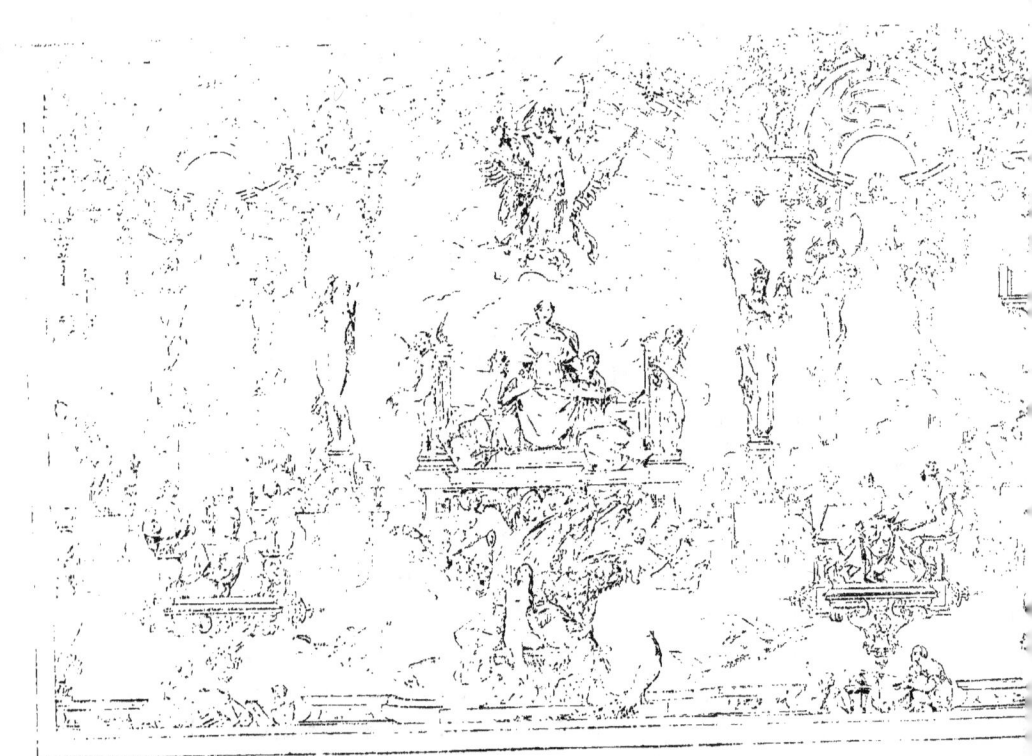

L'École française, par M. L.-O. Merson.

de notre art. A la place de ces personnages superposés sans aucun souci des plans, de ces charmantes fictions, de ces naïvetés, de ces accents libres et francs qu'affectionnaient les primitifs et dont le *Concert* offre un type excellent, les tapissiers, sous l'influence irrésistible des peintres italiens, mettront sur métier des compositions savantes et correctes, qui les amèneront insensiblement à cette erreur funeste pour la tapisserie décorative qui consiste à prendre pour la perfection de l'art la reproduction absolue des tableaux.

Le xvie siècle flamand est représenté par ses qualités et aussi par des pièces, scènes historiques ou mythologiques, résultant de l'exploitation commerciale des ateliers dont le principal mérite était le bon marché; ce n'est cependant pas cette condition qui a dû guider le fastueux Foucquet dans l'acquisition qu'il fit des réductions des *Actes des Apôtres*, dont il nous reste quatre pièces. Lors de l'arrestation à Nantes du surintendant, Louis XIV fit dresser au château de Vaux, le 13 septembre 1661, un inventaire qui porte l'article suivant : « Plus six pièces de tapisseries ayant deux aulnes deux tiers de cours chacune, sur une aulne et deux quart de hault, ou environ, représentant les *Actes des Apostres*. » Après la saisie les tapisseries furent sans doute envoyées aux Gobelins, car en 1665 Le Bernin les examina pendant la visite qu'il fit à la Manufacture et dit : « Cela est toujours beau, quoique médiocrement exécuté. » Le Cavalier eût pu en dire autant, avec plus d'énergie même, de bien d'autres répétitions flamandes de la célèbre tenture.

L'art français du xvie siècle peut tirer orgueil de la manufacture de Fontainebleau dont le musée possède quelques ouvrages; notre du Cerceau était un grand artiste, les tapisseries nées sous son influence sont vraiment des tentures décoratives; tout est élégant, fin, distingué dans ces dispositions de fleurs, de chimères, de consoles, de stipes, de gro-

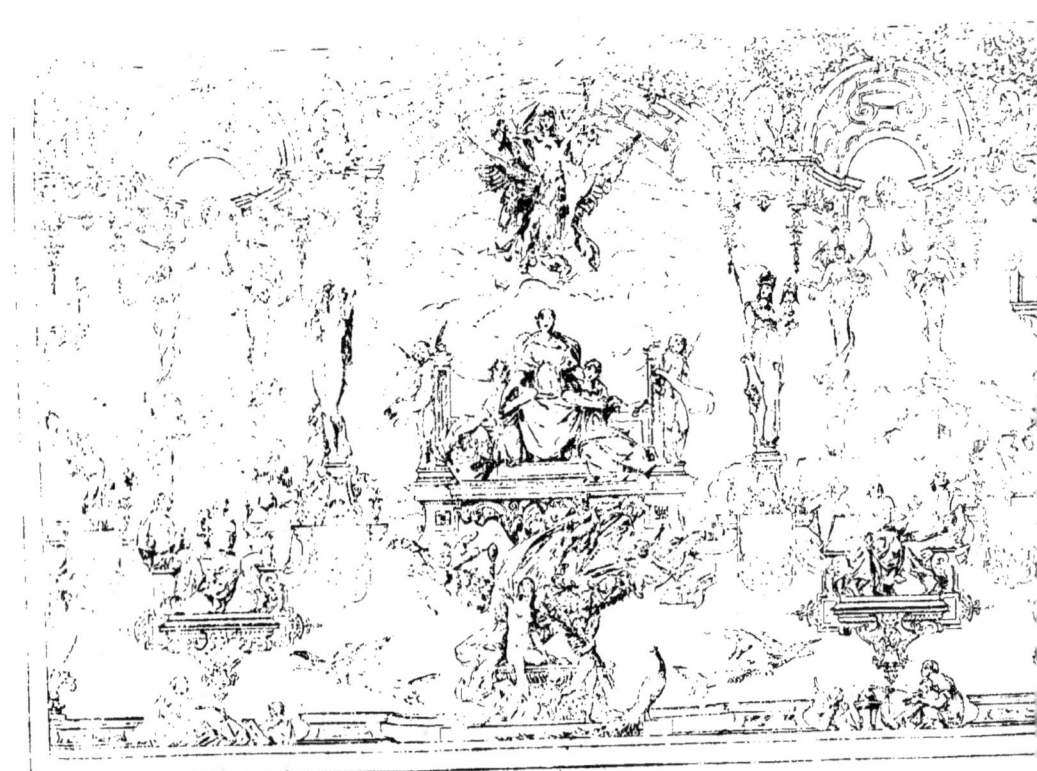

L'École française, par M. L.-O. Merson.

tesques, formant sur des fonds unis l'alentour très développé des médaillons où la figure humaine ne tient qu'un rôle secondaire. Beaucoup d'entre nous regrettent que le genre ait si tôt été abandonné et surtout qu'il n'ait pas été repris; mais je me console, on y reviendra tôt ou tard et s'il ne dépendait que de moi, ce serait dès demain; du coup notre production serait doublée [1].

Le musée garde deux pièces des *Métamorphoses d'Ovide* d'après Battista Dosso, tissées à Ferrare dans l'atelier de Karcher, que le duc Hercule II fit venir des Flandres; voici encore de la vraie et de la bonne décoration textile sans prétention aucune d'être prise pour de la peinture; il me semble que les types de Ferrare comme ceux de Fontainebleau pourraient être étudiés avec fruit par les industries de tissus d'ameublement.

Sans nuire à la fondation de Louis XIV, il est permis d'admirer la première manufacture des Gobelins et les fabriques de Paris du xviie siècle. Avec des peintres comme Simon Vouet, Antoine Caron et Lerambert, et des tapissiers comme les Comans et les de la Planche on pouvait être rassuré; le *Sanglier de Calydon, Elie montant au ciel*, le *Sacrifice d'Abraham* que nous possédons sont de magnifiques ouvrages, sobres et nobles, qui dépassent certaines tapisseries de Le Brun; mais tout dans les fabriques de Paris n'avait pas une semblable valeur. Il nous reste par exemple une pièce de l'*Histoire de saint Crépin et de saint Crépinien*. La tenture de quatre pièces avait été exécutée dans l'atelier de la Trinité en 1635 pour la chapelle des cordonniers dans la cathédrale de Notre-Dame et aux frais de la corporation. A l'époque de la Révolution la tenture fut enlevée de l'église par crainte de la fureur popu-

1. La tenture la *Comédie française* actuellement sur métier et le modèle commandé l'*Ecole française*, sont dans ce parti.

laire et déposée aux Gobelins, qui semblaient n'avoir jamais rien à redouter de l'émeute; trois pièces sur quatre périrent dans l'incendie de la Commune le 24 mai 1871. Quoique d'après Lerambert, le dessin est en général très lâché et quelquefois même il présente des aberrations choquantes; c'est qu'un bon modèle ne suffit pas, il faut en surveiller l'exécution et défaire sans scrupule les parties mal faites.

Dans l'*Avare* de Molière, Harpagon dit : « Et pour mille écus restants, il faudra que l'emprunteur prenne hardes, nippes, bijoux, dont s'ensuit le mémoire : Premièrement un lit de quatre pieds, à bandes de point de Hongrie; plus un pavillon à queue, d'une bonne serge d'Aumale rose sèche, avec le molet et les franges de soie; plus une tenture de tapisserie des *Amours de Gombaut et de Macé*. » De cette tenture souvent répétée, le musée possède une pièce, les *Joueurs de tiquet*; elle ne provient pas de l'ancien fonds, mais d'une acquisition; il est évident qu'elle faisait partie de la série inscrite vers 1725, dans l'un des inventaires du mobilier de la couronne, en ces termes : « Une tenture de tapisserie, laine et soye, manufacture des Gobelins, représentant les noces de Gombaut et de Macée, dans une bordure fond rouge à rainceaux et grotesques, aïant à chaque milieu un camayeu de paysage et à chaque coin un chien; la tenture en sept pièces contenant vingt-trois aulnes de cours sur trois aulnes de haut, doublée de toille par bandes : 23 aulnes sur 3 aulnes. » Les *Joueurs de tiquet* sont très supérieurs à notre pièce de la tenture de *Saint Crépin et saint Crépinien*, tant pour la composition que pour le travail technique.

Je n'ai pas à parler des tapisseries du musée fabriquées aux Gobelins depuis Le Brun jusqu'à nos jours. Elles sont connues et résument tous les genres qui ont été successivement à la mode; les artistes trouveront dans les galeries et

les magasins — car la place nous manque pour sortir tout à la fois — des éléments complets pour l'étude des bordures, question difficile entre toutes celles qui se rattachent à l'art de la tapisserie.

Des fabrications étrangères nous possédons : des Flandres du xviie siècle les *Actes des Apôtres* déjà notés et diverses pièces de l'*Histoire de France*; du xviiie siècle, deux ouvrages d'après Teniers de l'atelier bruxellois de Van der Borcht, légués par M. His de Butenval; une pièce de Dresde, quelques petits ouvrages de Rome, de bons types de l'atelier de Santa Barbara de Madrid d'après Goya et Corrado, d'une coloration très chaude; l'extrême Orient est représenté par des tapisseries chinoises données par M. Vapereau et par M. Collin de Plancy et par une tapisserie japonaise.

Nous sommes beaucoup moins riches en tapis et en tentures de velours qu'en tapisseries, mais nous avons le plus beau tapis persan de la collection Goupil légué au musée par son propriétaire; c'est un ouvrage hors ligne comme dispositions, coloris et exécution; malgré l'extrême habileté de nos artistes de la Savonnerie nous ne pourrions pas reproduire ce chef-d'œuvre; de l'ancienne fabrication française, il nous reste un panneau montrant Louis XIII et sa famille exécuté en 1649 à l'atelier du Louvre par Pierre Dupont, et l'un des grands tapis de la galerie du Louvre fait à la Savonnerie de Chaillot au xviie siècle; cette pièce est le type des tapis de cérémonie, elle faisait partie d'une série de 93 pièces.

II

Les modèles traités aux Gobelins proviennent ou de prêts temporaires consentis par les administrations, les musées et les particuliers, ou de commandes faites par la Manufacture; lorsque les tapisseries sont terminées, les modèles sont restitués ou déposés dans les musées ou enfin mis en magasins; qu'on ajoute à ces causes de dispersion le peu de soin qu'on prenait jadis des toiles et l'on comprendra que notre réserve est bien loin de représenter même une faible partie de la fabrication. Mais si le plus grand nombre des modèles nous manque, il en reste cependant une quantité très respectable, surtout pour la partie des meubles, des alentours, des bordures, des cantonnières, des lambrequins et d'autres garnitures.

Il ne m'est pas possible d'établir ici une nomenclature même sommaire de cette accumulation de toiles dont un grand nombre est en fort médiocre état; je ne puis qu'indiquer ce dépôt aux dessinateurs, ils y trouveront des modèles de sièges, de canapés, de paravents, de garnitures de lit, représentant les genres à la mode depuis Tessier et Jacques, qui ont peint pour Louis XV, jusqu'à MM. Godefroy, Dieterle et Chabal-Dussurgey, qui ont fourni des toiles à la manufacture il y a une vingtaine d'années.

En dehors des meubles, on pourra consulter avec fruit, entre autres, les entourages composés par Le Maire le Cadet pour la tenture de Don Quichotte, et par Gravelot pour les tapisseries exécutées à l'occasion du mariage du Dauphin avec la princesse de Saxe. Dans le plus grand nombre de bordures, l'imitation du bois moulure et doré domine comme si elle résultait d'un principe décoratif; je crois

qu'il n'y avait là aucun principe, mais un simple parti pris résultant de l'indifférence d'abord, puis d'une sorte de connivence avec les entrepreneurs de tapisseries qui confiaient ces travaux faciles à des apprentis moins payés que les tapissiers.

Quelle que soit la pauvreté relative de ces bordures, je ferais mieux de dire de ces cadres, il faut reconnaître cependant qu'elles étaient arrangées avec goût et que les accessoires, les fleurs surtout, étaient disposés avec élégance et dans un sentiment bien français. Du reste ces peintres, Tessier, Jacques, Lemaire le Cadet, Bolkamf, inconnus au dehors et presque ignorés maintenant à la Manufacture, connaissaient leur métier; les fleurs sont dessinées, écrites même avec clarté, sans sécheresse et peintes presque sans modelé avec des tons francs et lumineux sans le moindre empâtement; ces peintres savaient les conditions que doit remplir un modèle pour être interprété en tapisserie; ils travaillaient, en un mot, pour des tapissiers dont ils partageaient l'existence, ce qui est une excellente condition pour bien faire [1].

III

La suite de nos aquarelles est, à quelques numéros près, l'œuvre de M. Ch. Durand, qui dans ce travail a montré beaucoup de talent et une rare conscience; ses aquarelles sont parfaites d'exécution et de fidélité, il les a traitées en artiste ayant longtemps pratiqué la tapisserie à la Manufacture. La série commence au XI^e siècle et se poursuit jusqu'au $XVIII^e$ à travers les Flandres, la France, la Suisse,

1. J'ai établi la liste complète des modèles formant le fonds des Gobelins, pour l'*Inventaire des richesses d'art de la France*, publié par la direction des Beaux-Arts.

l'Orient et l'Italie; ce sont quelquefois des ensembles, mais le plus souvent des fragments, des détails et surtout des bordures. Les dessinateurs d'alentours, de cadres et de reliures, les peintres d'ornements, les érudits peuvent utilement consulter ces ouvrages.

La Manufacture possède environ 2 000 photographies et gravures ayant trait à la tapisserie; cette collection s'augmente incessamment.

Il en est de même de notre bibliothèque spéciale; elle contient des livres, des plaquettes et des catalogues sur la tapisserie; nous la complétons autant que possible.

Nous conservons une suite de documents classés sous le titre de *Dessins de Van der Meulen*[1]; ce sont des vues de pays et de villes, des batailles, des épisodes de siège, des escortes, des exercices militaires, dessinés à l'encre, à la sanguine, à l'aquarelle, à la mine de plomb et à la pierre noire. Toutes ces pièces — elles sont au nombre d'environ 240 — ne sont pas de la même main ni de la même époque, mais la très grande masse date du règne de Louis XIV et appartient à Van der Meulen; quelques morceaux sont de J.-B. Martin, de Sauveur Le Comte et d'un artiste que Van der Meulen appelle *mon homme*; je n'ai pu jusqu'à présent déterminer avec quelque certitude d'autres auteurs. Ce portefeuille n'a rien de commun avec la tapisserie, ce sont généralement des études d'après nature et des dessins au net pour servir à des tableaux et à la gravure; l'existence de ce dépôt aux Gobelins tient uniquement à la présence à la Manufacture de Van der Meulen et à ce qu'après sa mort personne n'a réclamé la propriété de ces ouvrages. Van der

[1]. Une partie des dessins est exposée dans une salle spéciale du Musée.

Meulen et Martin ont accompagné Louis XIV dans plusieurs de ses campagnes, mais il ne semble pas qu'ils aient eu beaucoup à se louer de la générosité du monarque; car Van der Meulen, du moins, se plaignit souvent de n'être pas payé et de ne pouvoir rentrer dans les dépenses que lui occasionnaient les frais de gravure et de voyage.

Nous avons consolidé et catalogué ces dessins aussi bien que possible afin de les tenir à la disposition des peintres qui s'occupent des campagnes de Louis XIV; quoique les documents sur cette époque abondent, je crois qu'on pourra avoir recours à notre portefeuille pour tout ce qui a trait principalement au nord de la France, aux Flandres, à l'Alsace, à quelques parties du Rhin et de la Franche-Comté et à divers châteaux et palais royaux.

Les dessins d'après la nature sont empreints d'une grande sincérité; les rendus sont parfaits et d'une telle précision qu'on pourrait calculer la hauteur des clochers et les saillies des bastions; l'ensemble constitue une œuvre très remarquable et digne de sortir de l'oubli qui la couvre depuis près de deux siècles.

ANNEXES

I

ÉDIT DU ROY

POUR L'ÉTABLISSEMENT D'UNE MANUFACTURE DES MEUBLES DE LA COURONNE AUX GOBELINS (DU MOIS DE NOVEMBRE 1667).

(Registré en Parlement, le 21 décembre.)

Louis, par la grâce de Dieu, roy de France et de Navarre : A tous présens et à venir, Salut. La Manufacture des tapisseries a toujours paru d'un si grand usage et d'une utilité si considérable, que les Estats les plus abondans en ont perpétuellement cultivé les établissemens, et attiré dans leur pays, les ouvriers les plus habiles, par les grâces qu'ils leur ont faites : En effet, le roy Henry le Grand, notre ayeul, se voyant au milieu de la paix, estima n'en pouvoir mieux faire goûter les fruits à ses peuples, qu'en rétablissant le commerce et les manufactures que les guerres étrangères et civiles avoient presque abolies dans le royaume, et pour l'exécution de son dessein, il auroit par son Édit du mois de janvier 1607 établi la Manufacture de toutes sortes de Tapisseries, tant dans notre bonne Ville de Paris, qu'en toutes les autres Villes qui s'y trouveroient propres, et préposé à l'établissement et direction d'icelles, les sieurs de Comans et de la Planche, ausquels, par le même Édit, l'on auroit accordé plusieurs privilèges et avantages. Mais comme ces projets se dissipent promptement, s'ils ne sont entretenus avec beaucoup de soin et d'application, et soutenus avec dépense ; aussi les premiers établissemens qui furent faits ayant été négligés et

interrompus pendant la licence d'une longue guerre, l'affection que nous avons pour rendre le commerce et les manufactures florissantes dans notre royaume, nous auroit fait donner nos premiers soins après la conclusion de la paix générale, pour les rétablir, et pour rendre les établissemens plus immeubles en leur fixant un lieu commode et certain. Nous aurions fait acquérir de nos deniers, l'hôtel des Gobelins et plusieurs maisons adjacentes, fait rechercher les peintres de la plus grande réputation, des tapissiers, des sculpteurs, orphèvres, ébénistes et autres ouvriers plus habiles en toutes sortes d'arts et métiers que nous y aurions logé, donné des appointemens à chacun d'eux, et accordé divers privilèges et avantages. Mais d'autant que ces établissemens augmentent chaque jour, que les ouvriers les plus excellens dans toutes sortes de manufactures conviés par les grâces que Nous leur faisons, y viennent donner des marques de leur industrie, et que les ouvrages qui s'y font, surpassent notablement en art et en beauté ce qui vient de plus exquis des pays étrangers; aussi nous avons estimé qu'il étoit nécessaire pour l'affermissement de ces établissemens de leur donner une forme constante et perpétuelle et leur pourvoir d'un règlement convenable à cet effet; à ces causes, et autres considérations à ce nous mouvans; de l'avis de notre Conseil, qui a vu l'Édit du mois de janvier 1607, et autres déclarations et règlemens rendus en conséquence, et de notre certaine science, pleine puissance et autorité royale, nous avons dit, statué et ordonné, disons, statuons et ordonnons ainsi qu'il ensuit.

Article premier.

C'est à sçavoir que la Manufacture des tapisseries et autres ouvrages demeurera établie dans l'hôtel appelé des Gobelins, maisons et lieux en dépendans à nous appartenans, sur la principale porte duquel hôtel, sera posé un marbre au-dessous de nos armes, dans lequel sera inscrit : Manufacture royale des meubles de la Couronne.

II

Seront les manufactures et dépendances d'icelles, régies et administrées par les ordres de notre amé et féal conseiller ordinaire en nos conseils, le sieur Colbert, surintendant de nos bâtimens, arts et manufactures de France et ses successeurs en ladite charge.

III

La conduite particulière des manufactures appartiendra au sieur le Brun notre premier peintre, sous le titre de directeur, suivant lettres que nous lui avons accordées le 8 mars 1663, et vaccation arrivant, sera donnée à personne capable et intelligente dans l'art de peinture pour faire les desseins de la tapisserie, sculpture et autres ouvrages, les faire exécuter correctement, et avoir la direction et inspection générale sur tous les ouvriers qui seront employés dans les manufactures, lequel directeur sera choisi, institué et destitué toutesfois et quantes qu'il appartiendra par le Surintendant de nos bâtimens.

IV

Le surintendant de nos bâtimens, et le directeur sous lui tiendront la Manufacture remplie de bons peintres, maistres tapissiers de haute lisse, orphèvres, fondeurs, graveurs, lapidaires, menuisiers en ebeine et en bois, teinturiers et autres bons ouvriers en toutes sortes d'arts et métiers qui sont établis, et que le Surintendant de nos bâtimens estimera nécessaire d'y établir.

V

Sera dressé et arrêté tous les ans par le surintendant de nos bâtimens un état des maistres ouvriers, pour être leurs gages et appointemens réglés et payés par le trésorier général de nos bâtimens, ainsi qu'il lui sera ordonné.

VI

Voulons qu'il soit entretenu dans lesdites manufactures, à nos dépens, le nombre et quantité de soixante enfans qui seront nommés et choisis par ledit surintendant de nos bastimens, pour l'entretenement de chacun desquels sera delivré au directeur desdites manufactures la somme de deux cens cinquante livres, payable par le trésorier général de nos bastimens, en cinq années, sçavoir : la première cent livres, la seconde soixante-quinze livres, la troisième trente livres, la quatrième vingt-cinq livres et la cinquième vingt livres.

VII

Seront les enfants lors de leur entrée en ladite maison, mis et placés dans le séminaire du directeur, auquel sera donné un maitre soubs luy.

qui aura soin de leur éducation et instruction, pour estre en suitte distribuez par le directeur et par luy mis en apprentissage chez les maîtres de chacun des arts et mestiers, selon qu'il les jugera propres, capables, dont il sera tenu registre, le tout par l'ordre dudit surintendant de nos bastimens.

VIII

Pourront lesdits enfants, après six ans d'apprentissage et quatre années de service, autres les six d'apprentissage, même les apprentis orphèvres, nonobstant qu'ils ne soient fils de maistre, lever et tenir boutiques des marchandises, arts et mestiers auxquels ils auront esté instruits tant dans nostre bonne ville de Paris qu'en toutes les autres de nostre royaume, sans faire expérience ny qu'ils soient tenus d'autre chose que de présenter par devant les maistres et gardes desdites marchandises, arts et mestiers, pour estre admis entre les autres maistres de leur communauté, et que lesdits maistres et gardes seront tenus de faire sans aucun frais, sur le certificat dudit surintendant de nos bastimens.

IX

Et à cet effet voulons que lesdits enfans qui auront été engagés dans lesdites manufactures pendant un an, du consentement de leur père et mère, et qui en sortiront après temps, sans congé du surintendant de nos bastimens, soient déclarés incapables de parvenir à la maistrise du mestier auquel ils auront travaillé dans ladite manufacture.

X

Pourront néanmoins les ouvriers qui auront travaillé sans discontinuation dans les manufactures pendant six ans, estre reçus maistres en la manière accoutumée comme dessus, sur le certificat dudit surintendant de nos bastimens.

XI

Les ouvriers employés dans lesdites manufactures se retireront dans les maisons les plus proches de l'Hôtel des Gobelins, et afin qu'ils y puissent être eux et leurs familles en toute liberté, voulons et nous plait que douze des maisons dans lesquelles ils seront demeurans soient exemtes de tous logemens des officiers et soldats de nos gardes fran-

çoises et suisses, et de tous autres logemens de gens de guerre. Et à cet effet voulons qu'il soit expédié par le Secrétaire de nos commandemens, ayant le département de la Guerre, des sauvegardes sur les certificats dudit sieur surintendant de nos bastimens.

XII

Et pour traiter d'autant plus favorablement les ouvriers étrangers employés dans les manufactures : voulons et nous plait que ceux qui viendront à décéder travaillans actuellement, soient censés et réputés regnicoles et leurs successions recueillies par leurs enfans et héritiers, comme s'ils étoient nos sujets naturels. Voulons en outre que ceux desdits ouvriers étrangers qui auront travaillé sans discontinuation dans lesdites manufactures pendant le tems de dix ans, soient tenus et réputés pour nos vrais et naturels sujets, encore qu'après les dix années de service ils se fussent retirés des manufactures, et leurs successions recueillies par leurs veuves, enfans ou héritiers, comme s'ils avaient été naturalisés, sans qu'ils soient tenus d'obtenir aucunes de nos lettres à cet effet, ni rapporter d'autres actes que l'extrait des présentes avec le certificat du surintendant de nos bastimens.

XIII

Seront les ouvriers pendant qu'ils seront actuellement employés dans les manufactures, exemts de tutelle, curatelle, guet et garde de ville, et autres charges publiques et personnelles, sans qu'ils puissent être contraints de les accepter, sinon de leur consentement.

XIV

Comme aussi lesdits ouvriers seront exemts de toute tailles et impositions, encore qu'ils soient sortis des lieux taillables dans lesquels ils auroient été cottisés, tant et si longuement néanmoins qu'ils travailleront aux manufactures.

XV

Sera loisible au directeur des manufactures de faire dresser en des lieux propres, des brasseries de bière pour l'usage des ouvriers, sans qu'il en puisse être empêché par les brasseurs de bière, ni tenu de payer aucuns droits.

XVI

Et afin que les ouvriers ne soient distraits de leur travail, par les procès et différends qu'eux, leurs familles et domestiques pourroient avoir en plusieurs et différentes juridictions, tant en demandant que deffendant, nous avons évoqué et évoquons par ces presentes, tous et chacuns leurs procès civils mûs et à mouvoir des sièges et juridictions dans lesquelles ils pourroient être pendans, et iceux avec leurs circonstances et dépendances, avons renvoyé et renvoyons en première instance par-devant les maistres des requestes ordinaires de notre hôtel, et par appel en notre Cour de Parlement de Paris; ausquels chacun à leur égard, nous en avons attribué et attribuons toute cour, juridiction et connoissance, et icelle interdite et interdisons à tous autres juges.

XVII

Et au moyen de ce que dessus, nous avons fait et faisons très expresses inhibitions et défenses à tous marchands et autres personnes de quelque qualité et condition qu'elles soient, d'acheter ni faire venir des pays étrangers des tapisseries, en vendre ou débiter aucunes de manufactures étrangères autres que celles qui sont présentement dans notre royaume, à peine de confiscation d'icelles, et d'amende de la valeur de la moitié des tapisseries confisquées, applicable le tiers à nous, l'autre tiers à l'hôpital général, et le reste au dénonciateur. Deffendons d'expédier aucuns passeports pour l'entrée d'icelles, et à tous officiers qu'il appartiendra, d'y avoir aucun égard. Si donnons en mandement à nos amés et féaux conseillers les gens tenans notre Cour de Parlement à Paris, les gens de nos Comptes et Cour des Aydes et autres nos officiers audit lieu; que ces présentes ils fassent lire, publier et enregistrer, et le contenu en icelles garder et observer de point en point selon sa forme et teneur, cessant et faisant cesser tous troubles et empêchemens, nonobstant édits, déclarations, arrests, reglemens et autres choses à ce contraires, auxquelles nous avons dérogé et dérogeons par ces présentes; car tel est notre plaisir, et enfin que ce soit chose ferme et stable à toujours, nous avons fait mettre notre sceau à cesdites présentes. Données à Paris au mois de novembre, l'an de grâce mil six cent soixante-sept, et de notre règne le vingt-cinq. Signé Louis. Et plus bas, par le Roy, De Guenegaud. Et à côté, visa, Seguier. Pour servir aux Lettres patentes en forme d'Édit, pourtant reglement

de l'établissement des manufactures pour la Maison royale en la maison dite des Gobelins : Et scellées du grand sceau de cire verte, sur lacs de soye rouge et verte.

Registrées, ou ce requereur le procureur général du Roy, pour être exécutées selon leur forme et teneur, suivant l'arrest de ce jour. A Paris en Parlement, le 21 décembre 1667.

<div style="text-align:right">Signé : P. Du Tillet.</div>

II

COMMERCE DE TAPISSERIE AU XVIIe SIÈCLE

« Nous avons une superbe tenture de tapisserie à personnages de piété relevée d'or et de soie; elle a plus de quarante aunes de tour et plus de quatre de hauteur; on ne la fait que vingt-cinq mille livres, quoy qu'elle en vale plus de quarante mille. » (*Journal de Colletet*, 28 octobre 1676.)

« Une tenture tapisserie de Flandre en sept pièces, tirant 24 aunes sur 3 aunes et demie de haut, représentant l'histoire de Jules César du prix d'environ 6 500 livres. » (*Liste générale du bureau d'adresse et de rencontre, establi par privilège du Roy en la place Dauphine*, 1689.)

« Une autre tenture tapisserie de Flandre, tirant 23 aunes sur 3 aunes et demie de hauteur, représentant l'histoire d'Alexandre, du prix d'environ 7 000 livres. » (*Liste générale, etc.*)

« On demande à acheter une tenture de tapisserie de Flandre de verdure d'environ 19 à 20 aunes de tour sur l'hauteur ordinaire, qui soit bonne et de hazard et point passée, où l'on mettra environ 200 louis d'or. » (*Liste générale, etc.*)

« Une tenture de tapisserie de Flandre en 6 pièces, de la hauteur et longueur ordinaire comme neuve, du prix de 800 livres. » (*Liste générale, etc.*)

« J'ai, dit la Tapisserie, deux des plus belles garnitures de chambre qui se puissent voir, il y en a pour deux grandes salles; ce sont la *Con-*

queste d'*Alexandre contre Darius*, sur le même modèle qu'ont été faites celles dont le Roy a fait présent au duc de Lorraine, mais elles nous coûtent quinze mille livres. » (*L'art de plumer la poule sans crier*, 1710.)

III

DÉTAIL DES TENTURES EXÉCUTÉES DE 1662 A 1691

AVEC LES NOMS DES PEINTRES QUI ONT PEINT OU COPIÉ LES MODÈLES D'APRÈS UN DOCUMENT DE L'ÉPOQUE

HAUTE LISSE

LES ACTES DES APOTRES, d'après Raphaël. — La tradition de la Manufacture attribue les copies au père Luc de l'ordre des Récollets, dit Lucas de La Haye, mais il est certain que les tapisseries ont été faites d'après les copies envoyées de Rome par les pensionnaires de l'Académie de France. (Voir annnexe VII.)

LES ÉLÉMENTS, d'après Le Brun. — *La Terre, l'Eau, l'Air, le Feu* : Yvart le père; — l'entre-fenêtre *le Feu* : Dubois; — les trois autres : Genoels.

LES SAISONS, d'après Le Brun. — *Le Printemps, l'Été, l'Automne, l'Hiver* : Yvart le père; — l'entre-fenêtre *le Printemps* : Houasse; — les trois autres : De Sève le cadet.

L'HISTOIRE DU ROI, d'après Le Brun. — *L'Entrevue des rois, l'Audience du légat, la Prise de Dunkerque* : Mathieu; — *la Prise de Lille, le Mariage du roi, la Prise de Dôle, la Prise de Marsal* : Testelin; — *le Sacre du roi, la Prise de Douai* : Yvart le père; — *la Satisfaction d'Espagne, l'Alliance des Suisses, la Prise de Tournay, la Défaite de Marsin, la Visite du roi aux Gobelins* : De Sève le cadet.

LES MOIS OU LES MAISONS ROYALES, d'après Le Brun. — *Janvier*, la représentation de l'opéra au Louvre. — *Février*, un ballet dansé par le roi au Palais-Royal. — *Mars*, la vue du château de Madrid, le roi à la chasse. — *Avril*, la vue de l'ancien château de Versailles, une promenade du roi. — *Mai*, la vue de Saint-Germain, le roi à la promenade avec des dames. — *Juin*, la vue de Fontainebleau, le roi à la chasse. — *Juillet*, la vue de Vincennes, une chasse du roi. — *Août*, la vue du château de Marimont en Hainault, une chasse du roi. — *Septembre*, la

vue du château de Chambord, une marche du roi. — *Octobre*, la vue des Tuileries, une promenade du roi. — *Novembre*, la vue du château de Blois, une marche du roi. — *Décembre*, la vue du château de Monceau, le roi à la chasse.

La plupart des grandes figures, les tapis de pied et les rideaux : Yvart le père. — Les fleurs et les fruits : Baptiste Monnoyer. — Les animaux et les oiseaux : Boels. — L'architecture : Anguin. — Les petites figures et une partie des paysages : Van der Meulen. — Une partie des paysages : Genoels et Baudouin.

L'Histoire d'Alexandre, d'après Le Brun. — *La Bataille de Porus, l'Aile droite, l'Aile gauche* : Houasse; — *la Bataille d'Arbelles, l'Aile droite, l'Aile gauche* : Yvart le fils, Revel et Licherie; — *le Passage du Granique, l'Aile droite, l'Aile gauche* : Licherie; — *les Princesses de Perse, le Triomphe* : Testelin.

La Galerie de Saint-Cloud, d'après Mignard. — *L'Été, le Parnasse* : Dequoy; — *l'Hiver* : Bourguignon; — *l'Automne, Latone* : Remodon; — *le Printemps* : Baptiste Monnoyer.

L'Histoire de Moïse, d'après le Poussin pour 8 pièces et Le Brun pour *le Serpent d'airain* et *le Buisson ardent*.

Moïse retiré des eaux : Paillet; — *Moïse exposé sur les eaux* : Stella; — *le Passage de la mer Rouge* : Yvart le fils; — *la Manne, le Serpent d'airain, la Verge changée en serpent* : Bonnemer; — *le Buisson ardent* : Testelin; — *Moïse marchant sur la couronne, le Veau d'or, Moïse frappant le rocher* : De Sève le cadet.

Tenture des dessins de Raphael. — *Le Mariage de Roxane et d'Alexandre* : Coypel le fils; — *le Mariage de l'Amour et de Psyché* : Boullogne; — *le Jugement de Pâris* : Corneille l'aîné; — *Vénus et Adonis* : De Sève; — *Danse de Nymphes et Satyres de droite, Danse de Nymphes et Satyres de gauche* : Alexandre Ubeleschi; — *le Ravissement d'Hélène* : Verdier; — *Vénus et l'Amour sur son char* : Bonnemer.

L'Histoire de Psyché, d'après Jules Romain. — *Le Festin des nopces de Psyché, Bacchus et Silène* : Boullogne l'aîné; — *le Festin des nopces de Psyché, Vulcain et Mercure* : Houasse; — *la Musique, les Danseuses* : Corneille le jeune; — *Psyché et l'Amour* : Person; — *le Printemps* : Montagne; — *la Musique, les Danseuses* : Monnier.

Tentures des chambres du Vatican, d'après Raphaël. — *La Bataille de Constantin contre Maxence. — L'Aile droite. — L'Aile gauche. — La vision de Constantin. — L'École d'Athènes. — Héliodore. — Attila. — Le Parnasse. — L'Incendie du bourg. — Le miracle de la messe.*

Portières, d'après Le Brun. — *Le Char de Triomphe*, — *Mars* : Yvart.
Les Muses, d'après Le Brun. — *Uranie*, — *Clio*. (Voir la basse lisse.)
Les Arabesques. (Voir la basse lisse.)

BASSE LISSE

Méléagre, d'après Le Brun. — *La Chasse du sanglier*, — *La Hure présentée par Méléagre*. — *Atalante*. — *La Mère de Méléagre jetant le tison fatal au feu*. — *La mort de Méléagre*. — *L'entrevue de Méléagre avec Castor et Pollux*. — *Deux entre-fenêtres*.

L'Histoire de Constantin, d'après Raphaël et Le Brun. — *Le Mariage, la Bataille, le Triomphe* : Yvart ; — *la Vision* : Courant ; — *le Baptême* : Lefebure (peints à Maincy).

Les Muses, d'après Le Brun. — *Terpsichore*, — *Euterpe*, — *Thalie*, — *Clio*, — *Melpomène*, — *Erato, Polymnie*, — *Calliope*, — *Uranie*, — *Cupidon* : Yvart, Bonnemer, Audran.

Portières, d'après Le Brun, mêmes modèles qu'en haute lisse.

Les Saisons, d'après Le Brun. — *Le Printemps, l'Été* : Van der Meulen ; — *l'Hiver* : Audran ; — *l'Automne* : Ballin ; — les entre-fenêtres : Genoels et Dubois.

Les Mois ou les Maisons royales, d'après Le Brun, mêmes sujets qu'en haute lisse. — Les figures, les animaux et les tapis : Yvart le fils ; — les paysages : Genoels et Martin ; — les fleurs et les fruits : Arvier ; — les entre-fenêtres de Vincennes et de Saint-Germain : Van der Meulen.

Les Éléments, d'après Le Brun ; — *le Feu* : Van der Meulen ; — *l'Air* : Yvart le fils ; — *l'Eau* : Ballin ; — *la Terre* : Audran ; — les 4 entre-fenêtres : Genoels et Dubois.

Les Arabesques. — Les 8 modèles dont 2 ont été exécutés en haute lisse appartenaient à Valdor, calchographe du roi.

L'Histoire du Roi, d'après Le Brun. — *Le Sacre* : Bonnemer ; — *le Mariage*, — *l'Entrevue des rois*, — *la Satisfaction d'Espagne*, — *l'Alliance des Suisses*, — *la Prise de Lille*, — *la visite aux Gobelins* : De Saint-André ; *l'Audience du légat*, — *Dunkerque*, — *Marsal*, — *la Défaite de Marsin*, — *Dôle*, — *Douai*, — *Tournay* : Van der Meulen.

L'Histoire d'Alexandre, d'après Le Brun, mêmes sujets qu'en haute lisse : Bonnemer, Yvart le fils, Vernansal, Revel.

L'Histoire de Moïse, d'après le Poussin, mêmes sujets et mêmes peintures qu'en haute lisse.

Les Chasses représentant les 12 mois de l'année. — La tenture

a été copiée sur une suite de tapisseries appartenant à la couronne et désignée sous le nom de : *Les Chasses de l'empereur Maximilien* ou *Les Belles Chasses de Guise*.

Les Mois de Lucas. — La tenture de 12 pièces, représentant les 12 mois de l'année, a été copiée sur une suite de tapisseries appartenant à la couronne.

La Tenture des Indes. — *Les Pêcheurs indiens.* — *Le Cheval pommelé.* — *Le Cheval rayé.* — *L'Éléphant* — *Un Combat d'animaux.* — *Le roi porté par deux Maures.* — *Le Chasseur indien.* — *Les Deux Taureaux*; d'après des modèles donnés, dit-on, au roi par un prince d'Orange et retouchés par Bonnemer, Houasse et Baptiste Monnoyer.

Les Arabesques représentant les 12 mois de l'année. — Copiés sur une tenture de la couronne.

Les Fruits de la guerre, d'après Jules Romain. — *Une Prise de ville.* — *La Bataille.* — *Le Triomphe.* — *Le Festin.* — *La Petite Guerre.* — *L'Incendie de Troyes.* — *Les Contributions.* — *L'Empereur sur le trône.* Tenture copiée sur les tapisseries de la couronne.

L'Histoire de Scipion, d'après Jules Romain. — *L'Armée navale.* — *Scipion recevant les officiers.* — *L'Assaut de Carthage.* — *Le Festin.* — *La Grande Bataille.* — *Scipion sur le trône.* — *Scipion allant au combat.* — *La Conférence de Scipion et d'Annibal.* — *Une Seconde bataille.* — *L'Incendie.* Tenture copiée sur les tapisseries de la couronne.

IV

TAPISSERIES DE HAUTE LISSE

EXÉCUTÉES AUX GOBELINS DE 1848 A 1891

Nota. — Les dates sont celles de l'achèvement des pièces. Les travaux d'essai et ceux de l'école de tapisserie ne sont pas compris dans la liste. L'ordre chronologique n'a pas été suivi exactement afin de grouper les tapisseries d'une même suite et les repliques.

La Mort d'Ananie, d'après Raphaël, 1848.
Saint Paul à l'Aréopage, id., 1848.
Jésus-Christ donnant les clefs à saint Pierre, id., 1849.
La Pêche miraculeuse, id., 1855.

Le Sacrifice de Lystra, d'après Raphaël, 1855.

D'après des copies peintes de la tenture *Les Actes des Apôtres*, conservées à la cathédrale de Meaux.

La France protégeant les Sciences et les Arts, d'après Alaux et Couder, 1848.
Le Palais de Saint-Cloud, id., 1849.
Le Palais de Pau, id., 1849.
Le Palais de Fontainebleau, id., 1850.
Le Palais-Royal, id., 1850.
L'Enlèvement d'Orithye par Borée, id., 1855.
La Beauté emportée par le Temps, id., 1855.
Les Palais du Louvre et des Tuileries, id., 1857.
Décoration du salon de famille du château des Tuileries.

Fleurs, fruits et animaux, d'après Desportes, 1849.

Paysage, d'après Desportes, 1849.

Le Christ au tombeau, d'après Sébastien del Piombo, 1849
Le Christ au tombeau, id., 1850.

Sainte Bathilde, d'après M. Ingres, 1849.
Saint Germain, id., 1849.
Sainte Geneviève, id., 1849.
Saint Remy, id., 1850.
Saint Denis, id., 1850.
D'après les cartons des vitraux de la chapelle de Saint-Ferdinand.

Le Printemps, imitation libre de Lancret par M. Steinheil, 1850.
L'Automne, id., 1850.

Jupiter consolant l'Amour, d'après la fresque de Raphaël à la Farnésine, 1851.
Psyché et l'Amour, id., 1851.
L'assemblée des dieux, id., 1852.
Les adieux de Vénus à Cérès et à Junon, id., 1854.

L'Etude surprise par la Nuit, d'après R. Balze, 1853.

Portrait de Le Brun, d'après Largillière, entourage d'après A. Couder, 1853.

Le Christ au tombeau, d'après Philippe de Champaigne, 1853.
Le Christ au tombeau, id., 1854.

La Vierge aux poissons, d'après Raphaël, 1854.
La Vierge aux poissons, id., 1861.

Portrait de Colbert, d'après Claude Lefebvre, 1855.

La descente du Christ au tombeau, d'après Michel-Ange de Caravage, 1855.

Aminthe et Sylvie, d'après F. Boucher, 1855.
Aminthe et Sylvie, id., 1860.
Aminthe et Sylvie, id., 1872.

Les Confidences, d'après F. Boucher, 1855.
Les Confidences, id., 1860.
Les Confidences, id., 1870.

Portrait de Pierre I^{er}, d'après Steuben, 1856.

Portrait du premier consul, d'après Gros, 1857.

Sainte famille dite de Fontainebleau, d'après Raphael, 1857.

Portrait de Marie-Thérèse, 1857.

Portrait de Lemercier,	d'après MM.	P. Larivière,	1857.
— Romanelli,	—	Chavet,	1857.
— Le Nôtre,	—	Appert,	1857.
— Dupérac,	—	P. Larivière,	1858.
— Le Brun,	—	Appert,	1858.
— Mignard,	—	Daverdoing,	1858.
— Jean Bullant,	—	Duval Lecamus,	1858.
— Germain Pilon,	—	Alex. Hesse,	1858.
— Jean Goujon,	—	E. Giraud,	1858.
— Pierre Sarrazin,	—	Brisset,	1858.
— Michel Anguier.	—	Duval Lecamus,	1858.
— Ducerceau.	—	J. Beaume,	1858.
— Pierre Lescot,	—	Tissier,	1859.
— Philibert Delorme,	—	Jobbé-Duval,	1859.
— Guillaume Coustou,	—	Boulanger,	1859.
— Coisevox,	—	Lecomte,	1859.
— Le Poussin,	—	Appert,	1860.
— Jacquet,	—	Jobbé-Duval,	1860.
— Girardon.	—	Aug. Hesse,	1860.
— Percier,	—	Fauvelet,	1861.

Portrait de	*Gabriel,*	d'après MM.	H. Hofer,	1861.
—	*Visconti,*	—	Vauchelet,	1861.
—	*Perrault,*	—	Marquis,	1861.
—	*Lesueur,*	—	de Biennoury,	1861.
—	*François I^{er},*	—	Chavet,	1862.
—	*Philippe Auguste,*	—	Brisset,	1862.
—	*Napoléon III,*	—	Appert,	1863.
—	*Louis XIV,*	—	Appert,	1863.
—	*Henri IV,*	—	P.-V. Galland,	1887.

Décoration de la Galerie d'Apollon du musée du Louvre.

Portrait de Louis XIV, d'après Rigaud, 1857.

La Transfiguration, d'après Raphaël, 1857.

L'Assomption, d'après le Titien, 1858.

Portrait de l'impératrice Eugénie, d'après Winterhalter; entourage d'après M. Galland, 1858.

Portrait de l'empereur Napoléon III, d'après Winterhalter; entourage d'après M. Galland, 1858.

Portière fond vert semé d'abeilles, 1858.
Portière fond vert semé d'abeilles, 1858.

La Pêche, d'après F. Boucher, 1860.
La Pêche, id., 1865.

La diseuse de bonne aventure, d'après F. Boucher, 1860.
La diseuse de bonne aventure, id., 1865.

Portrait de l'empereur Napoléon III, d'après Winterhalter, 1861.
Portrait de l'empereur Napoléon III, id., 1861.
Portrait de l'empereur Napoléon III, id., 1861.

Portrait de l'impératrice Eugénie, d'après Winterhalter, 1861.
Portrait de l'impératrice Eugénie, id., 1861.
Portrait de l'impératrice Eugénie, id., 1861.

Bordure pour le portrait de Madame Mère, d'après Godefroy, 1861.

Calisto surprise par Jupiter, d'après F. Boucher, 1863.

Vénus sur les eaux, d'après F. Boucher, 1863.

Le But, d'après F. Boucher; bordure d'après MM. Fouquet et Petit, 1864.

L'Automne et l'Hiver, d'après Coypel, 1866.

L'Amour sacré et l'Amour profane, d'après le Titien, bordure d'après M. Dieterle, 1866.

Les Muses, d'après Lesueur (sujet agrandi); bordure d'après M. Fouquet, 1866.

La Musique, d'après Boucher et M. Dieterle, 1866.
Les Sciences, id., 1866.
Décoration d'un salon du Palais de l'Elysée.

L'Aurore, d'après le Guide; bordure d'après M. Fouquet, 1867.

Le Toucher, d'après MM. P. Baudry pour les figures, Chabal-Dussurgey pour les fleurs, Lambert pour les animaux, Dieterle pour la composition générale, 1867.
Le Printemps et l'Été, id., 1867.
L'Automne et l'Hiver, id., 1868.
La Vue, id., 1869.
L'Ouïe, id., 1869.
L'Odorat, id., 1870.
Le Goût, id., 1870.
Le Printemps et l'Été, id., 1889.
L'Automne et l'Hiver, id., 1889.
Le Printemps et l'Été, id., 1891.
L'Automne et l'Hiver, id., 1891.
Le Toucher, id., 1891.
Décoration du salon des Cinq sens du Palais de l'Elysée.

L'Air, d'après Le Brun, bordure d'après des éléments tirés des modèles du XVII^e siècle, 1868.
L'Eau, id., 1874.
La Terre, id., 1877.

Apollon, d'après Coypel, 1872.

La Charité, d'après André del Sarto, 1872.

Justicia, d'après Raphaël; bordure d'après M. Lameire, 1872.
Justicia, id., 1876.

Comitas, d'après Raphaël, 1872.
Comitas, id., 1876.

La Chasse, d'après M. Mazerolle, 1873.
Le Vin, id., 1873.
Les Fruits, id., 1873.
La Pêche, id., 1874.
La Pâtisserie, id., 1874.
Le Thé, id., 1874.
Les Glaces, id., 1874.
Le Café, id., 1875.
Décoration du buffet du théâtre de l'Opéra.

La Madone dite de Saint-Jérôme, d'après le Corrège; bordure d'après M. Dieterle, 1874.

Pénélope, d'après M. D.-U.-N. Maillart, 1875.
Pénélope, id., 1878.

La Visitation, d'après Ghirlandajo; bordure d'après M. Lameire, 1876.

Sainte Agnès, d'après M. Steinheil, 1876.

La Vierge et l'enfant Jésus, d'après Sassoferrato, 1876.

L'Eau, d'après Boucher; bordure d'après M. Godefroy, 1877.

Sainte Elisabeth de Hongrie, d'après une tapisserie du xv^e siècle, 1879.

Le Vainqueur, d'après M. F. Ehrmann, 1877.

Tornatura, d'après M. Lechevallier-Chevignard, 1877.
Sculptura, id., 1879.
Flamma, id., 1880.
Pictura, id., 1881.
Décoration du musée de la Manufacture nationale de Sèvres.

La Mélancolie, d'après Cigoli, 1878.

L'Etude, d'après Fragonard, 1878.

Séléné, d'après M. Machart, 1878.

La Musique guerrière, d'après Chardin, bordure par M. Ch. **Durand**, d'après des documents du xviii^e siècle, 1879.
La Musique champêtre, id., 1879.

Saint Michel, d'après M. L.-O. Merson, 1879.

Pilastre d'ornement n° 1, d'après M. P.-V. Galland, 1879.
Pilastre d'ornement n° 2, id., 1879.
Melpomène, id., 1880.
Terpsichore, id., 1881.
Thalie, id., 1883.
Calliope, id., 1884.
Clio, id., 1884.
Le Poème pastoral, id., 1885.
Le Poème lyrique, id., 1885.
Pégase, id., 1886.
Le Poème satyrique, id., 1886.
Le Poème héroïque, id., 1886.
Le Vase de marbre n° 1, id., 1888.
Le Trépied d'or, n° 1, id., 1888.
Le Vase de porphyre, id., 1888.
La Lyre, id., 1888.
Erato, id., 1889.
Le Trépied d'or n° 2, id., 1890.
Le Vase de marbre n° 2, id., 1890.
Erato, id., 1890.
Décoration du salon d'Apollon du Palais de l'Elysée.

Homère déifié, d'après M. Ingres, bordure d'après M. Lameire, 1885.

Le Héron, d'après MM. J.-J. Bellel, 1884.
L'Ara rouge, d'après, M. A. de Curzon, 1884.
La Statue, d'après M. P. Flandrin, 1884.
Les Digitales, d'après M. A. Desgoffe, 1884.
Les Faisans, d'après M. Lansyer, 1887.
Les Cigognes, d'après M. P. Colin, 1889.
L'Ibis, d'après M. E. Maloisel, 1889.
Le Chevreuil, d'après M. Rapin, 1889.
Décoration de l'escalier d'honneur du Palais du Sénat.

L'Innocence, d'après M. U. Bourgeois, 1886.

La Filleule des Fées, d'après M. Mazerolle; bordure d'après M. P.-V. Galland, 1888.

Les Lettres, les Sciences et les Arts dans l'antiquité, d'après M. F. Ehrmann, 1888. (Concours de 1880.)

L'Imprimé, d'après M. F. Ehrmann, 1888.
Le Manuscrit, id., 1888.
Le Manuscrit, id., 1891.
Décoration de la chambre dite de Mazarin à la Bibliothèque nationale.

La France, figure en buste, d'après M. Lenepveu, 1888.
La France, id., 1888.

Nymphe et Bacchus, d'après M. J. Lefebvre, 1889.

La Céramique, d'après M. L.-O. Merson, 1890.
La Tapisserie, id., 1891.

Portrait de Colbert, d'après Claude Lefebvre; alentour par M. Galland (Jacques), d'après des documents du XVII^e siècle, 1890.

L'Autel de l'hymen, d'après M. T. Faivre, 1891.
Décoration de l'Hôtel de Ville de Limoges.

V

TAPISSERIES DE HAUTE LISSE

EN COURS D'EXÉCUTION EN 1891

Le Génie des Arts, des Sciences et des Lettres au moyen âge, d'après M. Ehrmann.

La Médecine, d'après M. P.-V. Galland.
La Pharmacie, d'après M. P.-V. Galland.
Décoration de la faculté de Bordeaux.

La Cérémonie, d'après M. J. Blanc.
Décoration du foyer du *Théâtre de l'Odéon*.

Le Trépied d'or n° 1, d'après M. P.-V. Galland.

Diane, d'après Oudry.

La portière de la Renommée, d'après Le Brun.
Décoration du château de Saint-Germain.

Junon ou l'*Air*, d'après Audran.

L'Audience donnée par le roi Louis XIV au cardinal Chigi, d'après Le Brun.

La Conversion de saint Paul, d'après Raphaël.

La Comédie française, tenture de 10 pièces; — le *Cid* : M. Galland. — *Iphigénie* : M. Doucet; — *Le Misanthrope* : M. Courtois; — *Les Folies amoureuses* : M. Pelez; — *Le Jeu de l'amour et du hazard* : M. Clairin; — *Zaïre* : M G. Claude. — *Le Mariage de Figaro* : M. R. Gollin. — *Hernani* : M. F. Humbert. — *On ne badine pas avec l'amour* : M. Besnard. — *L'Aventurière* : M. Le Blant.

Alentours du *Cid* et d'*Iphigénie* : M. Galland.

Tenture destinée au Théâtre-Français.

Reproduction de tapisseries coptes des premiers siècles de l'ère chrétienne.

Vase et Fleurs, d'après Baptiste Monnoyer.

MODÈLES COMMANDÉS

L'Histoire de Judith en 5 pièces : M. Cazin.
Daphnis et Chloé : M. Français.
La République Française : M. J. Blanc.
Jeanne d'Arc à Vaucouleurs : M. Puvis de Chavannes.
Jeanne d'Arc à Domrémy : id.
Le Château de Saint-Germain.
L'École Française : M. L.-O. Merson.
Saint Paul en prison ou le *Tremblement de terre*, copie d'après les *Actes des Apôtres* de Raphaël, par M. Danger.

VI

TRAVAUX EXÉCUTÉS

PAR L'ATELIER DE LA SAVONNERIE DE 1870 A 1891

Nota. Les dates sont celles de l'achèvement des pièces.

Bordure pour la tapisserie Pénélope, d'après M. D.-U.-N. Maillart, 1875.

Banquette fond bleu, d'après M. Godefroy, 1876.
Banquette fond bleu, id., 1876.

Banquette fond jaune, d'après M. Godefroy, 1876.
Banquette fond jaune, id., 1877.

Ecran : roses, d'après Jacques (XVIIIᵉ siècle), 1876.
Ecran : œillets, id., 1877.
Ecran : roses, id., 1877.
Ecran : œillets, id., 1877.

Feuille de paravent, d'après M. L. Parvillée, 1881.
Feuille de paravent, id., 1881.
Feuille de paravent, id., 1882.
Feuille de paravent, id., 1882.

Tapis fond jaune, d'après M. Dieterle, 1878.

Tapis fond noir, d'après M. Dieterle, 1882.

Panneau fond rouge, d'après M. Lameire, 1883.
Panneau fond bleu, id., 1884.
Décoration du Panthéon.

Dossier de fauteuil, d'après M. Godefroy, 1884.

Panneau : fleurs, d'après M. Chabal-Dussurgey, 1885.
Panneau : fleurs, id., 1885.
Panneau : fleurs, id., 1885.
Panneau : fleurs, id., 1885.

Les Sciences, d'après M. Lameire, 1888.
Les Arts, id., 1889.
L'Industrie, id., 1889.
La Guerre, id., 1889.
La Marine, id, 1889.
Pilastre d'ornement, id., 1890.
Pilastre d'ornement, id., 1890.
Pilastre d'ornement, id., 1891.
Pilastre d'ornement, id., 1891.
Décoration de la salle des gardes du Palais de l'Elysée.

La Science, d'après MM. L.-O. Merson pour les figures et Lavastre pour l'entourage, 1888.
Décoration de la Bibliothèque nationale.

TRAVAUX EN COURS D'EXÉCUTION

DANS L'ATELIER DE LA SAVONNERIE EN 1891

L'Art, d'après MM. L.-O. Merson pour les figures et Lavastre pour l'entourage.
La Philosophie et l'Histoire, id.
La Poésie, id.
La Mécanique, id.
Décoration de la Bibliothèque nationale.

VII

LES ACTES DES APOTRES D'APRÈS RAPHAEL

DÉNOMINATIONS DIVERSES DES 10 PIÈCES DE LA TENTURE

Nota. — Ces dénominations ont été relevées dans les inventaires officiels et les ouvrages d'auteurs autorisés.

La Navicelle.
La Pesche.
La Pêche miraculeuse.
La Pêche miraculeuse de saint Pierre.
Notre Seigneur pêchant avec les apôtres.

Paissez mes brebis.
La Vocation de saint Pierre.
Apparition de Jésus-Christ aux apôtres.
La Mission de saint Pierre.
Jésus-Christ confiant les clefs à saint Pierre.
Le bon Pasteur ou saint Pierre recevant les clefs.
Jésus-Christ apparaît à ses apôtres après la résurrection et institue saint Pierre pasteur.
Saint Pierre recevant les clefs du paradis.

La Lapidation de saint Etienne.
La Mort de saint Etienne.
Le Martyre de saint Etienne.

Elymas frappé de cécité.
La Guérison de l'aveugle.
La Guérison de l'aveugle par saint Paul.
Saint Paul aveuglant le magicien devant Sergius.
Saint Paul interrogé devant le proconsul en Asie.
Saint Paul convertissant le proconsul Sergius.
L'Aveuglement du mage.

Le Sacrifice du veau.
Le Sacrifice de Lystre.
Saint Paul et saint Barnabé à Lystre.
Saint Paul et saint Barnabé à Lystre pris pour des dieux et refusant un sacrifice.
Le Sacrifice de saint Paul.
Les Israélites retombant dans l'idolâtrie.
Le Sacrifice.
Saint Paul déchirant ses vêtements.
Saint Paul refusant un sacrifice.

Le Tremblement de terre.
Saint Paul en prison.

La Conversion de saint Paul.

Le Temple.
Saint Pierre et saint Jean guérissant un possédé à la porte du temple.
La Guérison des malades.
La Guérison du paralytique par saint Pierre.
Saint Pierre et saint Jean guérissant le paralytique à la porte du temple.
La Guérison du paralytique.
Jésus Christ guérissant le paralytique.
Saint Philippe guérissant un estropié.

Saint Paul à l'aéropage.
Saint Paul prêchant à Athènes.
Saint Paul à Éphèse.
Le Discours de saint Paul.
La Prédication de saint Paul.
Saint Paul prêchant devant l'aréopage d'Athènes.
Saint Paul à Athènes.

L'Histoire d'Ananie.
La Punition d'Ananie et de sa femme.
La Mort d'Ananie.
La Guérison du possédé.
La Mort d'Ananie et de Saphire.

On a aussi donné à des tapisseries de la même suite les noms de *Dieu le père; Saint Pierre donnant l'aumône.* Je n'ai pu trouver les pièces qu'on a voulu ainsi désigner, malgré les pointages auxquels je me suis livré.

VIII

LE TABLEAU « LE SACRE » DE DAVID
MODÈLE DE TAPISSERIE

« Pendant que M. David s'occupait de terminer son tableau du *Sacre*, qui devait être exécuté sur tapisserie, j'allais assez souvent dans son atelier, place de la Sorbonne. En admirant le côté droit de son tableau, dans lequel sont groupés l'empereur, le pape et tous les maréchaux : — Nous ferons, lui disais-je, pour cette partie une très belle tapisserie, attendu la beauté, la richesse et la variété des costumes; mais comment voulez-vous que nous, dont les moyens d'exécution en couleurs solides sont très baissés, nous puissions faire quelque chose de bien durable pour le côté gauche, dans lequel se trouvent l'impératrice, les princesses et les dames de sa suite, toutes habillées de blanc? — Vous ferez comme nous le faisions, me répondit le grand peintre, mais vous n'aurez jamais autant d'ennuis que j'en ai éprouvés pour le tableau de commande dont j'ai été obligé de placer mes personnages d'après un programme officiel. »

Extrait d'une lettre de M. Roard, directeur des teintures des Gobelins de 1803 à 1816. La tapisserie ne fut pas exécutée, non à cause des observations de M. Roard, mais par suite des événements politiques.

IX

PRODUCTION DE LA MANUFACTURE DE 1805 A 1825

ANNÉE	HAUTE LISSE		BASSE LISSE		CRÉDIT ANNUEL
	NOMBRE DE TAPISSIERS	MESURAGE	NOMBRE DE TAPISSIERS	MESURAGE	
		Mètres carrés.		Mètres carrés.	Francs.
1805	»	43,40	»	23,99	143,951
1806	»	62,18	»	27,73	161,141
1807	»	47,61	»	28,65	162 ?
1808	»	78,03	»	43,59	162 ?
1809	»	58,41	»	43,44	162,489
1810	57	83,58	28	50,97	164,070
1811	56	62,48	28	45,12	168,247
1812	56	56,04	32	54,99	172,142
1813	52	63,65	29	40,33	173,270
1814	58	52,10	23	27,75	173 ?
1815	61	46,78	33	34,38	173,028
1816	65	56,30	30	40,81	177,769
1817	66	61,37	30	55,21	176,270
1818	68	69,54	26	29,41	177,478
1819	66	67,87	24	24,73	177,517
1820	61	79,86	23	34,96	177,243
1821	63	72,28	25	46,85	177,243
1822	62	64,24	23	46,98	177,545
1823	63	45,58	22	35,52	175,657
1824	57	43,15	22	38,02	176,488
1825 [1]	58	30,11	18	9,19	178,480

1. En 1825, les métiers de basse lisse ont été transférés à la manufacture de Beauvais, mais les tapissiers restèrent aux Gobelins et furent mis sur la haute lisse. Au mois de juillet de l'année suivante les ateliers de tapis établis à l'hospice de la Savonnerie à Chaillot furent transférés dans les anciennes salles de la basse lisse; le projet de réunion des deux fabrications datait de 1770.

PRODUCTION DE LA MANUFACTURE DE 1826 A 1890

ANNÉE	HAUTE LISSE		TAPIS		CRÉDIT ANNUEL
	NOMBRE DE TAPISSIERS	MESURAGE	NOMBRE DE TAPISSIERS	MESURAGE	
		Mètres carrés.		Mètres carrés.	Francs.
1826	78	60,74	46	40,52	177,620
1827	76	59,63	46	83,31	285,222
1828	77	51,42	44	75,12	295,305
1829	76	56,29	40	77,78	305,776
1830	74	41,49	48	58,95	288,683
1831	74	35,06	48	53,38	284,609
1832	73	30,91	53	55,54	276,517
1833	70	39,63	47	80,41	270,183
1834	70	44,12	52	93,65	281,183
1835	69	44,90	49	81,88	275,994
1836	59	36,36	51	77,04	258,823
1837	57	40,68	50	66,96	271,301
1838	54	35.53	49	71,46	268,000
1839	56	30,07	46	62,82	267,400
1840	55	32,04	48	91,50	264,450
1841	51	23,44	47	73,69	266,800
1842	48	22,54	45	64,22	263,600
1843	48	23,34	44	54,26	263,000
1844	48	26,48	42	41,33	263,000
1845	48	27,58	40	45,47	260,000
1846	47	21,57	43	33,59	263,000
1847	49	22,97	45	34,85	270,708
1848	49	25,94	44	33,93	260,300
1849	49	52,76	43	41,84	224,369
1850 [1]	41	42,01	37	38,45	224,369
1851	38	47,19	37	40,61	215,771
1852	40	40,64	37	33,26	231,871
1853	41	34,72	36	33,32	230,137
1854	41	38,81	32	34,32	227,500
1855	43	37,69	34	32,39	230,000
1856	41	25,91	34	33,79	233,100

[1]. Jusqu'en 1850 les élèves travaillaient dans les ateliers de fabrication et sont comptés avec les tapissiers; à partir de ce moment ils ont été réunis dans un local spécial et ne sont plus compris dans les chiffres.

ANNEXES

ANNÉE	HAUTE LISSE		TAPIS		CRÉDIT ANNUEL
	NOMBRE DE TAPISSIERS	MESURAGE	NOMBRE DE TAPISSIERS	MESURAGE	
		Mètres carrés.		Mètres carrés.	Francs.
1857	39	28,40	34	29,01	234,550
1858	36	35,25	32	35,21	230,300
1859	38	29,46	33	34,56	234,000
1860	37	30,85	31	26,98	233,400
1861	36	28,32	29	40,90	230,700
1862	32	23,80	30	31,60	220,250
1863	33	21,16	31	29,32	228,750
1864	35	23,81	32	32,37	228,650
1865	35	23,62	29	35,58	225,500
1866	35	29,56	30	21,56	232,300
1867	35	18,48	29	22,71	228,600
1868	35	19,19	28	26,34	231,640
1869	36	16,35	29	22,71	232,040
1870	37	14,17	27	13,42	232,716
1871	34	10,96	21	11,97	195,200
1872	28	24,93	22	20,02	208,000
1873	28	31,71	21	21,80	203,000
1874	28	36,06	23	23,00	206,000
1875	26	24,93	25	20,71	208,000
1876	25	27,67	22	22,69	208,000
1877	26	29,61	20	23,36	208,000
1878	26	24,70	20	14,84	208,000
1879	30	21,21	19	16,62	208,000
1880	28	18,80	19	16,69	220,000
1881	28	19,10	19	15,47	230,720
1882	27	19,38	18	12,21	234,520
1883	27	22,73	18	12,23	241,520
1884 [1]	31	26,17	17	7,70 [1]	248,520
1885	32	26,12	14	8,26	231,520
1886	35	28,37	13	6,90	231,520
1887	37	36,27	13	8,50	231,520
1888	41	42,21 [2]	13	10,37	231,520
1889	43	40,17	13	10,55	231,520
1890	40	45, 5	13	10,60	231,520

1. Voir à la Savonnerie le changement dans les modèles.
2. Les travaux supplémentaires en vue de l'exposition de 1889 peuvent être évalués à 2 mètres environ ; ils ont été payés sur un crédit spécial.

X

DIRECTEURS ET ADMINISTRATEURS

Le Brun (Charles), peintre, 1663-1690.
Mignard (Pierre), peintre, 1690-1695.
De Cotte (Robert), architecte, contrôleur des bâtiments du roi au département de Paris, 1699-1735.
De Cotte (Jules-Robert), id., 1735-1747.
D'Isle, id., 1747-1755.
Soufflot, id., 1755-1781.
Pierre (J.-B.), peintre, 1781-1789.
Guillaumot (Ch.-A.), architecte ingénieur des carrières de Paris, 1789-1792.
Audran (J.), ancien chef d'atelier, 1792-1793.
Belle (A.), peintre, 1793-1795.
Audran (J.), réintégré, 1795.
Guillaumot (Ch.-A.), réintégré, 1795-1807.
Chanal, chef de bureau (par intérim), 1807-1810.
Lemonnier (A.-Ch.-G.), peintre, 1810-1816.
Des Rotours, officier d'artillerie, 1816-1833.
Lavocat (G.), 1833-1848.
Badin (P.-A.), peintre, 1848-1850.
Lacordaire (A.-L.), architecte, 1850-1860.
Badin (P.-P.-A.), réintégré, 1860-1871.
Chevreul, directeur des teintures (par intérim), 1871.
Darcel (A.), ingénieur civil, 1871-1885.
Gerspach, chef de bureau des manufactures nationales, 1885.

INSPECTEURS [1]

Mathieu (Pierre), 1694-1720.
Chastelain, 1720-1755.
Oudry, 1736-1755.

Boucher, 1755-1765.
Belle (C.-L.), 1755-1792.
Pierre, 1765-1770.

[1]. La liste comprend les surinspecteurs, les inspecteurs et les adjoints qui ont fonctionné seuls ou simultanément.

Hallé (N.), 1773-1781.
Durameau, 1783.
Taraval, 1783-1785.
Peyron, 1785-1792.
Belle (C.-L.), 1795-1806.
Belle (A.), 1806-1816.
Cassas, 1816-1827.

Mulard, 1821-1848.
Cornu, 1850-1851.
Muller (Ch.-L.), 1851-1872.
Maillart (D.) (par intérim), 1873-1877.
Galland (P.-V.), 1877-1885.

DIRECTEURS DES TRAVAUX D'ART

Vien, 1789.
Galland (P.-V.), 1885.

TEINTURE

ENTREPRENEURS

Van Kerchoven, père et fils, 1665-1757.
Cozette, 1757-1768.
Cozette, Audran, Neilson (1768-1778).
Neilson, 1778-1784.
Audran, 1784-1792.

INSPECTEURS

Cornette, 1784-1787.
Darcet, 1787-1792.

CHEF D'ATELIER CHARGÉ DU SERVICE

Galley, 1792-1803.

DIRECTEURS

Roard, 1803-1816.
Laboulaye-Marillac, 1817-1824.
Chevreul, 1824-1883.
Decaux, 1883-1890.
Guignet, 1890.

DIRECTEUR DU LABORATOIRE SUPÉRIEUR
DES RECHERCHES SUR LA THÉORIE ET LA CONSTITUTION DES COULEURS

Chevreul, 1883-1889.

TAPISSERIES

ENTREPRENEURS DE 1662 A 1792

HAUTE LISSE

Jans, père (Jean), 1662-1691.
Laurent (Henri), 1663-1690.
Lefebvre, père (Jean), 1663-1699.
Jans, fils (Jean), 1691-1731.
Lefebvre, fils (Jean), 1699-1736.
De La Tour (Louis-Ovis), 1703-1734.
Audran (Michel), 1733-1772.
Monmerqué (Mathieu), 1736-1749.
Cozette, père (Pierre-François), 1749-1792.
Audran, fils (Joseph), 1772-1792.

BASSE LISSE

De La Croix, père (Jean), 1663-1714.
Mozin (Jean-Baptiste), 1663-1693.
De La Croix, fils (Dominique), 1693-1738.
Souette, 1693-1724.
De La Fraye (Jean), 1693-1730.
Le Blond, 1701-1752.
Monmerqué (Mathieu), 1730-1736.
Cozette, père (Pierre-François), 1736-1749.
Neilson (Jacques), 1749-1788.
Cozette, fils (Michel-Henri), 1788-1792.

CHEFS D'ATELIER

HAUTE LISSE DE 1792 A 1891.

Cozette, père (Pierre-François, 1792-1801.
Cozette, fils (Michel-Henri), 1801-1817.
Claude (F.), 1817-1823.
Laforest, père, 1817-1827.
Duruy (Charles), 1823-1850.
Laforest, fils (Louis), 1828-1861.
Gilbert (Henri-Antoine), 1862-1871.

Munier, père (Pierre), 1871-1875.
Collin (Florent-Jacques), 1875-1889.
Munier, fils (François), 1889.

BASSE LISSE DE 1792 A 1825

Cozette, fils (Michel-Henri), 1792-1801.
Ranson (Abel), 1801-1811.
Vavoque, 1811-1817.
Rousseau, 1817-1825.
Deyrolle (Gilbert-Antoine), 1825.

NOMBRE DES ATELIERS

HAUTE LISSE

En 1662, 1.
De 1663 à 1690, 3.
De 1690 à 1703, 2.
De 1703 à 1731, 3.
De 1731 à 1732, 2.

De 1733 à 1734, 3.
De 1734 à 1792, 2.
De 1792 à 1817, 1.
De 1817 à 1850, 2.
Depuis 1850, 1.

BASSE LISSE

De 1663 à 1693, 2.
De 1693 à 1701, 4.
De 1701 à 1714, 5.
De 1714 à 1724, 4.

De 1724 à 1738, 3.
De 1738 à 1752, 2.
De 1752 à 1825, 1.

XI

LE BATONNAGE

Comptes rendus de l'Académie des sciences. (Séance du 23 avril 1888.

MÉTROLOGIE. — *Sur le bâtonnage, ancienne manière de mesurer les tapisseries des Gobelins.* Note de M. GERSPACH, administrateur de la manufacture nationale des Gobelins, présentée par M. Chevreul.

« Les tapissiers flamands appelés aux Gobelins par Colbert lors de la fondation de la Manufacture royale des meubles de la Couronne furent autorisés à conserver les usages de leur pays.... Dans les ateliers où l'on

travaillait à la tâche, la coutume de mesurer les tapisseries à la manière flamande fut maintenue jusqu'à la Révolution. Cette manière s'appelait le *bâtonnage*, l'unité qui servait à mesurer les tissus de Flandres étant le *bâton*.

« Mais si l'Administration tolérait sans inconvénients dans l'intérieur des ateliers l'usage d'une mesure étrangère, il ne pouvait en être de même pour la comptabilité officielle et dans les transactions avec les particuliers autorisés à acheter des tapisseries. On imagina un système mixte, très particulier, qui fut le *bâton* de Flandres combiné avec l'aune française.

« Les recherches que j'ai faites dans les archives et les calculs auxquels je me suis livré me permettent de donner sur le *bâtonnage* des renseignements inédits qui pourront être de quelque utilité aux érudits et aux amateurs.

« L'aune de Flandres contenait en carré 658 pouces 4 lignes. L'aune de France contenait en carré 1936 pouces.

« On commença par admettre que l'aune de France serait regardée comme trois fois plus grande que l'aune de Flandres. Ce fut une affaire de convention; car le calcul n'est pas juste : en effet, 658 pouces 4 lignes × 3 donnent 1975 pouces, c'est-à-dire 39 pouces de plus que l'aune de France.

« L'aune de Flandres était divisée en demi-aune et quart d'aune ou *bâton*; le *bâton* se divisait lui-même en huitièmes et seizièmes de *bâton*. Au carré, l'aune de Flandres avait donc 16 bâtons carrés.

« On s'empara de ce nombre 16 comme diviseur commun des aunes des deux pays et, renonçant aux divisions légales françaises en pieds, pouces, lignes et points, on coupa l'aune de France en 16 parties égales nommées *seizes* ou *bâtons* de France; le *bâton* fut à son tour divisé en seizièmes appelés *seizes de seizes*. Au carré, l'aune de France avait donc 16 seizes ou *bâtons* carrés de France ou 48 *bâtons* carrés de Flandres, les mesures de ce pays étant tenues comme trois fois plus petites que les nôtres.

« Je prends maintenant un exemple dans la pratique. La tapisserie le *Cheval-Isabelle* de la tenture des Indes, d'après Desportes, a été payée aux tapissiers sur le pied de 682 bâtons carrés de Flandres 8 seizièmes de bâtons. Lorsque cet ouvrage a été porté à l'inventaire de la Manufacture, on a converti les *bâtons* de Flandres en mesures de France selon la méthode indiquée plus haut et l'on a marqué les dimensions dans la forme suivante :

14ᵃ 3s 8s.

« Ce qui veut dire que le *Cheval Isabelle* avait en carré :

« 14 aunes de France.

« 3 seizièmes d'aune ou bâton de France.

« 8 seizièmes de seizième.

« Le prix du bâton carré de Flandres payé aux tapissiers variait selon les modèles et, dans chaque modèle, selon la difficulté de l'ouvrage ; il a été plusieurs fois modifié sur les réclamations des ouvriers, qui le trouvaient trop peu rémunérateur.

« En 1748, les têtes étaient, en haute lisse, payées de 9 à 12 livres le bâton, et les bordures de 2 livres 10 sols à 3 livres 10 sols. En basse lisse, les têtes valaient 5 livres et les bordures 1 livre 18 sols. Trente ans après, les têtes sont, en haute lisse, payées jusqu'à 30 livres et, en basse lisse, jusqu'à 20 livres ; le travail devenait de plus en plus compliqué et l'on dut établir jusqu'à 7 ordres d'ouvrages, du plus difficile au plus aisé : la complication fut telle que le bâton pouvait être payé de cent trente-neuf manières différentes.

« Le 1er janvier 1792, le *bâtonnage* fut supprimé et les ouvriers furent payés à la journée, selon leurs capacités. D'après l'expression du temps, *ils travaillèrent à la conscience*. »

XII

DE PAR LE ROY

ET MONSIEUR LE NORMAND DE TOURNEHEM

Conseiller du Roy en ses conseils, directeur et ordonnateur général des bâtiments, jardins, arts et manufactures de Sa Majesté.

Prix de différentes tentures de tapisseries de haute lisse à commencer au 1ᵉʳ janvier 1748 [1] :

	TENTURE DU TURC			TENTURES DES FRAGMENTS D'OPÉRA ESTHER ET THÉSÉE			TENTURE DES CHASSES DU ROI			TENTURE DU DON QUICHOTTE			TENTURE DES MOIS DE LUCAS		
	L.	S.	D.	L.	S.	D.	L.	S.	D.	L.	S.	D.	L.	S.	D.
Têtes.............	12	»	»	9	»	»	12	»	»	12	»	»	9	»	»
Carnations........	7	»	»	6	»	»	7	»	»	6	»	»	5	»	»
Albâtre figure.....	6	»	»	5	10	»	7	»	»	5	10	»	5	10	»
Albâtre oyseau....	6	»	»	5	»	»	6	»	»	6	»	»	5	5	»
Albâtre ordinaire.	4	13	4	4	13	4	4	13	4	4	13	4	4	13	4
Fleurs............	4	13	4	4	13	4	4	13	4	4	13	4	4	13	4
Broderie.........	4	»	»	4	»	»	4	»	»	4	»	»	4	»	»
Bordure..........	3	10	»	3	10	»	3	10	»	3	»	»	2	10	»
Double ouvrage...	4	»	»	3	10	»	3	10	»	4	»	»	3	10	»
Paysage..........	5	»	»	3	6	8	5	»	»	4	13	4	4	13	4
Layeur d'en haut.	2	»	»	2	»	»	2	10	»	2	15	»	2	»	»
Layeur d'en bas..	2	10	»	2	10	»	3	»	»	2	15	»	2	10	»
Moyennes figures.	9	»	»	»	»	»	»	»	»	»	»	»	»	»	»

1. La mesure était au bâton de Flandres; je n'ai pu découvrir la signification des mots *layeur* et *double ouvrage*; le mot *albâtre* s'appliquait aux camaïeux et aux grisailles.

XIII

DE PAR LE ROY
ET MONSEIGNEUR LE COMTE D'ANGIVILLER

Conseiller du Roy en ses conseils, mestre de camp de cavalerie, chevalier de l'ordre royal et militaire de Saint-Louis, commandeur de l'ordre de Saint-Lazare, membre de l'Académie des sciences, intendant des jardins du Roy, directeur et ordonnateur général des bâtiments de Sa Majesté, jardins, arts, académies et manufactures royales, grand voyer de Versailles, etc.

Ordonnance du tarif des prix arrêtés pour la main-d'œuvre des ouvrages de haute lisse du 1er janvier 1778.

Prix de la main-d'œuvre des tentures des *Amours des Dieux* de MM. Vanloo, Boucher, Pierre et Vien; de la tenture de M. Hallé, de celle de M. Amédée Vanloo et de toutes celles qui s'exécuteront à l'avenir, dont chaque objet et chaque partie seront mesurés séparément, carrément, régulièrement et strictement à la mesure du bâton de Flandres, pour être payés selon les difficultés, d'après les différents prix ci-dessous marqués et expliqués pour chaque genre d'ouvrage [1] :

	1er ORDRE		2e ORDRE		3e ORDRE		4e ORDRE		5e ORDRE		6e ORDRE		7e ORDRE	
	L.	S.	L.	S.	L.	S.	L.	S.	L.	S.	L.	S.	L.	S.
Têtes	30	»	25	»	20	»	18	»	17	»	12	»	9	»
Mains et pieds	24	»	20	»	18	»	16	»	15	»	14	»	9	»
Chairs	18	»	16	»	15	»	12	»	9	»	6	»	»	»
Broderie et draperie	6	»	5	»	4	10	4	»	3	10	3	»	»	»
Albâtre	6	»	5	10	5	»	4	10	4	»	3	10	3	»
Double	4	15	4	10	4	»	4	10	3	»	2	10	»	»
Fleurs	6	»	5	»	4	15	4	10	4	»	3	10	»	»
Paysage	5	»	4	15	4	10	4	»	3	10	2	»	»	»
Bordures	4	»	3	10	3	»	2	10	2	5	»	»	»	»
Layeur bas	3	»	2	15	2	10	2	5	2	»	»	»	»	»
Layeur haut	2	10	2	5	2	»	1	15	»	»	»	»	»	»
Fond de damas	3	»	2	15	2	10	2	5	2	»	»	»	»	»

Il est ordonné que toutes les tentures de MM. *de Troy, Coypel*, ovales de *Boucher* qui se sont faites précédemment, ainsi que toutes les anciennes, seront payées et mesurées comme par le passé suivant l'ordonnance de 1748.

1. Les ordres allaient de l'ouvrage *très difficile* jusqu'à l'ouvrage le *plus aisé*; le 7e comprenait les *lointains* ou *demi-teintes*.

XIV

LETTRES ADRESSÉES A M. ORRY

Directeur et Ordonnateur général des bâtiments, jardins, arts, académies et manufactures.

Monseigneur,

Je prends la liberté de donner avis à Votre Grandeur que mon second tableau de la *Tenture des Indes,* plus long de six pieds que le précédent, sera en état d'être vu, vers le milieu de cette semaine.

Quoique vous m'ayez fait l'honneur de me dire, en voyant le premier, que vous en reposiez sur moi pour le reste, il me semble qu'il ne doit pas vous être indifférent de juger par vos yeux, si je continue bien *d'éviter de tomber dans le défaut de simple copie,* que l'on avait tasché de vous faire craindre pour moi.

Tant qu'il plaira à Votre Grandeur de m'honorer de ses ordres, j'y serai attentif autant qu'il me sera possible à tascher de mériter son approbation, et à ne rien faire d'indigne de ma petite réputation, l'un et l'autre m'estant aussi à cœur que l'honneur d'être avec un profond respect,

De Votre Grandeur
Le très humble et obéissant serviteur,
DESPORTES.

Ce dimanche matin, 15 décembre 1737.

Monseigneur,

J'ai l'honneur de vous rendre compte de la visite que je fis aux Gobelins lundy 22 de ce mois. Je vis la figure d'un petit amour qui embrasse les genoux de Renaud auquel il ne manque plus que la tête, et les deux pieds d'Armide qui me parurent d'un ton de couleur beaucoup au-dessus de ce que j'avais vu cy-devant. Je témoignai ma satisfaction aux tapissiers, en les priant de me donner souvent l'occasion de vous dire du bien de leurs ouvrages, et en leur représentant que rien n'était si cruel pour un galant homme que de porter des plaintes contre des gens auxquels il voudrait rendre service, qu'ils songeassent cependant que je ne pouvais m'en dispenser s'ils se négligeaient, que

les fréquentes visites que je comptais leur faire me prendraient un temps considérable et qu'il serait bien douloureux pour moi qu'il fût perdu. Que ne m'est-il possible, Monseigneur, de vous faire des remerciements de l'ordonnance que je viens de recevoir pour le tableau de la *Destruction du palais d'Armide*.

Je prendrais cette liberté si je ne craignais de passer dans votre esprit pour un courtisan outré. J'aurais beau vous dire tout le mal que je pense de mes ouvrages, je ne vous persuaderais jamais qu'une ordonnance de 2 000 livres peut être regardée comme un paiement avantageux, d'un tableau de 19 pieds de long, qui est l'ouvrage d'une année.

Ce que je puis faire de mieux en ce cas cy, c'est de vous assurer que rien ne peut ralentir mon zèle, ni diminuer le profond désir que j'ai de vous le prouver.

Je suis avec un profond respect, Monseigneur,
Votre très humble et obéissant serviteur,
COYPEL.

Ce 26 décembre 1738.

Monseigneur,

Je vais si souvent visiter les tapissiers des Gobelins que si chacune de mes visites vous coûtait la lecture d'une de mes lettres, je recevrais bientôt un ordre de votre part d'en faire moins souvent. Cette réflexion m'a fait prendre le party de joindre dans une seule pièce d'écriture, la relation de deux voyages à cette Manufacture. Je fis le premier le 17 janvier et je fus très satisfait de la tête de ce petit amour qui embrasse les genoux de Renaud, autant qu'il peut m'en souvenir je parlai de façon à encourager les ouvriers. Enfin je sortis des Gobelins non seulement content de ce que j'y avais vu, mais même de ce que j'y avais dit, chose qui n'est pas ordinaire. J'avais promis au sieur de Monmarquet [1] de le revoir le samedy 7 février, et je n'ai eu garde de manquer à ma parole. Je n'ai trouvé de nouveau dans la pièce de Renaud, qu'un bras d'Armide dont le coloris était trop rouge, mais le tapissier qui l'avait fait se doutant bien que je le trouverais tel, s'occupait en m'attendant, à le supprimer pour le recommencer et, si je n'ai pas été satisfait de son ouvrage, j'ai du moins été très content de la prompte justice qu'il lui rendait.

1. Monmerqué, entrepreneur de haute lisse de 1736 à 1749.

Voilà, Monseigneur, ce que je puis avoir l'honneur de vous dire au sujet des Gobelins.

Si vous désirez savoir ce qui se passe dans mon cabinet, je vous en rendrai compte avec la même naïveté.

Je n'en suis point sorti de l'hiver, pas même pour faire des visites, j'y passe mon temps délicieusement tantôt à y étudier la nature, tantôt à faire des lectures relatives les unes à mon art, les autres propres à me maintenir dans cette heureuse philosophie qui me rend content de la médiocrité de ma situation.

Enfin j'attends paisiblement dans ce cher cabinet que quelque heureuse idée vienne m'y saisir pour la transporter sur la toile et l'exposer à vos regards. Car je prends la liberté de vous supplier, Monseigneur, de trouver bon que je ne travaille qu'autant que je serai entraîné par la force de l'imagination. Je ne puis traiter *la Peinture* autrement, je veux tâcher de vous donner de bonnes choses, et les bonnes choses ne se font pas à tout instant, je plains le sort de ceux qui le croyent, et qui sont obligés de produire tous les jours et qui se trouvent dans la malheureuse nécessité de promettre du beau, à jour nommé, ainsi que l'on promet un habit. Enfin, Monseigneur, si vous me permettez de vous dire ce que je pense de la peinture, je l'adore comme occupation, je la déteste comme profession.

Cet aveu que je prends la liberté de vous faire vous engage encore plus à ne me rien passer. On doit moins pardonner de fautes à celui qui ne s'occupe que dans l'espérance de produire du beau, qu'à ceux qui sont obligés de travailler pour acquérir l'utile.

Je suis avec un profond respect, Monseigneur,
Votre très humble et obéissant serviteur,
COYPEL.

Le 8 février 1739.

XV

CLASSEMENT DES MODÈLES DES GOBELINS

FAIT PAR LE JURY DES ARTS ET MANUFACTURES EN 1794 [1]

Cyanipe roi de Syracuse que sa propre fille immole à Bacchus et qui s'immole elle-même après pour satisfaire à la piété filiale, par Perrin; sujet rejeté.

1. Le jury était composé de Prudhon, Ducreux, Vincent, peintres; Percier, architecte; Bitaubé, Legouvé, hommes de lettres; Moitte, sculp-

La mort de Socrate, par Peyron; sujet de tableau conservé.

Méléagre entouré de sa famille qui le supplie de prendre les armes pour repousser les ennemis prêts à se rendre maîtres de la ville de Calydon, par Ménageot, tableau dont le sujet ne paraît pas compatible avec les idées républicaines relativement au sentiment qui dirige Méléagre, lequel est sur le point de sacrifier sa patrie à l'esprit de vengeance dont il est animé et qui, prêt à voir son palais réduit en cendres, se rend moins à l'amour de son pays qu'à son intérêt personnel; conséquemment tableau à supprimer.

La mort de Sénèque, par Perrin; sujet moral mais tableau à rejeter sous le rapport de l'art.

Le départ de l'Ange de chez Tobie, par Suvée; sujet rejeté.

Caïus Furius Cressinus, accusé de magie en raison de la fécondité de ses champs, présente à l'édile les instruments aratoires qui lui servent à les défricher, par Brenet; tableau rejeté sous le rapport de l'art, mais sujet vraiment philosophique et républicain.

Arrie et Pétus, par Vincent; sujet convenable; tableau rejeté sous le rapport de l'art.

Arrestation du président Molé, par Vincent; sujet rejeté.

Cléobis et Biton, par Durameau; rejeté sous le rapport de l'art quoique le sujet présente un exemple de piété filiale.

Hercule enfant dans son berceau étouffant deux serpents, par Taraval; rejeté sous le rapport de l'art.

Générosité des dames romaines, par Brenet; tableau rejeté sous le rapport de l'art, mais dont le sujet est vraiment républicain.

Mathatias tuant des impies, par Lépicié; sujet fanatique.

Les Génies des Arts, par Boucher; rejeté sous le rapport de l'art.

Alexandre consultant l'oracle d'Apollon, par Lagrenée l'aîné; sujet rejeté.

Alceste mourante, par Peyron; sujet rejeté.

Le Printemps, par Amédée Vanloo; sera rejeté sous le rapport de l'art bien que le sujet soit convenable.

La Piété de Fabius Dorso, par Lépicié; rejeté comme retraçant des idées superstitieuses.

teur; Monvel, acteur et homme de lettres; Belle, directeur des Gobelins; Duvivier, directeur de la Savonnerie.

Je n'ai supprimé des procès-verbaux que les formules d'ouverture et de clôture des séances; les jugements sont donnés dans l'ordre où ils ont été pris avec les désignations et les attributions du texte original.

Astyanax arraché des bras d'Andromaque, par les ordres d'Ulysse, de Ménageot; sujet rejeté.

Cimon l'Athénien ouvrant ses jardins au peuple, par Hallé; sujet vraiment républicain, mais le tableau rejeté sous le rapport de l'art.

Alexandre consolant la famille de Darius sur la mort de la femme de ce prince, par Lagrenée l'aîné; sujet rejeté sous le rapport des idées politiques.

Combat de Mars et de Diomède, par Doyen; tableau rejeté sous le rapport de l'art; sujet qui n'implique point contradiction avec les idées politiques.

Émilie justifiée dans le temple des Vestales, par Suvée; sujet rejeté.

Briséis emmenée de la tente d'Achille, par Vien; sujet rejeté.

Combat au ceste d'Antelle et de Darès, par Durameau; tableau rejeté sous le rapport de l'art quoique le sujet soit convenable.

Métellus sauvé par son fils, par Brenet; sujet rejeté parce qu'il rappelle des idées de despotisme.

Popilius et Antiochus Epiphane, par Lagrenée l'aîné; rejeté sous le rapport de l'art bien que le sujet soit beau.

La Mort de Bayard, par Beaufort; sujet inadmissible.

La fermeté de Jubélius Taurea, par Lagrenée le jeune; sujet rejeté.

Le corps d'Hector ramené par Priam, de Vien; sujet rejeté.

Le départ de Priam pour aller redemander à Achille le corps de son fils, par Vien; sujet rejeté.

Combat des Grecs et des Troyens sur le corps de Patrocle, par Brenet; tableau supprimé sous le rapport de l'art.

Courage de Porcia, par Lépicié; beau sujet; le tableau rejeté sous le rapport de l'art.

La reconnaissance d'Oreste et d'Iphigénie, par Regnault; sujet et tableau conservés en ce qu'ils rappellent l'instant où fut aboli dans la Tauride le culte atroce qui offrait aux Dieux des victimes humaines.

Les adieux d'Hector et d'Andromaque, par Vien; sujet rejeté.

Achille secouru par Vulcain, par Vincent; tableau peu propre à exécuter en tapisserie.

La Veuve du Malabar, par Lagrenée le jeune; sujet rejeté comme présentant des idées atroces.

Combat des Romains et des Sabins apaisé par les femmes Sabines, par Vincent; sujet très intéressant, le tableau conservé sous le rapport de l'art.

Junon empruntant à Vénus sa ceinture, par Belle père; sujet agréable, tableau rejeté sous le rapport de l'art.

Départ de Régulus pour retourner à Carthage, par **Lépicié**; sujet très intéressant, dévouement vraiment républicain, conservé; le tableau rejeté sous le rapport de l'art.

Priam aux pieds d'Achille, par **Doyen**; sujet rejeté.

Ulysse chez Circé, par **Lagrenée le jeune**; sujet conservé en ce qu'il avertit les hommes de fuir les dangers de la volupté; tableau rejeté sous le rapport de l'art

Cléopâtre au tombeau de Marc-Antoine, par **Ménageot**; sujet rejeté comme immoral.

Achille traînant le corps d'Hector, par **Callet**; sujet atroce rejeté.

Fêtes à Palès, par **Suvée**; sujet intéressant offrant un usage antique des mœurs agricoles; le tableau conservé ayant beaucoup de mérite.

Albinus offrant son char aux Vestales, par **Lagrenée le jeune**; sujet rejeté comme retraçant des idées superstitieuses.

Serment de Ménélas et de Pâris, par **Lagrenée l'aîné**; sujet rejeté.

Télémaque et Mentor dans l'isle de Calypso, par **Lagrenée le jeune**; sujet moral à conserver; le tableau rejeté sous le rapport de l'art.

Le Frappement du rocher, par **Jollain**; sujet rejeté.

Le Vœu de Jephté, par **Amédé Vanloo**; sujet rejeté.

Le Départ d'Énée pendant l'embrasement de Troie, par **Suvée**; tableau rejeté sous le rapport de l'art.

Verginius prêt à poignarder sa fille, par **Brenet**; sujet républicain à conserver; tableau rejeté sous le rapport de l'art.

Eléazar, par **Berthelemi**; rejeté sous le rapport des idées fanatiques.

Le jeune fils de Scipion rendu à son père par Antiochus, par **Brenet**; sujet rejeté.

Herminie chez les pasteurs, par **Durameau**; sujet qui n'a rien de répréhensible; rejeté sous le rapport de l'art.

Henry IV décoré du collier de son ordre le vicomte de Tavannes, par **Brenet**; rejeté comme contraire aux idées républicaines.

Fabricius refusant les présents de Pyrrhus, roi d'Épire, par **Lagrenée l'aîné**; sujet à conserver; tableau rejeté sous le rapport de l'art.

Le duc de Guise le Balafré chez le président Du Harlay, par **Beaufort**; rejeté sous le rapport des idées républicaines.

Agrippine portant les cendres de Germanicus, par **Renou**; sujet rejeté sous le rapport des idées républicaines.

L'Aurore et Céphale, par **Amédée Vanloo**; sujet qui n'a rien de répréhensible; tableau rejeté sous le rapport de l'art.

Mort de Calanus, philosophe indien, par Beaufort; sujet qui ne rappelle qu'une orgueilleuse folie.

Sacrifice de Noé après sa sortie de l'arche, par Taraval; sujet à rejeter.

Assassinat de Coligny, par Suvée; sujet qui rappelle toute l'horreur que doit inspirer le fanatisme, l'intolérance et la mémoire de Charles IX et de Catherine de Médicis; tableau à conserver sous le rapport de l'art.

Neptune et Amimone, par Carle Vanloo; tableau rejeté sous le rapport de l'art.

Vénus aux forges de Vulcain, par Boucher; tableau rejeté sous le rapport de l'art.

Jeux d'enfant, par Vien; sujet nul, rejeté sous le rapport de l'art.

Policène arrachée des bras de sa mère, par Ménageot; sujet à rejeter d'après les personnages qu'il retrace et les idées antirépublicaines qu'il rappelle.

Manlius Torquatus condamnant son fils à la mort pour avoir vaincu l'ennemi contre les ordres de la république qui lui avait défendu de combattre, par Berthelemi; sujet vraiment républicain; tableau rejeté sous le rapport de l'art.

La mort de Priam, par Regnault; sujet proscrit par les raisons qui ont fait rejeter Policène.

Moïse sauvé des eaux, par Lagrenée jeune; sujet insignifiant et tableau à rejeter sous le rapport de l'art.

Tableau d'enfant, par Carle Vanloo; sujet nul et tableau à rejeter sous le rapport de l'art.

Corésus et Callirhoé, par Fragonard; à rejeter comme ne rappelant que des idées superstitieuses.

Junon parée de la ceinture de Vénus vient trouver Jupiter; sujet agréable; tableau sur lequel le Jury ne peut prononcer attendu qu'il n'est qu'ébauché.

Silène barbouillé de mûres par Églé, par Hallé; sujet agréable; tableau rejeté sous le rapport de l'art.

Le triomphe d'Amphitrite, par Taraval; sujet dont on peut dire ce qui a été dit du précédent; tableau rejeté sous le rapport de l'art.

Jeux d'enfant, par Bachelier; sujet agréable; le tableau rejeté sous le rapport de l'art, quoique les animaux, les fruits et les plantes soient bien.

Le mois de Juin, par Lucas; rejeté sous le rapport de l'art.

Travail dans l'intérieur du Sérail, par Amédée Vanloo; rejeté sous le rapport de l'art.

Arrivée de Cléopâtre en Cilicie, par **Natoire**; sujet antirépublicain.

Clytie, par **Belle père**; sujet agréable; rejeté sous le rapport de l'art.

Le Jugement de Salomon, par **Coypel**; rejeté sous le rapport de l'art.

Le Sommeil de Renaud, par **Coypel**; sujet agréable; tableau rejeté sous le rapport de l'art.

Le Couronnement d'Esther, par **De Troy**; rejeté.

L'Évanouissement d'Esther, par le même; même raison; même jugement.

Le dédain de Mardochée, par le même; même raison; même jugement.

Le Repas donné par Esther à Aman et à Assuerus, par le même; même raison, même jugement.

Jason engage sa foi à Médée, par **De Troy**; même raison; même jugement.

Jason enlève la toison d'or, par **De Troy**; même raison; même jugement.

Les soldats nés des dents du Dragon, par **De Troy**; même raison; même jugement.

Jason épousant Créuse, par **De Troy**; même raison; même jugement.

La Fuite de Médée, par le même; même raison; même jugement.

Créuse consumée par la robe empoisonnée, par le même; même raison; même jugement.

L'Histoire de Psyché, par **Boulogne**, d'après Jules Romain : *Psyché et l'Amour sur un lit de repos*, 3 bandes. — *Toilette de Psyché*, 4 bandes. — *Danse de bergers et de bergères*, 3 bandes. — *Mercure et Bacchus présidant au festin*, 10 bandes. — *L'Amour couronné de fleurs par les Grâces*, 5 bandes; sujets agréables et à conserver. Les tableaux bien que très détériorés à conserver sous le rapport de l'art.

La Résurrection de Lazare, par **Jouvenet**; sujet rejeté.

Suzanne accusée devant le peuple par les vieillards, par **Coypel**; sujet moral. Tableau rejeté sous le rapport de l'art.

L'École d'Athènes, d'après Raphaël, à conserver sous tous les rapports bien que cette copie soit un peu faible.

La Dispute du Saint-Sacrement, d'après Raphaël; sujet rejeté.

Bataille de Constantin contre Maxence, d'après Raphaël; sujet rejeté.

Attila, d'après Raphaël; sujet rejeté.

Le Miracle de la Messe, d'après Raphaël; sujet rejeté.

L'incendie du Bourg arrêté par la présence du Pape, d'après Raphaël; sujet rejeté.

L'Apparition de la Croix à Constantin, d'après Raphaël; sujet rejeté.

Le Couronnement de Joas, par Coypel; sujet rejeté.

La curée du Cerf. — Le relai. — Rendez-vous de chasse. — Petite curée, par Oudry. Ces quatre tableaux représentent des chasses de Louis XV; rejeté.

Roger chez Aliesse, par Colin de Vermont; fiction agréable; tableau rejeté sous le rapport de l'art.

Tableaux d'ornement, pour servir d'alentour à des scènes de théâtre; revêtus des signes de féodalité; rejeté sous le rapport de l'art.

Le Martyre de sainte Cécile, d'après le Dominiquin; sujet à rejeter.

Le Sacrifice de Jephté, par Coypel; sujet rejeté.

Génies des Sciences entourant le médaillon de Louis XV, par Hallé; rejeté.

Le Baptême du Christ, par Restout; sujet rejeté.

La Destruction du Palais d'Armide, par Coypel; tableau rejeté sous le rapport de l'art.

Deux mois. Décembre et Mai, par Lucas; scènes champêtres; sujet à conserver; tableau à rejeter sous le rapport de l'art.

L'Hiver, par Le Brun; sujet et tableau à conserver.

Sully aux pieds de Henri IV, par Le Barbier; sujet rejeté.

Maison Royale, en mauvais état; ornement rejeté sous tous les rapports.

La Mort de Méléagre, par Le Brun; ouvrage conservé sous tous les rapports.

Le Départ d'Achille, par Coypel; sujet qui ne présente rien de répréhensible; tableau supprimé sous le rapport de l'art.

La continence de Bayard, par Durameau; sujet moral; tableau rejeté sous le rapport de l'art.

Les Adieux d'Hector et d'Andromaque, par Coypel; fragment de tableau; tableau supprimé sous le rapport de l'art.

Le Parnasse-Latone, deux tableaux de la galerie de Saint-Cloud, de Mignard; sujet admissible; tableau à rejeter sous le rapport de l'art

Fragment de tableau, présumé représentant le passage de la mer rouge; sujet rejeté, cru original du Poussin.

Don Quichotte se battant contre une outre. — Don Quichotte conduit par la folie. — Le repas de Sancho dans l'isle de Barataria (2 bandes. —

Le triomphe de Sancho Pansa. — *La princesse de Micomicon aux genoux de Don Quichotte*. — *La conquête de l'armet de Mambrin*. — *Don Quichotte consultant la tête enchantée*. — *Don Quichotte servi par les dames* (2 parties). — *Don Quichotte dansant au bal d'Antonio*. — *Chasse de Don Quichotte*. — *Sancho nommé Gouverneur*. — *Don Quichotte blessé par le chat*. — *Don Quichotte armé chevalier par le maître d'hôtellerie*. — *Don Quichotte suspendu à la grille de l'hôtellerie*. — *Don Quichotte étonné à la vue des Enchanteurs*. — *Rencontre de Don Quichotte et de la Duchesse*. — *Don Quichotte* (sujet inconnu au jury). — *Le Combat de marionnettes*. — *Les Noces de Gamache*. — *Don Quichotte au château de la prudence*. — *Sancho à cheval sur le bât*. — Tableaux de Coypel. — Tous les tableaux indiqués ci-dessus, quoique plusieurs offrent des détails pleins de mérite et que tous présentent un sujet qui tournant la chevalerie en ridicule les rend dignes d'être conservés, sont rejetés comme peu avantageux à être exécutés en tapisserie, parce qu'ils sont trop noirs.

Neuf copies d'après les tableaux de Coypel, tirés du roman de *Don Quichotte*, rejetés sous le rapport de l'art.

Vue de Compiègne, chasse de Louis XV, par Oudry, sujet rejeté.

Janvier, Mars, Décembre, Novembre, par Lucas; sujets à conserver, tableaux rejetés sous le rapport de l'art.

La Chasse de Méléagre, par Le Brun; sujet et tableau à conserver.

La Vision d'Ézéchiel, d'après Raphaël; sujet à rejeter.

L'Évanouissement d'Armide au départ de Renaud, par Coypel; sujet agréable, tableau rejeté sous le rapport de l'art.

Le Jugement de Paris, par Mignard (3 parties); sujet et tableau à conserver.

L'Air (suite de éléments), par Le Brun; sujet et tableau à conserver en supprimant les signes de la royauté.

Le déjeuner de la Sultane, par Amédé Vanloo; sujet insignifiant; tableau rejeté sous le rapport de l'art.

La Cène, par Jouvenet; sujet rejeté.

La Dispute d'Agamemnon et d'Achille, par Coypel; sujet à rejeter.

Le Cheval rayé, d'après Desportes, par Huet; tableau rejeté sous le rapport de l'art.

Fidélité de Boétis, satrape de Darius; sujet rejeté.

Amours brûlant leurs flèches, par Boucher; sujet insignifiant; tableau rejeté sous le rapport de l'art.

Quatre-vingt-seize études d'animaux, par Boëis; à conserver sous le rapport de l'art.

Psyché et l'Amour, par Boucher (forme ovale); sujet agréable; tableau à rejeter sous le rapport de l'art.

Henry IV rencontrant Sully blessé. — *Évanouissement de la belle Gabrielle*. — *Sully aux pieds de Henry IV et de Gabrielle*, par Vincent; sujets à rejeter.

Trois tableaux de scènes pastorales, par Boucher; sujets agréables: tableaux rejetés sous le rapport de l'art.

Neptune et Amymone. — *Céphale et l'Aurore*. — *Vertumne et Pomone*, par Boucher; sujets agréables; tableaux à rejeter sous le rapport de l'art.

Trente-un petits tableaux de Boucher, tant originaux que copies, représentant des jeux d'enfant. — Quatre plus grands du même auteur, sujets insignifiants; tableaux à rejeter sous le rapport de l'art.

Sept tableaux de paysage, servant d'agrandissement aux ovales de Boucher; rejetés sous le rapport de l'art.

La Toilette de la Sultane, d'Amédée Vanloo; sujet et tableaux à rejeter.

Athalie-Renaud, copies d'après Coypel; tableaux à rejeter sous le rapport de l'art.

Le triomphe de Marc-Antoine, par Natoire; sujet rejeté.

Achille et Déidamie, par Hallé; sujet agréable; tableau rejeté sous le rapport de l'art.

L'Évanouissement d'Esther, sujet à rejeter.

L'Enlèvement d'Europe, de Pierre; sujet agréable; tableau à rejeter sous le rapport de l'art.

Le Sommeil de l'Amour, par Belle père; sujet agréable; tableau à rejeter sous le rapport de l'art.

Saturnales, par Callet; sujet à conserver comme favorable à l'égalité; tableau rejeté sous le rapport de l'art.

Marcel et Maillard, par Barthélemy; sujet à rejeter.

Aglaure, par Pierre; sujet immoral à rejeter.

Thésée domptant le taureau, par Carle Vanloo; sujet intéressant; tableau rejeté sous le rapport de l'art.

Jacob et Laban, par Coypel; sujet à rejeter.

Le Baptême de Constantin, d'après Raphaël; sujet rejeté.

Chasse de Louis XV, par Oudry; sujet rejeté.

Enée et Didon, par Coypel; rejeté sous tous les rapports.

La pêche miraculeuse, par Jouvenet; sujet rejeté.

Entrée et sortie de l'Ambassadeur turc, par **Parocel**; sujet rejeté.

Tobie rendant la vue à son père, par **Coypel**; sujet rejeté.

Danses, d'après Jules Romain, par **Mignard** (2 parties); conservées sous tous les rapports.

Bataille de Constantin contre Maxence, ébauche d'après les dessins de Le Brun; rejeté.

Apelle et Campaspe, par **Restout**; sujet rejeté.

La guérison des malades, par **Jouvenet**; sujet rejeté.

Le repas du Pharisien, par **Jouvenet**; sujet rejeté.

Le Passage du Rhin, par **Van der Meulen**; ébauche; sujet rejeté.

Orphée aux Enfers, par **Restout**; sujet à conserver; tableau rejeté sous le rapport de l'art.

L'Age d'or, de Trémoilière, fini par Cobel; sujet à conserver, tableau à rejeter sous le rapport de l'art.

Présentation du plan des Invalides à Louis XIV. — *Baptême du duc de Bourgogne*, par **Dieu**; sujets rejetés.

Conquêtes de Louis XIV. — *Siège de Cambray*, copie ébauchée, d'après Van der Meulen; sujet rejeté. — *Passage du Rhin*, copie de **Martin** d'après Van der Meulen; sujet rejeté.

Mariage du duc de Bourgogne, par **Dieu**;

Naissance du duc Bourgogne, par le même; sujets rejetés.

Présentation du plan de Carthage à Didon, par **Restout**; sujet rejeté.

Le Passage du Rhin, ébauche originale, par **Van der Meulen**; sujet rejeté.

Psyché abandonnée par l'Amour, par **Belle père**, d'après Coypel; sujet rejeté.

Le Sacrifice d'Iphigénie, par **Coypel**; sujet rejeté.

Les Vendeurs chassés du temple, par **Jouvenet**; sujet rejeté.

Joseph reconnu par ses frères; l'histoire de Joseph paraissant susceptible de fournir à la peinture des sujets heureux et quelquefois moraux, le jury présume que les artistes peuvent être autorisés à la traiter dans ses détails. Tableau rejeté sous le rapport de l'art.

Le repas de Cléopâtre et de Marc-Antoine, par **Natoire**; sujet rejeté.

Hyppomène et Atalante, par **Hallé**: sujet agréable; tableau rejeté sous le rapport de l'art.

La mort de Léonard de Vinci, par **Ménageot**; sujet rejeté.

Louis XIV à l'Observatoire, par **Testelin**;

Le Doge de Venise devant Louis XIV, par **Hallé père**; sujets rejetés.

La Sortie du gouverneur, copie d'après Van der Meulen; sujet rejeté.

La Vision de Constantin, 3 parties ; sujet rejeté.

Le Miracle de la Messe, d'après Raphaël, 6 bandes ; sujet rejeté.

Le Parnasse, d'après Raphaël ; sujet à conserver et copie préférable à celle précédemment employée.

Le jury, après avoir examiné tous les tableaux pour meubles, les divers genres de bordures, alentours et fleurs, esquisses et projets également pour meubles, par différents artistes, arrête qu'ils seront tous rejetés comme de mauvais goût.

Saint Grégoire, copie d'après le Carrage ; sujet rejeté.

Allégorie destinée à meubler le Palais de Justice. Petite pièce : Minerve couvre la France de son bouclier et lui présente le Génie de la Justice tenant d'une main l'Épée et de l'autre le Niveau ; il foule aux pieds les signes de la Tyrannie et les ordres abolis. — Moyenne pièce : La France inspirée et dirigée par le Génie de la Démocratie reçoit des mains de Minerve le Code des lois républicaines, basées sur les droits imprescriptibles de l'homme desquelles la Nature présente les tables. Le Peuple français, représenté par une femme guerrière, applaudit aux nouvelles Lois et étouffe un loup qu'il a terrassé, emblème de la cruauté des conjurés et des tyrans. Un Génie tient le faisceau de l'Union et le Drapeau national. L'Histoire écrit sur les annales de la République les époques glorieuses de la Révolution. La Vigilance foule aux pieds la figure de l'Envie. — Grande pièce : Minerve assise aux pieds de la statue de la Loi, remet à Hercule, emblème de la force du peuple, le décret qui abolit les vices de l'ancien gouvernement représenté par les Harpies. A l'aspect de la Loi les Vices prennent la fuite et les Vertus viennent les remplacer. La Renommée publie la Régénération de la France en proclamant les Droits de l'Homme et la Constitution démocratique. Partout la figure de Minerve indique la Convention nationale. Par Belle père. Les tableaux ne sont point achevés ; les sujets allégoriques et à la gloire de la Nation sont acceptés.

Le Lavement des pieds, copie de Michel Vanloo, d'après le Mucian ; sujet à rejeter.

Projets d'alentours, esquisses représentant :

Zéphire et Flore, avec des ornements dans le genre arabesque ; à conserver.

Arabesques d'après les dessins de Raphaël, 38 bandes en très mauvais état, dont il est impossible de se servir en raison de leur vétusté.

Le Printemps, par Mignard ; 3 parties très détériorées. Le sujet accepté. Beau tableau.

L'Été, par Mignard ; 3 parties, même état ; sujet accepté.

Roxane et Atalide ; scène de *Bajazet*, par Coypel ; sujet rejeté.

Psyché abandonnée par l'Amour, par Coypel ; sujet agréable ; tableau rejeté sous le rapport de l'art.

Hercule ramenant Alceste à Admète, son épouse, par Coypel ; sujet rejeté.

Rodogune et Cléopâtre, scène de théâtre, par Coypel ; sujet rejeté.

Dix signes du Zodiaque et figures grandes comme nature ; plus 3 autres figures détachées ; sujets à conserver, tableaux détériorés.

Fragments de la Tenture dite *Maisons royales* ; 101 bandes presque détruites.

Bataille de Constantin, d'après Raphaël ; 10 bandes ; sujet rejeté.

Le Triomphe d'Alexandre, copie d'après Le Brun, 8 bandes ; sujet rejeté.

Fragments de l'Histoire de Louis XIV ; copie d'après Van der Meulen, 113 bandes ; sujet rejeté.

L'Eau, copie d'après Le Brun ; 13 bandes, hors d'état de servir.

La Terre, idem.

Groupe d'enfants, fragments du *Mariage d'Alexandre*, idem.

L'Automne, d'après Le Brun, idem.

Mariage de Constantin, par Corneille, 10 bandes, idem.

Divers sujets, copiés d'après le Poussin, 36 bandes, idem.

Batailles, copies d'après Le Brun, 30 bandes, idem.

Grandes tentures des Indes, copies d'après Desportes, 15 bandes, idem.

Bacchus et Ariane, de Coypel, 3 bandes, idem.

Fragments de tableaux par Lucas, 3 bandes, idem.

Canapé complet, 4 morceaux, rejeté. Grandes portières, 3 bandes ; rejeté.

L'Été, par Le Brun, 2 bandes ; rejeté.

Les Enfants jardiniers, copie, d'après Le Brun, 25 bandes ; rejeté.

Fragments de tableaux, d'après Le Brun, hors d'état de servir.

Bataille de Constantin, d'après Raphaël, 9 bandes ; sujet rejeté.

Le Feu, d'après Le Brun ; 2 bandes ; hors d'état de servir.

Renaud et Armide, par Coypel ; 1 bande, idem.

Apollon et Hyacinthe, par Coypel ; 1 bande, rejeté.

École d'Athènes, d'après Raphaël ; 6 bandes, sujet à conserver ; tableau hors d'état de servir.

Portrait en pied d'un Doge de Gênes ; rejeté.

L'Automne, par Mignard; 4 parties. détérioré.

Melpomène, d'après Le Brun, détérioré.

Le Printemps, d'après Le Brun, 8 bandes, détérioré.

Pygmalion, par Restout, 4 bandes; sujet à conserver; tableau rejeté sous le rapport de l'art.

La Famille de Darius, d'après Le Brun, 3 bandes; sujet rejeté.

Portières et autres fragments, 7 bandes, détérioré.

L'Hiver, par Mignard, hors d'état de servir.

Fragments de copies d'après Raphaël, 2 bandes, détérioré.

L'Air, d'après Le Brun, 6 bandes, détérioré.

Vertumne et Pomone, par Boulongne; 3 bandes; détérioré.

Attributs de la Justice, deux figures, copies d'après Le Brun, hors d'état de servir.

Fragments du *Baptême de Constantin*, d'après Raphaël; 4 bandes, idem; sujet rejeté.

La conversion de saint Paul, d'après le Cortone; sujet rejeté.

Quantité de fragments de tableaux, de portières, dites *des Dieux*, alentours en arabesques, muses, etc., le tout non compté et dans le plus mauvais état possible.

XVI

ARREST DU CONSEIL D'ESTAT DU ROY

SERVANT DE NOUVEAU RÈGLEMENT POUR L'INSTRUCTION DES ÉLÈVES DANS LA MANUFACTURE DES GOBELINS (DU 16 AVRIL 1737)

Extrait des registres du conseil d'Estat.

Le Roy étant informé que les règles établies par l'Edit du mois de novembre 1667 pour l'instruction des élèves de la manufacture des Gobelins ont été négligées depuis longtemps, et qu'il est important pour le soutien de cette manufacture de faire un nouveau règlement qui puisse assurer l'instruction de ces élèves;

Ouï le rapport du sieur Orry, conseiller d'État et ordinaire au Conseil royal, contrôleur général des finances;

Sa Majesté étant en son Conseil a ordonné ce qui suit :

I

Il sera incessamment ouvert en l'une des salles de la manufacture royale des Gobelins une école académique pour l'étude et l'exercice de l'art du dessein.

II

Tous les enfants entretenus par le Roy en ladite manufacture et autres y étant en apprentissage, ou destinés et reçus pour y être sans exception d'aucun, seront tenus de s'assembler en ladite école tous les jours de la semaine, hormis le dimanche et les fêtes, pour y dessiner pendant deux heures consécutives et profiter des leçons qui leur seront données par le professeur établi à cet effet, ou à son deffaut par celuy de ses adjoints qui sera de service.

III

Lesdites deux heures affectées audit exercice seront fixées depuis six heures jusqu'à huit heures du soir, pendant la saison de l'été; et depuis cinq heures jusqu'à sept heures du soir pendant les saisons d'hyver, de printems et d'automne; sauf à les avancer pendant ces deux dernières saisons s'il y echet.

IV

Nul desdits enfants et apprentifs ne pourra, sous aucun prétexte, s'abstenir de se rendre en ladite école aux heures prescrites, et d'y rester l'espace de temps réglé par les deux articles précédens, si ce n'est pour cause de maladie ou autre légitime empêchement; à peine de dix sols pour chaque fois qu'il aura manqué de s'y rendre et d'y demeurer, et du double pour chaque fois en cas de récidive dans le cours d'une même semaine; ladite amende à prendre par ferme de retenue sur le fonds d'entretenement accordé par le Roy, pour être cette amende suportée par l'ouvrier qui aura détourné son aspirant de se rendre en ladite école, ou qui n'aura pas donné tous les soins pour l'obliger à s'y rendre.

V

Sera fait un tableau contenant les noms, âge et dattes de réception en la manufacture desdits enfants et apprentifs, et des noms des

ouvriers sous lesquels chacun d'eux est en apprentissage; lequel tableau sera apposé en un lieu apparent de ladite école pour sur iceluy l'appel de tous et chacun desdits enfants et apprentifs être fait par le professeur, ou son adjoint en service, à l'heure prescrite pour l'assemblée et ceux qui se trouveront absens être marquéz dans le journal qu'il tiendra à cet effet et sur lequel la retenue ordonnée par l'article précédent sera faite sans aucune difficulté.

VI

Les études et exercices de ladite école seront conduits et dirigés par le professeur, et distribués en trois classes, relativement au degré de capacité des sujets qui composeront l'école.

VII

La première classe aura pour objet les jeunes commençans, et ceux qui n'ont encore aucune notion de l'art du dessein; ceux cy en recevront les premiers principes, par le moyen es desseins à la portée de chacun d'eux qui leur seront exhibés par le professeur et proposés pour modèles et sujets d'imitation.

VIII

La seconde classe sera composée de ceux desdits enfants et apprentifs qui auront déjà quelques principes de l'art du dessein, ou qui par la suite en auront acquis en ladite première classe. Pour les perfectionner de plus en plus dans ledit art ils seront exercés à dessiner d'après les tableaux du Roy étant au dépôt de ladite Manufacture au choix du professeur, lesquels pour cet effet seront exposés en ladite école. Le professeur aura soin d'accoutumer lesdits apprentifs à dessiner les parties desdits tableaux qu'il leur proposera pour objet de la même grandeur qu'elles seront dans ledit tableau, sans permettre toutefois qu'ils en prennent le trait, mais en les leur faisant dessiner à vue et sans autre secours.

IX

Ceux desdits apprentifs qui montreront des dispositions et auront acquis des connaissances plus supérieures audit art de dessein et qui paraîtront propres à devenir des officiers de tête formeront la troi-

sième classe, ils seront exercés à copier les têtes et autres parties principales ou essentielles desdits tableaux en pastel ; et le professeur aura soin de leur faire concevoir le rapport qu'il y a entre cette pratique et celle du tapissier, eu égard à l'échantillage et au choix des teintes et de leur employ et il s'appliquera à leur donner pour cette méthode les principes nécessaires du coloris, et une théorie suffisante des connoissances qui en dépendent.

X

Les desseins et pastels des enfants et apprentifs desdites trois classes indistinctement seront marqués du nom de celui qui les aura faits et seront dattés et déposés entre les mains du professeur, pour servir au jugement de la capacité de chacun d'eux et des progrès qu'il aura faits. Ce jugement précédera la distribution des prix qui sera faite de six mois en six mois à ceux qui auront surpassé leurs concurrents dans les exercices de ladite école.

XI

Ces prix consisteront à chaque distribution en trois médailles d'argent, une pour chacune desdites trois classes ; la première desquelles destinée pour la troisième sera de la valeur de quarante livres. L'autre destinée pour la seconde classe sera de la valeur de vingt livres, et la troisième destinée pour la première classe sera de la valeur de dix livres.

XII

Celuy qui remportera le prix de la première classe montera de droit à la seconde, et celuy qui l'aura remporté en celle-cy à la troisième, de quoy mention sera faite sur ledit tableau ordonné ci-devant par l'article V.

XIII

Il sera loisible aux ouvriers de la Manufacture étant hors d'apprentissage de participer auxdits exercices et même d'entrer en concurrence pour l'obtention desdits prix ; pourvu toutesfois qu'ils ayent suivi lesdits exercices sans interruption pendant le semestre sur lequel porteront ces prix.

XIV

Sa Majesté a choisi pour professeur en ladite école le sieur Le Clerc, ancien professeur de l'Académie royale de peinture et de sculpture et professeur en perspective de ladite Académie.

XV

L'inspecteur de ladite Manufacture ainsi que les entrepreneurs des ouvrages d'icelle tant en haute lisse qu'en basse lisse veilleront chacun en ce qui le concerne à la tenue et aux exercices de ladite école et y feront toutes les fonctions d'adjoints du professeur, à l'instar de ce qui se pratique à ce sujet à l'Académie royale de peinture et sculpture.

XVI

Ils distribueront entre eux le mois d'exercice de ladite école afin d'y assister et présider en cas d'absence du professeur chacun à tour de rôle et que l'école ne soit jamais sans qu'il y ait ou le professeur ou, à son défaut, l'un des adjoints pour la surveiller et diriger ; lequel adjoint, lorsqu'il sera ainsi de service, fera les annotations nécessaires pour être portées au journal prescrit par l'article V.

XVII

Et quant à la discipline, décence et bon ordre de ladite école, les professeurs et adjoints auront soin d'y faire observer les articles II et III des statuts et règlements de ladite Académie royale de peinture et sculpture, en date du 24 décembre 1663.

Fait au Conseil d'État du Roy, Sa Majesté y étant, tenu à Versailles, le 16 avril 1737.

Signé : Phelippeaux.

XVII

CONTRAT D'APPRENTISSAGE DE 1688

« Par devant les conseillers du Roy, notaires au chastelet de Paris soussignés, fut présent Jean Vanaq, tapissier du Roy, demeurant dans l hostel royal des Gobelins paroisse Saint-Hippolite lequel a reconnu et confessé avoir mis en apprentissage de ce jourd'huy et pour quatre années entières et consécutives, Amant et Jean-Baptiste Vanaq, ses fils, qu'il certifie fidèles, avec Jean Jans, tapissier haut lissier ordinaire

du Roy, demeurant dans ledit hôtel, à ce présent et acceptant, qui a pris et retenu lesdits Amant et Jean-Baptiste Vanaq pour ses apprentis et auxquels il promet montrer à travailler en haute lisse, les nourrir, loger, entretenir de bons vestements, linges, chaussures, blanchissage, et les traiter humainement, par raison de quoi a été convenu avec Monseigneur le marquis de Louvois, ministre et secrétaire d'État, et surintendant ordonnateur des Bâtiments, Arts et Manufactures de France, à la somme de cinq cents livres qui est pour chacun desdits apprentis, 250 livres qui seront payées audit sieur Jans, par les mains de M. Rochon, concierge dudit hostel des Gobelins, savoir 200 livres pendant la première année, aux quatre quartiers accoutumés dont le premier eschoit le dernier jour de septembre prochain, 150 livres pendant la deuxième année, 100 livres pendant la troisième année et 50 livres pendant la quatrième année, aux mêmes termes; à ce fait étaient présents Amant et Jean-Baptiste Vanaq apprentis qui ont oui le présent brevet d'apprentissage pour agréable, ont promis et se sont engagés à apprendre ce qui leur sera montré et enseigné par ledit sieur Jans au mieux qu'il sera en leur pouvoir, faire son profit, éviter son dommage et l'en avertir s'il venait à leur connaissance, sans s'absenter durant ledit temps des quatre années, ce qu'arrivant, ledit Vanaq père promet les chercher et ramener audit Jans, pour achever le temps qui pourrait lors rester, faute de quoi ledit Vanaq père promet rendre et payer audit sieur Rochon, ou au portier, ce qui se trouverait alors avoir été déboursé au sujet des présentes, car ainsi promettant, obligeant, fait et passé à Paris en l'étude de Le Somelier, l'un des notaires, l'an 1688, le troisième jour de juin avant midi; ledit sieur Jans a signé, et les autres ont déclaré ne pas savoir signer, audit le sieur Somelier, l'un des notaires et notaires soussignés : Sadot et Le Somelier. »

FIN

TABLE ANALYTIQUE DES MATIÈRES

CHAPITRE I
L'HISTOIRE ET L'ADMINISTRATION

La fondation des Gobelins. — Les fabriques antérieures. — Le régime administratif de la Manufacture depuis 1663 jusqu'à nos jours... 1

CHAPITRE II
LES TAPISSERIES

Les sujets et les styles des tapisseries. — Les bordures. — Les meubles. — La copie des tableaux. — Les marques........... 29

CHAPITRE III
LES ENTREPRENEURS ET LES TAPISSIERS

L'entreprise des ateliers sous l'ancien régime. — La production annuelle et individuelle. — La condition des artistes tapissiers. 73

CHAPITRE IV
LES PRIX DES TAPISSERIES

Les estimations diverses. — Les prix d'inventaire.............. 87

CHAPITRE V
LA TECHNIQUE ET LES MAGASINS

La fabrication en haute et en basse lisse. — Les magasins de laines et de soies teintes.. 99

CHAPITRE VI

LA TEINTURE

Les coutumes de l'atelier. — Les travaux de Chevreul. — La réorganisation du service.. 107

CHAPITRE VII

LA RENTRAITURE

La réparation des anciennes tapisseries. — Les pratiques suspectes. — La conservation des tentures............................. 123

CHAPITRE VIII

LA SAVONNERIE

L'histoire de l'atelier des tapis. — Les produits. — L'annexion aux Gobelins... 132

CHAPITRE IX

LES ATELIERS D'AMEUBLEMENT

Les ateliers de broderie, d'ébénisterie, d'orfèvrerie et de mosaïque de 1663 à 1694... 143

CHAPITRE X

L'ENSEIGNEMENT ET L'APPRENTISSAGE

Les écoles sous l'ancien régime. — La condition des apprentis. — L'organisation actuelle....................................... 151

CHAPITRE XI

LES MODÈLES

Les modèles spéciaux. — Les tableaux............................ 177

CHAPITRE XII

LE MUSÉE ET LES COLLECTIONS

Les tapisseries du musée. — Les peintures. — Les aquarelles et les dessins... 197

ANNEXES

I. — Édit du roi pour l'établissement d'une Manufacture des meubles de la couronne aux Gobelins (du mois de novembre 1667) .. 215
II. — Commerce de tapisseries au XVII^e siècle 221
III. — Détail des tentures exécutées de 1662 à 1691 avec les noms des peintres qui ont peint ou copié les modèles, d'après un document de l'époque 222
IV. — État des tapisseries exécutées de 1848 à 1891 225
V. — État des tapisseries de haute lisse en cours d'exécution en 1891 et des modèles commandés 232
VI. — État des travaux exécutés et en cours d'exécution dans l'atelier de la Savonnerie de 1870 à 1891 233
VII. — Dénominations diverses des pièces de la tenture Les Actes des Apôtres, d'après Raphaël 235
VIII. — Le tableau le Sacre, de David, lettre de Roard, directeur des teintures 237
IX. — Tableau de la production métrique de 1805 à 1891 avec le nombre des tapisseries et les crédits annuels 238
X. Listes nominatives :
 1° Directeurs et administrateurs.
 2° Inspecteurs.
 3° Entrepreneurs, inspecteurs et directeurs de la teinture.
 4° Entrepreneurs des ateliers de haute et de basse lisse de 1662 à 1792.
 5° Chefs d'ateliers de la haute et de la basse lisse de 1792 à 1891 .. 241
XI. — Bâtonnage .. 244
XII. — Tarif de la main-d'œuvre en 1748 247
XIII. — Tarif de la main-d'œuvre en 1778 248
XIV. — Lettres adressées à M. Orry, directeur et ordonnateur général des bâtiments, jardins, arts, académies et manufactures, par Desportes et Coypel 249
XV. — Classement des modèles fait par le jury des arts et manufactures en 1794 251
XVI. — Arrêt du Conseil d'État du roi servant de nouveau règlement pour l'instruction des élèves dans la Manufacture royale des Gobelins (du 16 avril 1737) 263
XVII. — Contrat d'apprentissage de 1688 267

Coulommiers. — Imp. PAUL BRODARD.

CH. DELAGRAVE, 15, rue Soufflot, Paris.

LES ARTS DE L'AMEUBLEMENT
Par HENRY HAVARD
Inspecteur des Beaux-arts, Membre du Conseil supérieur

Bibliothèque des Arts de l'ameublement se composera de douze volumes qui paraî[tront] par séries.

[Les] deux premières séries actuellement en vente comprennent :

| LA MENUISERIE | LA DÉCORATION | L'HORLOGERIE |
| L'ORFÈVRERIE | LA SERRURERIE | LA TAPISSERIE |

La troisième et la quatrième série, qui sont en préparation, traiteront des **Bronzes d'art d'ameublement**, de l'**Ébénisterie**, de la **Faïence**, de la **Porcelaine**, de la **Verrerie** et des **Styles**.

[Chaque] volume contenant de nombreuses illustrations, richement cartonné.... 2 50

LA MYTHOLOGIE	LE MONDE VU PAR LES ARTISTES
L'ART ANCIEN ET MODERNE	GÉOGRAPHIE ARTISTIQUE
Par RENÉ MÉNARD	Par RENÉ MÉNARD
Avec appendice par Eugène Véron	Ouvrage orné de plus de 600 gravures
orné de 600 gravures dont 80 hors texte	
in-8° jésus, broché.... 25 fr.	Un fort vol. in-8° jésus, broché.... 20 fr.
1 vol. ... rel. sp. tr. dorées. 30 fr.	Richement relié, fo. s sp., tr. dorées. 30 fr.

[CI]TÉS ARTISTIQUES DE PARIS	HISTOIRE DES BEAUX-ARTS
VERSAILLES, SAINT-GERMAIN	ART ANTIQUE, ART AU MOYEN AGE
DU PROMENEUR	ART MODERNE
les collections et les édifices	Par RENÉ MÉNARD
Par RENÉ MÉNARD	
1 vol. in-8° ... 3 fr. Relié.... 5 fr.	3 vol. in-12, brochés. Chacun... 2 fr.

GRAMMAIRE ÉLÉMENTAIRE	L'ENSEIGNEMENT DU DESSIN
DE L'ORNEMENT	AUX ÉTATS-UNIS D'AMÉRIQUE
POUR SERVIR A L'HISTOIRE	Par FÉLIX RÉGAMEY
A LA THÉORIE ET A LA PRATIQUE DES ARTS	1 vol. in-8°, avec illustrations, br. 4 fr.
ET A L'ENSEIGNEMENT	Le dessin dans l'enseignement primaire
Par M. J. BOURGOIN	par J. PILLET. In-12, broché..... 0 fr. 50
1 vol. in-8°, avec nombreuses fig., br. 7 fr. 50	Organisation et direction d'une classe de dessin, par Paul COLIN. In-12, br. 0 fr. 50

LES PROPORTIONS DU CORPS HUMAIN
ABRÉGÉ DE L'OUVRAGE DE JEAN COUSIN
Avec adjonction des canons de proportion employés à différentes époques
Par CH. BELLAY
Inspecteur de l'enseignement du dessin

Un volume in-8°, cartonné rouge........ 2 fr.

L'HISTOIRE DE L'ART ET DE L'ORNEMENT
Par EDMOND GUILLAUME

Un volume in-8°, broché, avec de nombreuses gravures... 3 fr.

IMP. NOIZETTE, 8, RUE CAMPAGNE-PREMIÈRE, PARIS.

Librairie CH. DELAGRAVE, 15, rue Soufflot, Paris.

LES ARTS DE L'AMEUBLEMENT
Par HENRY HAVARD
Inspecteur des Beaux-arts, Membre du Conseil supérieur

La Bibliothèque des Arts de l'ameublement se composera de douze volumes qui paraîtront par séries.
Les deux premières séries actuellement en vente comprennent :

| LA MENUISERIE | LA DÉCORATION | L'HORLOGERIE |
| L'ORFÈVRERIE | LA SERRURERIE | LA TAPISSERIE |

La troisième et la quatrième série, qui sont en préparation, traiteront des Bronzes d'art et d'ameublement, de l'Ébénisterie, de la Faïence, de la Porcelaine, de la Verrerie et des Styles.
Chaque volume contenant de nombreuses illustrations, richement cartonné. . . . 2 50

LA MYTHOLOGIE
DANS L'ART ANCIEN ET MODERNE
Par RENÉ MÉNARD
Avec appendice par Étienne Vénon
Ouvrage orné de 600 gravures dont 32 hors texte
Un fort vol. in-8° jésus, broché . . 25 fr.
Richement relié, fers sp., tr. dorées. 33 fr.

LE MONDE VU PAR LES ARTISTES
GÉOGRAPHIE ARTISTIQUE
Par RENÉ MÉNARD
Ouvrage orné de plus de 600 gravures
Un fort vol. in-8° jésus, broché . . 25 fr.
Richement relié, fers sp., tr. dorées. 33 fr.

CURIOSITÉS ARTISTIQUES DE PARIS
VERSAILLES, SAINT-GERMAIN
GUIDE DU PROMENEUR
Dans les musées, les collections et les édifices
Par RENÉ MÉNARD
1 vol. in-12, broché, 4 fr. Relié . . 5 fr.

HISTOIRE DES BEAUX-ARTS
ART ANTIQUE, ART AU MOYEN AGE
ART MODERNE
Par RENÉ MÉNARD
3 vol. in-12, brochés. Chacun . . 3 fr.

GRAMMAIRE ÉLÉMENTAIRE
DE L'ORNEMENT
POUR SERVIR A L'HISTOIRE
A LA THÉORIE ET A LA PRATIQUE DES ARTS
ET A L'ENSEIGNEMENT
Par M. J. BOURGOIN
1 vol. in-8°, avec nombreuses fig., br. 7 fr. 50

L'ENSEIGNEMENT DU DESSIN
AUX ÉTATS-UNIS D'AMÉRIQUE
Par FÉLIX RÉGAMEY
1 vol. in-8°, avec illustrations, br. 4 fr.
Le dessin dans l'enseignement primaire, par J. Pillet, in-12, broché . . 0 fr. 60
Organisation et direction d'une classe de dessin, par Paul Colin. In-12, br. 0 fr. 50

LES PROPORTIONS DU CORPS HUMAIN
ABRÉGÉ DE L'OUVRAGE DE JEAN COUSIN
Avec adjonction des canons de proportion employés à différentes époques
Par CH. BELLAY
Inspecteur de l'enseignement du dessin
Un volume in-8°, cartonné rouge. . . . 2 fr.

L'HISTOIRE DE L'ART ET DE L'ORNEMENT
Par EDMOND GUILLAUME
Un volume in-8°, broché, avec de nombreuses gravures. . . 3 fr.